麗文文化事業

基礎知識與運用
第二版

數位電影製作

丁祈方 著

DIGITAL FILMMAKING
FUNDAMENTAL KNOWLEDGE
AND APPLICATION

國家圖書館出版品預行編目（CIP）資料

數位電影製作基礎知識與運用 / 丁祈方著. – 二版. -- 高雄市：麗文文化事業股份有限公司, 2024.04
面；　　　公分
ISBN 978-986-490-243-9(平裝)
1.CST: 電影製作　2.CST: 數位攝影
987.4　　113003328

數位電影製作基礎知識與運用

作　　　者　丁祈方

發 行 人　楊宏文

編　　　輯　李麗娟

封 面 設 計　黃士豪

出 版 者　麗文文化事業股份有限公司
　　　　　　802019高雄市苓雅區五福一路57號2樓之2
　　　　　　電話：07-2265267
　　　　　　傳真：07-2233073
　　　　　　購書專線：07-2265267轉236
　　　　　　E-mail：order@liwen.com.tw
　　　　　　LINE ID：@sxs1780d
　　　　　　線上購書：https://www.chuliu.com.tw/
臺北分公司　100003臺北市中正區重慶南路一段57號10樓之12
　　　　　　電話：02-29222396
　　　　　　傳真：02-29220464
法 律 顧 問　林廷隆律師
　　　　　　電話：02-29658212

刷　　　次　二版一刷・2024年04月
定　　　價　700元
I S B N　978-986-490-243-9（平裝）

LIWEN
PUBLISHER

自序

　　當與電影界友人、教育界先進或同儕，針對年輕世代的電影創作現況作為討論框架時，每每令人感到雀躍的是，新世代在投入電影實踐的熱忱未減，再次驗明了電影的魅力無窮。但若談及電影製作的話題範疇時，新世代對數位設備能否滿足創作需求雖然感到興趣，但在運用時所需憑藉的基礎知識，普遍則有認知不足的傾向，這點不免令人感到憂心。

　　在科技與工藝的領域，數位進化帶來了範圍廣大的功能與效益，但同時也概括承受了它所造成的衝擊。倚重設備與工具的電影製作自然也無法避免。當前人智慧紛紛轉譯為功能選單時，無形間造成了新生代只知其然不知其所以然，與陷於知識斷層困境的現況。因此要能讓數位模式的電影製作，充分發揮和體現它的能量，便應打好基礎，藉由體系式的知識建構，形成扎實的認知和底蘊，才能有助於數位電影製作的理解和運用。這便是本書寫作的初衷。

　　在積澱電影製作經驗、教學現場發現，以及相關研究和文獻爬梳，與彙整新知的歷程中，本書的寫作陸續展開。除了把脈絡、運用、想像、認知與實踐等相生循環的架構，作為章節內容安排與寫作的指引外，也抱持著溫故知新以期深化知識，和經由回顧讓製作格局邁開大步，作為寫作時的支撐。同時再以系統概念的思維，連結電影製作的相關知識和實務，以避免造成單行道式的理解思路。

　　本書寫作也面臨幾項挑戰。首先是電影製作技術不僅體系龐雜，近期更是發展迅速，因而難以避免有未能深入解明的部分。其次，因時空跨度範圍廣大，可能在演進脈絡的表述與論理時，產生疏漏現象。再者，電影製作屬性使然，在關聯性的區分上，或有界定模糊狀況形成而不自知。此外則是受限於授權取得條件，造成書中有部分的運用闡述段落，無法刊載電影場面以利對照，甚感可惜。

　　本書的完成，在此要感謝多方前輩與友人們的鼎力相助。首先在寫作觀點，一直蒙受電影界前輩與教育界先進等多方的建言和啟發。受惠於資深電影技術專家楊宏達先生所贈送的大量外文專書，讓攝影與後期製作的知識架構形成更趨完善。平日與林良忠教授及好萊塢視覺效果導演 Shigeharu Tomotoshi 先生、以及攝影指導江申豐先生與王均銘先生，在攝影成像與視覺效果及片場上的運用等領域，關於實踐面的討論與交流，讓本書核心篇章的寫作依據更無懸念。與電影科技藝術專家周啟光（Paul Chou）與周正昊（Michael Chou）兩位先生，在實務層面寶貴又廣泛的互動經驗，讓相關內容能有更豐富的論述層次。關於製作工藝與運用例證，特別感謝索爾視覺效果 solvfx、GETOP 堅達公司和 Feng Shui Vision Ltd.、貴金影業傳媒股份有限公司提供寶貴意見及珍貴圖像。表現論述上輔以電影場面作為運用例證的說明，有賴春暉映像公司總經理陳俊榮先生，與執行長孔繁芸女士的大力協助，取得 CatchPlay、Disney+、Netflix、本地風光電影公司、澤東電影有限公司、東昊影業、華誼兄弟、海鵬影業、甲上娛樂、傳影互動、采昌國際多媒體等公司，提供電影圖像或劇照的使用授權，特此致謝。在此也要向攝影師 Mr. Manuel Lübbers，授權使用關於電影鏡頭的研究資料表達謝意。另外在電影圖像的授權事務，也要感謝陳以文先生、山名泉先生、Christopher Chen 先生和 Prang Chee 女士的居中聯絡。關於書中圖表的製作，謝謝林貞熙女士長期的支持與鉅細靡遺的協助修訂，以及余灝泓先在初稿階段的參與。有關出版工作，則要向麗文文化事業機構的蔡國彬首席顧問與李麗娟行政經理，在繁複的校稿與編輯工作上總是給我最大的彈性，再次表達深深的謝意。最後要對我所有的家人，特別是我的太太與小犬，感謝你們在我埋首寫作和出版工作時的全力支持與無限包容！

丁祈方　謹誌

數位電影製作基礎知識與運用

Digital filmmaking fundamental knowledge and application

數位電影製作基礎知識與運用

導言

電影創作的想像、認知與實踐

一、想像、認知與實踐是體現電影的進程

> 智人發明出了許許多多的想像現實，也因而發展出許許多多的行
> 為模式。這正是我們所謂「文化」的主要成分。等到文化出現，
> 就再也無法停止改變和發展。
>
> 哈拉瑞（2014/2020，頁 49）[1]

　　人類在演化後具備了和陌生人合作的技術能力。無論是廟宇神祇祭祀活動的規劃，或城市年節慶典的辦理，都必須把實現的想像作為讓群體聚合與推進的動力。這種讓群體聚合的力量，甚至可擴大範圍到如製作核子彈頭的專案規模。即便是全球範圍內互不相識、龐大人群的合作模式，從稀有礦材的開採與提煉，或是物理科學家們的數學方程式，也都需立足在有著相同共識與目標作為想像的基礎。上述都需要以一個虛構的故事來讓群體發生想像力，並讓它有如強力接著劑般地把千千萬萬的個人、家庭和群體結合起來（哈拉瑞，2014/2020）。[2]這種對虛構故事想像的能力，就是讓智人不同於古代之人，可以結合眾人之力以及運用工具的地方。

　　何謂想像？Jerome L. Singer認為，想像力是一種特別的人類思考屬性或形式，其意指個體從基本感官衍生出的原創心像能力，並反應在個體記憶、幻想（fantasies）或未來計畫的意識中，想像力並非是簡單的對世界的知覺，而是發展知識和產生另類觀點的主動和生產性的運作（1999）。[3]Lev Semenovich Vygotsky（2004）則提出兩種不同的想像行為：一是僅為個體過去經驗的重現，並無創造力的內涵；其次是為源自於個體腦中能夠利用、連結記憶或經

[1] 哈拉瑞（2020）。人類大歷史：從野獸到扮演上帝（頁 49，林俊宏譯）。臺北：天下文化。（原著出版年：2014）

[2] 哈拉瑞（2020）。人類大歷史：從野獸到扮演上帝（頁 50，林俊宏譯）。臺北：天下文化。（原著出版年：2014）

[3] Jerome L. Singer (1999). Imagination. *Encyclopedia of Creativity* (Vol.2, pp.14-15, Mark A. Runco, Steven R. Pritzker Eds.). San Diego, CA: Academic Press.

驗中元素的能力，這就是想像力。[4]

　　想像究竟有何影響力？Brian Sutton-Smith 強調，想像是形成意象、知覺和概念的能力（1988）。[5]其實意象、知覺和概念不是透過視覺、聽覺或者其他感官被感知，而是心靈的工作，這有助於創造出幻想。因此透過想像可以為經驗提供意義，為知識提供理解，是人們為世界創造出意義的一種基本能力（Ron Norman, 2000）。[6]這種看法與把想像區分為回憶心像（memory images）與想像心像（imagination images）的界定相同（邱發中、陳學志、林耀南與塗麗萍，2012）。[7]在創造的思考過程，想像是創造所需要的思考，所以想像力是創造發明的根本（Alan White, 1990）。[8]藉由想像，人們有助於使知識可以適用來解決問題，並且把它透過整合經驗和作為學習過程的基礎。

　　而認知，在心理學領域，指的是透過形成概念、知覺、判斷或想像等心理活動來獲取知識的過程。它包含兩個層面的問題：一是知識在我們的記憶中如何儲存的，以及儲存什麼的記憶內容問題。再者是知識是如何被使用或處理的歷程問題（鄭麗玉，2020）。[9]因此簡單來說，認知就是知識的獲得與使用。然而在獲得特定的知識或打算加以使用這樣的知識時，科學領域多採用條件假設的形式，以實驗或實證的過程來應證它。而藝術領域則偏向以虛擬想像的形式，進行創作表達來體現。因此，不管是科學或藝術，認知的意義需藉著想像來推進與實現。

　　實踐，是一種把想法落實的能力，也是一種人格特質。實踐能力則是指

[4] Lev Semenovich Vygotsky (2004). Imagination and creativity in childhood. *Journal of Russian and East European Psychology, 42(*1), 9-13.

[5] Brian Sutton-Smith (1988). In Search of the Imagination. *Imagination and Education* (p.22, Kieran Egan, Dan Nadaner Eds.). N.Y.: Teachers College Press.

[6] Ron Norman (2000). Cultivating Imagination in Adult Education. *AERC 2000: An International Conference. Proceedings of the Annual Adult Education Research Conference* (pp.319-320, Thomas I. Sort, Valerie-Lee Chapman and Ralf St. Clair Eds.).Vancouver, Canada: The University of British Columbia.

[7] 邱發中、陳學志、林耀南與塗麗萍（2012）。想像力構念之初探。教育心理學報，**44**（2），390。

[8] Alan White (1990). *The Language of Imagination*. (pp. 91-92) Oxford, England: Blackwell.

[9] 鄭麗玉（2020）。認知心理學：理論與應用（頁 2-3）。臺北：五南。

個體完成特定實踐活動的水平和可能性，它體現了人的主體價值及其實現的程度。實踐能力的發展必須在實踐活動中完成，它是解決實際問題的能力，實踐是綜合性的能力，是人類智能結構中的重要組成，同時也是人的素質形成的重要基礎（鄧輝、李炳煌，2008）。[10]

　　電影是一項藝術表達與創作，而藝術與科學的發展無不倚重實踐。藝術實踐是把理論與實踐相結合的一個步驟與程序。因為藝術創作需經過藝術實踐的探索，對社會生活的體驗，在作品思想與內容及藝術表現上，實現人們心靈感悟出對藝術審美的驚歎與讚美。藉由藝術實踐提高人們的審美觀，從而使人們的精神面貌煥然一新。藝術家與科學家都在尋找與發現想要解決的問題，因此藝術與科學的本源可謂都是來自於人類的社會實踐。只是科學家是透過理性的邏輯思考歷程、建立科學的新結構與秩序。藝術家則是經由創作者情緒的感性主體出發，以理性、客觀條件與技術配合，經長時間醞釀與精煉發展出來的精神性實體（陳昭儀，2003）。[11]

　　想像涉及了對可能性的思考，是一種用於心理功能的認知過程（Ruth M. J. Byrne, 2005）。[12]認知是透過想像等心理活動來獲取知識的過程。電影創意的內容依賴想像力和獨特性，這種感動片刻是否存在，決定了電影能否吸引。同時電影製作更需憑借所具備的知識和製作技術的運用，來與創作內容作巧妙的呼應。作者在大學任教的觀察，以及參與創作與製作的經驗中，對於上述有深刻的體認。

　　美國的電影研究和電影教育從 50 年代寄人籬下，轉變為 90 年代的蓬勃興盛，加州大學洛杉磯分校與南加大紛紛開設與電影產業相關的課程（盧非易，1993）。[13]美國這種強調實用化的課程設計與執行策略，自當時起便是大

[10] 鄧輝、李炳煌（2008）。大學生實踐能力結構分析與提升。求索，3，162。

[11] 陳昭儀（2003）。傑出科學家及藝術家之比對研究。教育與心理研究，**26**（2），199-225。

[12] Ruth M. J. Byrne (2005). *The Rational Imagination: How People Create Alternatives to Reality* (p. 38). Cambridge, MA: MIT Press.

[13] 盧非易（1993）。影響美國電影教育發展方向的幾種因素。**廣播與電視，1**（2），109-110。

學電影學術機構中的特色。受惠於不單單把電影視為藝術，也同時把它的產業特性寄託在電影工業與產業體系的完整結構上，美國電影教育強調實用化的作法，在先天上便具有高度可行的環境紅利。但不能忽略的是這種在電影人才養成機制上著力於實用化與實踐力的觀念和落實，也正是數十來美國能持續成為全球影視創意與製作翹楚地位的核心關鍵。進一步貼切地來說，這也和全世界的影片作者們總是不忘呼籲，電影要進步需要不斷拍攝，相互呼應。簡言之，藉由選用可運用的知識，構築成電影視覺和聽覺文本，是電影能夠問世的基本組成。因為僅靠頭腦來掌握技巧是不夠的，要想消化吸收你的藝術，最該做的就是實踐、實踐、實踐（邁克爾·拉畢格，1997/2004）。[14]

　　哈拉瑞以高度科技含量的核彈製作為假設，表述了著手任何一個專案時，從想法階段起所有關係人便需具備「認知」的重要性，並提出認知的形成是奠基在「想像」的基礎，其後集結眾人之力的具體「實踐」，則是左右專案能否成功實現和問世與否的思維脈絡。這樣的過程與電影的藝術實踐相當近似。隱身在電影範疇中，想像與認知可謂是影片作者不自覺卻又是讓自身與電影得以推進的動力源。而成就電影的唯一途徑，除了付諸行動的實踐製作以外，別無他法。所以，認知、想像和實踐，是電影創作專案重要且必要的歷程。這個歷程強調了需藉由一定的知識量體建構起的認知基礎，以及經過反覆想像而推進的思考層次，和將其實現的實踐範疇，是成就電影的關鍵進程，電影的價值也因此得以體現。

二、知識創新對電影製作的意義

　　　　所謂知識，在哲學上的定義是已被正當化的真正信念。意思是說，知識的源泉是來自於個人的信念和想法。所以以信念和想法做為源泉的知識，不是單純的把資訊加以累積，而是透過思索和實踐

[14] 邁克爾·拉畢格（2004）。**影視導演技術與美學**（頁4，盧蓉、唐培林、蔡靖驫、段曉超與魏學來譯）。北京：北京廣播學院出版社。（原著出版年：1997）

之後讓資訊成為自己的東西。單純的資訊只不過是從固定的觀點
對固定現象的切入而已，知識是一面改變觀點，一面想要追求真
實的動態性過程，也就是能夠從多方面的角度來掌握現象、追求
真理的能力。

野中郁次郎、勝見明（2004/2006，頁 174）[15]

　　世界的文明是靠人類智慧不斷推動的，智慧的累積形成的具體知識，在
科技、經濟、政治、社會、文化等各領域，透過行動實踐帶來了各式各樣的
成果。數位科技使得獲取、管理和處理資訊數據的能力越來越強。當這些要
能轉換為有用的知識和明智的決定時，擁有經驗的人和判斷力更是關鍵（尤
克強，2001）。[16]

　　電影製作的具體知識，也是把從既往到現今為止的隱性知識，透過詮釋
與編碼，將眾多智慧累積而成的顯性知識。[17]當前的我們肩負著運用這些顯
性知識來持續往前推進的殷切企盼，而具備並理解顯性知識則可以是向前跨
步的動力基礎。藉由從知識的察覺到確認所需技能，乃至於發展新技能、傳
播新技能以及新技能的應用、與老舊技能的淘汰等、知識管理的進程中，可
以在理解與獲取知識的過程中，同時體現知識的創新。

　　企業的策略在求勝，而關鍵就在差異化。知識是企業在持久性的競爭環
境中，取得優勝的基礎，因此企業間的競爭就是以知識為主的競爭（野中郁
次郎，1991/2000）。[18]雖然這是針對企業提升競爭優勢的經營策略，本書認

[15] 野中郁次郎、勝見明（2006）。創新的本質（頁 174，李贏凱、洪平河譯）。臺北：
高寶國際。（原著出版年：2004）
[16] 尤克強（2001）。知識管理與創新（頁 38）。臺北：天下。
[17] 人類知識依性質，可分為顯性知識（explicit knowledge，又稱形式知識）與隱性
知識（tacit knowledge，又稱暗默知識）。這是哲學家邁可·博蘭尼（Michael Polanyi,
1891-1976）所提出被普遍認同的分類方式。顯性知識指的是可以透過語言表達
的、較易傳遞的、傳統上所認為的知識。隱性知識指的是難以言說的、較難傳遞
的知識，如實作過的經驗、難以言傳的技術、技巧及細節等未形式化的知識。
[18] 野中郁次郎（2000）。知識創造的企業。知識管理，哈佛商業評論（頁 4、8，張
玉文譯）。臺北：天下。（原著出版年：1991）

為亦適用在電影製作的範疇。因為原創（originality）是知識（knowledge）加想像（imagination）的產物。從藝術與製作層面來看，無論是內容或影音表現風格，電影也都在追求原創。原創就是差異化，因此知識是電影製作上取得持續優勢的重要關鍵。

　　電影製作經常會面臨各種狀況，能否有效解決問題，創新便舉足輕重。創新，是為跳脫現有的思維模式，提出有別於常規或常人思路的見解，並且利用現有的知識和物質，在特定的環境中，本著理想化需要或為滿足社會需求，去改進或創造新的事物、方法、元素、路徑、環境，獲得一定有益效果的行為（康皓均，2018 年 12 月 29 日）。[19]任何知識體系都不是固定的、不變的，它具有被改造、被優化、與被顛覆的使命。當某種知識運用模式出現時，我們便習慣於使用這個模式。但當特殊情況使我們的想法改變後，同時也提醒和激勵我們須以足夠的知識做為基礎，進一步尋求創新的運用模式以及實現知識創新。

　　電影製作同時運用了多方不同的知識，例如人因工程的視野和透視，在科技產物上則需憑藉攝影機、鏡頭、視覺效果系統等的軟硬體運用。製作過程則是在嘗試彼此組合是否適切後，才能決定獲取影像的流程。過程中當遇到結果不佳而需解決困境時，更要藉由足夠的知識來作為擬定方案和下決策的依據。因此電影被稱為最科學的藝術。這些奠基在科學基礎的原理與產物，也都有其特性和限制，在實踐電影製作時，會依據想像及創作需求與設備功能調配使用。舉凡影像感測器的光電效應、或 CG 影像資產的製作等，無不屬於電影製作運用上需理解的一環。即便是容易被視而不見的電影投影機，也都是科學含量極高的成就。

　　知識創造經常是從個體出發，然後又回歸到個體上來（野中郁次郎、勝見明，2004/2006）。[20]電影製作知識須融會貫通與創新運用，但唯有存在人

19 康皓均（2018年12月29日）。何謂創新？以及創新的種類。**TPIU**。取自https://www.tpisoftware.com/tpu/articleDetails/1110

20 野中郁次郎、勝見明（2006）。**創新的本質**（頁 174，李贏凱、洪平河譯）。臺北：高寶國際。（原著出版年：2004）

腦中的知識才能思考與具備創新的能力，這是因為人類具有一種創造性的，可以整合式的思考能力，而這也是實現知識價值化的依據。

三、本書的寫作架構概念

本書的寫作架構與概念，是採用脈絡、運用、想像、認知與實踐，這幾項時而互相依存、時而互為因果、並有著相生循環的 5 個端點，相互推動交織組構而成。整體的寫作架構概念如圖 A 所示。

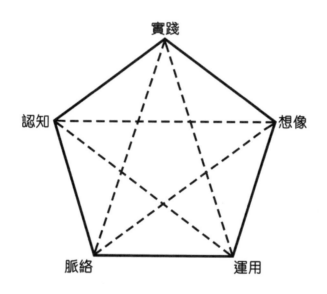

圖 A　本書寫作架構概念圖。

實踐性，在此所指的是電影製作的實踐，是電影得以成立的根基。因此本書寫作的核心動力，便是電影製作的實踐。以此作為牽引主動力源時，可分別將電影製作相關技術演進的脈絡作為基礎，並嘗試以「為什麼」出發，佐以運用實例的詮釋和說明，來強化形成認知程度時的有效圖像，也藉此建構豐富想像力的層次，最後則是朝向電影製作的實踐邁進。這 5 個端點，彼此既互為表裡也同是因果，有著相生循環的關係。本書在此寫作架構內，與電影製作意義上的知識創新，互相呼應。

四、本書目的與各章內容概述

（一）本書的目的

　　電影製作，有越來越傾向使用輕便工具的趨勢；加上易上手的介面和多樣功能組合的選項，影片作者已更能輕易完成電影製作。但是創意文本和藝術工具的搭配選用，是實踐藝術時無法偏廢的命題。當影片作者不知其所以然時，電影影像的創意實踐過程中，相形之下便容易顯得軟弱無力。作者以為，這種狀況也同時發生在電影教育現場，情況更不應忽視。

　　此故，作者試著把本書焦點，放在實踐電影製作時，真正行得通的層面來思考。因此從了解影像的形成原因與理解事實作為基礎，藉由各章節的內容安排，分別把影像的視覺、記錄和再造過程，以及數位協作模式的選用依據，到如何運用各種影像的方法，加以系統性的梳理及闡述，在新舊方法與技術間的融合與取捨，來協助建立數位電影製作知識體系和運用觀念。同時，也希望能夠在實務創作層面，作為得以應證與發揮的參考，落實不斷延續和推進電影藝術的本意。

（二）各章組成概述

　　本書以具有相生循環特質的五個端點作為寫作的架構，章節共分為導言；電影的藝術性、系統性與完整性；色彩與電影敘事；電影製作概述與工藝演進；視野與影像的構成系統；影像質量的記錄系統；影域視界的再造系統；及結語的面對現在與思考未來。

　　在導言中，針對電影創作的想像、認知與實踐間的關聯性，以相生循環的五個端點為架構，進行關聯性闡述。並將整體內容如何達到朝向知識創新的目標，進行綜合性的表述。

　　在電影的藝術性、系統性與完整性中，首先針對電影從相近性在內容題材、創作與方法等面向進行通盤性的說明後，再以本體論的觀點，逼真性、運動性與蒙太奇來凸顯電影獨有的藝術性。而系統性則以是電影敘事結構的

系統特徵、敘事與風格的系統特徵，闡明電影形式間相互作用的特性。完整性則是憑藉著敘事與風格系統的融合，以及與影像系統的使用，透過電影中運用的實例，來表明對電影藝術的綜合性特質。

在**色彩與電影敘事**中，將電影中最為左右觀眾視覺感知的光與色彩，做簡明且有系統的知識梳理，從明暗對比、色彩運用以及敘事關聯等層面著手，彙整出色彩影響電影的主要方式，並透過實例加以解明。

在**電影製作概述與工藝演進**中，透過梳理電影製作的三階段，以及電影製作工藝的演進，來獲得全面性的認識。本章針對傳統底片到數位電影的前、中、後製期過程中、簡明扼要地彙集出主要的變遷與影響，作為對電影製作總體認識的根基。並持續歸納出主要的電影製作工藝，與匯集數位化在電影製作所產生的重要影響，以協助建立起對電影製作更完整的認知。

電影是動態影像的表現，因此與人眼視野和視覺感知等特性密切關聯。在**視野與影像的構成系統**中，透過科學化表述彼此的關聯性外，也脈絡化地梳理鏡頭與影像的形成與辨識上產生差異的原因。此外針對電影鏡頭的運用，依照鏡頭的光學特性進行闡明，協助建立影像設計時選用鏡頭的認知程度。再者，針對鏡頭的景框如何有效運用來體現影片作者的敘事意圖，並針對實例運用進行分類，與提出和敘事意圖間的關係。

在**影像質量的記錄系統**中，則以記錄媒體為經、影像質量為緯的框架，從底片發明歷程起，逐步建構影像與色彩再現的科學認知，與當前使用的檔案特性。在內容上從技術相通、思維相似，到原理相同或結構相異等面向，做一全面性的系統分類與說明，協助具備建立起從底片到數位模式，在檔案和訊號特性上應充足理解的特性與差異，與強調檔案管理的實施方式與重要性。

影域視界的再造系統中，把電影影像可以再造的特性，藉由把剪接作為工作核心時，如何主導完成後期工作進行梳理，再提出可藉由調光展現影片風貌實現電影的再創作。視覺效果也是實現另一層次想像世界的重要手段，在此佐以實例提出主要的視覺效果製作分類與手段。此外也因應人眼視覺感知的要求，針對高解析度、高格率和高動態範圍的影像再造思維，進行核心

技術的闡述與電影運用的分析。最後再將正在逐漸改變電影製作流程的虛擬製作，針對運用特質與主要運用種類進行特性表明，以利具備未來是否選用時的判斷依據。

　　最後在**面對現在與思考未來**的結語中，從混合運用、沉浸感、後期製作前期化，與多樣化的觀影平台和 NFT 以及 AI 等觀點，提出與電影製作互相關照之處，以期作為持續推進電影製作時應有的思維。

第一章

電影的藝術性、系統性與完整性

各種的藝術品全能使領受者和製作者及同時或前後領受著藝術印象的人得一定的交際。…這種交際的法則所以和語言不同的地方，…就是人用藝術則能傳達自己的「情感」於他人。人用聽覺或視覺來領受他人情感的表現，便能和表現情感的人同受一樣的情感，藝術行為的根據也就在此。

<div align="right">托爾斯泰（1903/1975，頁 38-39）[1]</div>

一、電影的藝術性

　　藝術是人們理解、溝通與相互融合和聯繫情感的方式，因此藝術就是當一個人透過感官接收到另一個人的情感表達，而得以體會到那個表達情感的人（藝術家）的情緒。無論是關心或無視、認同或猜忌、理解或仇恨，都憑藉著溝通與理解所形成的情感是否得以交流而達成。

　　藝術是一種人類行為，其中一人以一定的外部標準傳授所受的情感於他人，他人便染得這種情感，也同樣的感受起來。當一個人為了與他人做情感溝通，從而使用一定外部標準來表現，便是藝術創作（托爾斯泰，1903/1975）。[2]藝術之所以可能，就是因為人與人有共通的情感，每個人都能夠體驗同樣的感受。這些用來表達情感的外在指示，可以是文字也可以是線條、色彩、聲音、身體動作等等，能夠傳遞情感的東西都可以是外部標準。以此觀之電影以透過電影的製作和映演模式特性，讓它形成了可以讓人類行為情感在表達和接收上可以雙向溝通的樣貌，並進而實現它彰顯了藝術創作的本意。因此電影作為一門藝術並無懸念。

（一）電影與其他藝術的相近性

　　電影在原生便是一個透過影像傳達訊息的載體，也因此造就了電影具有

[1] 托爾斯泰（1975）。藝術論（頁 38-39，耿濟之譯）。臺北：晨鐘。（原著出版年：1903）

[2] 托爾斯泰（1975）。藝術論（頁 39，耿濟之譯）。臺北：晨鐘。（原著出版年：1903）

視覺造型的特質。加上它同時具備表述故事、人物的表演性、和表述時的主觀性等特點，這些讓電影同時具備了廣大的包容力，也讓它經常和其他藝術產生近似性。本書在此簡略地將從表達形式面、內容與題材、創作有機性與技術力的推進等四個面向，做一種兼具概括性與比對性的梳理，並且在下一節再試著從本體論的立場，針對電影藝術的特徵進行表述。

首先在表達形式面，電影和戲劇在內容表達上是最接近的。戲劇性是戲劇的靈魂，同時也對電影影響很大。但因為電影可把一個簡單的情境表現得淋漓盡致，假如轉換成是在舞台上表現相同情境時，則會受到時間和空間的限制。這種限制便會使得情境不能充分發展，仿佛處於未成熟階段（安德烈·巴贊，1981/1987）。[3]電影以其在視覺影像式或圖像性的表現力和敘述力，讓它往往比舞台戲劇在敘事接受容易度上來的高。即便電影和戲劇在特質上都是在說故事或展現情節，但也因為媒體特性的不同使得藝術表現核心有所差異。

電影與小說都是講述故事的載體，但是小說經常以主觀的敘述角度來累積場面，因此傾向使用精緻化的詞藻以達成更有力量的圖像性描述。電影卻因為與生俱來便是以影像來闡述與表達，加上它的餘韻更具威力，造成了其他型態的藝術無法在作品的完成度上超越它。戲劇永遠都是現場表演，並以一種全觀的角度呈現；反觀絕大多數由不同的鏡頭經由剪接接續而成連續影像的電影，每一個鏡頭都是以影片作者的觀點所組構而成、把各自獨立的影像連續化之後建構起敘事的（岡田晉，1968）。[4]

復以重視造型的建築和繪畫藝術來看，電影在外貌和呈現上與建築、繪畫和照相術都有近似性。但是繪畫中的構圖主要是由畫家在有限的平面空間裡，對自己所要表現的影像進行組織，形成整個空間或者平面的特定結構。因此繪畫的形成是在特定的空間裡完成的，而表現的中心則是將活動的物體以靜止方式呈現。但電影的拍攝記錄對象，以及展現方式都在能動的基礎，

[3] 安德烈·巴贊（1987）。**電影是什麼**（頁 136，崔君衍譯）。北京：中國電影出版社。（原著出版年：1981）。

[4] 岡田晉（1968）。**現代映像論**（頁 194）。東京：三一書房。

對象內容和觀點都可不斷更換，這便與靜態的繪畫極不相同。

內容與題材是電影藝術相當重要的一個環節。這從《電影手冊》中總是把電影題材列為主要篇幅，並且在觸及電影形式與電影句法時不可避免需要從這個角度出發，便可得知題材對電影的重要性（諾埃爾・伯奇，1981/1994）。[5]電影的樣式和片型種類繁多，最容易與大眾接近的則是注重完整故事情節、刻畫人物性格、重視敘事的劇情片，也有關注特定人物、事件環境等議題的紀錄片，與運用各種視覺幻象的實驗片等。而無論題材為何，如何將題材電影化則成為決定電影藝術作用的關鍵（孟固，1990）。[6]

電影能夠在精神上提供心靈空缺的填補和滿足，讓影片作者和觀眾之間不斷互相產生期待的心態，形成一種持續變動與成長的生態體系。這樣的現象在全球化語境的當前，更反應在創作者不斷嘗試多樣化的電影題材，進而提升了電影的藝術成就。電影也因此往往能促進世界多元文化的交流，並提升了電影在國際上的產業與藝術的影響力，題材是影響電影藝術性關鍵與重要的因素（邵培仁、周穎，2016）。[7]

再從**創作有機性**來說，電影之所以成就為藝術的原因，雨果・明斯特（Hugo Münsterberg, 1863-1916）主張，這是因為它存在於通過賦與一系列無生命的影子以運動、注意、記憶、想像和情感，而使影片得以具體實現在心理中。也因此電影便不是僅在底片上或銀幕上，而是存在於把它實現的思想中，使它能夠在觀眾身上形成的感情比真實場面所發生的更為生動，因而造就了電影成為藝術（引自王士根，1989）。[8]電影需要透過集體創作，讓它具備了多種藝術門類的有機特性，包括編劇、導演、美術、攝影等眾多創作部門的藝術創造性才得以達成。因此這是電影藝術最突出的特質，同時也讓電影藝術的本質隱含了數種藝術成分。但是電影在本質上也與這些相近似的創作

[5] 諾埃爾・伯奇（1994）。**電影實踐理論**（頁 170，周傳基譯）。北京：中國電影出版社。（原著出版年：1981）

[6] 孟固（1990）。論電影題材的藝術性。**北京社會科學**，4，101。

[7] 邵培仁、周穎（2016）。全球化語境下華萊塢電影題材選取問題探究－以 2015 年華萊塢電影為例。**新聞大學**，1，8。

[8] 王士根（1989）。電影心理學：閔斯特堡、愛因漢姆和米特里。**電影藝術**，11，15。

有所區隔。

　　電影被視為藝術以來便不斷地被其他論者及創作者堅稱，電影和其他藝術連接在一起，但須正視電影與其他藝術的重要差別。例如 Robert Stam 便提出電影是繪畫，但它是活動的繪畫，電影是音樂，不過此時它是光的音樂，而不是音符的音樂（2000/2012）。[9]電影與繪畫的差異，在於電影影像是與客觀現實中的被攝物同一化，讓影像具有了產生於被攝物本體的自然屬性。攝影透過鏡頭能夠把世界用純真的面貌來還原，攝影實際上是自然造物的補充而不是替代，取得了一種具自然屬性的真正的幻象，因此電影銀幕的外框便成為了展露現實一角的蔽光框（安德烈・巴贊，1981/1987）。[10]

　　技術力的推進，可說是電影與其他藝術最具差異以及最獨特的面向。電影的藝術一直與現代科學技術的發展密切相關。首先是製作電影時需借助技術才能夠完成，一連串的過程中，技術無所不在。從攝影機前的影像需透過鏡頭將光線收束在底片或影像感測器記錄下來，歷經沖印轉碼後藉由剪接設備將各自的鏡頭配合上聲音選用，或是視覺效果的添加與輔助，到投影到銀幕或在觀影平台提供點閱等步驟，無一可免除或跳脫技術，否則難以完成影片與實現電影觀影的藝術過程。經歷了有聲電影和彩色電影的變革，迎來21世紀數位技術在電影中的應用，邁入全面數位化的電影技術讓電影除了在底片以外也可以利用數位設備和電腦處理相關的拍攝、後期製作和放映。電影作為一種藝術形式、一種交流手段和一種工業，影像中空間、明暗、圖形和色彩等的不同表達以及創新變革，都取決於各種電影技術的革新（路易斯・吉奈堤，2005/2010）。[11]

　　藉由各式技術的選用特性的組建後，電影可以運用電影技術在畫面與聲音領域，讓敘事時間延展或產生畸變，也能把空間進行縫合，與恣意調動順

[9] Robert Stam（2012）。**電影理論解讀**（第 2 版，頁 54，陳儒修、郭幼龍譯）。臺北：遠流。（原著出版年：2000）

[10] 安德烈・巴贊（1987）。**電影是什麼**（頁 199，崔君衍譯）。北京：中國電影出版社。（原著出版年：1981）

[11] 路易斯・吉奈堤（2010）。**認識電影**（第 10 版，頁 8-25，焦雄屏譯）。臺北：遠流。（原著出版年：2005）

序，實現電影在敘事結構與形式上的藝術性。加上數位技術的推進讓攝影和錄音可把「過去」和「現實」重合，影片的時間順序也與觀眾的意識進程重合，使觀眾的意識接受了影片的時間。圖像的運動使具有電影特性的意識活動得到瞭解。真實與空間敘事在另一方面，透過技術電影創造出人們尚未見過或體驗的真實，體現了海德格爾強調技術可以把不存在變為存在的可能，重塑了現實與時間（王博，2021）。[12]技術不僅成就了電影能夠實現，同時成為電影藝術表現得以推進的原動力，深刻影響了電影藝術。

（二）本體論觀點的電影藝術性

> 沒有一樣藝術能夠像電影那樣，超越在一般感覺之上，直達我們的情感領域，並深入我們幽暗的靈魂殿堂。看電影時，我們的視覺神經被輕輕觸動著，因而引起強烈的撼動效果：一秒 24 格的畫面，畫面與畫面之間是一片黑暗，但我們的視覺神經卻感覺不出來。當我坐在剪接機前一格一格看著影片的畫面時，我仍能感受到我孩提時代所感受過的那種昏昏然的魔力：在黑暗的衣櫥裡，我慢慢一格一格轉動畫面，看著畫面不知不覺地變化著。
>
> 英格瑪・伯格曼（1987/1992，頁 87）[13]

本體論（Ontology）起源於亞里斯多德（Aristotélēs, 384-322 BC）的哲學思想，是對於「存有」的思考。也是奠定西方哲學形而上學的基礎，只論「有」而不論「無」，成為西方哲學本體論的重要特徵（黃原華，2011），[14]因此也被稱為「哲學之頂」。本體論與本體是不同的，相異於本體論，本體

[12] 王博（2021）。回溯與重塑：21 世紀以來新技術建構電影敘事的兩種樣式。當代電影，7，141-142。

[13] 英格瑪・伯格曼（1992）。伯格曼自傳（頁 87，劉森堯譯）。臺北：遠流。（原著出版年：1987）

[14] 黃原華（2011）。亞里斯多德與易學哲學本體論的比較。中華行政學報，9，154。

被認為是知識的基本架構，是依據本體論所發展出來的事物的表徵。本體論是一個理論，而本體則是一個由概念到存在的實例表徵，因此相對於本論體，本體可以說是一個產品，兩者有著相當明顯的區隔。

例如在人工智慧領域中，本體論定義為對概念的詳細外顯描述，是用於描述事物的本質，藉由對概念的共同描述，讓不同領域的人有相同的認知（Thomas R. Gruber, 1993, 1995）。[15、16]本體論更在資訊與網路運用領域與知識管理體系被極度重視。劉艾華、王茂年與林英傑認為在資訊處理的世界，本體論以樹狀結構及關聯方式對所有的事物做分類，描述事物之間的關係，並以結構化的方式表達知識。在人工智慧的領域上，主要是將人類腦中的知識建構成知識庫，據此可以實現在網路上知識的可重複使用以及共享的目的，實現智慧型代理人（2006）。[17]

此外，在知識管理體系範疇，本體論則是用來表示概念和關係的集合，而這個集合可以被用來描述知識領域的具體呈現。楊亨利、郭展盛、賴冠龍與林青峰（2006）便主張，[18]以本體論觀點的梳理，可讓我們知道知識的結構與各知識概念間的關係。本體論就像是字彙提供了一組名詞，來描述存在領域中的事實，而且有時被用來參照到某些領域的知識主體，同時也可用來辨識存在某些領域中特定物件的種類和其關係。

本體論在許多領域的定義有所差異，因此尚難有統一的定義和固定的套用領域。綜採各家精神，本章採用本體論中不脫其探究討論宇宙萬物存在本質的一種知識體系的主要目的，用來辨識存在某些領域中特定物件種類與其關係為寫作與思考框架。韓小磊（2004）便以本體論為立場[19]，主張逼真

15 Thomas R. Gruber (1993). A Translation Approach to Portable Ontology Specifications. *Knowledge Acquisition*, 5(2), 200.

16 Thomas R. Gruber (1995). Towards Principles for the Design of Ontologies Used for Knowledge Sharing. *International Journal of Human-Computer Studies, 43*(5-6), 908.

17 劉艾華、王茂年與林英傑（2006）。本體論及推論應用於資料語意偵錯之研究。資訊管理學報，**16**（3），34。

18 楊亨利、郭展盛、賴冠龍與林青峰（2006）。一個支援日常營運的知識管理系統架構—以本體論為基礎。電子商務學報，**8**（3），317。

19 韓小磊（2004）。電影導演藝術教程（頁52-54）。北京：中國電影出版社。

性、運動性和蒙太奇三者，是電影獨有的藝術性。[20]

　　首先是**逼真性**。在電影技術與藝術互動進程中，傾向真實始終十分明顯。在電影影像的總體發展進程中，關於影像逼真感的探索和軌跡從未間斷（張燕菊、原文泰、呂婧華與李嶠雪，2020），[21]從再現的特徵來看，西方的視覺藝術在透視、明暗、色彩上對於寫實與否相當重視，這從人事物的臨摹思維在精神面和實現的技巧面，都是西方視覺藝術表現的基礎便可理解。電影影像也具有一樣的特色。電影是以活動攝影為表現手段，可以紀實地展現生活中的人事物，本身便是外在空間世界的記錄，以及其在空間中的樣貌和歷經時間流變的型態，比其他藝術都真實（路易斯・吉奈堤，2005/2010）。[22]加上事物再現時的聲響和色彩表現，更成就出其他藝術難以達到的直觀性與真實效果（也就是逼真性，或可稱為真實感）。

　　《畢業風暴》（*Graduation*, 2016）中，因為女兒艾莉莎（Maria Dragus 飾）被暴徒意圖性侵未果而負傷，醫生羅梅爾（Adrian Titieni 飾）和她來到警局製作筆錄。意外得知女兒已經破處的他，在員警有意誘導艾莉莎製作強暴未遂的襲擊筆錄時，意圖保護艾莉莎不讓她透露過多的隱私而坐立難安。反觀艾莉莎卻對此並不扭捏而鎮定如常。同時整個警局的警務工作卻異常忙碌，把堪憂的羅馬尼亞的治安，不刻意卻成功有力的描繪出來。坐鎮於後、與羅梅爾是小學同學的警長也特別關注筆錄的製作，當問及被襲的細節時更插嘴要羅梅爾離席不要在場較適當，但艾莉莎卻再次表示自已並不介意被父親知道整個不堪的過程，顯得相當成熟，局長也因此認同已成年的艾莉莎，反倒

[20] 《電影藝術辭典》（修訂版，頁 2-5）中提出，電影的藝術特性具體表現在「綜合性」、「視象性」、「逼真性」、「運動性」、「蒙太奇」、「群眾性」和「技術性」的七個面向。但是繪畫、舞蹈和建築與雕塑有相當程度的「視象性」，「技術化」不是藝術性問題，「群眾性」則是文化範疇之故。而戲劇、舞蹈、音樂等藝術則經常以原有形式融入電影當中改換成為電影本體型態中的一個元素，並且排除「技術性」，強調電影的藝術性不是「綜合性」，因為事實上電影中的既有藝術是應屬於被融合之故，故不應以「綜合性」來看待電影。

[21] 張燕菊、原文泰、呂婧華與李嶠雪（2020）。電影影像前沿技術與藝術（頁 20）。北京：中國電影出版社。

[22] 路易斯・吉奈堤（2010）。認識電影（第 10 版，頁 191，焦雄屏譯）。臺北：遠流。（原著出版年：2005）

要羅梅爾和他一同到外頭透氣。整個段落從環境、相關角色和人物，透過精確的配置調度與互動關係的建立，高度完整又逼真地再現了羅馬尼亞當時的主流價值觀，和社會狀態。

《小偷家族》（*Shoplifters*, 2018）中也讓逼真性成為電影的特質。例如寒冬的夜裡幾位家人擠在雜亂破舊的日式平房內，吃著顯得寒酸的白菜大鍋麵。姊姊亞紀（松岡茉優飾）擔憂地問媽媽信代（安藤櫻飾），把小女孩樹理（佐佐木光結飾）帶回家會變成為誘拐吧？奶奶初枝（樹木希林飾）搭話說，還是應該報警處理較妥。兒子祥太（城檜吏飾）則是來到桌邊只挑麵吃被媽媽提醒要營養均衡。此時亞紀意識到一旁的樹理也應該餓了，奶奶察覺後便招呼她來餵食。只是大家卻擔心她會像昨晚一樣尿床，不敢讓她吃太多。奶奶便不假思索把櫃子內的鹽巴拿來要樹理舔食，並說這樣可以治尿床。大夥不大相信便不再搭話顧著吃著自己的晚飯。此時祥太聽見外頭爸爸回來的聲響，起身前去開門迎接。漆黑的庭院中見到爸爸拄著拐杖被同事攙扶著說受傷了。大夥趕緊回到屋內，儘速騰出通道和空間，一邊打開客廳電燈，媽媽還不忘招呼備茶接待。爸爸柴田志（Lily Frank 飾）進門後抱怨，早有不祥預感才扭傷腳。媽媽擔心丈夫不能工作沒了收入，但當同事告知可申請職災保險後，竟說那應該骨折才好。奶奶也順勢向兒子同事介紹送水來的亞紀，說是同父異母的妹妹。祥太則是拿著拐杖安靜地在一旁待命，媽媽則早已機靈地站在後方的壁櫥（日式收納櫃）前，不讓樹理被發現。

這一段乍見與情節關聯性相對薄弱的瑣碎行為，卻是電影的核心依據。因為在此無血源關係的一家人，各自反應的流暢與自然，是敘事得以成立的必要與絕對條件。從用餐中各自取食的狀態、到接應受傷父親進屋後的種種對應，無處不細膩飽滿，不見絲毫遲緩且一氣呵成，所有舉措都順理成章、順勢推進，讓人物得以藉由隨處可見的生活細節體現出立體性，再以互為因果來實現高度的逼真性，把會互相理解和高度依存的家庭情境，具體地在一個代表性的場域中飽滿地表現出來。體現出電影可以透過直接又真實的影像調度作為電影表達，就像是一種逼近真實時的溫柔（維姆・溫得斯，1985/

2005）。[23]

　　逼真性也適合用影像真實感來詮釋。影像真實感泛指影像所呈現的真實感，它的參照物是人類依靠視覺所看到的客觀世界存在的真實景物，因此創作時會盡力排除觀眾所能察覺的、觀察事物時卻不存在的視覺因素（屠明非，2009）。[24]當觀眾藉由光線在心理上相信合成的影像是真實的，便可藉由連續鏡頭中銀幕的三度空間，還原回現實的立體空間，實現影像的真實感（楊征、毛穎，2019）。[25]這也是影片作者使用視覺合成（visual effects，簡稱VFX）效果的影像，來完成無法辨識真偽的更真實影像的動機，同時也可從使用高格率（HFR）來創作更逼真影像的不斷嘗試獲得應證。[26]影片作者因此，從故事、情感、精神和視聽覺在電影表達與傳遞和展現的途徑上，造就了逼真性在電影藝術上的重要特徵。

　　運動性。藉由電影，可以再現現實世界中人事物的流動與變化，是電影運動性的一個面向。薩雅吉・雷（Satyajit Ray, 1921-1992）提及黑澤明（Kurosawa Akira,1910-1998）被世界讚響的原因是基於他對「運動」和「身體動作」上精確的控馭，因為「電影必須移動」（引自唐納・瑞奇，1965/1977）。[27]攝影機的運動產生了電影中視覺空間的延展和多變的效果，是運動讓電影真正成為可以不同於其他藝術形式的「第七藝術」，也由於攝影機的運動，才使得觀眾與影片本身的運動關係產生了巨大的變化，大大增強了電影的造夢功能（梁明，2009）。[28]人們在日常生活中常處於各式各樣的運動狀態下，因此運動符合人的視覺特性，當運動模式可以成為藝術表現的手段時，藝術與人之間的距離因此而縮短。攝影機的運動能夠表達許多意義。有

[23]　維姆・溫得斯（2005）。**文德斯論電影**（頁35，孫秀惠譯）。北京：人民文學出版社。（原著出版年：1985）

[24]　屠明非（2009）。**電影技術藝術互動史：影像真實感探索歷程**（頁32、36）。北京：中國電影出版社。

[25]　楊征、毛穎（2019）。特效合成鏡頭的"影像真實感"探討。**現代電影技術**，3，56-58。

[26]　原文為High Frame Rate，簡稱HFR，中譯為高格率，詳見本書第六章。

[27]　唐納・瑞奇（1977）。**電影藝術—黑澤明的世界**（再版，頁35，曹永洋譯）。臺北：志文。（原著出版年：1965）

[28]　梁明（2009）。**影視攝影藝術學**（頁7）。北京：中國電影出版社。

時候，動作就是情緒。你能藉由運鏡來創造情緒…，這從來就不是技術性的工作，重點永遠在敘事（麥可·包浩斯，引自麥可·吉瑞吉、提姆·葛爾森，2012/2015）。[29]

此外，人們在日常生活中便經常處於各式各樣的運動狀態，因此運動更符合人們的生理習慣。所以當搭配運動式的主觀鏡頭時，更可產生觀眾平時無法輕易所見到的奇觀景象，能滿足觀眾的好奇心，使影片的畫面形式富於變化。並且鏡頭因為依據了特定人物的行為特徵，使得主觀鏡頭的運動方式、方向和速率更是依據情節作為支架。

《羅馬》（*Roma*, 2018）中，女主人索菲婭（Daniela Demesa 飾）與四位小孩，和幫傭克萊奧（耶莉莎·阿帕里西飾）來到海邊戲水。小孩們興致高昂地吵著要下水游泳，索菲婭則認為太危險只同意在海邊戲水。一旁的克萊奧也略顯不安，因此在把老么帶回休息區時，不斷提醒帕可和索菲兩兄妹不可再往深處去。在棚架內幫老么擦乾身體時，目光從未離開岸邊戲水的兩兄妹。只是海浪越來越大，果不出其然，克萊奧驚覺兩兄妹已不見蹤影時，完全不顧自己不諳水性，一股腦地往又急又大的浪花裡走去。即便矮小的自己似乎快要抵擋不住海浪的衝擊力，她卻依然奮力向前毫不退縮。終於幸運地把帕可救起後，克萊奧再繼續挺進，也把索菲給救了回來。克萊奧小心翼翼地把兩位兄妹帶上岸後，索菲婭這才得知發生意外急忙跑來看照大家。兄妹兩感念克萊奧救了自己的性命，索菲婭感激不已地擁抱著克萊奧致謝。此時，克萊奧才把遭到背叛的痛楚和失去胎兒的傷痛，這股壓抑已久的情緒，一股腦地傾瀉而出。一群都曾遭遇巨變際遇的人們，情緒久久無法平靜。

這個段落透過海浪的強烈視覺，讓環境因素形成了高度的懸念，也讓觀眾對可能發生的事物充滿期待。例如克萊奧不斷望向畫框外的兩兄妹，所營造出的關切情境，讓觀眾可以循著自身視覺習慣和思維，對即將進入畫面的視覺元素進行猜想，造就了敘事結構的節點。在歷經生命無常的起伏變化後，眾人感念依然能在岸邊緊密共生。在這裏從提示到結果或原因的揭示，都藉

[29] 麥可·吉瑞吉、提姆·葛爾森（2015）。**攝影師之路：世界級金獎指導告訴你怎麼用光影和色彩說故事**（頁34）。臺北：漫遊者文化。（原著出版年：2012）

數位電影製作基礎知識與運用

24

由運動鏡頭以歷程的再現滿足了觀眾的期待，也彷彿把記憶轉換為流動影像般，以作為反思生命和進而可以誠實面對自己的依據，如圖組1-1所示。

圖組 1-1　電影《羅馬》中的海邊溺水段落，以運動鏡頭讓克萊奧從擔憂、發現、救援，到危機解除及真情流露等的情節走勢，一氣呵成，同時實現具有律動的流變影像，與造就出無與倫比的真實感。
資料提供：Netflix。

　　運動性也可再以《1917》（*1917*, 2020）一片來思考。故事中的史考菲（喬治・麥凱飾）和布雷克（迪恩・查爾斯・查普曼 飾）兩位傳令兵被命令火速前往第 2 營，傳達中斷進攻計劃的秘密任務。途中在一處剛被砲火炸燬僅剩骨架的糧倉找到牛奶正在短暫休憩時，看到敵我雙方空軍正在空中纏鬥。一番糾纏後被我方擊落的敵方戰機朝著兩人的農舍迫降下來，兩人迅即躲避並且安然逃離。但見到已負傷的飛行員還在起火的戰機上後，兩人心生憐憫便

趕緊將他救出。隨後史考菲建議殺了他但布雷克卻不同意，反倒要史考菲去取水。就在這期間布雷克竟不意地被對方刺殺重傷，兩人再次認清這是戰場，認清不能對敵人仁慈才是生存之道。史考菲雖已開槍將對方射死，但布雷克卻因重傷而無力乏天。正當兩人在糧倉的短暫休息，並從布雷克確認往後進路後，一切似乎預期會很順暢。然而戰場的瞬息萬變，讓布雷克打算搶救敵軍飛行員而造成兩人意見不合，疏忽中被刺因此喪命，這讓史考菲迎來無法相信，卻又需無情拋棄他才能實現軍令的命運。這一段從糧倉短暫休息並從摯友處確認進路後，轉換成欲搶救敵軍飛行員的運動鏡頭，強化了主觀性也達到情感的複雜性。

這一個連續的運動鏡頭段落，以時而靜時而動的運動鏡頭，快速不斷地變換觀點造就出強烈的主觀性，並同時包含了正／反、敵／我狀態，實現了大膽與直接的心境表達，讓戰場上的傳令兵在使命必達的驅使下，從空間的移動和變遷，反思回時間上的連續，進而達到思想情感上的複雜、飽滿與唏噓。

而剪接，就是運用連續的視覺形象來創造（或影響）情緒衝擊力量，一般是用來壓縮或擴展時間或空間，並創造出特殊的情調（李·R·波布克，1974/1994），[30]蒙太奇在當代也是剪接的另一種稱呼，[31]是電影的構成形式和構成方法。因為看電影時，一個鏡頭便是以影像時間、空間、構圖的連續片段。經由蒙太奇，可以把一部影片的內容切分成不同時間、不同空間、不同觀點的鏡頭進行拍攝後，再依照創作構思把這些鏡頭有機地組接為一個連續、完整的運動整體，並且使鏡頭產生對比、聯想、襯托、象徵、懸念、連貫等作用，完成敘事、抒情、塑造形象、闡述思想等等的目的。在連續影像之外，庫魯雪夫（Kuleshov, 1899-1970）和普多夫金（Pudovkin, 1893-1953）把電影當做鏡頭與鏡頭間構築並列的藝術，運用大量的特寫造成心理與情緒，或是抽象意念的效果。愛森斯坦則更強調衝突是藝術的宇宙共通性，身

[30] 李·R·波布克（1994）。**電影的元素**（頁 137，伍涵卿譯）。北京：中國電影出版社。（原著出版年：1974）

[31] 蒙太奇是屬於剪接的次符碼。引自 Robert Stam（2012）。**電影理論解讀**（頁 167，陳儒修、郭幼龍譯）。臺北：遠流。（原著出版年：2000）。此處以蒙太奇來表示電影的剪接。

為「動」的藝術，電影在視覺、動感、音感、語言的衝突外，實現戲劇的角色和事物衝突，來達到藝術的關鍵，便著重在剪接上（路易斯・吉奈堤，2005/2010）。[32]

　　電影《愛・慕》（*Amour*, 2013）的開場段落，是警方於公寓發現安妮（伊莎貝・雨蓓飾）在床上的屍體後，隨即迅速切入片名字幕，並再突然切入演奏廳內，觀眾們或坐在位置上或在找尋位置的段落，許久後觀眾們才漸漸平靜下來。事實上，安妮與先生喬治（尚・路易・坦帝尼昂飾）確實隱身在觀眾群中。若未發現、或許久才發現他們兩人蹤跡的話，便達到導演想要製造觀者去「尋找答案」的目的。導演大膽地不將觀者應該找誰明白揭示，而以一種獨特的敘事結構，重新令觀眾展開一種對生活紐帶的思考，是這部電影敘事從剪接著手的意圖。透過突兀地把前後樣態不同的兩個段落連結，形成時間、空間的不連續來強調敘事結構性的跳躍（中段），讓觀者產生極須思索的空間。觀眾便因此進入到另一個（回溯）時空的概念下，一起接受由導演帶給觀眾一同去面對兩個老者在「老、病、死」、人生路上三項必經且無力回天的歷程，透過有限的空間把觀者「困在」無力感的螺旋中，更深切感受到劇中人物的無能為力和無可自拔。

　　又如《父親》（*The Father*, 2021）一片中，女兒安妮（奧莉薇亞・柯爾曼飾）安排了另一位年輕看護蘿拉（伊莫珍・蓋伊・波茨 飾），要與父親（安東尼・霍普金斯飾）見面。為了強調自己並不需要別人照顧，父親開玩笑說自己是職業舞蹈演員，甚至表演了一段踢踏舞。兩人相談甚歡時，卻突然話鋒一轉，嚴厲斥責安妮是為了覬覦遺產才虛假關心他，這讓安妮傷心落淚。即便如此，睡前，安妮還是不捨地來到父親床前，疼惜地輕撫著父親雙頰。但原本安穩沈睡的父親，此時卻突然大力掙扎想要擺脫掐住不讓自己呼吸的安妮，徒勞無功。當掙扎力道越來越大時，眼見已無力回天前，突然發現安妮是站在餐桌前，並不是父親床前。觀眾此時也才驚覺如此大膽逆天的行徑，是安妮的想像。緊接著是男友保羅的喊叫，才讓她驚醒過來。在此段

[32] 路易斯・吉奈堤（2010）。認識電影（第 10 版，頁 178-180，焦雄屏譯）。臺北：遠流。（原著出版年：2005）

落中，前後場次透過鏡頭在時間與空間上的不連續，藉由突兀的剪接，來讓觀者獨立思考的意圖得以實現。同時也和故事中安妮需面對如父親一樣的紊亂思緒，徘徊在真實和虛假間來回更迭的一致風格。更重要的是，實現了讓觀眾深刻反思家庭與父女間的關係。

圖組 1-2　電影《父親》劇照。
資料提供：采昌國際多媒體。

剪接在整體影片風格的形成和影響面，可說是全片結構形成與效果實現的關鍵，這樣的剪接方式讓電影成就了獨特的節奏、或憑直覺把片斷的影片結合起來的作法，讓影片的形式和達到的效果與貢獻對觀眾產生非常大的影響，因此優秀的蒙太奇也經常被比諸為優秀的電影風格一般。

二、系統化的電影敘事

> 人類語言最獨特的功能，並不在於傳達人或獅子等這些具體信息，而是能夠傳達根本不存在的事物的資訊。「討論虛構的事物」正是智人語言最獨特的功能⋯。然而「虛構」這件事的重點不只在於讓人類能夠擁有想像，更重要的是可以大夥兒一起想像，編織出種種共同共享的虛構故事。
>
> 哈拉瑞（2014/2020，頁 35）[33]

[33]　哈拉瑞（Yuval Noah Harari）（2020）。人類大歷史・從野獸到扮演上帝（第 2 版，頁 35，林俊宏譯）。臺北：天下文化。（原著出版年：2014）

（一）何謂敘事

　　人類對真實世界和想像世界的描述都可以統稱為敘事，也就是說，敘事是對（真實的和虛構的）事件序列進行記敘之意。敘事是一種表現和解釋經驗的感性活動，經由把時空性的材料組織後，組成一個有開始、中間和結束，具有因果鏈關係的事件，藉此證明了對事件性質的判斷，以及展示如何知道與講述這些事情（Edward Branigan, 1992）。[34]

　　一般所謂的電影，多是指透過影像形式來講故事。電影敘事的基本結構和功能，與小說以及電視戲劇在敘事上雖有共通之處，但是電影會以增加戲劇性、壓縮時間，避免出現過多次要角色的方式進行，即便是從最初的大綱（treatment）展開等，電影也是依然按照情節順序被揭示（reveal）出來，因此電影敘事的基本定義，和托多洛夫（Tzvetan Todorov, 1939-2016）所謂的敘事普遍原則相同，都是「講述故事」。因此，電影敘事是指電影所呈現的內容，意即發生了什麼（事件、動作和人物），是一種表現和解釋經驗的感性活動。它藉著把時空性的材料加以組織，再將事件因果鏈條加以排列後，表現出對事件本質的判斷，與證明它如何知道並因此來講述這些事情。簡言之，影視敘事的定義就是記敘事件（李幼蒸，1991）。[35]

　　基於此，Seymour Chatman（1980）把電影敘事分為故事（Story）與話語（Discourse）兩大部分，分別代表了故事內容和講述故事的方式。[36]所謂故事，是指一連串的事件（Events），以及事件中的存在物（Existents）和以作者的文化符碼預先處理的人、事、物。事件就是電影中的「動作」與「正在發生的事」，存在物即是「角色」和「場景」。關於講述故事方式的話語，可再區分為故事傳達的結構（表達的形式）與口語、電影性、舞蹈性的韻律與音效，也就是講述時表達的實體。對此電影敘事的關聯性結構，可由圖 1-3，電影敘事結構圖來理解。

[34] Edward Branigan (1992). *Narrative Comprehension and Film* (p. 3). N.Y.: Routledge.

[35] 李幼蒸（1991）。當代西方電影美學思想（頁 174-175）。臺北：時報。

[36] Seymour Chatman (1980). *Story and Discourse: Narrative Structure in Fiction and Film* (p. 25). Ithaca, N. Y.: Cornell University Press.

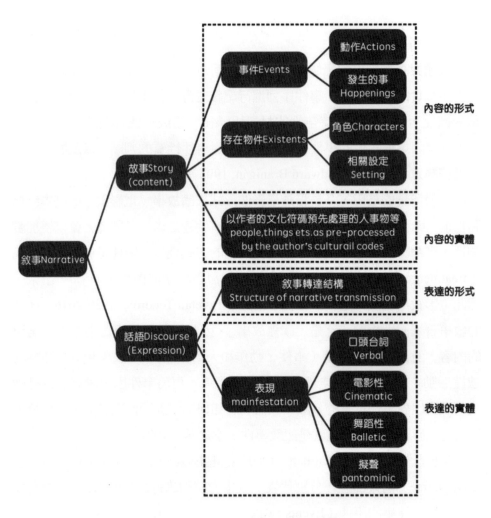

圖 1-3　Chartman 的電影敘事結構圖。
資料來源：Seymour Chatman（1980, p. 25）。[37]作者整理繪製

　　藝術中最本質、最具決定作用也最具魅力的因素之一，就是對時間和空間的表現（劉斌，2006）。[38]在電影中藉由時間和空間的結合，創造一個相互構聯的形式組織，因為事件通常都發生在特殊的地方，電影敘事同時也強

[37] Seymour Chatman (1980). *Story and Discourse: Narrative Structure in Fiction and Film* (p. 25). Ithaca, N.Y.: Cornell University Press.

[38] 劉斌（2006）。圖像時空論（頁 1）。中國：山東美術出版社。

調動作所發生的地點。藉由剪接將時間和空間加以分解或重建，或是藉由長拍鏡頭讓時間與空間保持不中斷的一致性，都是電影可以作為表現空間與時間的方式。也因為電影敘事結構的原則直接涉及時間象限與空間象限的組合，因此電影敘事結構也就在電影時、空象限的層面上，形成了一種互動關係和流動性的張力，兩者進而深化敘事時空的內涵意味和外延價值。

　　Noel Burch 把這種形式特性稱為時空構聯（articulation），它讓我們在兩個鏡頭間找出連接兩個在不同位置的攝影機所敘述的空間，和連接兩個時間情境的方法（1981/1997）。[39]電影的敘事結構與電影時空的結合方式，因此也造就了電影成為一種對現實進行臨摹、描寫的藝術形式。所以電影的敘事必須要考慮到如何說，也就是敘述話語。

　　人類意識的存在方式就是尋找意義。意識的主要功能也是發出意向性活動讓事物變成對象，進而獲得意義。人類思維的內在性層面上，思維是影像性的，而不是文字性的，更不是抽象的。敘事是一種交流，因此它分別預設了發送方和接收方兩個對象。每一方都需要三個不同的人物。在發送端有真正的作者，隱藏的作者和敘述者（如果有）；在接收端，有真正的聽眾（聽眾、讀者、觀眾），隱藏的觀眾和敘述者（Seymour Chatman, 1980）。[40]

　　綜合上述，思考電影的敘事會包含的層面有電影的內容，也就是故事本身，以及這內容是哪些人物角色在何處、何時發生，以及哪一種狀況下所發生的。其次這樣的內容之表達，會藉由影片作者將思考選用發送端和接收端兩者的存在或隱藏的立場後，透過其自身的文化編碼意義化的影像方式、語言表現、動作節拍與聲響表現等來建構其作品。而上述也會經由次序的排列結構影響了敘事時空的本質。本節寫作僅針對電影創作面向中，空間和時間在電影敘事的觀念與知識的基礎認知進行粗淺的述說，目的是將重心置於電影製作和當代電影製作，在空間與時間上所應具有的認識與想像在理解上的

[39] Noel Burch（1997）。**電影理論與實踐**（頁 24，李天鐸、劉現成譯）。臺北：遠流。（原著出版年：1981）

[40] Seymour Chatman (1980). *Story and Discourse: Narrative Structure in Fiction and Film* (p. 28). Ithaca, N.Y.: Cornell University Press.

初步提示。

（二）敘事結構的系統特徵

> 對象被擺置得是以「作為一個系統站立在我們面前」。換言之，對
> 象的被擺置並非是任意性的，而是在某種「系統」約制下的擺置
> 呈現，亦即對象的擺置是具有「體系性」的。「體系並不是指被給
> 予之物的人工的、外在的編分和編排，而是在被表象之物本身中
> 結構統一體」。
>
> 馬丁·海德格爾（1938/2004，頁 87-88）[41]

海德格爾（Heidegger, 1889-1976）所提出的世界圖像，並非意指一幅關於世界的圖像，而是指世界被把握為圖像的概念。針對敘事以及文本創作，提出主體和世界圖像來當作是作品在歷時性的思維中的投射與想像的視野，也據此把檢視角度使用體系以及系統作為宏觀的範疇與框架。本書加以引用與詮釋系統性是將被表象之物本身看作是結構統一的整體，是內部自成體系的，而非被外在編排的。故所謂的系統，是泛指由一群有關聯的個體組成，根據某種規則運作，能完成個別元件不能單獨完成的工作的群體。系統是同類事物按一定程序和內部聯繫組合而成的整體，整體中的組成都是有機的要素，系統的特質是整體性的，無法發生在各要素獨立存在的條件下。系統成立在一定的結構組成中，各要素彼此相互依存並相互轉化，發揮穩定而一定的功能。本書則以系統的結構與作用稱之。

　藝術會為觀眾帶來一種強烈的涉入經驗。當不喜歡某一個藝術作品又原因不明時，往往會以如沒有感覺來說明或形容。這是因為在欣賞藝術的過程中，我們動用了感官，感覺和心智。並在其中提高了我們的興趣和涉入的程度。藝術家藉由創造出來的作品，激起並滿足人類對於形式的渴望。因此賦

[41] 馬丁·海德格爾（2004）。林中路（修訂本，頁 87-88，孫周興譯）。上海：上海譯文出版社。（原著出版年：1938）

予作品一種形式，以便讓我們可以享受這種在過程中建構起共同參與的經驗，並喚起情感與維持特殊的心靈感知或活動。影片作者獨有的意念所形成的藝術作品，在其中包含關於內容的次序、揭示方式都會互相影響。

　　電影藉由形式的完整，引導觀眾參與產生對事物一種新的看法等的過程，激發觀眾去發展和完成電影形式的模式。電影首先透過故事的情節和將其展現的次序安排，和表現這些內容的各種影像和聲音的各式設計實現成為電影。內容和情節等我們可以稱之為敘事元素，而表現這些內容的各種影像和聲音的各種設計，便可稱為風格元素。電影中無論是情節內容，或影像及聲音的線索並非隨意出現，而是有一定的系統。整體而言，電影的形式就是電影中各元素間互相產生關聯性作用的系統。

（三）敘事與風格系統概述

　　Timothy J. Corrigan（2010）主張敘事有兩個組成要素，[42] 分別是故事和情節。故事，是我們所見或可以推論出已經發生的事件。情節，是以某一次序或組織這些事件的安排或結構。故事、情節和敘事風格之間的各種關係是多種多樣的。然而，當我們大多數人想到一部敘事電影時，我們可能想到了通常被稱為古典敘事的東西。因此理解電影敘事時，便有必要對敘事的形式系統有所瞭解。因此，經典的敘事應該包含幾個部分：首先，敘事是一種包含了事件和另一個事件間具有邏輯關係的情節發展的存在，此外，敘事的結尾具有封閉性（例如結局是喜劇或悲劇），敘事經常是關注人物的故事，最後，敘事總會有一種或多或少試圖採用客觀或寫實的敘事風格。

　　情節是劇情片的編劇手法，並經常以成套的提示促成我們對故事訊息加以推論和組合。影片與情節會進行多方面的互動，習慣上電影技巧是用來表現情節、用來提供訊息和提示假設等。當代電影普遍都會在各自的議題上，進行許多電影形式的系統性建構。

　　電影是由眾多的敘事元素和風格元素所組成，並且各自組成了敘事系統

[42] Timothy J. Corrigan (2010). *A Short Guide to Writing about Film* (7th Ed., p. 41). London: Pearson Education.

和風格系統。無論是敘事系統或風格系統，其中的每一個元素彼此間並非隨意拼湊，每個元素皆彼此依賴並互相影響。所有電影中的情感都透過形式結構成立與作用，並有系統地與其他部分互動。一部電影作品的組成元素之系統架構示意，可參考圖 1-4，電影作品組成元素系統架構示意圖。

圖 1-4　電影作品組成元素系統架構示意圖。
資料來源：大衛・鮑威爾、克里斯汀・湯普森（2008/2010，頁 67）。[43] 作者整理
　　　　　繪製

　　相對於敘事元素，電影中的場面調度、尺寸、構圖，以及鏡頭運動、光影色彩、剪接、聲音與其他電影在影像與聲音表現的設計面，都可稱為風格元素。電影中的敘事與風格兩元素之間並非隨意拼湊之故，觀眾便可以藉由將電影中風格元素和敘事元素之間的關係主動產生聯結。電影的完成有賴被觀眾認知到敘事和風格的相互作用，被認知到他們是整體的一個結構（大

[43] 大衛・鮑威爾、克里斯汀・湯普森，（2010）。電影藝術：形式與風格（第 8 版，頁 67，曾偉禎譯）。臺北：遠流。（原著出版年：2008）

數位電影製作基礎知識與運用

衛‧鮑威爾、克里斯汀‧湯普森，2008/2010），[44]進而實現高度的完整性。在一般的電影中，情節系統往往控制著風格系統，情節是主控的，情節呈現故事的方式會合扣風格的模式（David Bordwell, 1985/1998）。[45]

　　電影《八又二分之一》（8 1/2, 1963）的主要情節，是一位名叫基多（馬切洛‧馬斯楚安尼飾）的電影導演，在籌拍一部表現人類末日的影片過程中，所遇到的種種困難與危機。為了寫作劇本，基多來到了溫泉療養院，同時為影片的拍攝作準備。然而他卻發現自己在劇本上的構思模糊且矛盾重重，創作陷入了危機。在此同時，他個人情感也陷入了困境。不斷逃避的他一無是處，感情與事業兩頭落空。結尾更是在一場空洞的記者會，為了避開記者們追問竟鑽躲到會場桌子底下後開槍自盡，結束他無法面對創作無能的恐懼。如圖組 1-5。

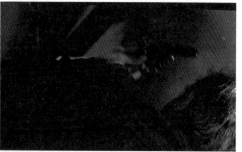

圖組 1-5　《八又二分之一》中開場急欲逃脫的想像與終場的舉槍自殺，都把人物
　　　　　的心境以精準的視覺化風格最為表徵，並與敘事緊密扣合。
資料來源：哥倫比亞電影公司。

　　在這樣的情節導向下，電影開場時基多便受困在車陣中的車內，體現他深陷無法逃脫的重重困境，同時又讓他藉著氣球從車陣中逃出，把電影的核心概念無比傳神地具體表現。電影中的 11 個回想和幻想的夢境片段，其實

[44]　大衛‧鮑威爾、克里斯汀‧湯普森，（2010）。電影藝術：形式與風格（第 8 版，頁 67，曾偉禎譯）。臺北：遠流。（原著出版年：2008）

[45]　David Bordwell（1998）。電影敘事：劇情片中的敘述活動（頁 126，李顯立等譯）。臺北：遠流。（原著出版年：1985）

只有 3 個段落是為了展現基多的下意識衝突，其餘 8 個則是基多想要逃避的心理妄想，以及自溺性地對女性溫柔鄉所做的性幻想的敘事元素。而電影影像則是把對父母的眷戀、成就的幻想、女性的慾望和創作失能的焦慮等心理狀態，透過富有層次的黑白影像，並在凸顯基多的心理狀況時，善用鏡頭的焦距以及明亮灰暗，再配合又短又快、或既長且緩的鏡頭交替使用，成就出本片精準的視覺化風格特徵，緊密扣合了敘事系統。

《鰻魚》（*Eel*, 1997）的序場段落中，親眼目睹妻子偷人的山下（役所廣司飾）在回程路上，察覺匿名信所指的白車停在路旁樹蔭下時，視覺上路燈瞬間自白色轉換為紅色的心境影像處理，是以視覺上把人物的躁動和不安，透過紅色來揭示的思維、形成了電影藝術強而有力的手段，同時更成為敘事在視覺化工作時的重要策略，也成為本片容易辨識的風格系統之一。在此的紅色除了是即將展開殺戮行為的預告之外，更是他內心世界狂暴的表徵。紅色在他假釋出獄後，作為與他的生命即將產生特殊交集的女子桂子（清水美沙飾）的提示。從他的理髮廳外經過時也身穿紅色皮衣，便在敘事上產生直接的關聯，風格元素與敘事元素相互呼應，一步步地朝向系統化電影的形成邁進。

《一一》（*A one and a two*, 2000）的敘事系統，是採用工整對照式的形式，同時在線性敘事中段落線索又彼此聚合的特徵，形成戲劇性、互文性與對比性同時存在的敘事結構。例如在電影銀幕時間的中間段落，洋洋（張洋洋飾）在視聽教室聽講自然界中的雷電現象時，巧見心儀的小女生裙底被門把勾起撇見了她的底褲，此時課程解說正巧提到了自然界中，正負電極的相互吸引所產生的雷電。課程內容恰巧提到四億年前的閃電，創造出人類生命最基本單位物質胺基酸，成為一切的開始。看著投影影像的雷電恰成為小女孩注視前方的前景，霎時間呼應了小女孩此時在洋洋心中的存在地位和重要性，如圖組 1-6。電影的的敘事走向也在此產生重大的轉折。

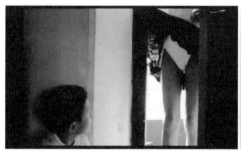

圖組 1-6　《一一》隨著投影幕的電光火石產生的胺基酸解說，洋洋心中也產生了
胺基酸變化，電影自此所有的人物在感情上的關係也發生改變，此處正
好是位在電影銀幕時間的中段。
資料提供：傳影互動。

三、電影的完整性揭示

最成熟的藝術品，能夠成功地使用其中一切成分服從於一個主要
的結構規律。

魯道夫・愛恩海姆（1954/1984，頁 636）[46]

　　世界的任何部分都不可能被單獨理解，除非把它放在整個宇宙的背景之
中，因此只有整體才是唯一可能的實在。電影本身具備、並且是一種組織空
間與時間的綜合模式。Edward Branigan（1992）說，[47]這樣的結構將時空元
素組成一條因果關係的事件鏈條，這一鏈條的結構形式（開頭、中間和結
尾）則反映著這一系列事件的特質，並指出敘事是一種將素材組織進行特殊
次序的安排之模式，表現和解釋經驗的感性活動。敘事是一種把時空性的材
料，採用事件因果鏈條加以組織的方式，這因果鏈條具有開端、高潮與結
尾，它呈現了事件本質的判斷，也證明它如何知道以及可以從哪一個立場或
誰來講述這些事情。至於電影的風格，則是敘事內在的動力，它類似於能量

[46] 魯道夫・愛恩海姆（1984）。藝術與視知覺（頁 636，藤守堯、朱疆源譯）。北京：
　　中國社會科學出版社。（原著出版年：1954）
[47] Edward Branigan (1992). *Narrative Comprehension and Film* (p. 32). N.Y.: Routeledge.

之於物質的關係。風格也會把分成片段的現實放在審美光譜來評斷，雖然它會把事實狀態片斷化，但並不會改變內在的化學結構（安德烈・巴贊，1981/1987）。[48]

（一）敘事與風格系統的融合

敘事與風格元素各自在電影藝術中，扮演著達到誘發觀眾心靈活動線索的角色，觀眾據此主動辨識與體會元素之間、各個線索之間的關聯性。也就是說電影中各元素的整體關係是一種系統性的存在，觀眾藉由辨識電影中的各種元素來明白與理解電影的意義。兩個系統彼此攸關，觀眾會意識性地把彼此連結，而電影也藉此展顯出它的完整性（大衛・鮑威爾、克里斯汀・湯普森，2008/2010）。[49]其中互相作用的顯著處，可由電影的抽象（主題）概念如何呈現來辨識。電影的「抽象概念」是指電影可以衍伸出的核心意義，它們透過清楚陳述電影表層的故事來達到傳遞給觀眾的效果，而編劇中的主題事件則是用來組裝成最適合傳達抽象概念的工具，若能有效傳達，電影將不再只有空泛的表層故事，而是能帶給觀眾感動，甚至思考的寓言。

電影《意外》（*Three Billboards Outside Ebbing, Missouri*, 2017）中，州警迪克森（山姆・洛克威爾飾）失去理智，把廣告招牌公司的老闆丟出窗外造成他受重傷而被革職，只能趁警局下班後沒人時去拿已自殺身亡的警長威洛比（伍迪・哈里遜飾）留給他的遺書。威洛比在信中告訴迪克森，只要把恨換成愛他就可以變成心中理想的警察。邊聽著耳機中聖歌邊讀著警長的遺書，迪克森心中起了相當大的變化。

女兒安琪拉・海斯遭到姦殺又被毀屍，但兇手遲遲未能逮著，導致蜜兒芮德（法蘭西・絲麥朵飾）對警方與城鎮村民的憎恨越見加深。加上刊登諷刺州警未能破案的三張 T-bar 廣告竟然被燒毀，一怒之下決定燒掉警局來報復州警的辦案無能。原本便生性溫和的她出手前百般不安，數次撥打電話想確

[48] 安德烈・巴贊（1987）。電影是什麼（頁 289，崔君衍譯）。北京：中國電影出版社。（原著出版年：1981）。

[49] 大衛・鮑威爾、克里斯汀・湯普森（2010）。電影藝術：形式與風格（第 8 版，頁 65-69，曾偉禎譯）。臺北：遠流。（原著出版年：2008）

認警局內是否有人在。當時正在警局中聽著聖歌的迪克森卻因此沒聽到電話鈴聲。蜜兒芮德終於可以心一橫地把汽油彈投進警局，警局瞬間變成一片火海。這才回神的迪克森第一時間沒有逃跑，反倒一心只想把安琪拉的案件卷宗救出，導致全身嚴重燒傷。蜜兒芮德驚見迪克森為了保住女兒的卷宗而奮不顧身後，心中百感交集。

　　在此段落中，迪克森讀了警長的遺書後，開始反思自己是否總是過於魯莽；密兒芮德既然已經計畫要火攻警局，下手前卻還遲遲狠不下心來丟出汽油彈。兩人的行為不僅相互對照更讓影片的核心概念越來越見清晰，女兒遭姦殺後被縱火毀屍、被縱火燒毀的廣告板、以及被縱火的警局，這些全都是來自於心中的怒火，憤怒招來更強烈的憤怒，具體行為的表達。但是在裏層則是情感上的溫情和聖和，為人著想。火舌吞噬中的警局，聆聽著神聖卻又傷感的樂曲，迪克森的真情終於被揭示。密兒芮德不斷打電話要確認警局內是否有人，是她內在的、隱藏的真情和善良。兩者既相同又對比。這也是當迪克森身上的火被撲滅時，蜜兒芮德是不捨又充滿歉意的，而嚴重燒燙傷的迪克森卻不見任何哀嚎，並可從眼神看出他不僅沒有怨恨、反倒更加堅定要有一番作為。

圖組 1-7　電影《意外》劇照。

資料提供：Disney+。

　　上述是從抽象概念的觀點出發，電影如何在敘事系統與風格系統間實現整合統一的例子。這個段落建構起提供給觀者能具有思辨高度、和視覺聽覺

上能夠產生感性貫通深度的段落。原本心中充滿怨恨的喪女母親和被革職的州警，在一場人為火災意外中同時體悟到，怨恨與偏見吞蝕了自主本性，歷經惡火（鍛鍊）的昇華後才能自狹隘視野甦醒，並可忠於自己並看清方向與拿定主意。這便是電影藝術作為最具綜合性和辯證性的藝術，也最大限度地調動了製作者和觀眾的感官知覺、形象思維和理性意念。

　　電影藝術是一種人類感性、知性和理念的辯證性綜合運用，是一個不可分割的有機整體化過程。藝術可以傳達感覺和感情、思想和理念，但藝術作品在創作和感受時，意義揭示與詮釋是相當重要的過程，因為它幫助解釋藝術，讓藝術得以瞭解有相當的部分是來自其脈絡。一個好的詮釋必須根據理性和證據（reason and evidence），同時能提供一種豐富、多元而具啟發的方法，以理解一件藝術作品（曾長生，2007）。[50]最能夠為各種不同的電影技巧所轉換的題材，也就是最恰當的題材。就如巴拉茲（Balázs,1884-1949）和愛恩海姆認為影像是形式化的一樣，銀幕是創作者將題材組織成有意義的形式的畫框。巴拉茲繼而提出，電影不是真實的投影，而是自然的人格化。因此就如克拉考爾（Kracauer, 1889-1966）認為，關於電影的手法，創作者應該做到既注重寫實又注重形式，能夠做到既記錄又揭示，必須達到技術展示真實又洞穿真實，必須將想像力和技巧用到永恆的流動的世界上，不是追求純粹的藝術形式或主觀內容（達德利·安德魯，1976/2012）。[51]

（二）影像系統（Image System）

　　影像系統，指的是藉由分析影像、剪接模式、攝影構圖與導演的意圖，去建構一套系統化的影像知識，用來解讀電影的多層意涵。在上述論點之外，較為單純的定義，就是藉由反覆出現的影像和構圖，讓故事意涵更有層次。因為重複的影像能夠有效表現電影的主題、母題及具有象徵意涵的圖像。大部分的電影中都有個影像系統在發揮一定的作用。觀眾本來就具有回

[50] 曾長生（2007）。**西方美學關鍵論述：從文藝復興時代到後現代**（頁181）。臺北：國立臺灣教育藝術館。

[51] 達德利·安德魯（2012）。**經典電影理論導論**（頁93-95，李偉鋒譯）。北京：世界圖書出版公司。（原著出版年：1976）

憶與比較影像的能力，所以能夠萃取出影像的意義以及了解故事。透過把構圖、剪接、美術及其他構成影像表層及深層含義的視覺元素結合起來，影像系統便能發揮作用（古斯塔夫‧莫卡杜，2010/2012）。[52]

　　藉由影像系統可以理解出電影是否運用特定的影像元素，作為某一種故事情節的表達方式，並為敘事組建出一套具有特殊象徵意義的方式，為敘事增添更多層次的意義，或是傳達象徵意義的影像表達方式。因此在電影製作中，統一這些視覺元素對於敘事表現上非常有幫助。影像系統如字面所述，它是由表層的視覺元素，將深層含義同時展現。影像系統經常被導演們隱藏得很深，以至於觀者並沒有真正意識到他們在看什麼。

　　《迷魂記》（*Vertigo*, 1956）中的謎團便是其中一例。警官退休轉職偵探的史考特（詹姆斯‧史都華飾）受好友委託監視有自殺傾向的妻子瑪德蓮（金‧露華飾）的行縱。跟著來到博物館裡的史考特見著坐在（她的祖先）卡洛塔‧瓦爾德斯的肖像前時，鏡頭拉近了瑪德蓮的髮妝，露出了一個緊緊纏繞的螺旋髮髻。（史考特意識到）這個髮髻與畫像中的卡洛塔上的髮型風格完全一樣。從全片觀之，螺旋便預示著瑪德蓮將帶領史考特進入令人宛如漩渦般的混亂局面，也是本片把母題符號化的開始。《迷魂記》從造型設計、電影影像、美術場景等多處，無論是實體或意象上皆以螺旋作為揭示電影內涵意義是迷局的設計，重複強調讓史考特暈眩的不僅是瑪德蓮對他的忽冷忽熱。當然反應在電影的結構中也充分暗示了一種螺旋式的循環：史考特愛上了（茱迪假扮的）瑪德蓮但卻失去了她，然後又愛上了茱迪（瑪德蓮的分身）。

　　《蘿拉快跑》（*Run Lola Run*, 1999）是在表達與傳遞象徵意義時，利用電影場景中的螺旋意象作為視覺系統的例子。本片開場時主角蘿拉（法蘭卡‧波坦特飾）接到男友電話，得知他深陷致命危機後，便義無反顧快跑下螺旋梯展開營救男友之旅。故事歷經了三次嘗試，前兩次雖都以失敗告終卻提供了真實世界無法實現重新再來的機會，讓人物死而復活。重來之後蘿拉（主角、玩家）便可避免相同疏忽與失誤。當每個段落蘿拉從住處螺旋梯狂

[52] 古斯塔夫‧莫卡杜（2012）。**鏡頭之後：電影攝影的張力、敘事與創意**（頁21，楊智捷譯）。新北：大家。（原著出版年：2010）

跑下樓、展開前途未卜的奔走時，樓梯作為她實現願望的必經場域，同時揭示她須決定如何面對第一個挑戰。例如經過樓梯裡的小孩跟狗、被樓梯間的孩子伸出腳絆倒而跌滾下樓、因為狗狂吠讓她決定跳過狗繼續下樓。再者，螺旋狀樓梯藉其固有視覺意象，強悍堅定的把週而復始深切刻畫與植入在以遊戲為規則的無限循環的視覺感知中，即便依據經驗法則，觀眾們不免推想玩家的結局是成功或失敗的二元辯證，助長觀者對過程與敘事結局的期待。但卻也在結局已轉化成週而復始的不意間，驚覺思潮早已在不斷迴環往復的湧動著。本片藉由表層的螺旋視覺元素結合裏層週而復始的概念，實現電影在關照和體悟層面豐富多義的意圖。

《原罪犯》（*Old Boy*, 2013）中，採用了影像系統來把這一部以復仇為手段，卻又同時將執念的前因後果，透過縝密的影像系統形成敘述體系，同時讓影片作者在文本陳述時得以在有限的銀幕時間中不受限制地進行表述，重複的視覺元素如構圖、物件姿態、情境等母題的重複，讓劇情賦予了另一層意涵，時而成為故事的積極角色，時而成為支撐影片的核心意念，強化戲劇性衝突。本片利用影像系統中可用象徵符號產生聯想的特性來建立角色關係，用重複的影像令觀者回憶起人物的各種脈絡（古斯塔夫・莫卡杜，2010/2012），[53] 造就出藉由複雜的影像系統實現，同時細緻又完整地表達了深層含義與實現敘事本意。

《抓狂美術館》（*The Square*, 2017）一片中，美術館館長克里斯汀（Claes Kasper Bang 飾），相信了同事以 GPS 定位找出遺失手機的最終位置，[54] 認定竊走自己手機和錢包的小偷居住在某棟老舊大樓，因此決定對所有住戶投遞催促歸還錢包的警告信。數日後，素昧平生的男孩來到自家門前，要求他為隨亂指控造成父母親誤以為自己是犯人的行為道歉。兩人隨後有了一場激烈爭執，並進一步發生推擠。不敵克里斯汀身型優勢的男孩，最終跌落下樓間。進家門後本想就此打住的克里斯汀，耳邊卻不斷傳來男孩的求救聲。受

53 古斯塔夫・莫卡杜（2012）。鏡頭之後：電影攝影的張力、敘事與創意（頁 22-25，楊智捷譯）。新北：大家。（原著出版年：2010）
54 GPS 是全球定位系統（Global Positioning System）的簡稱。

不了良心譴責的克里斯汀急忙走下一層又一層空空蕩蕩的樓梯間，但早已不見男孩身影。此時克里斯汀突然想找回已丟棄的警告信卻遍尋不著。無計可施的他，最終無奈地呆站在垃圾堆中任憑大雨澆淋，彷彿是被困在由門窗形成的方框中，如圖組 1-8。

　　電影在敘事推進的同時，不斷重複藉著方框由內而外，一步一步揭示影片作者的意圖。情節段落雖然是關於人物行為和心境矛盾的描繪，但透過電影在場景、取鏡（framing）和透視等，特有又多重的影像組合形構成「方框」的視覺系統來詮釋，並與電影核心含義相互置換。

圖組 1-8　《抓狂美術館》中「方框」的視覺系統，重複在各重要敘事段落出現以便與電影核心含義相互置換與詮釋。
資料提供：東昊影業。

　　《撞死了一隻羊》（*Jinba*, 2018）的影像系統，則是藉由半邊取鏡原則來呼應電影的主軸核心。影片作者把故事人物金巴的自我和本我，透過呼應了電影文本的影像視覺化上的配置與安排，以全／半的概念來進行結合與實

現。例如當流浪漢金巴（更登彭飾）坐上卡車後，與司機金巴（金巴飾）在畫面上兩位人物位置的左右對稱，如圖組 1-9。

圖組 1-9　《撞死了一隻羊》採用了半邊取鏡的影像系統，透過兩位金巴的相處和
　　　　　對比產生相互的對立與互相救贖。
資料提供：澤東電影有限公司。

　　電影的影像系統除了刻意採用 4:3 的畫幅比來相互對照之外，[55]最為明確的視覺母題則是重複讓兩位金巴的鏡頭形成以司機金巴在畫面右側，流浪漢金巴在左，兩人湊巧都占了畫面半邊，其餘則是被切去身體的大半。從兩人的身體各自缺少了一大半的取鏡後，再以對方的形體把互相欠缺的另一半，一左一右同時加以對立與填補。看著這兩位只有一半身體的對方與同名的自己，讓觀者產生了不言而喻的超驗敘事感。這樣的核心概念，持續運用在電影中司機金巴臨時起意想購買全羊不果僅能購買半隻羊，以及在康巴茶

[55]　關於畫幅比，也可稱為銀幕寬高比或長寬比，詳見本書第四章之畫幅比單元。

館段落中既真實又虛幻的探訪歷程。本片用全與半作為影像系統的表現策略，讓敘事的發揮呼應文本的目的與作用，同時達到了影像上的趣味性與敘事上的深層意義。影像系統需要觀者被提示來與電影敘事過程中的某種歷程相輔而行，有時雖僅是單單的幾個重複段落，影像系統也能作為敘事上的一種重要策略。

　　從上述的概括應可掌握電影的藝術性與其特徵，並能夠把電影和既存藝術間的差異取得全面性的認識。當談及藝術的綜合性時，便可以理解到其意旨並不是電影把各式藝術加入其中，而是把各種藝術的本質與形態融會貫通後，在電影中將其意同形變成為電影獨有的藝術表現，並在本體上具有逼真性、運動性和蒙太奇特性的藝術。魯道夫·愛恩海姆曾說，電影無疑是出類拔萃的藝術，提供娛樂放鬆心情，勝過所有歷史悠久的藝術（1958/1981）。[56] 歸納其原因，不外乎是因為電影憑藉它在視覺和聽覺、尤其著重視覺表現的特質，讓它更可發揮藝術的涉入特性，進而受到眾人的喜愛。它的視覺特性因為具有強大敘事能力之故，當利於戲劇基礎時，藉由影像或圖像使得電影在敘事上具備了更強大的渲染和影響力。

　　　電影與劇本中的語言是不一樣的，電影是在銀幕上以一系列的畫面呈現的，當這些畫面由一個段落組合起來時，會產生超出語言本身的含義。當電影「語法」使用恰當時，通過聯想或邏輯關係以及電影特有的移情作用，觀眾時常被置身於積極地「匹配」連串鏡頭的過程中，這樣獲得的混合體意味著電影感覺－情緒與理解、思考和下意識的混合體，使觀眾能夠響應結構的電影「語言」。

　　Steafan Sharff（1982，引自 Nicholas T. Profers，2008/2009，頁5）[57]

[56] 魯道夫·愛恩海姆（1981）。電影作為藝術（頁133，楊耀譯）。北京：中國電影出版社。（原著出版年：1958）

[57] Nicholas T. Profers（2009）。電影導演方法（第3版，頁5，王旭鋒譯）。北京：人民郵電出版社。（原著出版年：2008）

電影藝術的核心，離不開藉由電影製作將其思想情感加以實現的過程，因此再從電影與技術的範疇來看，電影製作便有效地決定了電影藝術實踐的進展與成果，兩者經常互為表裡並且關聯密切。上述《1917》的穀倉救敵卻失去同伴的段落來看，兩人從注視敵我戰機的空戰，到救出墜毀燃燒的敵方飛行員並被刺死的時空延續和恆常性，不僅是敘事的必要更是重要的轉折點。但在實現上並無法完全藉由調度和拍攝來達成。因此藉由數位技術中的複製和再現高度擬真的視覺效果，讓這個段落的完成便成為唯一手段。

電影藉由模擬現實甚至超越現實來建構電影中的故事世界，本章以真實性、運動性和剪接作為表述的基礎，梳理電影的藝術性。電影的敘事性在敘事和風格兩個系統的融合，運用影像系統來組織電影的敘述，並經由電影視覺元素的設計和運用，通過重複強調所達到的對比或是隱喻，來成就影片作者的概念。在 2014 年的《進擊的鼓手》（*Whiplash*）、《鳥人》（*Birdman*）、《歡迎來到布達佩斯大飯店》（*The Grand Budapest Hotel*）與《模仿遊戲》（*The Imitation Game*）都將影像系統中的構圖配置（compositing）作為途徑，建立起故事在意義上的隱藏含義，證明了設計在影像系統作為電影的藝術實踐過程中的重要性（Kacey B. Holifield, 2016），[58]並且再次體現實踐所有設計意圖的途徑是藉由電影的製作才可完竣。

[58] Kacey B. Holifield (2016). *Graphic Design and the Cinema: An Application of Graphic Design to the Art of Filmmaking. Honors Theses* 403 (p. 63). Retrieved from https://aquila.usm.edu/honors_theses/40

第二章

色彩與電影敘事

相對於攝影的文字意義是用光來寫作，而電影攝影則是在動作中來寫作光。電影攝影師是攝影作者，不是攝影指導。我們很少用技術來表達某人的思想，而一樣是用自己的感情、文化與內在人格來傳達。

維特里歐·史托拉羅[1]（引自 Benjamin Bergery, 2002, p. 235）[2]

一、光與彩色視覺（Color Vision）

一直以來，事物上的色彩是實質的，甚至是可以觸摸到的。這在人的感知經驗中並不會質疑。但是當色彩已經可以很容易地成為數位檔案、以數據型式儲存與在虛擬空間再現時，只要簡單地調整物體的色彩就可以輕易被改變。這讓影片作者對於色彩的掌握可以更加隨心所欲，開拓了更廣闊的創作空間。具有色彩的景物因此成為影片作者們獲取來作為說故事或抒情寓意的憑藉。同樣的這些影像也藉著許多途徑與媒介來展現給觀者，例如電影銀幕、電腦螢幕與隨選視訊的電視機螢幕，或者全息投影與大型 LED 看板。

但是電影與電視螢幕、以及電腦螢幕等的色彩再現方式並不相同，例如在電影院中看到的色彩和電視機上的色彩是不一樣的。當這些影像的放映或再現系統，以完全不同的方式來再現色彩時，影片作者並不知道他們的作品是否忠實地反映在觀者面前。因此了解色彩在電影製作及顯示平台的來龍去脈，影片作者才能確信自己所攝製或由電影創造完成的事物，與觀者看到的事物是相同的。無論藉由何種影像技術的製作與再現系統，人類眼睛的感受是一個定數。此故認識人眼如何看到色彩是理解攝影藝術的原點。

世界上一切物體本身都是無色的，只是由於它們對光譜中不同波長的光選擇性的吸收，才決定了它的顏色。無光則無色，是光賦予了自然界豐富多

[1] 維特里歐·史托拉羅（Vittorio Storaro），義大利裔的電影攝影師，曾以《現代啟示錄》、《烽火赤焰萬里情》（*Reds*, 1981）和《末代皇帝》三次獲得奧斯卡最佳攝影獎。

[2] Benjamin Bergery (2002). *Reflections: Twenty-one Cinematographers at Work* (p. 235). C.A.: ASC Press.

彩的顏色。

（一）視覺產生的構造與原理

當光線照射在景物上，物體上的光線反射進入眼睛，經過透光的角膜、虹膜、水晶體和液態的玻璃體等的屈光間質，產生屈光作用折射聚焦成像於視網膜（retina）。視網膜接受影像的光線刺激後，聚焦形成倒立的影像，並轉換成動作電位造成神經衝動，集中到視神經再傳導至大腦的視覺中樞，經大腦複雜的解析過程，才能看出物體的影像產生視覺（王淑卿，2016 年 8 月 28 日）。[3]

人類使用視網膜上對光的明暗反應靈敏的桿狀細胞（ROD），和辨識色彩的錐狀細胞（CONES），把感受到的光線強弱轉換成電子脈衝，傳送到大腦的神經纖維，在大腦中便立即轉換成為可以辨識的形狀與顏色的物體（Eastman Kodak，2007），[4]這便是人類產生視覺的構造和原理。

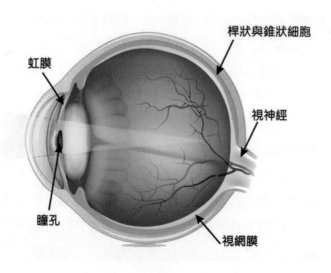

圖 2-1　眼球構造簡圖。作者繪製

3　王淑卿（2016 年 8 月 28 日）。光與人體的彩色視覺。科學 On Line–高瞻自然科學教育平台。取自 https://highscope.ch.ntu.edu.tw/wordpress/?p=73871
4　Eastman Kodak（2007）。電影製作指南（繁體中文版，頁 22）。Eastman Kodak Company。

　　在視網膜周圍數量龐大的桿狀細胞，對所有波長的光線都有相同的靈敏度，會將所有物體看成具有陰影的灰。並且當視網膜湧進大量光線時，桿狀細胞便只會提供大腦在辨識上足夠以及有用的資訊。錐狀細胞主要功能是感知顏色、辨識物體細節及中心視力，它分別由對紅、綠和藍色光最敏感的三類細胞組成。錐狀細胞須在一定的亮度下才能分辨顏色和物體細節，所以當光線較弱的時候它就會失去工作能力。當三類不同波長的錐狀細胞正常運作時，人眼所看見的顏色組合就會與物體原本的物體色相同。

　　色彩在明暗環境中的視覺差異，不僅由光線的強弱決定，也會由桿狀細胞對明亮程度，與錐狀細胞對光譜色相的感受差異造成。當兩種細胞感受到的明亮減暗時桿狀細胞就會更發揮功能。因此視覺上人眼首先須達到物體在明暗和形體上的認識，其次再行色彩的辨識。而人眼所見的色彩空間便是由這三種對不同波段顏色感受的細胞來感知。這也是光的三原色—紅、綠、藍之由來。色光的三原色進一步成為底片對紅、綠、藍三種色光感應的乳劑層結構，與光學上以稜鏡進行分光處理的基礎，現在則是光線經光電效應時，感測器取樣及還原至原始影像的依據。

（二）人眼感知的色彩視覺特性

　　光本身並沒有顏色，光的顏色來自人類視覺系統的主觀感受。因此在此簡述幾項人眼在影像色彩感知時的重要特性，它們影響了電影影像上的色彩表現與使用，因此也可稱為色彩視覺特性，主要可以分成敏感度重疊區、包圍效果、顏色適應性和色彩記憶。依據 Eric Havill 的說明，[5]本節彙整後分述如下：

　　首先是敏感度重疊區。錐狀細胞敏感度彼此有相當大的重疊區。例如雖然藍色敏感錐狀細胞也對紫色和綠色反應但卻不強烈，黃色和紅色敏感區也一樣。但實際上在光譜中大多數波長的光線都能刺激不止一種錐狀細胞。不過因為刺激的強度以及由此產生送進大腦的電磁波強度不同，結果都不一

[5] Eric Havill（無年代）。色彩簡介。伊士曼柯達公司。未出版。

樣。

　　例如波長 550 奈米的光線會使對綠色感應的錐狀細胞產生強烈反應，而使紅色感應的錐狀細胞變弱許多。波長 600 奈米的光線會使對紅色感應的錐狀細胞比對綠色感應的產生更強烈的反應，但是大腦此時感覺到這波長的光線是橙色。這意味著色彩影像雖是物理原理，但色彩的感覺卻是大腦在解譯它的信號。這現象在感覺上會以色調、飽和度和亮度來做為感覺上的說明與形容。色彩影像雖然基於物理現象而可以成立，但是色彩卻是大腦的感覺。對色彩的感覺如色調、飽和度和亮度等，除了是生理因素的感受程度之外，很大程度上還受心理因素影響。色調是顏色的名字，如藍綠紅。飽和度是顏色中白色缺乏的程度，越飽和白色越少。亮度是指顏色反射或發出光線的能力，顏色越亮，反射或發出的光線越多。

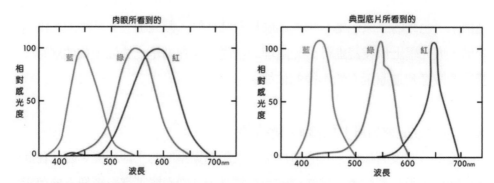

圖組 2-2　敏感度重疊區圖例，三種不同光譜的藍綠紅在人眼所見（圖左），與底片
　　　　　（圖右）所見的差異示意。
資料來源：Eric Havill（無年代，頁 6）。[6]作者繪製

　　再者是包圍效果。色調、飽和度和亮度會受到包圍效果的影響。也就是說人類分辨影像明暗成分的能力，會受該影像周圍環境的影響。例如把兩個完全相同的影像分別放在黑暗與明亮的背景中，處於黑暗背景的就會比處在明亮背景的顯得亮一些。

　　包圍效果對電影影像有很大的影響。例如陽光充足的場景下，明亮處和

[6] Eric Havill（無年代）。色彩簡介（頁 6）。伊士曼柯達公司。未出版。

陰暗處的光比是 40:1。若真實還原這個反差比例，影像的最暗濃度就是明亮處的 40 倍。上述影像若在影院中觀賞的話，雖然場景很忠實地記錄與還原，但是在影院中卻顯得缺乏反差，這便是肇因於影院環境更加昏暗的緣故。若要解決這個問題便要依據觀影環境來調整影像的反差。此外同樣地以綠色在明亮黃色背景前和藍色背景前，在藍色背景前的綠色會顯得更暗一些。因此影像色彩和其周圍的色彩會改變我們對影像色彩本身的感覺。

圖組 2-3　相同顏色在不同背景色彩中的包圍效果差異示意圖。作者繪製

此外為顏色適應性。當眼睛受一種顏色刺激越久，他對這種刺激就越不敏感。這是因為眼睛中對這一種顏色的感受反應的錐形細胞漸漸失去敏感性，其他細胞反而增加敏感性的原因。顏色適應性能使眼睛自動刪除多餘的顏色，讓眼睛看到的場景或影像顯得更自然。例如以鎢絲燈泡照明或投射事物，會在視覺上感受到偏紅，這也是電影底片在設計時需要有青色乳膠層，進行補償性設計的緣故。

再者是色彩記憶。心理因素對色彩有顯著的影響。觀看電影或其他影像時，雖然不能同時把當中出現的事物和實景中的事物加以比對，但我們多能知道色彩是否正確。原因是我們經常能記憶住一些常見事物的色彩，如膚色、草皮、天空等。只是也不能否認記憶中的色彩不一定是原場景中的真實色彩。當中會因為偏好或其他原因使得色彩記憶與真實色彩有所差異。因此若以光學角度來說還原了真實場景的色彩，人們也可能認為表現的色彩不夠

自然。

（三）色溫

黑色物體之所以是黑色，是因為它吸收了全部的光。但是當一塊標準黑鐵被慢慢加熱，達到 1,000K 左右時，我們會感覺到這鐵塊的灼熱感，這是電子跳動所釋放出來的熱能。這些熱能被吸收進黑色物質內部，也就是說這種外來能量影響了物質本身內部的原有穩定，導致離子和分子產生激烈的衝撞，這些衝撞逐漸堆積出能量後，就會變成熱能向外輻射。當溫度繼續升高，首先出現的就是紅外線，接著就是人類的可見光，依序是紅、橙、黃、綠、藍、靛、紫，最後是紫外線，這便是色溫。

純黑鐵塊加熱至 3,000K 時，開始釋放出可見的紅色光，當加熱到 10,000以上或 20,000K 使它氣化（鐵塊開始熔化）時，這些氣體所帶出來的光變成了眩目的藍紫光。且這些氣體會受到大氣壓力（天候）的影響而集結飄浮到天空。當這些氣體集結到一定數量時，我們便看到藍藍的天空了，所以我們所看到的天空是由這些氣體或雜質、水氣等漂浮在大氣層中所反射回來的光。只有太陽光的光線具有穩定的全光譜波長，人造光源則都僅能發出單一波長的區段光。國際照明委員會（The International Commission on Illumination，簡稱 CIE）依據不同光源的特性，以色溫的特性加以區分，作為全世界各地拍攝或監看螢幕設定的參考依據，針對光制定有 A、B、C、D等幾種標準光源如表 2-1 所列。

表 2-1　CIE 依不同光源訂定的色溫值

標準光源分類	色溫質與環境描述
A	黑體溫度為 2,856 K，接近 40-60w 普通鎢絲燈泡光源色溫
B	4,874K，接近上午直射陽光的色溫照明體
C	代表相關色溫為 6,774 K 的平均畫光，相當於陰天時色溫
D	分為 D50、D55、D65、D75 四種，相應色溫分別是 5,003 K、5,503 K、6,504 K 和 7,504 K 的畫光

作者整理製表

　　色溫雖然是科學物理的現象，但是在表現上則是屬於電影氛圍營造的重要手段。在自然現象上，我們的生活環境並非一直都在白光當中。日出是在約 3,200K，日落是在 10,000K 左右。一天當中自然光的色溫會不斷變化，這種現象也形成了人們心理上溫暖或寒冷的感受（屠明非，2009）。[7]也因此經常被採納作為作品上的情感投射。再者也有將不同色溫混用的場合，稱為混和色溫的燈光表現方式。它可用來表現自然光在色溫上的變化樣貌、或是因不同光源造成混合的色光造型、或是多重光源的寫實表現。

　　事物的輪廓線或陰影的辨識，是由色彩和明度決定。也就是說視覺表象受到色彩和明度的影響。因此電影中色彩的還原和再現任務，異常重要。電影的獨特性在於本質的客觀，基於人們追求現實事物重現的需求，觀眾也要求這種逼真的客觀性，所以電影會藉由色彩還原保證再現現實生活的逼真（梁明、李力，2009）。[8]當電影追求與強調的是事物具體存在的事實時，便得要使用能夠忠實反映和再現真實的記錄材質。以化學反應處理的電影膠片，以及影像感測器和記錄媒體（media）的客觀還原與再現，便成為電影藝術實踐時的技術要件。

二、電影中的明暗對比與色彩造型

　　　黑白是電影裡的真實世界：它是你形容精髓、而非表面的方法。

　　　　　　　　　　　　　維姆・溫德斯（1985/2005，頁 250）[9]

[7] 屠明非（2009）。**電影技術藝術互動史—影像真實感探索歷程**（頁 135）。北京：中國電影出版社。

[8] 梁明、李力（2009）。**影視攝影藝術學**（頁 97）。北京：中國傳媒大學出版社。

[9] 維姆・溫得斯（2005）。**文德斯論電影**（頁 250，孫秀惠譯）。北京：人民文學出版社。（原著出版年：1985）。此為溫德斯接受為何以黑白影片拍攝電影《事物的狀態》（*The State of Things*, 1982）時的回答。

當影片本身需要，當最初的影像是以彩色出現在你腦中，當顏色已成為一種表達工具，變成故事、結構、電影的感覺、詮釋的工具時，也就像是做了彩色的夢，夢中的顏色像畫畫中的色彩具有意義、感覺之時。

費里尼（引自 Giovanni Grazzini，1983/1993，頁 143）[10]

　　色彩是沉默的語言，它參與造型成為塑造形體、牽動情緒的強力手段。然而色彩並不簡單，因為它既有自己的規律又受其作用者的影響而產生變化。加上在製作技術的工藝結合下，色彩在電影的表現呈現出複雜多樣的各種狀態，影響了我們準確認識色彩的難度。電影是在平面空間展現立體空間，表現各種不同的時間概念，創造不同的環境氣氛，表現人物的心理情緒以抒情寫意。色彩的氾濫容易造成色的無力，只有經過精心的安排，符合藝術家情緒和情感，才可以得到充分的體現。因此色彩使用成效取決於選擇的結果。

（一）明暗對比與電影敘事

　　光的明暗自古以來就帶有象徵的意義。電影裡的環境不僅是人物表演的空間，也是造型形象的空間。經過光影塑造後的環境空間，就可以成為一個造型物件。空間作為電影的敘事主體，運用光線除了可以建構人物和環境的關係之外，也促使了人物與這個造型之間的對話。例如明暗差異賦予人物情感，也與人物情緒或心境吻合。明暗對比賦予特定空間中角色不同的情緒，甚至無須表演就可以透過光線明暗對比創造出來的造型，表達敘事的內在情緒。

　　《你看見死亡的顏色嗎?》（*Dead Man*, 1995）中，來到西部討生活的威廉·布萊克（強尼·戴普飾）正前往當地的一間工廠應甄會計。因錯過了面試時間被趕了出來，還被老闆百般凌辱，用槍指著腦袋。沮喪的他來到當地

[10] Giovanni Grazzini（編）（1993）。**費里尼對話錄**（頁 143，邱芳莉譯）。臺北：遠流。（原著出版年：1983）。

數位電影製作基礎知識與運用

小酒館時竟然發生一夜情。事後女子男友突然闖了進來，見狀後朝威廉開槍，子彈卻穿過女子的胸膛並嵌在威廉的胸膛上，威廉出於本能殺死了女子男友，奪走他的馬匆匆逃走，展開一段驚險的逃亡之旅。導演賈・木許（Jim Jarmusch）自己把本片稱為「迷幻西部片」（psychedelic Western），電影採用黑白光影來和美國電影神話的奢華豔麗，進行嚴峻的審視概念作為體現（Phillipa Hawker, 2005, September 10）。[11]在情節鬆散卻又不斷譏諷人物行徑的故事結構中，人物的舉足不定與無能為力成為敘事核心。與此呼應的影像，則以具有詩意樸實、美麗柔和但卻冰冷的黑白影像來對比，顛覆與挑戰經典的黑白西部片。

　　電影表現以黑白作為手段的趨勢，在 21 世紀電影製作數位化逐漸普及後並未停歇。《隱形特務》（*The Man Who Wasn't There*, 2001）用層次分明的黑白差異建構起豐富層次的影像，凸顯了真正的兇手理髮師艾德（比利・鮑勃・桑頓飾）內心蠢蠢欲動的微妙變化，以及他與至親間的疏離，讓虛無主義的氣質與黑色電影的荒誕充盈在全片之中，實現為電影風貌與情節意念貼切融合的效果。而把二次大戰期間人心互不信任作為反思概念的《白色緞帶》（*The White Ribbon*, 2001）之表現意圖，同樣是利用黑、灰、白來塑造觀者與劇中人物間的距離，以便讓觀者不可太過投入劇中人物的情緒與遭遇，保持冷靜地觀察著銀幕當中的人物以及遭遇。和《隱形特務》一樣《白色緞帶》也是以彩色底片拍攝後，在後期製作時再轉換成黑白影像的電影，由此可知利用光影表現在電影中呈現作者意念的重要與地位。

　　再者，有關實事的反思或人物傳記等題材，也傾向採用黑白電影作為敘述手段。《大藝術家》（*The Artist*, 2011）為了要實現當時黑白無聲片的盛況，是劇中人物生涯的關鍵要素，無論是電影本身或劇中劇的電影敘述，完全採用黑白與無聲。在表層上來看，這是要藉由電影與劇中劇的電影故事，讓觀者保持高度期待性有關的策略，來達到以懷舊作為吸引觀者的手段。事實上

[11] Phillipa Hawker (2005, September 10). Break with the past. *The Age*. Retrieved from https://www.theage.com.au/entertainment/movies/break-with-the-past-20050910-ge0u8z.html

當電影與劇中劇的電影都轉換成黑白無聲片與再現時，便與實際的歷史經驗產生高度的互文性，使得本片的藝術成就更上層樓。以黑白片時代獨立電影導演為主角人物的《艾德・伍德》（*Ed Wood*, 1994），影片作者便堅持要以黑白影像來表現黑白電影時期的電影人，才能在風格與氛圍取得和諧。

《不成問題的問題》（*Mr. No Problem*, 2016），利用黑白攝影將表面的真實去除，換之以內在的真實，強迫觀者去專注主要人物農場主任丁務源（范偉飾）的行為，來講述中國人自古以來言行不一的矛盾。《八月》（*The Summer Is Gone*, 2016）使用黑白影像的目的，是藉由舒緩自如的影像造型，以細膩又平實生活片段所瀰漫出的情感細節，透過用光影來顯露平淡卻深刻的故事，織構成具有詩意性結構的電影敘事。

再從《曼克》（*Mank*, 2020）中，聖西蒙晚宴廳的馬戲團裝扮晚宴段落來看，已無法再面對表裡不一的權力者們，曼克（蓋瑞・歐德曼飾）醉醺醺地來到報業集團大亨威廉・赫斯茲（Walter Charles Dance 飾）的高級晚宴。大家正聽著米高梅片廠（Metro-Goldwyn-Mayer）執行長路易・梅耶（Arliss Howard 飾）誇耀自己的豐功偉業，話題也來到新片的試片雖然狀況不佳，但剪接修改後便可改善的內容部份。威廉趁機諷刺當初選角時應該讓妻子瑪麗恩（亞曼達・塞佛瑞飾）來擔綱就不會有此狀況。聞此回應的梅耶卻附和著說是。聽不下此違心論發言的曼克，隨口說出，這樣的話就會是木偶瑪麗恩。怎料以謊言欺瞞大家，甚至曾拍攝偽紀錄片愚弄觀眾的梅耶更大言不慚地，說自己的電影不需要教育觀眾。復聞此言後曼克再也無法忍受。曼克無論是對於電影事業或政治立場，都以正直仁慈的心境來面對，相異於掌控了電影製片廠作品實權的赫斯茲與米高梅的梅耶，整個宴會中曼克雖然是醉醺醺的樣態，但心境卻不同於其他人的清醒。電影在這個段落與敘事空間中，採用了把宴會廳以一層煙霧裊裊的朦朧詩意籠罩的黑白影調的風貌，既有明暗對比、清楚地襯托了唯一一位頭腦清晰並敢於說出實情的曼克，也淡淡地在灰階的影像間來對應著清醒卻不願意看清的威廉和梅耶。

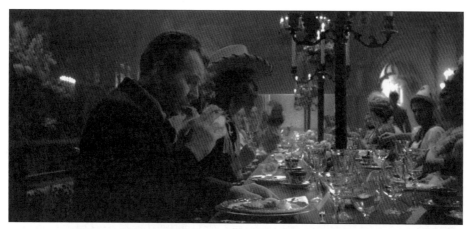

圖 2-4　《曼克》晚宴廳馬戲團變裝宴段落，黑白影調風貌讓整場戲宛若朦朧詩意
　　　　籠罩整體環境，也凸顯了曼克在眾人之中的清醒意念。
資料提供：Netflix。

　　明亮與陰影是造成三度空間造型上的重要因素。當黑與白的比例適當
時，物體本身從明亮到暗黑的部分便會產生豐富的層次。電影的明暗表現，
藉由透視法中會在聚合點消失的觀點來看，黑、灰、白的配置所形成的造型
同樣能夠製造出強烈的景深感，而物體表面和所受到的光線投射後，會因為
許多的視覺特徵等，形成不同的陰影和物體的視覺變形，成為電影的一種造
型表意。

（二）色彩運用與電影敘事

　　以整體視野策訂電影色調風格作為敘事手段，可從《末代皇帝》（*The
Last Emperor*, 1987）獲得周全的驗證。電影將清朝最後的皇帝溥儀（尊龍飾）
之人生際遇、以及其所對應的知識與意識，使用全光譜的紅、橘、黃、綠、
藍、紫羅與白色作為敘事實踐時的色彩使用策略（麥克‧古瑞吉、提姆‧葛
爾森，2012/2015），[12]成為討論電影中色彩與敘事關係時的典範。片中循著

[12] 麥克‧古瑞吉、提姆‧葛爾森（2015）。攝影師之路。世界級金獎攝影指導告訴
你怎樣用光影和色彩說故事（頁86-87，陳家倩譯）。臺北：漫遊者文化。（原著出
版年：2012）

溥儀各個重要的人生歷程段落，各以不同色彩賦予相對應的意涵。藉由把色彩轉換為色光描繪的方式，讓敘事與色彩同時產生了結構性的論述，同時也實現了段落主題色彩之間的對比，讓觀眾從段落中深刻感受溥儀的人生際遇之轉變與衝擊的同時，也可從整體色彩的差異所形成的對比，和生命的流逝呼應出整體性的律動和感觸，造就出以色彩作為電影敘事策略的典範。

此外，在敘事對段落中各自採取不同色調作為敘事基調，仍需要保持核心概念的一貫性，也往往是藉由色彩實現敘事的考量核心。《火線交錯》（*Babel*, 2006）雖然採用讓三段故事各自擁有不同色彩作為基調，但卻仍要避免造成三段不同故事各自獨立的結果，影片選擇以紅色作為貫穿彼此的色彩符號。因此在製作設計或照明中，巧妙地把紅色置放在各個段落中，以實現紅色作為敘述策略的基調。在摩洛哥段落藉由場景大鋪面的棕褐色來還原與實現，在墨西哥段落則以紅色汽車和紅色椅布以及嘉年華派對的紅色物件來貫徹，在日本段落則把夜總會的佈景陳設與照明，採用粉紅色或紅色的配色搭配布光來完成。

《月光下的藍色男孩》（*Moonlight*, 2016）中相當重要的海邊啟示段落，是阿璜（馬赫夏拉·阿里飾）試著卸下少年席隆（崔凡特·羅德飾）正面臨自己性向模糊的不安與驚恐的心防，透過高對比的色彩和猶如水晶般的藍調海洋，讓席隆可以有信心面對自己的存在，更繼而實現自我意識的覺醒。此段落的整體用色，再現了這股根植於邁阿密的空氣感，也形成本片以搭配低飽和度和柔和明亮的藍色調性來實現電影敘事的例子。

《銀翼殺手2049》（*Blade Runner 2049*, 2017）在池塘大平臺的審問段落中，戴克（哈里遜·福特飾）被押解來到華萊士（傑瑞德·雷托飾）的本部，要逼使他說出和泰瑞公司同為複製人的秘書瑞秋所生的小孩，人在何方。談話中不僅恩威並施，最後更把複刻版的瑞秋作為禮物打算用來魅惑戴克。一時間，戴克憶起和瑞秋兩人的相遇、相識與相知及相惜。從暗黑的記憶中懷思起兩人曾有的甜蜜與殘酷的過往。驚見逝去的瑞秋從黑暗向自己走來的戴克，這一切仿若讓數十年來無法脫離苦思的戴克燃起了一絲希望。雖然知道瑞秋已死兩人無緣再見，但卻無法不抱著希望再見的期待，讓戴克的

心境劇烈起伏。雖然最終戴克戳破華萊士的詭計，但卻也更加讓自己篤信的堅貞，再次反擊了複製人沒有情感的肯定。在這個情節段落中，大平台的明暗變化規律不斷，有如太陽光般的自然主義，明亮時溫暖堅定，暗黑時無助失望。在變幻之間都巧妙地與情節的強弱和情感的變化互相呼應，這樣的不停循環彷彿也在述說著一種無法解釋的程序，就像是無法解釋的愛一樣。成就出把透過動態的光線呈現忽明忽暗，用亮度變化做為創意表現的主題，成為電影敘事手段相當獨特的段落。

　　《影》（*Shadow*, 2018）的結尾段落，被世人認定為昏庸的沛國君王沛量（鄭愷飾）實為假扮無能，在知道亟欲篡位為王的都督子虞（鄧超飾），精心佈局與其仇人楊蒼約戰並僥倖脫身後，急於除掉這位心腹大患。因此派人除掉子虞的沛量，早已知在其面前的是子虞的分身境州（鄧超飾），並藉此威脅利誘境州與其攜手合作，重回以往的兩人搭擋模式。本應起身抵抗的境州因為掛記心愛之人—子虞之妻小艾（孫儷飾）的安危而不敢莽撞。當沛量令人端出子虞頭顱時卻發現自己被騙，反遭假扮手下的子虞刺殺，子虞本更想用計誘殺境州卻被其識破，反將兩人刺斃，境州成了唯一而真實的子虞。而這一切看在小艾眼中，則只能驚恐卻無能為力。這個段落是將真假的難辨與對錯的共存，把自古以來治國權謀的必要作為創作框架時，電影嘗試藉由捨棄部分色彩，才得以將其間的瓜葛與意圖，找到可以令人獲得更清晰的感受途徑。基於這樣的敘事意圖，色彩策略上創新採用了傳統潑墨畫的黑、灰、白和暈染的筆觸，把環境色彩用低飽和度的模式，有效建立起混沌世界的圖像視覺，來搭配與描繪這場風暴。段落中在潑墨景觀的殿堂中，以具有生命的膚色和強調死亡的血紅，造就出電影價值選取、生命權衡和事實接受的層次轉變，用極簡調合與色彩的對比，實現了電影在造型表達上相當創新的表現形式。

圖 2-5 《影》終場時沛王揭露了境州的假扮事實卻令其繼續做為子虞以謀自己實
權的延續，膚色與血色和暈染調性的場景形成為創新的視覺造型。
資料提供：傳影互動。

電影的色彩可以跳離僅用來做為對環境色彩的表現和反映，躍升至有所指的、有意識的、有目的的反映，是一種主觀的應用和表達，是現代電影畫面中的內在元素在構成方式和應用的目的性上有主觀性和象徵性的特徵（李富，2015）。[13] 由於色彩是對視覺最直接刺激的體現，電影的敘事發展和人物形象的塑造，是奠定影片整體基調的要素。場景、美術道具、服裝，以及電影的色調和後期調光創作，都是色彩積極參與電影敘事的範疇，在考量整體的和諧上，善用補強或減去的手段，來實現或避免色彩造成觀眾對故事注意力減弱。電影對色彩作減法，也和布景服裝產生一致與和諧性，統一地降低飽和度色彩關係，也成為電影色調與色彩表現上的重要手段和美學原則。

（三）電影的色彩基調

電影的色彩基調（也稱電影色調）是一部影片色彩構成的總體傾向和色彩效果的感受，是影片全體在視覺氛圍上所欲完成的一種情緒基調與主要的視覺手段。會使全片呈現出某種和諧、統一的色彩傾向（許南明、富瀾與崔

[13] 李富（2015）。論電影色彩的主觀性及象徵性。山東藝術學院學報，4（總 145
期），97。

君衍，2005）。[14]它賦予影片明快、壓抑或莊重等氣氛。電影作品雖然經常使用多種色彩，但有一種色調，在不同物體上總籠罩著某一種色彩，會使不同顏色的物體都帶有同一顏色的傾向，就是所謂的電影色調。它經常會以偏暖或偏冷等方式來稱謂。

《我想有個家》（Capharnaum, 2019）以描述社會現況做為敘事基調，影像表現總會展現出一種與真實世界感受無異的色彩基調。呼應著想從底層世界掙脫的離家少年贊恩（贊恩・阿勒費亞飾）面對黎巴嫩、這個自己視野所見只是一片破敗和殘酷的冰冷世界，也只有以更冷靜的心境來面對總是不斷來襲的不安。整體畫面以冷色調處理的目的，都是為了和贊恩終於穿上亮黃色上衣並獲得翻轉希望，做為記憶和對比的依據。

除了動畫與電腦生成素材外，電影製作時真實光線的存在和必要性，與恆古以來人類視覺有賴光線的絕對條件相同。光線是人眼可以感受色彩的第一步。光線進入視網膜以前的過程屬於色彩物理學範疇，在視網膜上產生化學作用引起生理的興奮，與整體思維相融合形成關於色彩的複雜意識，便屬於色彩在心理學的範疇。光線影響了人們的心理感受，也是色彩在光學現象上的一個總和。

電影的色調是影片作者的表現手段，並且可分為面積主導的空間因素，和以持續時間長度主導的時間因素（劉書亮，2003）。[15]色彩基調也可視創作意圖，選用全片一致的方式。例如《水底情深》（The Shape of Water, 2017）便因為故事充滿著童話故事與恐怖元素，並且以無法預知走向的神秘和奇幻性作為敘述主軸，電影色調採用如同深海不可測的藍綠色調，呈現既神秘又浪漫的畫面，直到清潔女工伊莉莎（莎莉・霍金斯飾）與海怪墜入情網後，整體色調才轉變為有溫度的暖色調，呈現出如詩如畫般的影像（DCFS 編輯部，2018, February 8）。[16]

[14] 許南明、富瀾與崔君衍等編（2005）。電影藝術辭典（修訂版，頁 280）。北京：中國電影出版社。

[15] 劉書亮（2003）。影視攝影的藝術境界（頁 218）。北京：中國廣播電視出版社。

[16] DCFS 編輯部（2018, February 8）。交織「光」與「霧」，呈現《水底情深》美麗虛幻的水下世界。DC Film School。取自 https://dcfilmschool.com/preview/交織「光」與「霧」，呈現《水底情深》美麗虛幻的水下世界。

在電影的不同段落運用不同調性，也可以創造出突兀的電影色調來與強烈的敘事意圖呼應。《南方車站的聚會》（*Wild Goose Lake*, 2019）中，機車竊盜集團老大周澤農（胡歌飾）與眾手下在飯店房間商謀犯案計畫時，本來就有為了生存而做出不顧道德與情面的選擇和無奈，黑幫份子爭奪地盤能否勝出，往往取決於是否足夠心狠手辣，稱兄道弟的大夥往往表面聽命，但骨子裡懷著的大多是想要趁機奪位的鬼胎。電影在此採用鮮豔詭譎的螢光粉紅與橙黃色調，把整個房間和眾人籠罩起來，再加上把眾人以站、倚、坐等高低不一的演出配置，建構起豐富層次的空間造形，讓組織內部矛盾的利害關係，與危機四伏的緊張氣氛得以烘襯出來。強烈的色彩暗喻著角色間的勾心鬥角，視覺造型的影像則修辭出暗潮洶湧的場面衝突。搭配敘事選用了不協調的色彩，來提示幫派內部的殘酷殺戮即將展開，同時也可撥動觀者情感上的不安、躁動和觀影期待，可說是本段落色調選用時的策略。

圖 2-6　《南方車站的聚會》，大面積的螢光粉等鮮豔怪異的視覺色彩，襯托眾人
　　　　乖張的心境與可能的行徑。
資料提供：甲上娛樂。

色調的變化和全片的主色調在場面、段落上的差異對比是不同的，是一種依據敘事和人物在電影色彩基調上的漸變，是電影的魅力之一。然而色彩

的意義除了受物理特性影響之外，也深受文化環境所左右，現實世界、繪畫、攝影作品都會成為人們間接的視覺經驗。例如金黃色在東方往往代表一種榮譽或是權勢的顏色，但是在西方世界它則是污穢和骯髒的代表色。因此色彩的意義並非固定的，電影色調是在色彩屬性和與文本的敘事及影像的形式相調和之下，由影片作者所做的綜合性決定。為了實現電影藝術，除了鏡頭、景深、構圖等種種要素之外，電影攝影還須選用光影和色彩，來傳達予觀眾心理狀態、象徵、潛文本、情緒、調性、氛圍等等抽象概念，組建成複雜而千變萬化的鏡頭語言（古斯塔夫・莫卡杜，2019/2020）。[17]

[17] 古斯塔夫・莫卡杜（2020）。鏡頭的語言：情緒、象徵、潛文本，電影影像的 56 種敘事能力（頁 165，黃政淵譯）。新北：大家/遠足文化。（原著出版年：2019）

第三章

電影製作概述與工藝演進

電影製作是一項團隊合作的藝術。所謂的藝術，是來自於電影製作本身就需要使用影像、動作、色彩、聲音、音樂以及用口說文字來傳達訊息⋯，電影製作過程包含了三個主要範疇：前製作期、製作期與後製作期。在每個範疇有許多人負責創造、重塑與製作任何與形成電影最終樣貌有關的所有元素。

Thomas A. Ohanian, Michael E. Philips（2007, p. 5）[1]

一、電影製作概述

　　若以公眾或群眾為目標觀眾之前提，以產業界的思維看待電影時，便需要面對電影這個產品的推出問世與銷售。在產業體系中依據各階段所需的專業，可再細分為製片業、發行業和映演業三個範疇，各自負責電影製作、行銷發行與上片映演等關鍵階段的工作。所以一部上映的電影往往需要歷經製作（production）、發行（distribution）與映演（exhibition）三個重要的階段（大衛・鮑威爾、克里斯汀・湯普森，2008/2010）。[2]日本電影產業則採參生產製造界中，商品自原料與素材取得和製作、商品的鋪貨流通、以及到店上架與銷售的流程概念，把這三階段稱為川上（上游）、川中（中游）與川下（下游），並且多由大型電影公司垂直壟斷的經營體系，表述了電影產業的關鍵性結構特質（中村惠二、佐々木亜希子，2019）。[3]

　　談及電影製作時，有論者主張 1/3 是劇本的準備與選角工作，1/3 是導演與攝影工作，最後的 1/3 是剪接和配樂工作（George Stevens，引自エリ

[1]　Thomas A. Ohanian, Michael E. Philips (2007). *Digital Filmmaking: The Changing Art and Craft of Making Motion Pictures* (p. 5). Washington: Focal Press.

[2]　大衛・鮑威爾、克里斯汀・湯普森（2010）。**電影藝術：形式與風格**（第 8 版，頁 17，曾偉禎譯）。臺北：遠流。（原著出版年：2008）

[3]　中村惠二、佐々木亜希子（2019）。**図解入門業界研究最新映画産業の動向とカラクリがよ～くわかる本**（第 4 版，頁 17）。東京：秀和システム。

ア・カザン，1999）。[4]、[5]然而宮崎駿卻強調，作品全部反映在底片上了，包括劇本的所有過程都僅僅是為了完成電影的經過，粗俗來說只要完成作品，什麼方法都可以。所以我的電影製作方式沒有固定的方法，也沒有確定的流程（宮崎駿，1999）。[6]若以宮崎駿的說法，電影製作則完全倚賴一人的想法規劃進行，這與習慣於經由共享訊息與龐大的劇組同仁取得共識的慣例途徑，有著相當大的矛盾。即便宮崎駿的藝術成就有目共睹，但牽涉到龐大人數的專案執行，把工作進展進行區分並集結一定人力投入的做法，依然是絕大多數實現電影專案的作法。

電影製作是一項在短期間內人力需求密集、高度技術要求、成果令人期待的專業工作。從底片時代起，它以一種往前推進的線性流程方式，逐漸演變成需有更多人員參與及涉入，集結許多複雜部門的智慧和勞力的專業，和數量龐大的文書與行政工作。據此以工作人員職務和職責方式作為區分，以合作對象與內容做為定義的依據，可以把電影製作的三個重要階段，以圖3-1做為理解上的參考。

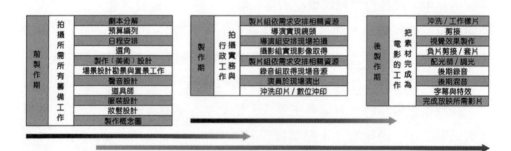

圖 3-1　電影製作三階段主要工作內容與進程關係概要示意圖。作者整理繪製

[4]　エリア・カザン（1999）。**エリア．カザン自伝**（頁 471，佐々田英則、村川英訳）。東京：朝日新聞社。（原著出版年：1998）

[5]　エリア・カザンは伊力・卡山（Elia Kazan, 1909-2003）的日文譯名，是《岸上風雲》（*On the Waterfront*, 1954）、《慾望街車》（*A Streetcar Named Desire*, 1951）等電影的導演。

[6]　宮崎駿（1999）。**出発点**（頁 141）。東京：德間書店。

　　前製作期主要是為製作的所有工作做準備，也就是為了拍攝所進行的所有籌備工作。包括遴選演員、籌組工作團隊、分鏡頭、編列預算、安排各式會議和各主創人員確認概念、方向與場景、美術、造型等實際的模樣和做法等。

　　製作期則是實際的拍攝工作期間之所有事務，包含了推動拍攝順利的行政工作，包括了每天拍攝內容與進度的擬定、與素材取得的實務工作，是前製期間所有準備工作實行的實務階段。劇組全員所投入的人力和物力與資源龐大，並集中在把劇本轉換為每一顆鏡頭的影像與聲音。其中尤以形成鏡頭的影像之所有元素最為重要。藉由周全的行政工作推進每日密集的拍攝實務，這期間要確保鏡頭所獲質量的無誤，直到殺青。

　　後製期主要是把製作期的拍攝素材，完成剪接與其他聲音的錄音、混音等實現電影完整度的所有工作，在創意實現上要歷經多次的素材重新排列等剪輯過程，待定剪後才會依序推進混音、套片、調光、配樂與完成影片的工作。依據國內的需求和經驗，臺灣的製片環境與全球相較之下屬於小型規模之故，劇本寫作和籌措資金也放入前製期，宣傳和發行則納入後製期的李祐寧，也依然強調電影一定需要前製（策畫）、製作（拍攝）與後製（後製作）三個階段（2010）。[7]可見得即便各項作業雖因條件或其他原因而有所偏重，三個階段的主要工作仍具有共通性。

　　整個製作的推展，既有相當重要的細部任務需要推進，且要與上下階段的各項工作互相協調與確認，雖然每個階段有最主要的目標，但三個階段的任務和時間推展，也往往會出現程度不一的重疊（如圖中的灰色箭號所示），是電影製作的一大特徵。

二、電影製作工藝的演進

　　電影之可以成立，是基於照像術、高速顯影術、動畫技術和投影技術共

[7] 李祐寧（2010）。如何拍攝電影（第3版，頁25-33）。臺北：商周。

四大基礎技術（八木信忠，1999）。[8]為使人類對於影像的記錄與再現更趨近於肉眼上的感知真實，影像技術在照像術問世以來，電影可以成立的基礎迄今依然無法脫離上述的四大技術。以底片為例簡單說，就是把來自物體的光投影到感光材料上形成潛影（latent image），[9]接著用以光與化學或光與物理學的轉換方式形成可見影像的流程。光學成像的實現從使用針孔暗箱的時代，以及其後轉換成硬殼搭配透鏡取代，成為人們觀察或描繪和記錄外在景物的工具，但迄今無論是傳統底片或是現代的數位模式還是一貫與承襲著。

　　基於上述，進行檢視實景真人（Live-Action）影像的成像機制時，本「章」以功能和特性作為區分依據，將其分為光學視野、底片感光顯像與影像記錄、數位感光顯像與數位影像記錄等四個領域。圖 3-2 是實拍電影從影像獲取、顯像反應到影像儲存之流程與系統四大領域概念的示意。紅線以前除了機械快門外，都須藉由鏡頭把影像經過底片或數位方式的成像流程，基本上過程完全一致。以透視的形成觀點來看電影影像的形成，無論使用的是數位或是底片，透過鏡頭取得的手段並無不同，但之後的處理工藝便有極大差異。

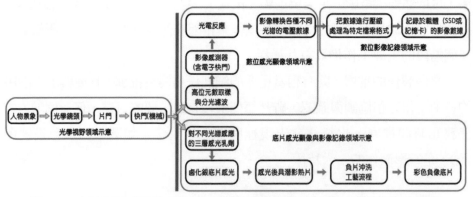

圖 3-2　實拍影像成像流程與四大領域與區分概念示意圖。作者整理繪製

8　八木信忠（1999）。映画の発明と記録・再生のシステム。**映画製作のすべて—映画製作技術の基本と手引き**（頁 5，日本大学芸術学部映画学科編）。東京：写真出版社。

9　影像感光後在底片上經由鹵化銀吸收後所形成的影像，是人眼無法看見的潛影影像，必須經由沖洗過程後，潛影才會變成可視的影像。

　　底片模式的成像是在對不同光譜感應的三層乳劑感光後，經標準的沖洗（processing）工藝形成負像保留在底片上，完成以底片結構產生電影影像的化學科學基礎（Thomas A. Ohanian, Michael E. Philips, 2007）。[10]數位模式與之最大的差異，是把光線在影像感測器上，經貝爾色彩濾波陣列（Bayer Color Filter Array，簡稱 Bayer CFA）進行三種色彩的獨立取樣後，[11]再行光電反應轉換為電子訊號，以及把電子訊號以特定的檔案格式，在（不同於底片的）載體上以數據方式加以記錄和儲存的物理科學基礎。

　　製作流程圖能有效地為電影製作過程中，勾勒出一幅引導各個步驟前後關係如何建立與協調的藍圖，相關人員藉此檢視並從中得知要如何做，以及知道會發生什麼事。本節將針對傳統底片電影、運用數位中間技術的底片製作和數位負片概念的全數位方式電影製作，有關電影影像處理的工藝流程進行梳理，以作為強化電影製作進程選用時的理解基礎。

（一）傳統底片的後期製作工藝

　　以底片拍攝與製作的傳統電影後期工藝，包括沖印、工作拷貝的整理和準備、剪接、聲音剪接、套回原底、配光與印製上映拷貝等。在全底片工藝的每個階段都極度仰賴專業的技術性，同時每個階段都以電影最終所欲展現樣貌的想像，各自發揮豐富的創意修改和調整。沖印廠會將沖洗完成的底片進行翻印拷貝，保護原底版本不會受到損害。經過處理之後，首先印製提供給劇組人員進行拍攝結果檢視用的影片，稱為工作拷貝（work print），也可稱為工作樣片（dailies）。它是用來作為剪接師進行影片工作用的原底複製品，可以待定剪確定時再以負片（negative film）剪接進行回套工作，以確保原始底片受到刮傷或其他損害的機會降到最低。

　　傳統的電影底片後期工作，因為需把僅有一份且最珍貴的原底片盡可能保護好，因此在每個階段都需要使用它的代理分身，例如中間片或工作拷貝等，直到所有工作都已完成，才會把原底片拿來作為剪接素材，並視需要再

[10] Thomas A. Ohanian, Michael E. Philips (2007).*Digital Filmmaking: The Changing Art and Craft of Making Motion Pictures* (p. 11). Washington: Focal Press.
[11] 有關貝爾色彩濾波陣列之說明，請見本書第五章。

與光學特效和聲軌素材組合印片，依序完成影片。雖然最基礎的底片後期工作，只需把要使用的畫面鏡頭組接起來，工作流程相對簡單。但隨著製作需求的多樣化，包括光學特效、字幕、聲音表現等的處理過程便需依序應變。例如當要處理聲音時便需轉錄成光學聲片，當定剪確認後套回原底片，再經印片機完成聲畫原版。如圖 3-3。

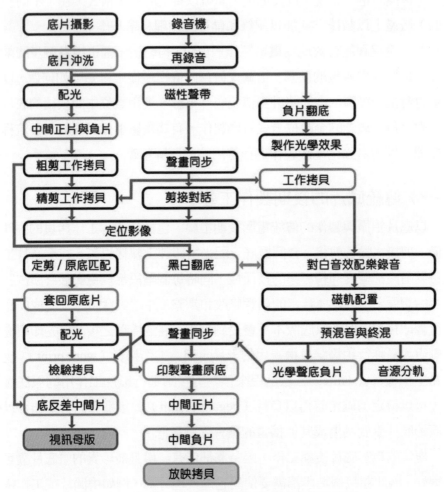

圖 3-3 底片模式的電影製作後期工藝流程示意圖。
資料來源： Dominic Case (1998, p. 27)。[12]作者整理繪製

12 Dominic Case (1998). *Film Technology in Post Production* (p. 27). Oxford: Focal Press.

數位電影製作基礎知識與運用

　　紅色箭號代表直接以底片翻製模式的後期工作，例如將沖洗轉印工作拷貝（樣片）等。灰色箭號則是以電子或數位式的聲音處理流程。藍色框線則是以底片為載體的製作階段，灰色框線是（電子或數位）聲軌、與錄影訊號的步驟與過程。底片的中間處理過程如中間正片、中間負片與工作拷貝，與聲音剪接混音用的黑白翻底等，雖是以底片作為載體，但以綠色框表示僅為過渡期間的載體，灰色箭號則是聲音資料的處理流程。黑色框線意味著重要的處理工序，如剪接、聲畫同步等。另外關於光學特效比照實拍影像需要製作工作拷貝，再經剪接確認後挑選原底進行套片。

　　再者拍攝完畢的原底僅有一份之故，但幾乎所有素材都必須經翻製成作業過程中所需之中間正片，再翻底成中間負片，以做為後續作業的翻印版本。因此保護原底在這階段的工作相當重要。一但處理底片的過程發生誤差時，受限於底片一經顯影後便無法改變，需從源頭反覆修正與作業，形成一種半不可逆的工藝，也造成以底片製作的繁複與費時與高度技術的需求特點，因而需要相當專注的高度熱忱。

（二）數位中間工藝—因應視覺效果所需而進展的數位製作

　　數位中間（Digital Intermediate，簡稱 DI）工藝源於 70 年代起被廣泛使用的膠轉磁（Film-to-Video Transfer）技術。使用膠轉磁（Telecine）設備可把底片影像轉換成為視訊影像（video）後，記錄在線性（linear）的錄影帶（video tape）等載體，便可使用視訊剪接機（video editing），而非如 Steen Beck 底片剪接台的物理性的剪接模式。這種技術的興起與當時電視廣告影片（commercial film）的需求密切相關。廣告影片的製作多採用底片拍攝，但播映卻僅為電視之故，所以發展出簡化後期流程的需求。也因此相較於全程採用底片的後期製作方式，大大提高了便利性。例如藉由底片的片邊碼（key code）和時間碼（timecode）的雙重比對，以視訊樣片（video dailies）代替工作樣片剪接的模式，成為電影後期工作非常重要的環節，這對片邊碼模式的後期製作及非線性剪輯（Non-Linear Editing）產生很大的影響。無論電影最終是以底片還是數位發行，利用片邊碼都是一個高效率的方法

（Eastman Kodak, 2007）。[13]

由於以膠轉磁的工作流程作為電影後期工作時，在線性的剪輯設備完成剪接工作後，可以輸出各個剪接點的訊息獲得剪輯確定表 EDL（Edit Decision List），這相當於底片剪接上的 Cut List。受惠於廣告影片的製作需求，電影底片可藉由 EDL 把原始素材的影片完成套片。這種觀念也同樣適用於數位非線性的剪輯平台，並持續以原始的底片工藝直到電影完成。

20 世紀 80 年代末，視覺效果（VFX）鏡頭在電影表現的使用需求日益增加。《星際大戰》（*Star Wars*, 1977）一片，有為數眾多的影像元素需要合成，例如光劍、飛動的隕石、浮動的星球和進攻太空戰機等，所以無法簡單使用如單次遮罩方式等傳統的人力方法完成。再加上當時的電影是採用光學合成的特效處理，假如不能精確重複攝影機運動的話，會造成電影特效場面製作上的失敗。此外片中戰鬥場面不僅需有速度感，也得運用複雜的鏡頭運動，來拍攝飛速進行的太空戰機，同時還必須再以完全相同的速度、距離、焦距及焦點變化來拍攝背景，才能讓前景和背景無縫結合，因此需要使用大量的特效鏡頭。為了實現這些想像，導演喬治・盧卡斯（George Lucas）的技術團隊，開發出把電腦與攝影機連接在一起的攝影系統 Dykstraflex，可以精確重複攝影機的每一個運作及鏡頭參數變化，並根據電腦系統內預先繪製的路徑來運動，這就是運動控制系統（Motion Control）的雛形（Leslie Iwerks, Jane Kelly Kosek and Diana E. Williams, 2010）。[14]因此數位化技術真正參與電影製作是始於本片（朱梁，2004）。[15]

數位動畫和合成的特點，便是可以在事後製作中修改和任意添加背景陳設，打開了創意的想像視野。而無接縫合成也使特效的運用不再局限於科幻片，能夠延伸到所有影片類型。但當時拍攝和放映都還是底片的前提下，視覺特效的製作途徑就必須以「底片－數位－底片」的路徑製作。這個思維影

[13] Eastman Kodak（2007）。電影製作指南（繁體中文版，頁 152）。Eastman Kodak Company。

[14] Leslie Iwerks, Jane Kelly Kosek and Diana E. Williams (Producers), Leslie Iwerks (Director) (2010).《Industrial Light & Magic: Creating the Impossible》.USA: Leslie Iwerks Productions.

[15] 朱梁（2004）。數字技術對好萊塢電影視覺效果的影響（一）。影視技術，11，16。

響了電影製作工藝非常深遠（朱宏宣，2011）。[16]

　　數位中間處理，是以底片拍攝為基礎的電影製作技術，是將完成沖洗的底片，經掃描機把影像轉換成數位檔案，再進行影像後製工作的總稱。電影院放映用的底片，包含數位電影、數位影像在內的所有發行格式都可以將格式作轉換，並且在動態範圍與色彩再現、解析度上都能充分表現的一種數位電影母版（Digital Cinema Master，簡稱 DCM）製作方式。處理過程首先要把底片掃描為數位檔案，但是掃描過後的影像會產生與底片調整曝光過度或不足時的情況，因此逐步發展出數位調光系統。由於數位調光激發出創作者更多的想像空間，使用需求與日俱增。

　　圖 3-4 中，紅色箭號代表直接以底片處理的相關後期工作，例如將沖洗後的底片轉印工作拷貝（樣片）等。灰色箭號則是以數位方式的聲音處理流程。藍色框線則是以數位模式或數位檔案格式為手段的製作流程，灰色框線是數位聲軌與訊號的步驟及過程。中間的處理工作所需如影像數據化、工作拷貝與聲音剪接混音用的黑白翻底等，則以綠色框線表示作為過渡期間的載體或工作。黑色框線意味著重要的處理程序，如數位中間、離線剪輯、聲畫同步、數位套片、調光等。

　　無論是底片或數位拍攝的任何一種數位中間模式，重要步驟都是必須取得數位中間片後，再將數位中間片的影像檔案，轉換成較低解析與色彩編碼的影像，以減輕檔案傳輸和處理時間和容量上的負擔。在完成離線剪輯、套片、調光，完成數位電影拷貝，或再以數轉膠（Data Cine）方式轉錄成底片，提供給尚未轉換成數位放映的電影院上映。進行數位中間工藝處理的電影，可以針對影像進行細微的畫面反差調整，也可將場景中的室內外光比，調整得更舒適或更具有創意。這從《刺殺傑西》（*Assassination of Jesse James*, 2007）和《險路勿近》（*No Country for Old Men*, 2007）等片中，影像風貌的獨特性便可得到呼應。

　　《沈默》（*Silence*, 2016）一片是要表現日本 17 世紀的時空氛圍，不僅

[16] 朱宏宣（2011）。淺談電影後期製作流程的演變。《中國電影技術發展與電影藝術》第一屆中國電影科技論壇文集（頁 47，李倩編）。北京：中國電影出版社。

在場景還原上要符合，更重要的是人物心境上的貼切。本片的攝影師羅德里哥‧普里托（Rodrigo Prieto）便強調，為了實現以漸變的色彩來與主題和角色情感變化呼應，色調上以巴洛克畫風為勾勒時的參考，從冷色調開始、歷經藍色和青色，最後走向大自然的綠色。此外，本片也想以琥珀色、黃色和金色等代表日本江戶時代的屏風藝術，做為電影的色調（Daron James, 2016, December 29）。[17] 本片因同時使用底片和數位混合拍攝，負責數位中間技術的 Company 3 公司，便藉此創造出符合上述視覺風貌的電影感，使其更加接近當時的日本韻味。

當初電影製作使用數位中間的目的，可歸納出以下幾種：首先是製作階段面臨要把電影影像在底片與數位形態間進行轉換時的不同需求所致。例如當底片拍攝的電影要使用視覺效果合成完成影像時，須藉由掃描機把底片影像轉製成數位檔案，以利影像處理工作的進行。此外也要因應影院還是使用底片放映機時代，須使用印片機（film recorder）把數位影像轉印成底片。再者，是電影製作歷程的「中間」處理過程，特別是須經數位技術輔助完成的創意調整。例如電影在發行前，針對影像添加顏色或改變外觀、風貌等的創意效果。最後則是有關電影在影院上映時的處理。這包括了要進行底片的清潔或去污處理，可透過在數位檔案處理過後再經印片機轉印成發行拷貝時來處理。

簡言之，電影數位中間處理，泛指從底片型態的電影後期製作如數位調光、影像風貌與效果處理，和完成格式轉製與製作放映拷貝等，各項統合性製作工藝的總稱。但因底片型態的數位中間處理隨著數位電影製作的普及逐漸消逝，產業界轉而以原文首字母的 「DI」，作為把電影在影院放映前，以數位方式進行顏色調整、或在剪接過程中把影像加以更動、或創建成其他影像特徵等處理工作的代名詞。

數位中間技術對於使用變形（Scope）鏡頭的影像，也可以輕易地從母版中獲取 2.39:1 的影像進行數位變形還原，並翻印轉錄到底片。這種數位方式的

17 Daron James (2016, December 29). 'Silence' Cinematographer Rodrigo Prieto on Shooting Film and Digital for Scorsese. *No Film School*. Retrieved from https://nofilmschool.com/2016/12/silence-cinematographer-rodrigo-prieto-interview

數位電影製作基礎知識與運用

轉印，比使用變形鏡頭的光學印片所產生的影像更加銳利與鮮明（Chris Carey, Bob Lambert, Bill Kinder and Glenn Kennel, 2004/2012）。[18]數位電影拍攝的數位中間處理，讓影片作者在電影表現手段上有了更多可以調整與發揮的空間。

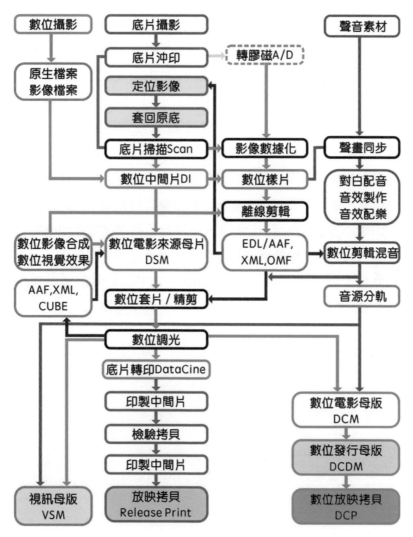

圖 3-4　數位中間技術的電影製作工藝流程示意圖。作者整理繪製

<hr>

[18] Chris Carey, Bob Lambert, Bill Kinder and Glenn Kennel（2012）。數字電影中的色彩。母版製作流程（頁 77-78，劉戈三譯）。北京：中國電影出版社。（原著出版年：2004）

（三）負片思維的數位電影製作工藝

數位負片的電影製作工藝，簡單說來就是基於以底片作為電影製作觀念的一種延續，這是因為電影製作的每項工藝或流程，都是為了創作的追求之緣故。底片採用負片拍攝的原因，是因為控制光的強度便可以改變負片的色光濃度，以獲得更大比例的調整空間，讓中間片（intermediate）處理影像或色調時可進行調整或修正，同時也可確保底片的沖洗成效。因此電影在拍攝前會與沖印廠，進行試拍與相關沖洗成效的確認，釐清拍攝時應該注意的事項與後期處理過程的方式，在影片完成前保持密切聯繫與貫徹沖洗規劃。這便是所謂的後期工作前期化的意義之一。

數位電影製作可承襲使用負片時的電影製作態度，把以往使用負片時的概念作為框架，進行相關規劃和實施。數位攝影機拍攝所得的影像是檔案，不需送沖印廠沖印，但保護原始檔案，與保護拍攝原底不受損傷的目的和意義是相同的。加上數位中間處理可以讓影片作者在電影影像上，保有更多層次的創作特性，因此應以數位負片的概念，針對數位電影製作進行流程規劃。圖 3-5 即為以負片思維的數位電影製作工藝示意圖。

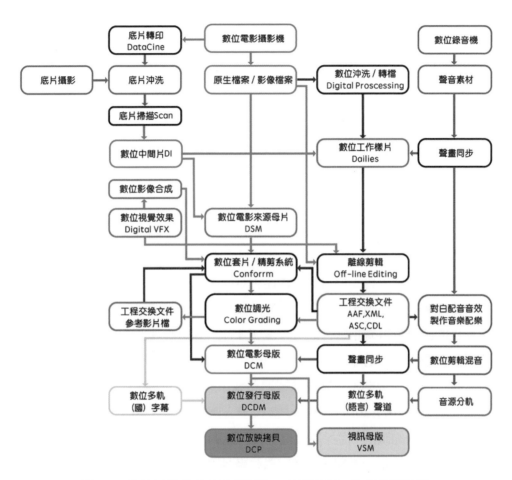

圖 3-5　負片思維的數位電影製作工藝示意圖。作者整理繪製

　　本圖係針對相對成熟的各種主要數位電影攝影機,以及現行追求效率、影像質感等的普遍做法加以優化而製成。紅色箭號代表直接以底片處理的相關後期工作,例如沖洗轉印工作拷貝(樣片)等。灰色箭號則是以數位方式的聲音處理流程。藍色框線則是以數位模式或數位檔案格式為手段的製作流程,中間的處理工作所需如影像數據化、工作拷貝與聲音剪接混音用的黑白翻底等,但以綠色框線表示僅為過渡期間的載體或工作,灰色框線則是聲音資料。黑色框線意味著過程中相對相當關鍵的處理程序,如數位沖洗(轉檔)、離線剪輯、聲畫同步、數位套片與調光等。

以數位電影攝影機拍攝所得的原生素材的 RAW 形式檔案為例，在後期工藝各階段，有幾項重要觀念與須具備的知識，包括如攝影機與檔案格式種類，會造成影像特性的差異。再者是素材檔案的管理工作，數位沖洗（digital processing，又稱轉檔）與樣片製作，與其他後期工作如離線剪輯、視覺效果和套片工作等的溝通聯繫，以及色彩空間和色彩轉換在科學機制上與視覺色彩上如何保持無異等，都是數位電影製作時應該要具備的基礎知識，以利作為選用相關設備和謹慎處理的依據。

此外，數位拍攝的的目的或用途，從視覺效果或合成的運用面來看，也因為都在數位介面之下兩者的融合性相當寬廣是不爭的事實，這也是數位中間技術會實現的原因。但數位負片思維的製作工藝的重點，更應該同時關注在廣為電影攝影未曾妥協放棄追求能否具有曝光、反差表現和色彩調整空間的影像控制的面向上。在後期的調光階段數位負片可把顏色分軌處理，曝光與反差的調整可以有相當大的寬容度與彈性，這對影片作者來說將可以更隨心所欲創造出想要的效果，獲得這種自由度的同時，影片作者更要理解和認識的是，電影的後期工作變成前製期和製作期一樣重要。

表 3-1 是 2017-2024 年奧斯卡金像獎入圍最佳影片與最佳攝影，使用數位或底片拍攝的狀況。從採用數位方式拍攝的比例已成長到佔多數的現象來看，數位拍攝的電影表現，借助了數位負片的處理工藝已讓影片作者與觀眾間的契合度趨於一致。因此電影製作採用數位負片思維作基礎，已是當代電影製作相當重要的原點。

表 3-1　2017-2024 年入圍奧斯卡金像獎最佳影片與最佳攝影狀使用數位或底片拍攝況一覽

年　代	2017	2018	2019	2020	2021	2022	2023	2024
數　位	4	8	7	6	12	9	13	7
底　片	5	4	3	4	1	3	3	5
數位底片混用	1	0	0	0	0	0	0	1

資料來源：Y. M. Cinema Magazine 官網 https://ymcinema.com，IMDb 官網 https://www.imdb.com。作者整理分析製表

三、數位化對電影製作的影響概況

當提及電影製作時，首先在思考框架中會出現的應該是製作模式，原因是題材、預算和其他主客觀因素，最直接影響的便是製作模式。一旦製作模式確定，製作團隊的人員編制也會依序確認。此外，拍攝規格、劇組規模、展映平台等，也都與製作模式密切相關，因此電影製作所牽涉的領域既多且廣。本書核心是以前述「川中」與「川下」階段，關於拍攝與後期時，在應用、選用時應具備的理論與知識作為框架與內容。加上電影同時具有在地性與國際流通性，也督促著影片作者需積極學習彼此優點的後天環境使然，電影製作的流程可謂大同小異。因此在近似的過程中，差異往往來自於不同的產業特性或製片規模。

從想法的誕生到影片的完成之間，可再分為研發期、籌備期、拍攝期、後製期和與上片有關的宣傳與發行等幾個重要工作。電影的拍攝工作在歷經全球的電影工作者、組織和產業無數次的嘗試與摸索後，發展出一個適合的推進流程，這幾個階段無論是學習電影製作的新手，或已在產業內長年的精英也都詳知其必要性。

如前述，電影製作的三個主要階段與任務，首先是前製作、也就是拍攝前的準備工作。包括創意構想、故事、分場大綱、導演、編列預算、劇本寫作、勘景、選角以及決定劇組成員。其次是製作期、也就是拍攝工作。是指密集作業方式進行所有的鏡頭之拍攝工作，由製片監督經費開銷、拍片進度和一切行政事宜。最後則是後製作期、也就是拍攝後的工作。包括剪接、配音、配樂、字幕設計等。製作模式從底片模式與數位模式，電影所欲完成的最終目的並未改變，但上述三個主要階段的實務工作，因數位模式或工具的影響，產生一些進行時的差異。以下分別梳理三個階段中幾項的主要改變，作為引發思考的參考。

（一）前製作期

1.建立有利溝通與協調的完整訊息

能否有效溝通是電影製作時相當重要的挑戰。數位化讓電影製作在前期時，特別是劇本寫作範疇內，除了版本可以更容易拷貝、改寫和傳遞外，也可藉由專業軟體與模板（template）的使用，計算出人物在劇本中出現的時間長度與次數，以及視需要在劇本人物表述上，以錄音方式來模擬或呈現。如圖 3-6 是劇本寫作軟體 Final Draft 中錄音的圖誌。這功能除了可作為劇本說明使用外，也可錄製成劇中台詞來檢驗成效。藉由數位工具（程式），也可將劇本有效地分解成對各部門都有用的訊息。例如預計使用視覺效果時，以往視效公司（人員）會先收到一本（段）需要視效鏡頭的劇本場次。若可以有導演對於鏡頭的想像與期待、和鏡頭表現意圖等的說明，視效鏡頭的製作將可更快地和導演等人達成共識、避免發生不同的意見。在劇本階段藉由追蹤修訂功能、或註解與錄音等的口頭說明，讓次文本流通和分享的合作模式，能夠使相關人員清楚得知製作階段的各項重要訊息，並一步步朝向概念可行與否的測試階段推進。

圖 3-6　編劇軟體可在文本中進行錄音，做為對白或說明使用。
資料來源：Final Draft 官網，取自 https://store.finaldraft.com/final-draft-12.html

　　本階段還有劇本分解（breakdown）或分鏡繪製（storyboard）的溝通工作。劇本分解是把所需資訊如場景數、不同攝影設備數量、以及容易令人混淆的道具種類及數量等，進行分類與彙整，協助導演組與製片組有效訂定拍攝計畫和保持預算平衡的前置作業。使用劇本寫作軟體 Scenarist 的數據分析，能製作出如圖組 3-7 的分場表（圖左）與地點場景表（圖右），來作為製作準備的參考資料。也可使用 Celtx、StudioBinder、Story Architect、Filmusag 或 Gorilla Scheduling 和 Yamdu 等軟體，協助進行分鏡繪製、專案管理、日程安排與預算控制。

南方夢想國 分場表		日期 22.12.2023 09:01:55 CST		
场景 / 人物	编号	页码	人物数	计时
夜 外 新山某處舊式住宅區/阿翔租屋內	1	1	0	0:47
夜 外 阿翔租屋外	2	1	0	0:13
夜 外 街道/街道旁攤位前	3	1	0	0:31
日 外 新山海關入口處	4	1	0	0:32
日 外 新加坡端海關出口處	5	1	4	1:20
日 外景 卡車內	6	2	2	1:21
日 內 新加坡金融區某公司内.	7	3	3	1:51
日 外 新加坡金融區辦公頂樓	8	4	2	1:42
日 外 新加坡貨幣兌換商店外	9	5	0	0:26
夜 外 柔佛新山海關出口	10	5	0	0:17
夜 外 街道邊/加油站	11	5	0	0:26
日 外 新山海岸邊公寓大樓	12	5	0	0:17
日 內 新建高樓住宅樣品屋	13	5	3	0:46
夜 內 高樓住宅某單位內	14	6	2	1:35
夜 外 阿翔老家/海面上的小船（魔幻場）	15	7	0	0:46
日 外/內（雜景）阿翔房間/屋外/馬路/新柔長堤	16	7	0	0:21
日 內 冷氣公司辦公室內	17	7	2	1:10
夜 外 新加坡某商場外走道/停車區	18	8	1	0:33
夜 外 新柔長堤(大馬端)	19	8	2	0:44
外 夜 新柔市區道路/長堤海岸邊	20	9	0	0:23
外 日 彩券店	21	9	0	0:14
外 日 印度廟	22	9	1	0:39
內 日 冷氣公司老闆辦公室	23	9	2	0:28
外 日 新柔長堤(新加坡端)阿翔笑顏逐開地騎著機車。	24	9	0	0:16
日 內 照相館	25	10	2	0:20
日 內 公寓樣品屋A/B	26	10	1	1:09
夜 外 小販中心	27	10	2	0:57

1

南方夢想國 地点表		日期 22.12.2023 09:01:28 CST		
地点 / 场景	编号	页码	场次	计时
【未定义】			32	23:23
【未定义】			32	23:23
夜 外 新山某處舊式住宅區/阿翔租屋內	1	1		0:47
夜 外 阿翔租屋外	2	1		0:13
夜 外 街道/街道旁攤位前	3	1		0:31
日 外 新山海關入口處	4	1		0:32
日 外 新加坡端海關出口處	5	1		1:20
日 外景 卡車內	6	2		1:21
日 內 新加坡金融區某公司内.	7	3		1:51
日 外 新加坡金融區辦公頂樓	8	4		1:42
日 外 新加坡貨幣兌換商店外	9	5		0:26
夜 外 柔佛新山海關出口	10	5		0:17
夜 外 街道邊/加油站	11	5		0:26
日 外 新山海岸邊公寓大樓	12	5		0:17
日 內 新建高樓住宅樣品屋	13	5		0:46
夜 內 高樓住宅某單位內	14	6		1:35
夜 外 阿翔老家/海面上的小船（魔幻場）	15	7		0:46
日 外/內（雜景）阿翔房間/屋外/馬路/新柔長堤	16	7		0:21
日 內 冷氣公司辦公室內	17	7		1:10
夜 外 新加坡某商場外走道/停車區	18	8		0:33
夜 外 新柔長堤(大馬端)	19	8		0:44
外 夜 新柔市區道路/長堤海岸邊	20	9		0:23
外 日 彩券店	21	9		0:14
外 日 印度廟	22	9		0:39
內 日 冷氣公司老闆辦公室	23	9		0:28
外 日 新柔長堤(新加坡端)阿翔笑顏逐開地騎著機車。	24	9		0:16
日 內 照相館	25	10		0:20

1

圖組 3-7　劇本寫作軟體 Scenarist 的數據分析功能可製作出分場表（圖左）與地點場景表（圖右），作為製作準備的參考資料。
資料提供：余俊權，作者整理製作。

以 Filmusage 為例，這個系統同時利用人工智慧來辨識關鍵拍攝元素，包括演員、道具、地點和視覺效果，以利設計拍攝時間表。它還有助於規劃地點和製片資源、估計前製和拍攝時間、添加地點標籤，甚至重新安排場景。若有需要大規模群眾演員的安排時，調度人員、人員管理與交通運輸、以及現場秩序維護等，包括所需費用也會隨即產生。當這些實際問題需要面對時，可立即與製片方討論能否藉由數位方式，以視覺效果或 CG 來複製完成，或是改動情節內容等的意見交換，以實現目標作為指引調整所需資源的投入程度，或改變需處理的資源和預算等。

貴金影業和工業技術研究院，[19]共同開發一款名為「最佳拍檔」影片前製作業輔助系統，在將完稿劇本匯進系統後，人工智慧會針對各場次表頭的主要訊息，包括內外日夜等景別與主要角色名字，[20]自動歸類並依序標註「主要演員」，再繼續過濾劇本內容後把各角色帶入到「其他演員」。之後可再經人機協作將劇本內的相關資訊，如戲用道具、陳設道具、梳服化妝等進行分類與備註，完成分場表與順場表的製作，如圖 3-8。系統完成的順場表可因應需求直接拖曳調整次序重新編輯，系統也會針對劇本修訂版本差異，在順場表中提示修改版本的差異，匯出劇組現場拍攝所需的相關表單。本系統可以讓拍攝前準備工作從傳統紙本轉化成數位化系統的輔助模式，經開發單位與作者使用後比較，整體工作效率在劇本修改前提下的比對，相較於以往採用傳統人力修改時可提升 10-50%，是能有效協助劇組拍攝作業推進的實例。

[19] 貴金影業，全名為貴金影業傳媒股份有限公司，是由國內阿榮影業股份有限公司（簡稱阿榮影業）與資本市場於 2015 年成立的一家整合電影產業鏈的專業電影公司。

[20] 有關人工智慧與數位電影製作的關係，請參考本書第七章 AI 與電影製作。

序號	功能	原始標題	場次	內外	劇內場景	場景光線	主要角色	劇情	頁數	劇內時間
9	×	【記憶浮島 第一集 劇本】-8	8	外	婉婷公寓頂樓	夜	丁虯 婉婷	場次搬移成功		×
10	×	【記憶浮島 第一集 劇本】-10	10	內	徐政翰診療室	日	子虯 徐政翰	徐政翰看完婉婷檔案質備子虯違逢反規定，徐指示子虯，並要子虯休息一段時間。	1.3	14/10/2019
11	×	【記憶浮島 第一集 劇本】-11	11	內	Nicole的服飾店	日	子虯 Nicole	Nicole建議子虯去放假	1.4	14/10/2019
12	×	【記憶浮島 第一集 劇本】-12	12	內	機場大廳	日	子虯 Nicole	Nicole送子虯去望嫩度假	0.6	15/10/2019
13	×	【記憶浮島 第一集 劇本】-9	9	內	台北的醫院婉婷病房	夜	婉婷 子虯 醫生	醫生向子虯說明婉婷情況，婉婷握開子虯	0.4	13/10/2019
14	×	【記憶浮島 第一集 劇本】-13	13	外	船上（往忘鄉）	日	子虯 怡寧 凱琪 志強	子虯在船上聽到凱琪與怡寧談話	1.1	15/10/2019
							子虯			

圖 3-8　使用由國內貴金影業與工業技術研究院共同研製的前期製片工具「最佳拍檔」製作的順場表例。

資料提供：貴金影業。

2.運用視覺預覽檢視鏡頭設計是否可行

視覺預覽（Previsualization，簡稱 Previz）也稱為視效預覽或預視化，是藉由 CG（Computer Graphics，中譯電腦動畫）或前期的拍攝素材，來確定場景陳設的概要、燈光、攝影機位置，與焦距及時間速率和演員走位等相關資訊，協助創意的實行，並藉由反覆演練後找出可避免失誤的準備（Jeffrey A. Okun, Susan Zwerman, 2010）。[21]運用視覺預覽，可以事先完成鏡頭中，所要交代的時空背景、展示事件環境、塑造空間體量、刻畫角色心　理、烘托氣氛等效果，達到推動敘事及作為鏡頭構成設計的依據（劉旭，2018）。[22]全面性檢驗視覺預覽在電影的用途時，提供了我們可以看見與判斷一個尚未完整成形的形式體。這種技術提供我們場景搭建與燈光概念、美術陳設、人物的造型與髮妝的想法。還有角色特質、勘景與道具上的選用，以及視覺效果是否可行的研究，是具有影音的分鏡表和視覺化的劇本。

[21] Jeffrey A. Okun, Susan Zwerman (2010). *The VES Handbook of Visual Effects: Industry Standard VFX Practices and Procedures* (pp. 53-54) .Burlington: Focal Press
[22] 劉旭（2018）。視效預覽軟件在動態視覺領域的運用。新媒體研究，9，33-34。

以場景搭建與燈光概念來說，在一個場景拍攝前，藉由視覺預覽可以做到立體空間的效果檢視，藉此可以思考空間物件的陳設，與物件和燈光的陰影關係，也能據此決定使用哪些設備。因為已有精確尺寸的場景資料，攝影機的機位角度和鏡頭視野便可事先規劃，也可進一步做拍攝內容是否刪減的思考，它與劇本一樣都可作為製作的中介連結。視覺預覽所生成的影像帶有相關參數如鏡頭的拍攝時長、焦點、使用焦距、光圈值和運動速度等，這些可在現場與具數據連動性的設備搭配使用。此外，也可以在後製作期時使用視覺預覽，來確認鏡頭的視覺效果處理上，能否有效實現影片作者的意圖。如圖組 3-9 是電影人物墜樓的情節內容，藉由視覺預覽來規劃 CG 與實拍影像的處理方式。近期，使用遊戲引擎的虛擬勘景技術，更成為影片作者規劃鏡頭的一種手段。[23]

[23] 詳見本書第六章，虛擬製作一節。

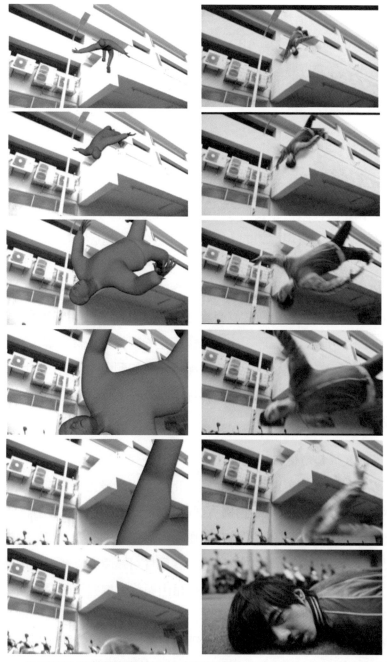

圖組 3-9　左側欄位為視覺預覽拆解、右側欄位是完成鏡頭拆解。藉由視覺預覽根
　　　　　據實拍鏡頭如何使用 CG 動畫作為鏡頭設計與想法階段時的效果檢視，
　　　　　這種方式稱為後期視覺預覽。
資料提供：索爾視覺效果 solvfx。

影片作者也可借用虛擬實境（Virtual Reality，簡稱 VR）或擴增實境（Augmented reality，簡稱 AR）與混合實境（Mixed Reality，簡稱 MR）的沈浸式優勢，作為在電影製作的鏡頭設計時，優化動態分鏡的輔助工具，大幅提升鏡頭的準確性。

（二）製作期

1.賦予影片作者更強大的藝術力量

電影攝影師從嚴格意義上來說，是透過控制燈光、色彩和構圖在底片上創作影像幫助導演實現構想的人。傳統的手段中，電影攝影師可藉由調整佈景和服裝的照明來控制顏色，或在光源上以濾鏡來控制色光，因此電影攝影師是在攝影機裡創造影像。數位電影製作除了上述手段外，更可在曝光、反差表現和色彩調整中對影像控制有相當大的自由度。因為後期調光階段數位負片可把顏色分層分軌處理，讓曝光與反差的調整可以有相當大的寬容度與彈性，影片作者在此展現出與畫家調配畫作時的顏色、明暗、對比度與光強等的精妙細節因素本領相似。這對影片作者來說，可以更隨心所欲創造出想要的效果。

2.運用數位輔助使拍攝更有效率

若以底片模式的電影製作思考數位化所引起的變化，首先可從拍攝輔助面著手。從時間碼的運用、拍攝資訊的記錄、和沿用影像發射器的監看輔助，及攝影機運動控制等，都是在製作期內最主要的改變。底片的拍攝感光是以呎數來顯示拍攝長度與剩餘呎數。當底片可藉時間碼顯示使用時間與剩餘時間時，精確度將大幅提升。同時可藉由與錄音機共享時間碼同步（Time Code Sync），讓後期的聲畫同步工作，提高精準性與時效性。

拍攝現場各個鏡頭（shot）的資訊如卷號、場次、鏡號與拍次等可以加以記錄，並可針對場次與每天的拍攝進度做更精準的掌握。影像發射器（video assist）是用在底片攝影機上取鏡時的輔助工具，它的主要架構是在攝影機內的影像路徑中（如機身與觀景窗）加裝小型鏡頭，擷取在快門轉動時因關閉

而還未通過片門的影像，轉換成訊號傳送到外部螢幕提供監看的設備。它有效縮短了底片感光後需要沖洗才可看到影像的漫長等待，改善了底片拍攝時，只有攝影師可以看見影像的過去，同時也讓導演和劇組可以利用螢幕監看影像、確認取鏡（framing）或表演。當然攝影師和燈光部門也藉此，在現場對燈光與光影色調進行概略性的判斷，有效加速了影片的製作流程。受惠於科技的進步，影像發射器的規格與畫質已升級到 HD 級別（如圖組 3-10），能在現場提供劇組做有效的判斷。

　　數位攝影機可以直接傳送數位訊號，監看基準是 HD 級別。而當前拍攝訊號正逐漸朝向高解析、廣色域和高寬容度的影像轉變之故（詳見本書第六章），現場監看設備也正在提升相對應的規格。

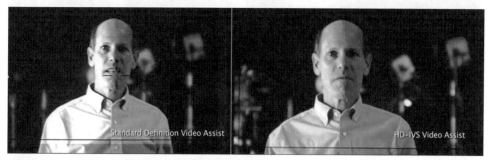

圖組 3-10　影像發射器 ARRI HD-IVS Video Assist 的影像畫質示意圖，左方是 SD 規格、右方是 HD-IVS 規格的影像。
資料來源：ARRIChannel (2010, march 6). Retrieved from https://www.youtube.com/watch?v=8aDjL3C6iJo

　　除了監看影像質量的提升外，數位壓縮技術使得無線電波頻譜的利用，讓拍攝工作更有效率與更具彈性。例如妥善搭配無線跟焦器與無線圖傳設備，能讓電影劇組因應各式需求。攝影指導與第一攝影助理（也稱攝大助、跟焦手）的合作模式，會因鏡頭表現需求而異，組成體制有兩種選擇，一是貼身在攝影機旁，一是使用無線跟焦器。無線跟焦器可以讓跟焦手不須再緊貼攝影機旁，提升攝影機運動和操作上的靈活度。因此在場景空間狹小或有特殊拍攝需求時，把無線跟焦器與無線圖傳搭配運用，可以獲得精準合焦的

影像。無線圖傳讓原本在現場需以線纜傳輸訊號的限制獲得解放，攝影機運動可更自由外，多機拍攝時也能滿足影片作者每一台攝影機畫面監看的需求，如圖 3-11。

圖組 3-11　圖左玻璃框外側為一狹小空間的拍攝現場，正以雙機進行拍攝。跟焦手
　　　　　在內側的空間中注視著無線圖傳送來的影像，透過無線對講機接收來自
　　　　　攝影指導的指令，以無線跟焦器進行追焦。圖右是導演區配置有雙監視
　　　　　器，搭配無線圖傳分別接收來自兩部攝影機的影像，提供即時監看。
資料提供：攝影指導王均銘。

　　除了較為靜態演出的場面外，當拍攝主體在較遠的距離外、車拍或高台拍攝時，也經常使用搖臂（Crane）並搭配穩定雲台來進行拍攝工作。此時往往會使用遠端無線遙控設備來和無線跟焦器與無線圖傳作組合，建置成遠端拍攝與控制系統。藉由這樣的系統可以取得實時影像與即時溝通，輔助完成攝影時的取鏡、焦點選擇和複雜多樣的攝影機運動的實踐工作，如圖組 3-12。這樣的組合配置，經常使用在較複雜的運動攝影，以利實時的調整與修正。

圖組 3-12　圖左為攝影指導注視著無線圖傳送到監視器的實時影像，正在做遠端無線控制輔助裝置的測試，同時操控安裝在圖右搖臂（Crane）上的陀螺儀穩定雲台，同時把指令送給場務組請其依據表現意圖，進行搖臂伸縮或上下的運動。（圖像中未出現的）跟焦手在另一處與攝影指導搭配進行追焦。

資料提供：攝影指導王均銘。

　　此外，當有較長時間或大幅度運動的拍攝場面，如武打情節或無人機拍攝時，可藉由無線跟焦器與無線圖傳的搭配，傳送實時影像提供給導演與攝影指導或無人機飛手，商議取鏡或拍攝動作的修正，也可借助無線圖傳的輔助進行遠端開關機，提升拍攝效率。此外，場記可以利用無線圖傳組和外錄設備，組建一個包含所有已拍攝鏡頭的記錄系統，為關聯鏡頭提供拍攝時的細部確認，如圖組 3-13。無線圖傳的影像訊號，可提供給各崗位組員檢視當前的拍攝現況，如美術組的場景陳設、造型組的演員服裝、化妝和髮妝等。搭配應用程式也能同時把影像傳送給在網路覆蓋範圍內的平板電腦或手機，作為其他用途的監看。當演員因故（如情感戲、裸露戲）要有私密空間須減少要員或清場時，無線跟焦器能確保影像的焦點在質量上無需妥協的要求。以往使用大型搖臂時，攝影指導與攝大助須在同一個操控平台上，但因乘載重量限制難免會有安全上的顧忌。受惠於無線跟焦器，攝大助已無需坐上大型搖臂，減低劇組人員發生事故的風險。搭配網路使用的無線跟焦器與無線圖傳，以及遠端無線控制設備，讓電影的製作效率與現場的拍攝體制，產生了相當明顯的改變。

圖組 3-13　圖左為導演與攝影指導，注視著由無線圖傳遞送到監視器的無人機影像，
　　　　　同時以無線對講機和飛手針對取鏡作修正與溝通。圖右上為從（上方兩
　　　　　黃框線內）無線圖傳獲取攝影機影像後，再使用（下方紅框線內）外錄
　　　　　機把監視影像錄製下來，如圖右下截圖例，協助場記作為拍攝時和關連
　　　　　鏡頭影像內容做比對的依據，並提供給劇組作參考。
資料提供：陳德振。

　　再者是虛擬製作與虛擬攝影機的輔助。[24]虛擬製作是利用虛擬空間，實
現實時影像製作的工作模式，虛擬攝影機則是可以在虛擬製作現場，讓需要
視覺效果的拍攝鏡頭，提供給影片作者見到虛實合成後的部分效果，避免單
純以想像方式把影像元素包含演員、動作、攝影機角度、燈光、場景、道具
的調度而造成對位上的失準，讓影片作者在拍攝現場便可實際調整所需影像
的各種變因，提升影片質量。

　　此外，是運動控制器或其他攝影機運動的連動。攝影機運動控制（Camera
Movement Motion Control，簡稱 MOCO）能實現運動路徑的精確重複，[25]節
省後期工作需以攝影機追蹤（3D camera tracking）匹配路徑所耗費的時間與

[24] 有關虛擬製作與虛擬攝影機的輔助，請參照本書第六章虛擬製作的演進與相關技
　　術。
[25] 有關攝影機運動控制，請參照本書第六章核心的視覺效果製作方式一節。

數位電影製作基礎知識與運用

人力。因此複雜的視覺效果鏡頭會藉由 MOCO 穩定和精確的攝影機運動，讓後期合成更容易處理（Eran Dinur, 2017）。[26] MOCO 能控制攝影機的運動路徑，讓不同的拍攝路徑順利銜接，和複製演員（或表演）與前後景別的變換（李貞儀，2004），[27]可不需再以攝影機追蹤來實現影像的匹配移動（match move）。《熟男型不型》（*Crazy, Stupid, Love*, 2011）便是使用 MOCO 重複拍攝劇中人物 Carell（Steve Carell 飾）的鏡頭後，再以後期處理成精準無中斷的運動鏡頭。借助 MOCO 讓運動路徑精確無誤與重複，同時控制（由光圈和內焦距組合而成的）深度空間、運動速度、拍攝格率甚至是光圈和焦點與連動燈光的強弱，讓拍攝內容成為後期工作有效又精準的素材（Kelly Doug, 2000），[28]使用它可以作為取得合成素材時有效的拍攝輔助設備。

3.聲音質量與錄音設備的數位化

　　數位化錄音方式相當早期便進入到電影製作領域，也因此汰換的速度相對快速。當前的數位錄音，多採用記憶體或固態硬碟形式記錄聲音素材，同時最高可收錄多達 32 聲軌的功能。聲音製作的數位化也比影像更為快速和成熟。這些新穎的設備，幫助影片作者的錄音工作與素材收錄處理，更加便利與隨心所欲。當前的錄音設備在聲音檔案的記錄上，已經可以專屬軟體製作聲記表（錄音報告表如圖組 3-14），改善了手抄寫模式的廢時與不精準，也能有效地把錄製訊息分享給後續工作使用。善用數位程式工具如 Movie Slate 中的 Sound Dept 功能，彙整出鏡頭聲音記錄表，傳送給下一階段，進行如樣片的聲畫同步工作使用。

[26] Eran Dinur, (2017). *The Filmmaker's Guide to Visual Effects: The Art and Techniques of VFX for Directors, Producers, Editors and Cinematographers* (p. 130). N.Y.: Routledge, Taylor & Francis Group.

[27] 李貞儀（2004）。電腦動作控制攝影系統的廣告影像表現研究（頁 9-11）。國立臺灣師範大學圖文傳播學系，碩士論文（未出版）。

[28] Kelly Doug (2000). *Digital Compositing in Depth: The Only Guide to Post Production for Visual Effects in Film* (p. 115). USA: the Coriolis Group.

圖組 3-14 圖左為現場錄音組將每天的收錄音狀況以專業軟體 Movie Slate 中的
Sound Dept 程式，匯出聲音場記表（sound report），交給製片以利後期
聲畫同步時能迅速找出檔案所在（如圖右）。

4.更高解析與更大尺寸的影像感測器和檔案格式[29]

底片模式的電影製作，是在結像面藉著底片對景物加以感光和記錄，是
基於光學和化學的機制。數位模式在結像面則是藉由影像感測器，把感應到
的光加以轉換（convert）和傳送，憑藉的是光電效應原理。因此，影像感測
器得以將每個鏡頭拍攝當時的解析度、色溫設定、檔案格式、色彩取樣、色
彩編碼格式等後設資料（metadata，亦稱為詮釋資料、元數據）如實記錄下
來，作為日後工作需要時可以比對的依據。

取代肩負底片部分工作的影像感測器，以 CMOS 為例，[30]是將來自鏡頭
的光進行光電反應轉換後，再以電子的形式傳輸影像資料給後端的儲存設備

[29] 關於更高解析與更大尺寸，詳見本書第六章高解析度、高格率與高動態範圍一
節。

[30] 中譯為互補式金屬氧化物半導體，全文是 Complementary Metal-Oxide- Semiconductor，
簡稱 CMOS。原本是一種用來製作微處理器（microprocessor）、微控制器
（microcontroller）、靜態隨機存取記憶體（SRAM）與其他數位邏輯積體電路的
製程。這樣的製程被發現可以藉由把純粹邏輯運算的功能轉變成接收外界光線後
轉化為電能，再透過晶片上的數位－類比轉換器（ADC）將獲得的影像訊號轉變
為數位訊號輸出後，便成為當前作為數位影像器材的感光元件使用，又稱為主動
像素感測器（Active Pixel Sensor）。

如硬碟、記憶卡等，以利下一階段的製作使用。歸功於 CMOS 在像素提升和訊噪減低上的不斷改進，攝影機的影像感測器不斷地在朝更大尺寸與更高解析邁進。2005 年 ARRI 公司推出的 D-20 是全球首架底片型的數位攝影機，影像感測器尺寸為超 35（23.66mm × 13.6mm），解析度是 2880（H）× 2160（L），PL 的鏡頭口徑，可與所有底片攝影機的配件完全相容。但 Red Digital Cinema Camera 則在 2006 年推出了解析度為 4096（H）× 2048（L）、4K 的 COMS 影像感測器的 RED ONE 攝影機。ARRI 公司在 2008 年把 D-20 改良為 D-21 的攝影機，也是以大尺寸的影像感測器做為號召。2010 年的 ALEXA 系列也改以 CMOS 做為其數位攝影機的影像感測器。2011 年 RED 公司更推出 5K（5120 × 2100）的 RED EPIC 攝影機，而 2012 年的 SONY 則推出 8K 的 CMOS 影像感測器（CMOS Image Sensor，簡稱 CIS）的攝影機 F65。

　　從上述攝影機的感測器種類、尺寸、片幅大小與快門差異中，可歸納出電影產業與這股趨勢相互呼應。到 2022 年底為止，已有多數攝影機感測器是 6～8K 的解析度，甚至 12K 的攝影機也已出現。尺寸上的不斷加大，更逐漸朝全片幅（36mm × 24mm）和超 35（24.9mm × 18.7mm）的畫幅規格趨近。此外 IMAX 尺寸（54mm × 26mm）的感測器也漸漸成為創作者的選項。

　　與高解析和大尺寸感測器的質感同步要求的，是影像記錄格式的不斷革新。數位電影製作時，往往會採用 RAW 作為素材檔案的記錄形式。[31]數位影像的格式目前更傾向以 RAW 格式記錄在載體上。以電影每秒 24 格率來計算每單格的影像資料量，在解析度 4K 時為 151Mbps，1 小時便是 68GB，解析為 8K 時為 1.7G，1 小時便是 762GB。因此現場拍攝便需準備足夠因應的記錄與備份所需的媒體，所以這將會面臨到製作流程中，影像素材質量的管理。國際間也發展出 DIT（Digital Imaging Technician，中譯為數位影像技師）的專業職種，來擔任這個看似隱形卻相當重要的電影拍攝工作，以進一步確保電影製作的質量。

[31] RAW 是數位檔案記錄使用的一種通稱形態，意味著沒有處理過的檔案，詳見本書第五章。

5.現場素材可應用面向的彈性與多樣化

以底片拍攝電影時，可用影像發射器把映入鏡頭的影像加以截取後記錄下來，提供為劇組現場（on-set）初步剪接或合成素材是否可行的比對。但這時的影像是側錄影像，與原始影像中的景物定位點和清晰度並不相同。而數位電影攝影機所獲取的原始檔案影像，可利用移動設備在近場（near-set）進行數位沖洗與取得樣片，也可選擇使用外接訊號錄製器，把攝影機訊號記錄為立即可用的代理檔案（proxy），提供給後端如剪輯部門，作為現場把整場戲應有的鏡頭接續是否適當的判斷，以及提供給導演組和製片確認鏡頭是否皆已拍攝完畢的依據。同時也可提供給特效部門等組別，確認未來需使用的檔案素材能否合用的參照。這些素材雖非原始素材，但卻源於原始檔案之故，影像的定位點和清晰度準確無誤。對於影像內容的確認，以及作為現場剪接或影像初步合成的確認時，能獲得更具彈性與多樣的運用。

6.運用視覺效果實現想像力

數位動畫和合成的特點之一，是影像可在事後修改與任意添加背景陳設，打開了創意的想像視野。而無接縫合成也使特效運用不再局限於科幻片，能夠延伸到所有影片類型。從《威探闖通關》（*Who Framed Roger Rabbit*, 1988），[32] 把電影人物的創造帶給數位製作一個新的想像開始，就讓數位與電影產生相當多的關聯。《魔鬼終結者 2》（*Terminator 2: Judgment Day*, 1991）透過同步拍攝現場背景和電腦動畫，創造出液態金屬機器人，帶領電影進入另一個無法界定電腦影像和實拍影像的領域內，讓大家意識到科技已經進入電影產業。《侏儸紀公園》（*Jurassic Park*, 1993）在電影中成功重現已滅絕的恐龍，開啟了電腦動畫徹底改變電影世界的版圖。

如今，無論是上述的科幻電影或強調真實性的電影，運用視覺效果已成為重要的創作手段。具有懷舊意味的《你好，李煥英》（*Hi, Mom*, 2021）若沒有視覺效果的輔助，讓已經不復存在的 80 年代之大時空環境，重新出現在

[32] 本片被評為 1988 年美國國家影評委員會十大佳片，並獲得 1989 年奧斯卡最佳視覺效果等獎。特效指導肯‧拉爾斯頓（Ken Ralston）將其比喻為一口氣做了三部《星際大戰》的特效鏡頭。

眼前，劇中的奇幻寫實便無法實現，更不用問及敘事魅力。以寫實取向的台灣電影中，《消失的情人節》（*My Missing Valentine, 2020*）也必須藉著視覺效果，才能讓影片作者實現真實世界裡突然消失的一天。當這一天在電影世界中建立起來，劇中人物便可以進入一個只存在於想像中的真實世界。

如前述般，觀眾曾經有過或是想像的情感基礎，是電影導演對影像真實性概念上的寄託，也是視覺效果對影像逼真性的追求。再者，這些未曾真實存在的影像，在創作和觀影上，憑著電影的古老幻影和幻燈本質來豐富電影本身的幻覺特性。後製工作中的視覺效果，都需要直接涉及攝影元素，如模型的背景或是演員等，也逐漸成為電影製作無法忽略的重要角色。而數位技術賦予電影製作在思維上彷彿無限主義似的，可以不受限制的創作，憑著想像力和創造性，無限豐富電影表現的方法和領域（黃東明、徐麗萍，2009）。[33]

7.其他輔助工具

在數位成像的趨勢朝向越高（解析）越大（尺寸）邁進時，相關的輔助工具也與影像獲取範疇關係密切。借助數位運算和傳輸技術的導入，藉由具有數位運算和傳輸技術的鏡頭（lens）將每一個拍攝鏡頭（shot）的重要參數如焦點、焦距、景深、光圈（變化的快慢）、與鏡頭伸縮速度的快慢動作之後設資料等的重要參數加以記錄和讀取，或移轉給日後剪接、合成特效與視覺效果製作時的參照依據。

再者，藉由遠端控制的遙控攝影推車、遙控手臂，和輕巧的空拍設備，讓攝影的控制和運用上更加靈活，這些都讓場景空間的條件，不再是鏡頭設計與實踐的阻礙。拍攝中的影像可同時進行控制與傳送，大大地提高了現場各部門間影像質量使用上的便利性和準確性。而重要的鏡頭資訊如場記表與聲音場記表，是把拍攝現場各個鏡頭的狀況，分別由場記與錄音組把拍攝及錄音結果做整理後提交給製片組，以作為有利於後期工作的重要依據。

[33] 黃東明、徐麗萍（2009）。試論數字特效影像的藝術特徵。**江西社會科學**（12），210。

（三）後期製作

1.數位中間工藝

以數位中間工藝處理的電影，可針對影像行更細緻的反差調整，也能夠把場景中的室內外光比，調整得更舒適或更具創意。數位中間技術初始的目的，是要解決電影上映尚未全面數位化，需要把完成的數位檔案轉換成上映底片，但當前已全面進化為針對無論是底片或數位拍攝的素材檔案之數據與色彩管理。數位中間技術提升了電影電視製作的水準，也開啟了影視製作的願景，讓電影創作更具無限拓展的可能。雖然以底片拍攝的電影數量已經驟減，但數位拍攝也採用數位中間技術的原因，除了要把拍攝素材進行數位合成特效的需求外，也要同時進行色彩管理，以利整體製作素材所需。另一個原因則是為了因應以底片拍攝的電影的後期工作，因為後期工作流程的全數位化，必須把影片素材轉製成數位檔案，再進行剪輯、套片與調光。

2.非線性剪輯與其他後期工作的聯手作業

當非線性剪輯剛開始運用在電影剪接工作時，影片作者提出了幾點和底片剪接相當顯著的差異。例如剪接時可以更有效地專注在思考創意如何實現、能讓以前如溶接、淡入淡出等需要光學合成的效果立即可見、能有效縮短後期工作時間、受惠於數位化產生畫質良好的樣片以利辨識表演與場景。此外在聲音處理上，可處理多聲軌之故讓剪接能夠更發揮彈性，有效提升工作效率（Frank Kerr，引自 Thomas A. Ohanian, Michael E. Philips, 2007）。[34]

以上所述優勢迄今其實依然通用外，因為電腦功能的提升，非線性剪輯可以同時處理更多的工作。例如與視覺效果公司的鏡頭確認，可直接針對效果處理的問題點立即進行討論、協商與對應，實現高度的協同作業。此外非線性剪輯系統可以藉由輸出其它工作，如調光、混音或套片所需等的工程交換文件如 AAF、XML 等，加速了整體後期工作的進行。

[34] Thomas A. Ohanian, Michael E. Philips (2007). *The Changing Art and Craft of Making Motion Pictures* (pp. 34-35). Oxford: Focal Press.

3.數位調光成為影片作者的再創作手段

受惠於數位電影製作方式的普及，數位調光已成為影片作者可以二次創作的重要創新手段。到1980年代止電影中的合成效果，主要以Scanimate、Ultimatte與光學印片機來完成。但是電子影像則是以去背專用的影像切換機來處理。由於非線性剪輯的普及，影片作者也都改為利用電腦來製作合成影像。因此底片影像在使用數位合成處理時，須以底片掃描機將影像製碼成數據檔案。但掃描過後的影像會產生與底片不同的曝光過度或不足的情況，因此逐步發展出數位調光系統來修正上述的問題。自從《霹靂高手》（*O'Brother, Where Art Thou?*, 2000）成功藉由數位調光系統，實現了柯恩兄弟（Coen brothers）與攝影師羅傑‧狄更斯（Roger Deakins）希望能夠針對個別色彩進行調整與變化的期待，進而轉化為創作手段的成功，促使了電影對數位調光的需求與日俱增。

數位電影檔案，多為以RAW形式的檔案，或log編碼的素材，兩者都需要再經過色彩還原和校正的過程，素材才能成為與視覺印象接近的影像。因此還原和校正，就需藉由數位調光系統來實現它。調光系統使用的目的，便與以往電影影像以底片拍攝掃描時需要修正的目的大致相同，這加速了數位調光在製作階段的必要性。加上調光系統與軟體購置的門檻大幅下跌，影片作者們紛紛樂於爭取這種可在個人電腦中，對影像的光影明暗色調，隨心所欲進行二次創作的可能。

4.網路模式工作型態的成形

數位化的環境讓電影的後期工作，有了選用網路作為進行相關工作模式的機會。《侏羅紀公園》（*Jurassic Park*, 1993）在剪接與配樂階段，導演史蒂芬‧史匹伯（Steven Spielberg）因為正在波蘭拍攝《辛德勒的名單》（*Schindler's List*, 1993），便以每週150萬美元租用2條華盛頓電視台的衛星專線，作為把加密的影像和聲音上傳與下載，以供討論和確認的模式（ジョン‧パクスター，1996/1998）。[35] 詹姆斯‧卡麥隆（James Francis Cameron）

[35] ジョン‧パクスター（1998）。**地球に落ちてきた男スティーブン‧スピルバーグ伝**（頁440-441，野中邦子訳）。東京：角川書店。（原著出版年：1996）

在《鐵達尼號》（*Titanic*, 1997）的後製作期間，從自家與數字王國（Digital Domain）間架設了 V-Tel 的專線，[36]每天固定 2 個時段舉行遠端會議，觀看從數字王國傳來的影像以便針對特效鏡頭的處理進度做確認，並利用電子筆將意見回傳給視覺效果團隊（ポラー・パリージ，1998/1998）。[37]

網路模式的工作型態，目前更已進化到隨處可和世界各地劇組成員，在安全無虞的環境中，以全解析的同步影像進行討論。例如特效製片 Diana Giorgiutti 便使用軟體 CineSync，同時與在不同國家地區視覺效果成員，同步在線上檢視《花木蘭》（*Mulan*, 2020）中的龐大數量的視效鏡頭之進展（Ian Failes, 2020, September 22）。[38]

圖 3-15　使用 CineSync 進行全解析的同步互動檢視鏡頭討論例。
資料來源：CineSync 官網，https://cospective.com/cinesync/

36 Digital Domain，中譯數字王國。目前為數字王國 3.0（Digital Domain 3.0 Group）成立於 1993 年，為一所數位製作公司，創辦人為著名導演詹姆斯・卡麥隆、特效專家斯坦・溫斯頓及原光影魔幻工業（Industrial Light & Magic，簡稱 ILM）公司總經理斯科特・羅斯。現為數字王國集團下的子公司。

37 ポラー・パリージ（1998）。**タイタニック ジェームズ. キャメロンの世界**（頁 150、158，鈴木玲子訳）。東京：ソニー・ミュージックソリューションズ。（原著出版年：1998）

38 Ian Failes (2020, September 22). What life was like as the VFX producer on 'Mulan'. *Before & After*. Retrieved from https://beforesandafters.com/2020/09/22/what-life-was-like-as-the-vfx-producer-on-mulan/

5.提升試片版本影音質量的完整度

電影在定剪前，會在許多階段與不同目的、身份的人員進行試片工作。數位化已把各種試片版本的影片，在影像和聲音質量上做了相當程度的改善，不僅可以添加有限的視覺或影像效果與字幕，有利於試片或審片工作的推進，也對募資所需的試片相當有幫助。

6.聲音的優化

聲音的數位化後期處理，軟硬體形式的 DAW（Digital Audio Workstation），讓聲音的質量可以獲得相當程度的表現。因為數位化以及數位製作電影增加之故，影像與聲音之間在同步標準技術上已更加精進。早於影像 10 多年並已發展成熟的數位化聲音處理，帶給電影聲音再現上的絕對優勢，讓聲音資料幾乎不須進行壓縮，便能帶給觀眾猶如電影院可以感受到的聲軌數和質量。

（四）上映品質與發行模式的運用與改變

1.確保電影上映品質與同時提供多聲軌與多語字幕

電影的放映拷貝在經 60 次底片放映機的強光照射後，便會開始產生退色現象。此外，第四代的放映拷貝片也會較第一代的品質衰減約 33%。再者，電影拷貝在放映時會因穿過放映機的片孔次數過多，容易出現刮痕與損傷而影響觀賞的品質。上述是底片的宿命。數位電影的播放採用的是檔案的讀取形式，從上映母版所複製的任一代放映拷貝，都不會發生上述任何一種情況。這是底片時代影片作者不敢奢望、只能妥協的過去。此外，數位電影發行母版（Digital Cinema Distribution Master，簡稱 DCDM）可以同時記錄多重（國）聲軌和字幕，實現可依照國家、地區、語言和字幕與說明之不同觀影需求，單一母版多重選擇的需要。

2.多樣化的電影觀看途徑

2000 年 6 月 16 日，首部非底片電影透過網路傳輸，把動畫電影《冰凍

星球》（*Titan A.E.*, 2000），從好萊塢傳送到亞特蘭大的 Super Comm 貿易展覽會進行首映。2001 年 3 月波音數位電影公司，在當年度的 ShoWest 展會上，首次以衛星傳輸，放映了《小鬼大間諜》（*Spy Kids*, 2001）。自 1999 年開始短短 5 年時間，全世界有 30 個國家約 150 部電影，在 500 廳左右的數位影院進行放映。依據 Motion Pictures Association（以下簡稱 MPA）[39]的研究指出，至 2021 年 2 月底止全球總共約有 203,600 間數位影廳，佔全球影廳總數 98%。受惠於亞太地區的 6%成長率，使得 2020 年的影廳成長率達到 1%（2021）。[40]2022 年則是受惠於亞洲太平洋地區持續出現 7%的成長率，使得全球電影影廳總數仍然保有 4%的成長率，增加到了 208,037 廳。這讓全球數位影廳數量達到史上最多。但事實上在新冠肺炎疫情（Covid-19）大流行前，美國和加拿大地區到影院看電影的人數，卻早已經出現緩慢衰退的現象（MPA,2022）。[41]原因是數位化明顯造成了影廳的電影發行，與電視和錄像展映生態的改變所致。

隨著影音製作方式和映演環境，以及網路頻寬在傳輸與壓縮技術的改善，串流影音傳導技術有了長足的進步。Amazon Prime、Hulu、Disney+和 Netflix 等影音媒體串流平台（Over the Top，以下簡稱 OTT），已經可提供高質量的影音訂閱租售（Video On Demand，簡稱 VOD）觀影服務。這種轉變加速了現代生活使用 OTT 看電影的機會和頻率。例如受到新冠肺炎疫情的影響，美國地區有 53%的成人因此改成以線上（on–line）訂閱方式取代外出看電影、秀場或影集。2021 年選擇不到影院看電影的人中，有 46%的人改為採用付費電視、電子銷售（EST）／訂閱型隨選視訊（VOD）、或實體影

[39] Motion Pictures Association，中譯為美國電影協會，是由美國六大電影公司所成立的商業交易協會。
[40] Motion Pictures Association (2021). *2020 Theme Report* (p.38). Retrieved from https://www.motionpictures.org/wp-content/uploads/2021/03/MPA-2020-THEME-Report.pdf
[41] Motion Pictures Association (2022). *2021 Theme Report*(p.42,45).Retrieved from https://www.mpa-apac.org/research-docs/2021-theme-report/

音租售（PST）作為看電影的方式，[42]這當中電子銷售／訂閱型隨選視訊更佔了其中的 15%（MPA,2022）。[43] 這也是 Netflix、Amazon Prime Video、Disney+和 HBO Max，以及中國大陸的愛奇藝和騰訊視頻等業者，紛紛跨境在世界各地開通提供首輪電影的觀影服務，同時也更進一步讓家庭影音娛樂市場的版圖產生變化，線上發行已成為一種提供電影觀看的選項。

　　拍攝規格與限制，往往也可作為激發影片作者持續研發拍攝方式和探究文本層次的契機。《冰原快跑人》（Atanarjuat：The Fast Runner,2001）使用的攝影機是 Digital Betacam，[44]雖然影像質量無法和目前的數位電影攝影機相比，但劇組為了成就出北極圈伊紐特族人團體生活的特質，並導入作為影片敘事思維的想法，在企畫階段已經預見須不斷在臨場與即時之間做出適應變動的需要，因此攝影設備的選擇便相當關鍵。例如片中的橫搖鏡頭可以展現出極地冰原生活中，人物和敘事語境的特殊景觀，選用 16:9 的畫幅比便能夠強化伊紐特族人彼此的緊密關係。加上直率的取鏡更能襯托出敘事人物間的親密與衝突，加上必須考量到地理條件無法使用攝影輔助工具或燈光的限制緣故，改為採取不斷重拍以及使用多機拍攝方式來解決。再者取景時經常須面對意外發生便須立即反應的需求，機動性的拍攝方法成功再現了伊紐特族人的生活實境，電影也因此獲得獨特的影像風貌。採用數位電影製作的技術，讓伊紐特族人的故事得以不用依附既存的西方影像美學框架，巧妙融合製片方希望結合社群影像的本意，讓數位電影技術成為銜接傳統文化的介

[42] 根據 MPA 的定義，除了影院的觀影消費形式之外，還可區分為 digital 與 physical 兩種。digital 的形式包括了 EST（Electric Sell-through）的下載式電子零售，與 SVOD 的訂閱型網路串流，physical 的型式則為 DVD/Blu-rrayDVD 等，稱為 PST（Physical Sell-through）的實體出租零售。

[43] Motion Pictures Association (2022). 2021 Theme Report(p.28).Retrieved from https://www.mpa-apac.org/research-docs/2021-theme-report/

[44] Digital Betacam 是一種取代類比格式 Betacam 和 Betacam SP 的影像記錄方式，解析度有 720×486(NTSC)與 720×576(PAL)兩種，採用 10bit 的位元深度 YUV 4:2:2 的色彩取樣。有關解析度、位元深度與色彩取樣，可參考本書第五章影像質量的記錄系統。

面，成功讓本片營造出令人醒目的電影視覺空間（洪敏秀，2009）。[45]

電影製作模式可大致區分為大製片廠與獨立製片，但在人力分工上，劇組成員各司其職的特點，兩者並無不同。在資金需求較少的小規模製作、如紀錄片或集體合作（collective）製片時，數位電影讓影片作者可以採用異於既往、更具彈性甚至更密集的拍攝方式，造就出影片在影音與文本上的獨特性。《冰原快跑人》製片方為了減少當地居民參與合作製片的限制，即便是小規模的製片體制，從招募當地劇組夥伴、因應傳統文化和生活特性，不使用傳統的高度專業設備改用數位攝影設備，進而把題材與族群特質有效融合，讓電影在影院市場與影展受到高度矚目。這例子提示了數位電影製作型態的多樣性與可能性。因此大衛·鮑德威爾、克莉絲汀·湯普森與傑夫·史密斯便預告（2020/2021）[46]，小規模製片甚至是個人影音，未來將可和行業規模的院線電影同台競技。

數位化，在電影製作範疇與相關領域的影響，以及所造成的改變，除了上述之外，劇組人員也都會依不同需求和能取得的資源，以陣列選用思維加以併用，實現更多更大的製作優勢。例如虛擬實境與混合實境等的電影創作，雖然尚未成為穩定可行的商業模式，但其視聽感官所具有的沈浸特點，卻可成為影片作者在鏡頭設計時的輔助工具。數位化讓電影製作產生的變化仍在持續進行中。因此，電影製作的數位革命是現在進行式，影片作者們應抱持著寬懷的胸襟，面對當前與展望未來。

數位電影製作基礎知識與運用

[45] 洪敏秀（2009）。伊蘇瑪影像：《冰原快跑人》的因紐特運動。**藝術學研究**，5，64-68。

[46] 大衛·鮑德威爾、克莉絲汀·湯普森與傑夫·史密斯（2021）。**電影藝術形式與風格**（第 12 版，頁 48-50，曾偉禎譯）。臺北：東華書局。（原著出版年：2020）

第四章

視野與影像的構成系統

> 所謂科學的透視法所創造的不僅是一種影像，而是一種特定的影
> 像的目視法⋯繪畫不僅只能測量物體而已，藝術家現在還能測量
> 空間—不僅是物體之間的空間，還包括景象與觀者之間的距離。
>
> David Bordwell（1985/1998，頁 29）[1]

　　除了景物映入眼簾的當刻外，影像記錄和再現技術的出現，實現了眼簾上的影像可以再現的奇蹟。引進至此，重現的影像越來越須與眼簾上的模樣相同，並且把這種同一性作為評價影像的指標，這在重視現實性的電影中更為明顯。故知悉視野的基礎，有利於認識電影影像的構成，並可藉著理解電影影像的構成與再現機制，用來作為豐富電影創作時的表現方法和途徑。

一、基礎成像原理

（一）針孔與暗箱的脈絡與思路

> 景到，在午有端，與景長，說在端。
>
> 《墨經》

> 景，光之人。煦若射，下者之人也高，高者之人也下。足敝下光，故成景於上；首敝上光，故成景於下。在遠近有端與於光，故景庫內也。
>
> 〈經說下〉

　　上方文出自《墨經》，文字的意思譯文是，影子顛倒，在光線相交下，焦點與影子造成，是所謂焦點的原理，是中國最早關於光學現象的文字記載。其中對光的本性和光的反射現象之深入思考，並對於光通過小孔在成像平面上成倒立的圖像做事實的陳述，是最早關於「暗房」（camera obscura，拉丁語

[1] David Bordwell（1998）。電影敘事：劇情片中的敘述活動（頁 29，李顯立、吳佳琪與游惠貞譯）。臺北：遠流。（原著出版年：1985）

中的 dark room）的記載（Christopher James, 2015）。[2]下方文字則是出自用來解釋《墨經》的〈經說下〉。現代譯文可為：光向人照去，猶如箭射，通過針孔成的像，人的下部在高處，人的上部在下處。為什麼呢？因為頭部發出的光，被遮去了上部，所以成像在下；足部發出的光，被遮去了下部，所以成像在上。由於在光的路徑上存在一個針孔，所以屏幕上形成的影像很明亮。

墨子（468-376BC）在〈經說下〉中詳細地針對光的直線前進、光反射的原理，在對面的牆上投射出與原本物件上下顛倒的影像進行描述，成了最早提出「針孔成像」的科學理論依據。除了光與影的關係、針孔原理、光的反射、光與影與物的關係外，文中也提出了平面鏡、凹面鏡、凸面鏡中物與像的關係，開啟了中國的光學體系知識（周娟，2016）。[3]

西元前 350 年，亞里斯多德在《解釋篇》（On Interpretation）中，也對針孔成像原理做了說明和驗證。他提出每逢日食，從篩孔或樹葉空隙中，投射到地面的光，是呈月彎形狀。尤其當孔洞越小時光的影像就越清楚。只是當時沒有人可以為這個疑問提供令人滿意的答案。直到當光線通過小孔時會形成影像的光學原理被發現後，西方世界才快速地把它運用在觀看日食與繪畫寫生的活動中（韓從耀，1998）。[4]

《韓非子》的〈外儲說左上〉的二十一卷中亦記載有：客有為周君畫莢者，三年而成，君觀之，與髹莢者同狀，周君大怒，畫莢者曰：「築十版之牆，鑿八尺之牖，而以日始出時加之其上而觀。」周君為之，望見其狀盡成龍蛇禽獸車馬，萬物之狀備具，周君大悅。此莢之功非不微難也，然其用與素髹莢同。這段文章也是直接告訴我們，視覺與光之間利用針孔影像得以實現的關係結構。

宋朝科學家沈括（1031-1095）在《夢溪筆談》的卷三〈辯證一〉中，便寫道：陽燧照物皆倒，中間有礙故也。算家謂之「格術」。如人搖櫓，臬

[2] Christopher James (2015). *The Book of Alternative Photographic Processes* (3rd Ed., p. 2). N.Y.: Wadsworth Thomson Learning.

[3] 周娟（2016）。攝影走過的那些歲月。東方教育。2016（6）。Retrieved from https://www.fx361.com/page/2017/0116/561948.shtml

[4] 韓從耀（1998）。新聞攝影學（頁 5）。廣西南寧市：廣西美術出版社。

為之礙故也。若鳶飛空中，其影隨鳶而移，或中間為窗隙所束，則影與鳶遂相違，鳶東則影西，鳶西則影東。又如窗隙中樓塔之影，中間為窗所束，亦皆倒垂，與陽燧一也。陽燧面窪，以一指迫而照之則正；漸遠則無所見；過此遂倒。其無所見處，正如窗隙、櫓臬、腰鼓礙之，本末相格，遂成搖櫓之勢。故舉手則影愈下，下手則影愈上，此其可見。陽燧面窪，向日照之，光皆聚向內。離鏡一、二寸，光聚為一點，大如麻菽，著物則火發，此則腰鼓最細處也。簡短地內容專譯，便是針對使用古代取火用的凹面銅鏡—陽燧時，[5]會產生成像的奇異現象所做的解釋。此卷內容闡述著凹面鏡倒立成像的原因，分析了針孔成像成為倒影問題，論述了凹面鏡生成的物像與物體距離的關係。沈括在其筆記中論及的問題，正是對前人發現的光學現象的繼續和深入。東西方世界中的前人們，不約而同對於影像可以透過針孔在另一頭成像的事實，有著相當高程度的理解與發現。

（二）暗箱與照相機

如果建築物的立面，或一個地方，或一個景觀被太陽照亮，而在面向它的建築物的房間牆壁上鑽一個小孔，但沒有被太陽直接照亮，那麼所有物體都被照亮了由太陽將通過這個孔發送他們的圖像，並將倒置出現在面向孔的牆上。你會在一張白紙上捕捉這些圖片，這張白紙垂直放置在離那個開口不遠的房間裡，你會在這張紙上看到所有上述物體的自然形狀或顏色，但它們會顯得更小更上下顛倒，因為光線在那個孔徑處交叉。如果這些圖片來自一個被太陽照亮的地方，它們在紙上的顏色會完全一樣。紙張應該很薄，必須從背面看。

李奧納多・達文西（引自 Josef Maria Eder, 1945/1945, p. 39）[6]

[5] 陽燧，是指用銅或銅合金做成的銅鑑狀器物。其狀為一個凹面鏡，當它面向太陽時，光線先直射在凹面上，再從不同角度反射出來。取火於日為陽燧。

[6] Josef Maria Eder (1945). *History of Photography* (1st Ed., p. 39, Edward Epstean Tr.). N.Y.: Columbia University Press. Retrieved from https://www.perlego.com/book/1359233/history-of-photography-pdf. (Original work published 1945)

亞里斯多德雖然觀察到日食的影子反像現象，但卻一直沒能找出令其滿意的解釋，直到阿拉伯的物理學家伊本·海德姆（Ibn al-Haytham, 954-1040），才在《Book of Optics》（譯名為光學之書）著作中藉由他的實驗對此現象提出了解釋。他用蠟燭和帶有小孔的紙屏驗證了蠟燭火焰的小孔成像，並注意到了小孔越小則影像的焦聚圖像越清晰的結果，以此對日食現象提出解釋（Christopher James, 2015）。[7]

　　受到海德姆的啟發，李奧納多·達文西（Leonardo da Vinci, 1452-1519）將眼睛的作用與暗箱進行了比較，系統化針對各種形狀和尺寸的孔以及多個針孔進行實驗，圖 4-1 即為其一例子。達文西並對暗箱能展示光學基本原理的能力特別感興趣。他發現通過針孔或瞳孔反轉圖像後，圖像彼此並不會互相干涉，並且圖像的每一個部分也總會成像在另一側顯示的倒影圖像中，便在著作記述了暗箱（camera obscure）的做法，並說明了可把它作為寫生時描繪底圖的工具（Leonardo Da Vinci, 1888）。[8]

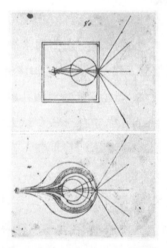

圖 4-1　人眼與暗箱比較圖。達文西（1490-1495）。大西洋手稿（Codex Atlanticus）。取自 https://commons.wikimedia.org/wiki/File:1490-95_da_vinci_-_codex_atlanticus.jpg

[7] Christopher James (2015). *The Book of Alternative Photographic Processes* (3rd Ed., p. 4). N.Y.: Wadsworth Thomson Learning
[8] Leonardo da Vinci (1888). *The Notebooks of Leonardo da Vinci-Complete* (9th Ed., Vol.1, pp. 102-107, Jean Paul Richter Tr.). Urbana, Illinois: Project Gutenberg. Retrieved September,11,2021, from https://www.gutenberg.org/ebooks/5000

數位電影製作基礎知識與運用

　　1558 年義大利人玻爾塔（Giovanni Porta, 1538-1615）發表了《*Magia Naturalis*》（譯名為自然的奧秘）一書，在第 17 章詳盡介紹如何在暗箱安裝透鏡與如何使用，並說明只要用鉛筆將反射的影像在畫紙上描繪出輪廓，再著色即可完成一幅具有真實感的畫像，也因此有一長段時間人們把暗箱當作繪畫的輔助工具使用（Time-Life, 1975；王雅倫，1997）。[9、10]畫家們把這樣的暗箱作為作畫輔助的科學裝置，讓光線通過暗箱小孔匯聚成立而成倒影，進行逼真的臨摹。

　　暗箱的字彙原意是晦暗的房室之意，是一個密不透光的箱子或一座沒光的暗室，是照相機（攝影機）的雛形。在箱壁鑿個小孔，讓箱外物景光影穿過此孔，在箱內壁上構成倒影。畫家坐在箱內，鋪張紙在倒影處，即可描成圖像。暗箱的概念出現得相當早，但首次出現暗箱一詞的，則是數學家約翰尼斯・克普勒（Johannes Kepler, 1571-1630）在 1604 年出版的《*Paralipomena*》著作（Sven Dupré, 2008）。[11]書中首創使用凹透鏡與凸透鏡的複合透光，讓暗箱內的影像呈現出前所未有的清晰度，也因此被世人推崇為照像光學的始祖。克普勒並在 1620 年首次使用帶有改良望遠鏡的攜帶式暗箱帳篷來繪製風景。暗箱成為用來協助畫家進行風景物件的臨摹，因此需要較多的進光量才得以獲得更明亮的影像。示意圖如 4-2，而梅維爾（Johannes Vermee, 1632- 1675）便是以暗箱來捕捉光線和色彩相當著名的荷蘭畫家。在暗箱內縮小而成的影像經常是相當黯淡的影子，辨識工作也相形不容易。

[9]　Time-Life (Ed.) (1975). *The Camera. Life Library of Photography* (p. 134). Nederland, B.V: Time-Life International.

[10]　王雅倫（1997）。**法國珍藏早期台灣影像—攝影與歷史的對話**（頁 183）。臺北：雄獅圖書。

[11]　Sven Dupré (2008). Inside the "Camera Obscura": Kepler's Experiment and Theory of Optical Imagery. *Early Science and Medicine*, *13*(3), 220.

圖 4-2 Athanasius Kircher 在 1946 年，針對畫家利用大型暗箱作畫所繪製的示意
圖，刊載於"*Ars Magna Lucis et Umbrae*"（The Great Art of Light and Shadow）
一書中。

資料來源：Athanasius Kircher, Public domain, via Wikimedia Commons. Retrieved from
https://commons.wikimedia.org/wiki/File:1646_Athanasius_Kircher_-_Camer
a_obscura.jpg#/media/File:1646_Athanasius_Kircher_-_Camera_obscura.jpg

（三）透鏡組合的出現

　　暗箱中的針孔是一個古老的成像工具，它不需要鏡頭、反光鏡或其他光
學零件，只需要讓光線穿過一個小孔，在暗箱形成外部景物的倒影。但是沒
有鏡頭的暗箱，卻無法控制影像。因此當透鏡組合被發明出來後，才確立了
透過鏡頭實現與建構起現代照相機是以凸透鏡成像的結構原理。透鏡的組合
有幾項重要的發展歷程。

　　1550 年，義大利的卡爾達諾（Girolamo Cardano, 1501-1576）把雙凸透
鏡置於原來照相機的針孔位置上，映像的效果比暗箱更為明亮清晰。1558
年，義大利的巴爾巴羅（Daniele Barbaro, 1541-1570）在卡爾達諾的裝置加
上光圈（aperture），[12]使其成像清晰度大為提高。1822 年法國人尼埃普斯
（Nicephore Niepce, 1765-1833）雖然在感光材料上製作出了世界上第一張
照片，但成像不太清晰，而且需要八個小時的曝光，直到 1826 年他在塗有
感光性瀝青的錫基底版上，通過暗箱才成功拍攝出了一張照片。法國人達蓋

[12] 光圈，是在鏡頭上控制光線進入大小的裝置。

數位電影製作基礎知識與運用

爾（Louis J. M. Daguerre, 1789-1851）承襲了他的技術，在 1839 年成功發表了第一個稱為達蓋爾照相術，完成第一個可以永久成形的照片。

其後不久，第一個相機鏡頭由相機製造商 Charles Chevalier（1804-1859）發明，稱為 Chevalier 的鏡頭。這是一種具有消色差功能的鏡頭，但只有 f/14 和 f/15 兩種光圈，曝光時間需要非常長。Chevalir 陸續在 1840 年開發出世界上第一支可變焦鏡頭，專門用於人像攝影。該鏡頭的光圈為 f/6，只需要較短的曝光時間（Joe Pfeffer, 2021, May 14）。[13]同一時期也因達蓋爾所使用的鏡頭聚集光線不足，影像成像不甚理想，德國–匈牙利數學教授 Joseph Petzval（1807-1891），研發出佩茲法爾（Petzval）鏡頭，使銀版攝影技術從適合拍人像到兼具適合拍攝風景與建築物。佩茲法爾鏡頭成為攝影家們普遍使用的鏡頭（陳美智、羅鴻文，2011）。[14]以暗箱的原理在針孔處加上透鏡組合，讓影像透過透鏡的組合把物體發出或者反射的光線成像在影像的平面上（與鏡頭中心面重合），形成了現代運用凹凸透鏡組合，可以有效平衡球面像差、軸外像差、色差等各種像差，是提高成像質量中攝影機的原始構造。

可選光圈鏡頭是由英國的天文學家 John Waterhouse（1806-1879）於 1858 年發明的。與今天的孔徑光圈不同，Waterhouse 光圈是一種可互換式光圈。改變光圈時攝影師需攜帶有不同尺寸孔的黃銅板，在拍攝時依照時間需求更換來調整光圈。但這項創新直到 1880 年代，攝影師們才開始意識到光圈會影響影像的景深，也就是景深可以用來創造各種影像的效果（Lomography, n. d.）。[15]

Clile C. Allen（1871-1947）在 1902 年推出了第一款能夠保持幾乎清晰對焦的變焦鏡頭，而第一部使用變焦鏡頭的電影是《攀上枝頭》（*It*, 1927）。之後第一個長焦鏡頭稱為 Busch Bis-Telar 於 1905 年開發出來，光圈為 f/8。直到 1930 年鏡頭在許多研究人員的小創新和開發努力下緩慢發展（Joe

[13] Joe Pfeffer (2021, May 14). The History and Evolution of Camera Lenses. *Tech Inspection.* Retrieved from https://techinspection.net/history-and-evolution-of-camera- lenses/

[14] 陳美智、羅鴻文（2011）。正片數位化工作流程指南（頁 9）。臺北：數位典藏與數位學習國家型科技計畫拓展台灣數位典藏計畫。

[15] Lomography (n.d.). Charles Chevalier and the Story of a Lens Legacy. *Lomography.* Retrieved November 30, 2021, from https://www.lomography.com/magazine/328315-charles-chevalier-and-the-story-of-a-lens-legacy

Pfeffer, 2021, May 14）。[16]

二、光學與電影鏡頭

> 在電影攝影領域，總共由收集光與形成影像、感應光線和記錄裝
> 置等三部分組成，負責收集光與形成影像的裝置，就是鏡頭。
>
> Lain A. Neil（2001, p. 151）[17]

　　鏡頭是獲取光線的裝置。當要把人眼以鏡頭作為比喻時，鏡頭視野所及
的景物自然地會與人眼的視野相互比對。因此理解鏡頭時，應從認識人眼的
視野與視覺特性為基礎出發。理解透過鏡頭的電影表現，針對理解視覺中的
透視，運用具有創意和景深感的影像，搭配畫幅比（aspect ratio）實現敘事
意圖。[18]

（一）視野與視覺特性

　　醫學上的定義，視野（visual fields）是在一個方向穩定注視期間物體在
同一時刻可見的空間部分。視野範圍的區分是以角度為單位，單眼視野包括
中心視野，是橫向 100 度、向內 60 度、向上 60 度和向下 75 度（Robert H.
Spector, 1990），[19]如圖 4-3，正常人單眼視野範圍示意圖。此圖也可與圖 4-4，
人類視野垂直與水平範圍示意圖，搭配理解兩眼視野的差異與範圍。簡言
之，視野就是當眼睛聚焦在中心點時，可以在側面（周邊）視野中看到物體

[16] Joe Pfeffer (2021, May 14). The History and Evolution of Camera Lenses. *Tech Inspection*. Retrieved from https://techinspection.net/history-and-evolution-of-camera- lenses/

[17] Lain A. Neil (2001). Lens. *American Cinematographer Manual* (8th Ed., p. 151, Rub. Hummel Ed.). Hollywood: The ASC Press.

[18] 畫幅比（aspect ratio）是描述畫面形狀的一種方式。如有一長方形寬是 4mm，高是 3mm，畫幅比就是 4:3（=1.33）。造成電影不同畫幅比有許多原因，詳見本章變形鏡頭與第五章畫幅比。

[19] Robert H. Spector (1990). Visual Fields. *Clinical Methods: The History, Physical and Laboratory Examinations* (3rd Ed., pp. 565-566, H Kenneth Walker, W Dallas Hall, J Willis Hurst Eds.). Boston: Butterworths.

的總面積（National Library of Medicine, n. d.）。[20]視野是人（觀察者）觀察
物件時的可見範圍。

圖 4-3　人類單眼視野範圍示意圖。作者繪製

圖 4-4　人類視野垂直與水平範圍示意圖。作者繪製

[20] National Library of Medicine (n. d.). Visual Field. *Medline Plus.* Retrieved January31, 2021, from https://medlineplus.gov/ency/article/003879.htm

圖 4-5，是人因工程針對人眼視覺和設備設計所繪製的雙眼視野範圍與主要功能特徵說明（Medical Research Council（Great Britain）. Royal Navy Personnel Research Committee. Operational Efficiency Sub-Committee, 1971）。[21] 由此圖可知從眼球中心到水平線下約 30 度，是視覺上辨識色彩的最佳範圍。而物件象徵的認識範圍據說大約是水平左右約 30 度。而垂直視野範圍則是水平線上方 50～55 度到下方的 70～80 度，這與生理機能要忽略 45 度角的太陽光有關。此外，象徵符號的可辨性在左右約 30 度內，文字可辨識性則在 10 度左右。石光俊介與佐藤秀紀（2018）以此為依據，[22]將人眼視野在整體資訊接受上的特性，歸納出視野的範圍與特徵如下：

1. 辨識視野：此中心視覺是用來辨識特定事物或事件的文字與色彩。
2. 有效視野：在中心視野周圍幾乎清晰可見的範圍，在眼球中心左右約 15 度，上約 8 度，下約 12 度內。
3. 周邊視野：受益於頭部和眼球可以移動之故，可以辨識眼球中心左右約 30 度、上約 20～30 度、下方約 25～40 度以內的事物。
4. 誘導視野：是僅能感受到對象物的存在與辨識空間感的視野範圍，它位在水平 30～100 度、垂直 20～85 度之間。
5. 輔助視野：需要強烈刺激來引發得以注視到物體存在或狀況的區域，則在水平的 100～200 度、垂直 85～135 度之間。

[21] Medical Research Council (Great Britain). Royal Navy Personnel Research Committee. Operational Efficiency Sub-Committee (1971). *Human Factors for Designers of Naval Equipment*. Medical Research Council.

[22] 石光俊介、佐藤秀紀（2018）。**人間工学の基礎**（頁 69-71）。東京：株式会社養賢堂。

圖 4-5　人類雙眼視野範圍與主要功能特徵說明。

資料來源：Medical Research Council (Great Britain). Royal Navy Personnel Research Committee. Operational Efficiency Sub-Committee (1971)。[23]作者繪製

　　事實上，當人類觀察物件時會透過移動眼球和頸部的活動，讓我們可以立即看到更廣泛的範圍。加上人類有兩隻眼睛，兩眼視物（Binocular Vision）系統的優點之一就是視域更寬。人的視野在左右兩側各有 100 度左右，但只有一到兩度左右的聚焦觀察點才能清晰地確認物體的形狀和顏色。兩眼視野的重疊部分必須足夠大，才能保證注視目標隨時落在雙眼視野範圍內。因此當眼睛注視空間某物體時，不僅能看清該物體，同時也能看見注視點周圍一定範圍內的物體，該注視眼所能看見的全部空間範圍，便是視野水平。在這200 度以內是模糊可見的地帶，20 度是大致可以辨識的區域，而 2 度則是可以精確掌握的範圍（平松類，2018/2019），[24]垂直部分則在水平以下為 70 度，

[23]　Medical Research Council (Great Britain). Royal Navy Personnel Research Committee. Operational Efficiency Sub-Committee (1971).*Human Factors for Designers of Naval Equipment*. Medical Research Council.

[24]　平松類（2019）。失智行為說明書：到底是失智？還是老化？改善問題行為同時改善生理現象，讓照顧變輕鬆！（頁 234，吳怡文譯）。臺北：如果。（原著出版年 2018）

以上為 50 度。10 度以內是視力敏銳區，但一般來說人觀看物體時，能清晰看清視場區域對應的雙眼（視角）大約是水平 30 度，垂直 20 度的範圍內。

在此左右上下只有約 50 度到 60 度是可以專注而且舒適觀賞的範圍，這個範圍之外的辨識力較低也難以專注，一般被稱為餘光。用觀賞位置（眼睛）為中心、視線軸與視角構成一個圓錐，稱為視界圓錐（cone of vision），如圖 4-6。人眼能夠在視界圓錐內專注而且舒適觀賞範圍內的事物，因此依據觀看事物主體的條件需求，一個人可能需要坐得足夠遠才能達到這個視角度。例如當觀看大型物體（譬如舞台表演或大型雕塑）時便離得較遠，看小物體時（例如小模型或圖像物品等）則習慣會走（或拿）近些，原因就是把觀賞的物體放在視界圓錐的範圍內，因為在此範圍內可以舒適地觀賞事物與辨識必要的細節。

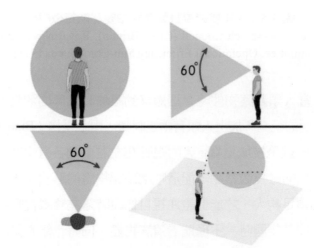

圖 4-6　人眼視界圓錐示意圖。作者繪製

在知曉視野範圍後，針對理解電影為何以及如何選用哪一種鏡頭作為拍攝使用，便可得知這與人的視野範圍及特徵有直接關聯。此外，電影院的觀影上也必須考量觀眾與電影銀幕間透視的關連。電影院通常設計為將透視中心放置在大約一半的位置，在銀幕和觀眾之間的場景中用標準鏡頭拍攝。因此，坐在電影院中央的觀眾將位於場景的中心。然而，用廣角鏡頭拍攝的影像將顯出示一個更接近銀幕的透視中心。位在電影院中間的觀眾明顯地將離

視角中越遠，並且可以感覺到廣角畸變的影像（Anton Wilson, 1983）。[25]

（二）鏡頭的基本構造

　　攝影所使用的鏡頭依照光學原理都是可聚焦的透鏡。因此，鏡頭是把來自無限遠處物體的光線具有聚焦作用的透鏡，透過鏡頭與鏡頭上的光圈將無限遠處的影像，在底片或影像感測器上的焦平面（結像面）形成一個物體倒影的點，這個點即焦點（focal point），而從焦點到鏡頭光學中心點的距離便是焦點距離（focal distance，簡稱焦距）。上述原理便是以單凸透鏡頭來實現成像的基本原理，相關概念如圖 4-7 所示。

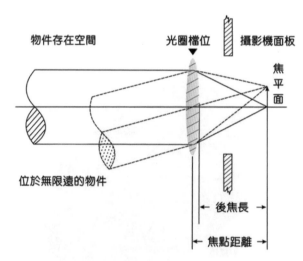

圖 4-7　單凸透鏡的成像基本原理示意圖。
資料來源：Lain A. Neil（2001, p. 153）。[26]作者繪製

　　簡言之，攝影用的鏡頭是收集光線，並讓感光材質或影像感測器等在焦平面能獲得清楚影像不可或缺的設備。早期的鏡頭多由單片凸透鏡組成，雖然凸透鏡可把影像中心聚焦，但四周卻無法形成清晰影像，並會產生像差與

[25] Anton Wilson (1983). *Anton Wilso's Cinema Workshop* (pp. 110-111). CAL: ASC Holding Group.
[26] Lain A. Neil (2001). Lens. *American Cinematographer Manual* (8th Ed., p. 153, Rub Hummel Ed.). Hollywood: The ASC Press.

色差現象。在光學技術進步後，可運用多片透鏡組合修正上述現象。因此當前的鏡頭便採用多片的凹凸透鏡組合，形成鏡頭的基本結構，並且在鏡頭表面以鍍膜塗層增加進光量減低耀光的產生，[27]讓現代的鏡頭在影像質量上有相當顯著的提升。

　　鏡頭為了能將遠處的物體形成聚焦，控制進入鏡頭的光線總量，與配合不同攝影機的接合規格等，在鏡頭主體設置有對焦環、光圈環與口徑，[28]來符合使用需求。對焦環上有物距的刻度，以利創作時的焦點選用。光圈環上則有控制光孔開闔大小的光圈係數，作為控制進入鏡頭內光照總量的機制。再者是每個鏡頭都要與攝影機機身的鏡頭接口相同，才能夠緊密完整接合。此外鏡頭外觀上也會標示此顆鏡頭的焦距以利快速辨識，如圖 4-8。部分平面攝影鏡頭還會增列景深尺提供為拍攝時景深的對照。

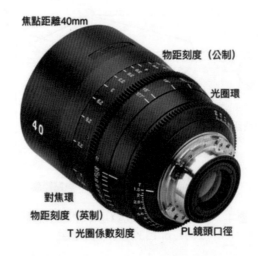

圖 4-8　電影鏡頭主體與外觀。焦距為 40mm、對焦環、光圈環與 PL 口徑的電影鏡頭。
資料來源：Tokina 官網，https://tokinalens.com/。作者繪製

[27] 耀光（flare）是一種強烈光線進入鏡頭內部，並經多次反射、折射或繞射後，在鏡頭上所形成的影像光斑。雖然是影像上的不完美現象，但影片作者偶會選用作為改變影像氛圍和情緒的手段。

[28] 常用的鏡頭口徑計有 C、B4、ARRI、PL、M4/3、E、EF 與 ARRI LPL 等幾種常見的規格，各種不同規格的口徑可使用轉接環，互相轉換使用。

（三）透視

透視法只不過是處在一塊透明玻璃後面的地方或物體的景觀，在
這塊透明玻璃的背面畫上了物體

李奧納多‧達文西（1651/1979，頁 63）[29]

一個完整的透視聚焦系統，物體按數學原理有規則地向一個固定
的消逝點縮小…畫家要使觀眾相信他所表現的真實感，關鍵問題
就是表達空間。生活中的物體存在於空間中，要讓表現人和物的
繪畫顯得逼真，就必須把空間模仿得很形象

羅薩‧瑪莉亞‧萊茨（1981/2009，頁 53）[30]

　　透視是來自 perspective 的譯文，原文在《劍橋辭典》的解釋有二，一是
以明智和合理的方式思考情況或問題，一是物體在遠處時顯得更小的方式以
及平行線在遠處某點處彼此相交的方式。前者可歸納於心智感受層面，後者
則可視為物像感知層面。但不論屬於心智感受或視覺感知，兩者都具有「在
哪個位置、對哪些事物、用眼來感知或用心來感受、具多重的深刻與有趣」
的意味。首先從視覺感知面來看。

　　菲利波‧布魯內萊斯基（Filippo Brunelleschi, 1377-1446）在解決許多建
築中的空間問題時，不斷探索後才成功創造了一種處理繪畫空間時準確可信
的方法。身為建築師和雕塑家的他，經常需要繪製施工草圖來解釋他即將進
行的工程方案，因此深刻理解若沒有一套系統化的透視畫法，將難以表現出

[29] 列奧納多‧達‧芬奇（1979）。芬奇論繪畫（頁 63，戴勉編譯）。北京：人民美術
出版社。（原著出版年：1651）。音譯不同，列奧納多‧達‧芬奇與李奧納多‧達
文西是同一人。

[30] 羅薩‧瑪莉亞‧萊茨（2009）。劍橋藝術史–文藝復興藝術（頁 53，錢誠旦譯）。
上海：譯林出版社。（原著出版年：1981）

距離的效果。他利用銀的反射效果勾勒出物體的樣貌，再考慮到各種光學原理等多方探索後，終於歸納出這個被稱為單點透視法（或稱中心透視法）作為視覺空間平面化的依據。

亞伯提（Leon Battistia Alberti, 1404-1472）是最早將透視法運用在繪畫上的藝術家，他提出繪畫是一個平面（或是一扇窗），視覺幻影呈現金字塔形以眼睛為頂點出發和平面相交。畫家不再依靠象徵的意涵重要性安排事物的位置，而是透過透視學的畫法，精準地將事物擺置在平面上，創造如三度空間的幻覺。我們可理解到畫家們為了在繪畫中創造空間，終於找到了合乎邏輯的解決方法。這個人為的方法，是從人的感知角度去體現自然界，以人為「中心和衡量的標準」所匯集而成。因此單點透視法又稱人工透視法，便是因為它是由人的意念所創造的（羅薩·瑪莉亞·萊茨，1981/2009）。[31]

例如在多納泰羅（Donato di Niccolò di Betto Bardi, 1386-1466）的青銅浮雕《希律王的盛宴》（如圖 4-9）中，描繪了施洗者約翰生平中的一個場面，表現的是無法得到約翰的莎樂美公主由愛轉恨，請求國王希律用他的頭作為她跳舞的獎賞。畫作中顯示了文藝復興早期雕塑在構圖處理和空間表現方面達到的最高水準，可說是把透視法對應在當時藝術品上最貼切的例子（羅薩·瑪莉亞·萊茨，1981/2009）。[32]

[31] 羅薩·瑪莉亞·萊茨（2009）。劍橋藝術史–文藝復興藝術（頁 54-55，錢誠旦譯）。上海：譯林出版社。（原著出版年：1981）

[32] 羅薩·瑪莉亞·萊茨（2009）。劍橋藝術史–文藝復興藝術（頁 56，錢誠旦譯）。上海：譯林出版社。（原著出版年：1981）

圖 4-9　青銅浮雕《希律王的盛宴》，高 60cm 寬 60cm。
資料來源：多納泰羅（Donato di Niccolò di Betto Bardi），via Wikimedia Commons，
Retrieved from https://commons.wikimedia.org/wiki/File:Formella_06,_donatello,
_banchetto_di_erode,_1427_01.JPG

　　透視法在繪畫上發揮並成典範的，就屬達文西的《最後的晚餐》（如圖 4-10）最富盛名。這也是單點透視法在人眼視覺運用於藝術作品上的一大進展，以文藝復興極盛時期的構圖原則與表現手法，還原了人眼視覺的真實再現，除了人物的位置關係展現了彼此對於宗教立場的呼應之外，從天花板、牆角、地磚、門窗邊線、桌椅等的延長線條與視野，都集結消散於畫面深處的一點，營造景觀深入的感覺，被譽稱為文藝復興極盛時期高度理想化的構圖原則與表現手法。延伸說明的話，也就是文藝興時代便已發現，對於顯示物體在不同的距離和高度的呈現方式要與視覺感受相比擬，才不會顯得比例不對和造成外型扭曲（Samuel Y. Edgerton. Jr., 1975）。[33]

[33] Samuel Y. Edgerton. Jr. (1975). *The Renaissance Rediscovery of Linear Perspective* (p. 164). New York: Harper and Row.

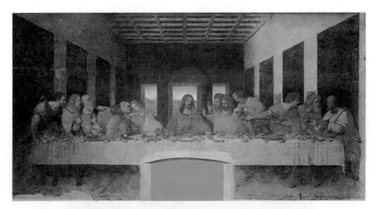

圖 4-10　壁畫《最後的晚餐》，畫作高 8.8m 寬 4.6m。

資料來源：李奧納多・達文西（Leonardo da Vinci），Public domain, via Wikimedia Commons, Retrieved from https://commons.wikimedia.org/w/index.php?curid =24759

　　關於透視的差異產生物象在繪畫上的變化，達文西分別提出了縮形透視、物體顏色的淡卻和清晰度因距離不同產生的模糊感，分別是掌握透視原則時需要關注的三個層面，並以此為依據將上述的透視發現，綜合與匯集提出三個基礎且重要的透視原則：線性透視、空氣透視和隱沒透視。

　　受限於由兩眼視覺所形成的視界圓錐的生理機能，可以看見即便是在相同距離遠的兩個物體，也可辨識出兩者的大小和差異，若是速度相等的物體之間，離眼睛遠的顯得越慢，越近眼的顯得越快。這便是線性透視的原則。在《逃出摩加迪休》（*Escape From Mogadishu*, 2021）中，駐索馬利雅大使韓信盛（金倫奭飾），與參事官姜大振（趙寅成飾）突然遇上當地搶匪，把兩人原本要贈給索馬利雅總統的大禮洗劫一空，並損毀座車。兩人雖未負傷，但與總統之約事關重大，韓信盛便徒步朝官邸跑去，漫漫長路更顯得此路前景堪憂。

　　《在車上》（*Drive My Car*, 2021）中，舞台演員兼作家家福悠介（西島秀俊飾）受邀到廣島藝術祭演出契訶夫劇碼《凡尼亞舅舅》的多語言版，每天坐著被安排的私人司機渡里美咲（三浦透子飾），開著自己紅色老車接送。途中不變地聽著前妻生前錄好的讀本錄音排練，彷彿這是他僅能擁有的控制權。美咲的駕車技術雖已得到家福信任，兩人在路上依然靜默。但在韓籍製作人的家宴結束的回程路上，第一次有機會得知彼此傷疤後與希望得

到救贖的心境。此後在固定的接送路上，改以可見到遠方景象，揭示些許日後可能轉變的隱喻，如圖 4-11。

圖 4-11　《在車上》作家演員家福悠介和女司機渡里美咲，知道彼此傷疤和期待
　　　　被救贖的心境的變化，以開闊的視野來隱喻。
資料提供：東昊影業。

　　此外在自然界中，介於物體與肉眼之間的媒質愈厚，物體愈會失去本來的顏色。如果不是由於物體邊緣盡處和界限背景的差別，人眼就不能瞭解和正確判斷任何一件可見物體。就物體的輪廓而言，沒有一物體顯得從背景中分立出來的。月亮雖然離太陽很遠，但當日食正處在介於太陽和我們的眼睛之間，以太陽背景，人眼看去月亮似乎連接在太陽上。這是源自於空氣（和色彩）透視的影響。

> 自然界的色彩受不同光線的影響，天空越遠，天的藍色就越淡，
> 天藍轉到藍白，再到灰白和蒼白。這是個簡單的光學效應，而一
> 旦觀到，就使佛蘭德斯的畫家能用變換色彩的方法臨摹遠處的景
> 物，這種方法後來叫空間透視法。
>
> 　　　　　　　　　　羅薩・瑪莉亞・萊茨（1981/2009，頁 42）[34]

[34]　羅薩・瑪莉亞・萊茨（2009）。劍橋藝術史–文藝復興藝術（頁 42，錢誠旦譯）。
　　上海：譯林出版社。（原著出版年：1981）

這是楊・凡艾克（Jan van Eyck, 1390-1441）在進行《聖母的輝煌時刻》（如圖 4-12）中發現色彩受不同光線的影響，於是開始用變換色彩來臨摹遠景完成，這也成為後來西方繪畫與攝影棚中的布景和照明的規範。

圖 4-12　　畫作《聖母的輝煌時刻》細部，書頁高 28cm 寬 19cm。
資料來源：楊・凡艾克（Jan van Eyck）。引自羅薩・瑪莉亞・萊茨（1981/2009，頁41）。[35]

圖 4-13　　《西部老巴的故事》中，因為空氣透視，使得淘金老翁背後、遠方大自然環境的節理和層次顯得並不明顯。
資料提供：Netflix。

[35] 羅薩・瑪莉亞・萊茨（2009）。劍橋藝術史–文藝復興藝術（頁 41，錢誠旦譯）。上海：譯林出版社。（原著出版年：1981）

　　當物體因遠去而逐漸縮小的時候，關於它外形的確切辨識也漸次消失。為何物體離眼睛愈遠愈難辨認，這是因為離眼睛最遠的物體因為最先消失的是最細節的部分，再遠些，跟著消失不見的便是其次的小部分。細節就這樣逐次消失，到最後整體都消失不見，並且由於眼與物體之間空氣的厚度，連顏色也消失殆盡，以致遙遠的物體終於完全看不見。這就是隱沒透視的原則。如《神鬼獵人》（*The Revenant*, 2015）被追殺幸活但重傷的格拉斯（李奧納多‧狄卡皮歐飾）被原住民西庫克（亞瑟‧雷克勞德飾）救起，並把他扶上自己的馬，打算帶往安全的地方，彷彿兩人也都只能在大自然間隱沒著。

　　把視覺上的空間透視感轉換為藝術品的原則和作法，就是令近處物件顯得較大、遠處物件顯得較小。透視法也並非一成不變的公式，比例、直線、色彩、消逝點與前景物體的關係，都可以被運用在一幅畫的整體設計和畫面的故事敘說上。從上述的說明我們可加以延伸得知，這是把視覺感知轉換為注重空間表現藝術作品再現時，需要具備以及引用的原理。然而同等重要的是，在作品中屬於視覺透視表徵的現象，也同時是心智層面藉以揭示的載體。影片作者擅於選用不同位置的攝影機，來造就影片中的不同透視，以作為電影敘事重要又隱形的手段。

　　繪畫的藝術發現表達透視的重要原則與方法後，承襲的電影更自此衍生了多樣的透視思考。在電影中，透視的首要前提就是要求視點的固定與唯一，因為一旦視點移動，消逝點也會隨之改變，畫面上所有事物都要按照等比例角度發生位移，也因此形成一種運動，電影便在此基礎持續發展。鏡頭是折射來自被攝物的光線，而這種折射的能力也是取決於焦點距離來決定。內焦距和被攝物呈像的大小是成正比的。假若被攝物距離攝影機保持不變，焦距加倍時被攝物在影片上的成像亦會加倍放大，上述總總成為在電影影像中，實現不同影像時的透視思考。藉由攝影機的位置、角度、取鏡、距離，以及鏡頭的光學特性等各種變項綜合運用後，形成的一種空間上的視覺感知，在人景物存在的空間、人景物間的關係等的塑造，創造出視覺運動再形成兩點透視、三點透視、平行透視與強迫透視等的方向。

　　透視法中被攝物距離攝影機保持不變的延伸，讓電影能形成一種不同的

（透視）觀點。電影的透視表現會先從是否為特定人物的立場來區分，如此可進一步形成主觀觀點（subject perspective）。如果從外部的客觀角度傳達信息，則很少強調任何角色的情感，即所謂的客觀觀點（object perspective）。[36] 使用場景的視覺語言來傳達情感影響，將場景置於特定角色的心理或情感「觀點」，即所謂的主觀觀點。主觀觀點試圖將我們帶入角色的體驗中，而客觀觀點則從遠處觀察動作，具有窺探的性質。這便是本節曾提出，透視具有哪個位置、對哪些事物、用眼來感知或用心來感受、具多重的深刻與有趣的意味之故。

　　《地心引力》（*Gravity*, 2013）在太空站損毀後，視點便不斷在面臨失去生命危機的兩位太空人史東博士（珊卓・布拉克飾）與機長柯沃斯基（喬治・克隆尼飾），和無聲、無感也無動於衷的中性太空的視點之間，藉由主觀與客觀觀點不斷移動顯露出的持續性關注。《索爾之子》（*Saul fia*, 2015）自始至終都保持著主觀視角，讓原本只能在德軍俘虜營中苟活的索爾（Géza Röhrig 飾），感受他無論如何都要想盡辦法保留住自己被毒殺兒子的屍體。

　　電影《嗑到荼靡》（*Enter the Void*, 2010）中，與妹妹同住在東京的奧斯卡（Nathaniel Brown 飾）靠著販毒掙錢。準備過著夜間例行生活的他，熟悉地嗑起藥來讓自己進入虛幻的世界。這一段在視覺空間的透視表現，可協助觀者判讀出這應該是奧斯卡個人的觀點再現，正要吸毒的動作則是他的心智意圖。藉由攝影機所在位置、角度、取鏡、距離，以及鏡頭的特性，所產生在空間透視上的連續性變化，把視覺感知與心智感受的雙重觀點融和，同時勸誘出了許多角色的心境與可能意涵，如圖組 4-14。

[36] 本書將 subject perspective 譯為主觀觀點、object perspective 譯為客觀觀點，也可分別譯為主觀視角和客觀視角。

圖組 4-14　《嗑到荼蘼》中把視覺感知與心智感受，在持續未中斷的鏡頭中，透過
　　　　　　客觀（上）和主觀（下）的雙重觀點加以融和。

資料提供：CatchPlay。

（四）景深

> 景深鏡頭不是像攝影師使用濾色鏡那樣的一種方式，或是某種照
> 明的風格，而是場面調度手法上至關重要的一項收穫，是電影發
> 展史上具有辯證意義的一大進步。
>
> 　　　　　　　　　　　　安德烈‧巴贊（1981/1987，頁 77）[37]

　　由幾何光學基礎所發展的透鏡成像，是現代攝影的基礎。透鏡成像原理
的應用，產生了現在各種複雜的高級攝影鏡頭，使攝影表現更加豐富。成像

[37]　安德烈‧巴贊（1987）。電影是什麼（頁 77，崔君衍譯）。北京：中國電影出版社。
　　（原著出版年：1981）

的規律來自於鏡頭的透視定律（韓從耀，1998）。[38]電影製作領域中，導演要經過控制景深來使場景無關的物體，被有意識地散焦。因此，電影製作所追求的往往是利用景深的差異，來做為影像表現方式之一。

鏡頭的景深（Depth of Focus，簡稱 DOF），是指在物件靠近和遠離最佳焦點時不需重新聚焦而保持所需的影像品質（於指定對比度下的空間頻率）的能力，而最終景深必須考慮到最後放映影像的觀看條件。景深還適用於具有複雜幾何結構或不同高度特徵的物件。隨著物件靠近或遠離鏡頭的設定焦距，物件會變得模糊，解析度和對比度都會有所損失。有鑑於此，景深僅在使用相關的解析度和對比度定義時才有意義。使用上可用來直接測量成像系統並對其設定可用的基準。因此可以理解，景深範圍是取決於容許模糊的程度，也就是說取決於所要求的清晰度。

決定景深的元素有下列幾項。首先是鏡頭的焦距，焦距越短的鏡頭景深便越深，反之亦然。再來是光圈，越小的光圈值（開放）會造成越淺的景深，反之則越深。再者是模糊圈，也就是極遠處的一點能被辨識清楚的範圍。最後是鏡頭的設計與構造，要注意的是鏡頭前節點（視軸）位置與焦平面之間的關係（David Samuelson, 1995）。[39]

首先我們需認識到，模糊圈（circle of confusion，簡稱 CoC）是造成景深差異的基礎之一。[40]因此模糊圈就是影像中可分辨的最小細節。最大容許模糊圈直徑（permissible circle of confusion），指的就是眼睛無法分辨細節而會看成一個點的（最大的）圓的直徑。[41]當超出這個圓的直徑，所有的物體便感覺都是清晰的。以攝影角度來說，模糊圈是指在一次攝影中可允許失去焦點的品質的測量。簡單來說，對影像清晰度的要求與標準越高，最大容許

[38] 韓從耀（1998）。**新聞攝影學**（頁54）。廣西南寧市：廣西美術出版社。

[39] David Samuelson (1995). *'Hands-On' Manual for Cinematographers* (p. 13-8). London: Focal Press.

[40] 如圖所示，景深距離是前景深＋後景深。依照景深的計算公式中，前景深 $\Delta L1=F\delta L^2/(f^2+F\delta L)$，後景深 $\Delta L2=F\delta L^2/(f^2-F\delta L)$，故景深 $\Delta L=2f^2F\delta L^2/(f^4-F^2\delta^2L^2)$。故模糊圈影響景深甚巨。

[41] 模糊圈，也稱模糊圓、彌散圓。

模糊圈的直徑就越小，景深也長（或稱深景深）。影響景深的元素之間的關係可參考圖 4-15。

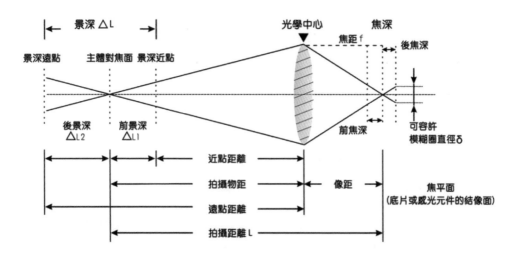

圖 4-15　景深關係圖。作者整理繪製

　　正常人眼視力一般是指在6公尺（或20英呎）的距離時，可以分辨出1分角（圓周360度，每度又分成60分角），如史奈侖氏E字視力表（Snellen‘s E Chart）缺口視標的能力（王夢祺，2017年7月2日）。[42]依瑞利準則，角分辨度愈小解像能力便愈高，[43]因此辨識視力時便以視力1分角為依據。

　　正常人眼的明視距離是250mm。[44]也因為它是人眼最短的明視距離，因此被用來針對發行數量龐大的報紙輻射劑量，有無影響人眼實驗時的測量距離基準（Margaret Kofoworola Akinloye & Oluwasayo Peter Abodunrin,

[42] 王孟祺（2017 年 7 月 2 日）。度數低=視力好？醫：才沒這回事！聯合報元氣網。取自：https://health.udn.com/health/story/10170/2556729

[43] 角分辨度（angular resolution，也稱角鑑別率），是指能夠分辨遠處兩件細小物件所形成的最小夾角，是解像能力的量度，通常以物理學家瑞利爵士（Lord Rayleigh,1842-1919），在 1879 年所提出的瑞利準則（Rayleigh criterion）為標準。角分辨度愈小解像能力愈高。

[44] 所謂的明視距離是指正常人的眼球在適當照度、舒適情況下，能清楚看清物體的工作距離。正常人的明視距離約為 25 公分。

2013）。[45]在此距離時觀看角度1分角等於0.0002908（約0.0003）的徑度。因為弧長=徑度 x 半徑，[46]所以弧長（模糊圈上兩點間的距離δ）便可視為可容許模糊圈的直徑，意即250mm x 0.0002908 = 0.0727mm，如圖4-16。這意味著當光線充足、觀看距離約為25cm的環境下，人眼可以分辨出直徑或兩點間最小間距約為0.0727mm的圓斑，此時人眼會把它看成是一個幾何光點。若超過了這個可分辨的範圍，人眼便會對物像產生不清晰甚至模糊的視知覺。這種在攝影領域的視知覺上較為清晰影像的最大模糊圈，稱為可容許彌散圓（李學杰，2003），[47]而它的直徑便是「可容許最大模糊圈直徑」。

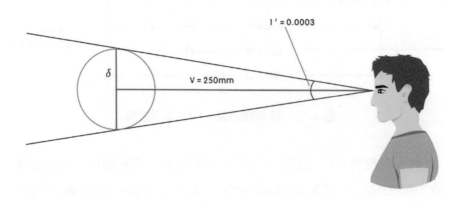

圖 4-16 在 250mm 的明視距離、視力 1 角分時模糊圈示意圖。作者繪製

計算可容許最大模糊圈直徑時有幾種方式：以人眼和觀看景物間的角度計算、採用景物對角線距離計算、和印片（如底片或影像感測器元件）的解像力為基準的計算方式等。底片的圖像需經放大後才可供人觀看，因此當要在250mm的明視距離中把足以辨識、直徑約為0.075mm的最小圓斑記錄在

[45] Margaret Kofoworola Akinloye & Oluwasayo Peter Abodunrin (2013). Radiation. dose to the eyes of readers at the least distance of distinct vision from Nigerian daily newspapers. *IOSR Journal of Applied Physics,* 5(2),56-57.

[46] 弧長的計算公式是為 L=n× π× r/180，L=α× r。其中 n 是圓心角度數（角度制），r 是半徑，L 是圓心角徑長，α 是圓心角度數（徑度制）。

[47] 李學杰（2003）。彌散圓與景深範圍的關係。周口師範學院學報，**20**（2），73。

數位電影製作基礎知識與運用

135mm的底片（36mm x24mm）時，它便應該是一個直徑約為0.033mm的圓斑。這便是Leica等相機製造商把模糊圈定為1／30mm的原因（黃子英、包學成，引自：藍海江，2001）。[48]

　　為了確保觀看相片時的透視和拍攝時的透視相同，視覺上把相片的觀賞距離制定為焦距的倍數。所以攝影設備製造商便據此把底片端的最大模糊圈直徑，定義為「CoC＝焦距／常數值」。這個公式中的「常數值」，是基於當時的底片和印片解像力與只有標準鏡頭之故，因此常數值為1000，所以CoC等於0.05mm。隨著底片解像力的提升，常數值也提升為1500甚至1730，因此底片的CoC隨之變成0.028mm或0.025mm。

　　然而不論是觀看距離，或是處於某個標準觀賞距離下結像面的解像力，都不是拍攝時便能夠預先知道的參數。但攝影師即使知道使用的底片或是影像感測器規格，也未必能記住它們具有多少解像力、或是印成拷貝之後會在多寬的影廳、或哪一種尺寸的平台觀影，這便是國際間把模糊圈在底片（或影像感測器）等結像端作為計算基準的理由。因為底片（或影像感測器）在製作時便已有模糊圈的數值可供參考，因此計算方式便簡化成「CoC＝片幅對角線長度／常數值」的國際標準。

　　以柯達底片來拍攝電影時為例，自 20 世紀末起便有從較鬆散的模糊圈直徑共有 1／500 吋（0.05mm）、一般需求的 1／1000 吋（0.025mm）、與較嚴格的 1／2000 吋（0.0125mm）等的三種區分。目前各種片幅的 Kodak 底片模糊圈對照表，可參考表 4-1，影片作者可依據表現需求來選用。

表 4-1　電影拍攝時不同底片片幅的最大容許模糊圈直徑

片幅 Film Format	超8mm	超16mm	35mm	65mm
最大容許模糊圈直徑 Circle of Confusion（毫米mm）	0.0127	0.0127	0.0254	0.0356

資料來源：Kodak Cinema Tools。作者整理製表

[48] 藍海江（2001）。景深及影響景深的因素。柳州師專學報。**16**（3），70。

數位電影攝影機的影像感測器，鮮少在其規格書提及最大容許模糊圈。相對於底片據以計算的是一個圓斑的直徑，影像感測器也沿用了相同的概念來協助理解。影像感測器是由大量的光電二極體所組成。二極體均勻分佈在影像感測器上，其總數就是畫素的總數，相鄰的光電二極體間的距離稱為像素間距。不同解析度的影像感測器各有不同的像素間距，這像素間距是影像感測器特有的距離數值，因為它們的排列方式關係也就是畫素的對角線（Mono Ocean，2016年10月28日），[49]因此影像感測器上單一像素的對角線長度，亦可作為最大容許模糊圈的直徑來看待（如圖4-17所示）。

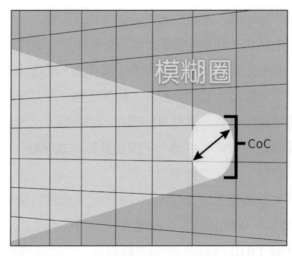

圖 4-17　影像感測器中單一像素對角線可視為最大容許模糊圈直徑示意圖。
作者繪製

根據鄒藝方與王艷平（2008）的研究指出，[50]影像感測器的模糊圈直徑，可用「$\delta=(W_h \div R_h) \times (H \div V) \times 10mm$」的公式計算來取得。其中$W_h$為影像感測器水平尺寸（mm），$R_h$為感測器的水平清晰度掃描線總數（解析度的水平線數），$H \div V$為影像感測器的畫幅比。據此公式計算 Red DSMC2 Helium

[49]　Mono Ocean（2016 年 10 月 28 日）。画素ピッチの計算。取自：https://monoocean.com/2016/10/28/pixel-pitch/

[50]　鄒藝方、王艷平（2008）。攝像機景深及其運用。影像技術，3，15。

8K S35攝影機的模糊圈直徑約為0.036mm，Blackmagic URSA Mini Pro 12K攝影機的模糊圈直徑約為0.022mm。[51]

影像結像面上模糊圈直徑的值是固定的，但要理解這在焦平面上不可變動的參數與景深的連動關係，便需要針對結像面與模糊圈有所認識後，才能夠理解如何運用其他元素來控制景深。

首先是鏡頭的焦距。焦距是鏡頭的光學中心點到焦平面的距離長度。光線進入到焦距較短的鏡頭後，影像需在較短距離內要把進入鏡頭內的光收束到焦平面，並繼續為合焦景物的前後方影像持續成像。此時這些焦點前後方成像的影像，已超出最大容許模糊圈，因此影像會感覺到是清晰的。相反的，長焦鏡頭在被攝物體合焦之後光線收束的角度較小，焦點前後影像在成像時很大部分都還落在最大容許模糊圈之內的緣故，焦點前後影像在視覺感覺上是模糊的，如圖 4-18。

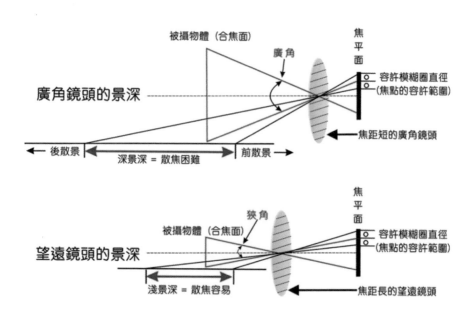

圖 4-18　焦距長短影響成像是否落在模糊圈示意圖。作者繪製

[51] 上述兩種攝影機型號的影像感測器參數，可參考本書第五章，表5-3。

其次則是光圈。調整光圈的開放或縮小除了能控制進入鏡頭光線量的多寡之外，同時也會形成鏡頭控制光線進入鏡頭後到焦平面之間所匯集形成的夾角。這個進入成像焦平面的光線夾角為了要配合模糊圈直徑的關係，會改變焦點距離的長短來適應，從而實現控制照片景深的作用。縮小的光圈將會使得光線與模糊圈匯集的夾角變小，造成影像焦點深度的距離更遠，實現更深的景深；開放的光圈會讓光線匯集夾角變大，造成焦點深度的距離變近，景深變得更淺，如圖 4-19。

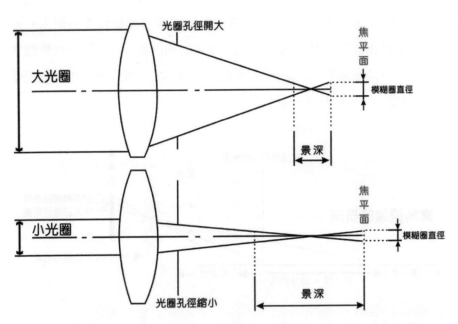

圖 4-19　光圈開放與縮小使光線進入模糊圈的角度變化造成焦點深度改變。作者繪製

　　再者是由鏡頭構造所形成的景深變化，這一點可以移軸鏡頭為例來說明。移軸鏡頭會形成畫面景深極淺，令我們產生類似以微距鏡頭拍攝模型一樣的感覺。[52]之所以能造成特殊景深感知的原因，是因為移軸鏡頭可以移動

52　微距鏡頭 Marco Lens，是一種主要用於對十分細微物體作近距離拍攝時使用的特殊鏡頭。為了對距離極近的被攝物也能正確對焦，焦距都大於標準鏡頭，也不適用於一般攝影的需求。

數位電影製作基礎知識與運用

138

鏡頭的前端，造成前視軸改變光線投射到焦平面的角度和距離，使平面產生偏斜，造成即便是在同一平面的景物也會顯示出較淺的景深。形成結構示意圖如 4-20 所示。

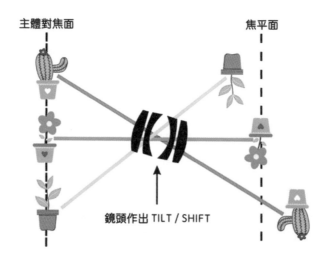

圖 4-20　移軸鏡頭造成前視軸形成的景深變化示意。作者繪製

　　此外，鏡頭的焦點分散也會造成景深的變化，也稱為差式聚焦的焦點分散，如圖組 4-21 所示，圖左是當焦點落在後方的人物，圖右則是落在前方花朵，兩張圖像分別形成不同的景深效果。

圖組 4-21　鏡頭的焦點分散形成景深變化。圖左焦點落在後方人物，圖右是落在前方花朵。作者攝製

此外，超焦距也會影響景深。超焦距（hyperfocal distance）的目的，是在獲得最近清晰點為聚焦目標，使新形成的最近的清晰點到無限遠處都是景深範圍，實現最大程度的景深距離。也就是當焦點合焦在最遠處時，鏡頭中的景深距離，會是從超焦距長度的二分之一處到無限遠（David Samuelson, 1995）。[53]因此超焦距並不是指某一種固定的距離，而是會隨著光圈、鏡頭焦距和模糊圈不同而改變。使用超焦距當焦點對準無窮遠時，近一些的物體會是合焦的。這一個合焦面與特定鏡頭和 T 光圈結合時，[54]可以提供最大的景深，名詞意義近似以超級景深對焦距離。

影響超焦距大小的因素是，鏡頭焦距和光圈的大小。鏡頭焦距愈長，超焦距也愈長，景深就愈短（淺）。所用的光圈值愈小，超焦距就愈短，景深也就愈長（深）。圖組 4-22 是以運用程式計算出來的超焦距，在對象物的焦點固定、焦距固定的條件下，光圈從較大（開放）到小（關閉）時可得知超焦距的變化，從 12.06m、6.03m 到 3.01m 的變化狀況。運用超焦距應注意的是，只在需要從最近到無限遠處的物體都須清晰時才有意義，因為超焦距的運用是一種擴大景深的聚焦技術，通常用於獲取最大景深的拍攝。例如拍攝靜止的大景深的風景畫面，可利用超焦距來確定自己所需的景深範圍。因為一旦運用了超焦距，進入鏡頭的所有景物都是清晰的。因此我們便可理解，影響景深的參數分別是：目標的大小、光圈、焦距和攝影機的距離（Eastman Kodak，2007）。[55]

[53] David Samuelson (1995). *'Hands-On' Manual for Cinematographers* (p. 13-9). London: Focal Press.
[54] 相較於數學估計值的理想光圈 F 值，T 光圈計算了鏡頭元件受到折射率和反射率的綜合影響後，實際通過（transmission）鏡頭的光通量，在鏡頭上的刻度與 F 光圈相同。
[55] Eastman Kodak（2007）。電影製作指南（繁體中文版，頁 69）。Eastman Kodak Company。

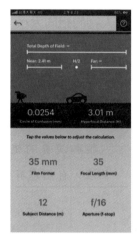

圖組 4-22　以運用程式計算超焦距變化示意圖。
資料來源：Kodak Cinema Tools。

　　要讓影像的焦點是可接受的清晰感知，取決於觀看時人眼是否要把它認可為一個清晰與否的點，因此需要建立不同模糊圈的標準。影片的片幅規格、放映距離、亮度、影像大小的放大倍率及影片的觀看距離，都會影響模糊圈直徑的大小。例如，以片幅尺寸大的 65mm 和較小的 35mm 底片相互比較時，因為鏡頭的焦距較長之故，景深也會比較短（淺）。但是由於影像放大倍率比較小，所以會造成在銀幕上較大的面積畫面有比較高的清晰度，銀幕上的影像看起來更加清晰。以較小的放大倍率放映片幅較大的影片，解析上的顆粒感自然會覺得比較小，畫面被放大可能性也比較小，因而顯得更加清晰。即便使用的光圈相同，前者的原始影像其畫面景深比用相同口徑但焦距較短的鏡頭拍攝而得的較小影像的景深也較小（淺、短），同樣要比小的畫面景深上顯得清晰。當理解到形成景深的主要原理之後，運用上便是另外一種更重要的創意範疇了。

　　另外，關於攝影機感測器尺寸、意即畫幅大小和景深之間，容易產生較大畫幅感測器比較小的畫幅，會獲得較淺景深的錯誤認知，其實這是導因於視角計算方式的誤解。在拍攝時往往會產生在景框中讓人物大小保持一致的意圖，例如特寫時的拍攝。但由於較大畫幅的視角更大，若要保持人物大小一致則必須把攝影機移近拍攝對象，或使用更長焦距的鏡頭，才能保持畫幅

內人物的相同大小，也因此會產生較淺景深的影像。

> 此外，後景的暈化（即散焦）加強了蒙太奇的效果，它只在表面
> 上屬於攝影的風格，實質上屬於敘事風格…。雷諾瓦的影片中畫
> 面盡量採用景深結構，等於是部分取消了蒙太奇，而用頻繁的搖
> 拍和演員的進入場景替代，這種拍法是以尊重戲劇空間的連續
> 性，自然還有時間的連續性為前提的。
>
> <div align="right">安德烈‧巴贊（1981/1987，頁 75）[56]</div>

透過景深來為具有特殊意義的鏡頭表現，一直是影片作者在思考視覺策略時的必要和有效手段。《巴頓芬克》（*Batrton Fink,* 1991）中深不見底的飯店長廊，讓第一次來到加州的新手編劇芬克（約翰‧托特羅飾），對著完全不知電影界是何物，何時跳出什麼超乎自己認知的事實感到恐慌與無力，也似乎擔憂著自己在此地無法發揮原本受到紐約百老匯肯定的編劇能力而該何去何從一般，不斷迷走一樣。這便是為何巴贊（Bazin, 1918-1958）認為，雷諾瓦（Renoir, 1894-1979）不需要雕琢事物外觀以形成有意義的關係，因為世界自然會散發出自身的意義。這也是雷諾瓦先於奧森‧威爾斯（Orson Welles, 1915-1985）採用最大景深的原因（引自達德利‧安德魯，1976/2012）。[57]

（五）電影鏡頭

認識電影鏡頭，可以先從幾個基本面向開始，例如什麼是鏡頭？以及它的作用是什麼？它的材質為何？以及它如何與電影攝影系統一起作用。本小節將適時參考美國電影攝影師手冊中的〈Lens〉一文，在電影攝影領域中針對鏡頭進行全盤式的光學、特性和運用上的梳理。

在電影攝影領域，透鏡是組成攝影系統中的一個重要部分，它作為負責

[56] 安德烈。巴贊（1987）。**電影是什麼**（頁 75，崔君衍譯）。北京：中國電影出版社。（原著出版年：1981）。

[57] 達德利‧安德魯（2012）。**經典電影理論導論**（頁 130，李偉鋒譯）。北京：世界圖書出版公司。（原著出版年：1976）

採集和成像的設備。從本質上講，透鏡是一個成像裝置，它通常可以是折射式也可以是反射式。它收集自真實物體所發出的光，並由折射或反射來形成真實的圖像。鏡頭系統可能是屈光或反射式或者兩者的組合，特別在長焦的平面攝影鏡頭和天文望遠鏡中。這些鏡頭使用部分或全反射式的鏡頭，是為了要密集與有效率地收集光線。但這種使用部分或全反射式的鏡頭在電影鏡頭中並不常見，主要原因之一是因為反射式或部分反射式的鏡頭系統（使用同軸光學元件）在完成一個真實物像前，至少需靠兩個反射鏡來改變或反轉方向。

　　為了實現這一點，所需的光學系統會使用反射鏡，並在一個共同的光軸上對齊，其中也會包含一個在中心的遮蔽點，如此使得光束中心部分在光形成時會造成漸暈式，而無法傳輸成為最終的真實圖像（圖 4-23）。起初大家認為這情形對電影攝影來說不要緊，然而對要求美學效果的電影攝影師來說便不可能接受。例如在夜景中有兩盞路燈，一盞在 6 呎一盞則在距離焦點很遠的 20 呎遠處。使用折射式鏡頭系統的話，是會產生一盞燈清晰一盞燈卻是模糊的結果。假如使用反射式或部分反射式系統鏡頭時，結果則會是一盞銳利的，另一盞燈是柔和的。雖然燈的外型會是模糊的甜甜圈形狀，看起來不正常也非現實。但相比於折射式，反射式鏡頭的影像視覺上是較可被接受的。

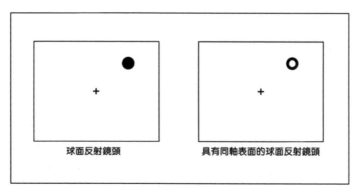

球面反射鏡頭　　　　　具有同軸表面的球面反射鏡頭

圖 4-23　夜間失焦的亮處物件示意圖。
資料來源：Lain A. Neil（2001, p. 155）。[58]作者繪製

[58] Lain A. Neil (2001). Lens. *American Cinematographer Manual* (8th Ed., p. 155, Rub Hummel Ed.). Hollywood: The ASC Press.

包括電影鏡頭在內的所有物鏡，都由一個或系列透鏡元件來折射、或透過它們與空氣玻璃介面來使光線彎曲。製成透鏡元件或折射材料的可以是玻璃、塑膠、結晶、液體、甚至是化學氣相沉積材料（如硫化鋅，它可以穿透可見光或遠紅外線）的鍍膜。多數情況下，玻璃是主要的屈光介質或基板，主要是因為它們的光學和機械特性優越且穩定精確，這在電影攝影領域非常重要，因為電影攝影對鏡頭性能的要求非常苛刻。因此電影鏡頭幾乎總是用玻璃製成的，儘管偶爾也有以鈣氟化物等結晶材料製作的。

現代的電影攝影機使用的都是反射式系統。因為早期非反射式攝影機搭配的電影鏡頭，不具防反射鍍膜之故導致透光率不佳。目前的反射式鏡頭已經都有防反光鍍膜層，所以透鏡的光學元件數量可高達 10 到 20 片，除了定焦鏡之外也可以製作多樣的變焦鏡。即使 1950 年代後的電影鏡頭也比之前的老鏡頭好得多，都具備了更大光圈以利更快速的反應需求。歷經 60 年代產出高折射率玻璃技術的改良，電影鏡頭已經可擁有更快速的光圈，鏡頭像差的修正也在 80 年代獲得明顯的改善，並且變焦鏡頭的性能也幾乎變得與定焦鏡頭一樣好。因此現代的電影鏡頭，無論是定焦鏡頭還是變焦鏡頭，可容納包括高科技鏡片、鍍膜和機械元件等，多達 25 個鏡頭元件，並且焦距從 6mm 到 1000mm，光圈大約有 Tl–T32 可選用。這些鏡頭都適合反射式攝影機系統（Lain A. Neil, 2001）。[59]

1.電影鏡頭的主要特徵

電影中由攝影師所獲取的影像，需要在一段長短不一且不中斷的時間內拍攝，並且在此鏡頭內的影像質量必須保持一致不能有所差異或中斷，而當這些為數不等的鏡頭會再經剪接串續起來，且不能察覺鏡頭間的質量和感受上有差異，才能實現電影是由連續鏡頭所構成的敘事特性。因此這是最基本要求，而這便與平面攝影的單張圖像捕捉截然不同。為了滿足這種明顯的差異，電影鏡頭在光學特性與機械結構上，分別需要滿足幾項要件，才能符合

[59] Lain A. Neil (2001). Lens. *American Cinematographer Manual* (8th Ed., pp. 152-161, Rub Hummel Ed.). Hollywood: The ASC Press.

上述的要求（Ryan Patrick O'Hara, 2015, January 25）。[60]

在光學特性上，可以區分為銳利度與對比、曝光表現、失真與色彩匹配。在機械要件上，主要在尺寸一致性，以及較長的對焦行程與細分化的距離刻度、製作材料、線性光圈、T 光圈、最大光圈一致性與相同的光孔結構，鏡頭呼吸、鏡筒延伸與在整個變焦範圍內保持一致的對焦和曝光。上述各自簡要說明如下：

(1)光學特性

鏡頭銳利度的要求與對比的要求，無論對定焦鏡或變焦鏡來說都是最基本的，也應避免誤解為高解析度是銳利度的代表，銳利度並非好鏡頭的唯一要件，好的電影鏡頭的條件尚有許多。

其次是曝光表現。一般鏡頭在成像時，容易因為光線分配不均而造成暗角，而這在電影鏡頭中的要求很嚴格，因若在有暗角的鏡頭中出現連續影像的話，而這物體在進出暗角區域或是鏡頭搖攝運動時，暗角會顯得更加明顯。好的電影鏡頭需要能把暗角消弭不被察覺。此外，因為折射反射關係，鏡頭的邊緣也會因反射造成光線的衰減而容易出現暗角。此外，鍍膜所形成的空氣玻璃介面也會使得由多個玻璃元件組成的鏡頭，出現更嚴重的光線衰減而產生暗角。而體積大的電影鏡頭可以藉由透鏡的組合進行暗角的陰影修正。

再者是失真。電影鏡頭對於畸變控制要求非常高。因為任何一種畸變在動作中的影像會被明顯關注，並可能造成暈眩。電影鏡頭的像場往往即便是廣角也會保持平直。[61]

色彩匹配的精準度。把鏡頭連續剪接是完成電影時的重要關鍵，每一種鏡頭對色彩的表現準確度不盡相同，即便是一樣的色彩卻可能發生不同的濃淡，造成色調濃淡或偏離的現象，這在電影攝影上要避免發生。

[60] Ryan Patrick O'Hara (2015, January 25). Why We Need Cinema Lenses. *Ryan Patrick O'Hara Written Articles*. Retrieved from http://ryanpatrickohara.blogspot.com/

[61] 在鏡頭的視野範圍內能夠清晰成像的區域，稱為像場。

最後是色像差。電影鏡頭要能把所有波長的光線精準調整折射角度後，再行屈光呈現，若無法完整呈現便會產生色像差或色溢現象。

(2)機械結構

在尺寸一致性上，最大的考量是必須能夠因應電影攝影現場的需求。電影鏡頭為苛刻的製作環境提供適當的機械設計。電影鏡頭力學意味著鏡頭準確、耐用、可靠且維護成本低。電影鏡頭幾乎不需要維修，並且經過簡化以節省時間、減少出錯的可能性並提供影像採集。鏡頭長度與鏡頭口徑必須要相似或完全相同，才可讓遮光斗的膠環可以完全遮蔽避免漏光造成鏡頭內部的炫光。鏡頭的外形一致且長度接近的電影鏡頭，可以容易配合承托導管和遮光斗的拆裝或使用，重量也應相同或相近，讓更換鏡頭或是調整攝影機的配重平衡需求時，攝影組的工作都能更有效率。對焦在電影攝影是一項相當重要的藝術與技術工作，因為電影攝影師必須透過精確、並且優雅地完成對焦來引導觀眾的注意，跟焦手的任務就是在攝影機與被攝體相對運動時，對特定主體跟焦。拍攝時的失焦是不被允許的，而這便須依賴鏡頭的精確度和可靠性才能完成。所以電影鏡筒上同一位置點，要放置跟焦齒輪以便提高精準度和節省時間。對焦行程較長是為了更精確與細膩地跟焦，且必須在兩側都有準確細分化的距離刻度。

此外，就是製作材質。電影鏡頭往往以相當耐用的金屬製成，以利任何巨變或惡劣環境下，依然可以保持堅固耐用、耐冷抗熱。

再者是線性光圈。以光圈數值每 1/3 處都有標記，並使用已考慮通過鏡頭內部玻璃元件損失光通量的 T 光圈。

最大光圈一致性與相同的光孔結構，讓電影鏡頭的光圈形狀在最大光圈時保持一致，建構起一樣的散焦散景形狀。

此外，要避免鏡頭呼吸。在一個鏡頭中跟蹤焦點，或者將焦點從一個對象轉移到另一個對象是一種極度常見的做法，因此電影鏡頭在消除呼吸方面也是重點。因為改變鏡頭的焦點時，內部的光學元件會協同移動，以將入射光從相應距離彎曲到影像感測器上的焦點。電影鏡頭變焦時也會較為緩和或不明顯。

　　最後是鏡筒不會在改變焦點或變焦時，進行收縮或移動。以上關於電影鏡頭的機械結構，可以從 ARRI Ultra Prime 的 20/28/40/65/100mm，共 5 支鏡頭進行比對參考，如圖 4-24。

圖4-24　ARRI Ultra Prime的20/28/40/65/100mm 定焦鏡組。
資料來源：ARRI官網，https://arri.com/en。

2.電影鏡頭的主要分類

　　電影鏡頭是一個物理實體，在分類上可以依據一些方式進行陳述在使用或界定上的區分。

　　首先，可以從鏡頭的焦點距離是固定或是可變來區分。在物理特性來說，焦距是指鏡頭的光學系統中衡量光的聚集或發散的度量方式，也是指攝影系統中從鏡頭的光學中心，到底片或影像感測器等成像平面的距離。當焦距是固定則稱為定焦鏡，若是可變時稱為變焦鏡。對 35mm 片幅的攝影機來說，定焦鏡頭的焦距可從 8mm 到 300mm，而對 16mm 片幅的攝影機來說，則普遍則是 4mm 到 50mm 之間。圖組 4-23 的上圖，是理想光學系統優化型的雙高斯透鏡，焦距為 75mm、最大光圈為 T1.9 的定焦鏡頭結構圖例，下圖為 ARRI Signature，LPL 口徑，焦點距離為 75mm 的定焦鏡頭。

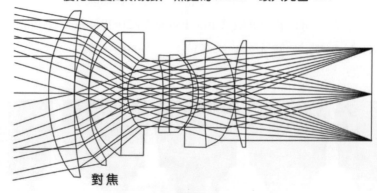

優化型雙高斯鏡頭：焦距為75mm，最大光圈 T1.9

對焦

圖組 4-24　上圖為 75mm 定焦鏡頭結構圖例，下圖為 ARRI Signature 75mm 定焦鏡頭。

資料來源：Lain A. Neil（2001, p. 162），[62]ARRI 官網，https://www.arri.com/en/camera-systems/cine-lenses/arri-signature-prime-lenses。作者繪製

　　相對於定焦鏡頭焦點距離始終保持恆定，另一方面變焦鏡頭的鏡頭焦距，則是設計來具有在某一焦段長度之內可以因應需求更換的特質。上一小節曾提及電影鏡頭的特徵，變焦鏡頭除了完全適用之外，因為電影鏡頭要符合鏡頭採集的影像，包括人事物，或是攝影機本身的運動，始終是動作中的事物之狀況等種種要求。

　　Steven Gladstone（2013, November 20）提出幾項電影變焦鏡頭應該具有的能力特性首先是焦點平移能力。[63]電影變焦鏡必須在整個焦距長度範圍內，始終維持焦點，這就需要鏡頭是等焦的，也就是改變焦距長度時要能始

[62] Lain A. Neil (2001). Lens. *American Cinematographer Manual* (8th Ed., p. 162, Rub Hummel Ed.). Hollywood: The ASC Press.

[63] Steven Gladstone (2013, November 20). How to Use Cinema Zoom Lenses. *B&H Photo-Video-Pro Audio*. Retrieved from https://www.bhphotovideo.com/explora/video/tips-and-solutions/ how-use-cinema-zoom-lenses

終有焦，這是使用變焦鏡拍攝任何形式的移動影像時必須的。此外是光圈階變能力。當光源通過鏡頭時多少都會有所損失，但變焦鏡會比定焦鏡失去更多。因此使用變焦鏡時在焦距最底的地方，這個損失狀況會最嚴重，電影變焦鏡要避免這個問題，保持讓光圈在焦距長度範圍內固定不變。其次是變焦追蹤能力，電影變焦鏡要能夠直線追蹤目標事物，無論鏡頭拉遠或推近時，中心的目標物要能維持固定不漂移。簡言之，電影變焦鏡要具有可以更動焦距長度但不影響光圈或焦點位置的特性。

圖組 4-25 的上圖為可變焦距範圍在 135mm-420mm、最大光圈為 T2.8 的變焦鏡頭結構圖例，下圖為 ARRI Signature，LPL 口徑，可變焦距範圍在 65mm-300mm 之間，最大光圈為 T2.8 的變焦鏡頭。

圖組 4-25　上圖為 135mm-420mm 可變焦距鏡頭結構圖例，下圖為 ARRI Signature 65mm-300mm 變焦鏡頭例，與定焦鏡最大的不同是有一個變焦環。
資料來源：Lain A. Neil（2001, p. 162），[64]正成集團官網，https://www.chengseng.com/products-view.php?id=1956。作者繪製

[64] Lain A. Neil (2001). Lens. *American Cinematographer Manual* (8th Ed., p. 162, Rub Hummel Ed.). Hollywood: The ASC Press.

另一種區分的方式是從視野與透視層面作為依據，分別是廣角、標準與望遠鏡頭。把電影鏡頭分成廣角、標準和望遠的分法和稱謂，最容易也最普遍。原因之一是觀眾會從影像的透視感，與人眼視覺感來比對和辨別鏡頭中的景物。

圖 4-26　35mm 片幅來區分鏡頭角度示意圖。
資料來源：David Samuelson（1995, p. 13-2）。[65]作者繪製

　　圖 4-26 是攝影師手冊中，以標準 35mm 底片片幅來定義鏡頭角度區分示意圖，從中可看到配合人眼視野範圍，底部的 90 度夾角是超廣角（ultrawide angle），60 度是廣角（wide angle），40 度是標準（normal），10 度是望遠（long）。這與上述人眼的範圍約略相等，也因此當鏡頭的水平視角與其對應時，便可區分出是廣角或望遠鏡頭。因為造成廣角或望遠鏡頭視覺與空間差異的主要原因，就是焦點距離之故，因此廣角鏡頭也稱為短焦鏡頭，望遠鏡頭也稱為長焦鏡頭，特色各不相同。

[65] David Samuelson (1995). *'Hands-On' Manual for Cinematographers* (p. 13-2). London: Focal Press.

數位電影製作基礎知識與運用

　　本章第二節中，關於人眼雙眼視野範圍中的周邊視野曾提及，有效視野是眼球中心左右大約 15 度，周邊視野是眼球中心左右約 30 度以內的事物。人眼集中力約是水平視角 120 度的 1/5，約為 24～25 度。攝影時使用的各類鏡頭，凡是接近於這一視角的，均稱為該系列鏡頭中的標準鏡頭。因此在取景器（viewfinder）中所見的景物和環境，與肉眼所見的物體幾乎相同。因為有了上述的「視界」讓影像的再現與視界的再現達成一致。

　　以廣角（短焦）鏡頭拍進來的畫面，比人眼的周邊視野更大，在銀幕上會看到很多東西，讓人產生幽閉恐懼的感覺。廣角鏡頭能夠讓觀者同時關注人物的世界與人物本身，但長焦鏡頭則是把觀眾注意觀看的事物孤立，不讓它繼續屬於世界整體的一部分。廣角鏡頭把一切都呈現在焦距裡—背景人物和前景的主要角色都有焦，這可能對影片作者來說很重要。當透過攝影機看到畫面時會想進入正在拍攝的世界裡，廣角鏡頭可以達到這樣的效果（泰瑞・吉廉，引自麥克・古瑞吉，2012/2016）。[66]

　　《墮落天使》（*Fallen Angels*, 1995）以廣角鏡頭搭配手持方式拍攝，藉著相同景物空間的印象與記憶重疊，反映天使 3 號（李嘉欣飾）對天使 2 號（黎明飾）懷抱遐想與期望，而以廣角鏡頭的扭曲變形表達這種不可踰矩或不可實現的事實。《王者之聲，宣戰時刻》（*The King's Speech*, 2010）的第一場演說，便展現出約克公爵（科林・佛斯飾）因患有口吃隱疾的孤獨無助，並恐懼會遭眾人排斥的心境，都是使用超廣角鏡頭輔助敘事的例子。《真寵》（*The Favourite*, 2018）便在部分場次大膽以超廣角的（6mm）短焦鏡頭，把初入英皇宮廷的阿比蓋爾（艾瑪・史東飾），卻驚見實際掌權的馬爾博羅公爵夫人（瑞秋・懷茲飾）與眾人朝官間的弄權及邪惡扭曲的心境，進行描繪，也漸漸凸顯出即將轉變的混沌和莫測，而逐步複製與建構出一股同樣荒謬的未來預告。

[66] 麥克・古瑞吉（2016）。世界級金獎導演分享創作觀點、敘事美學、導演視野，以及如何引導團隊發揮極致創造力（頁 104，黃政淵譯）。臺北：漫遊者文化。（原著出版年：2012）

圖 4-27 《真寵》劇照。本片中經常以大廣角鏡頭畫面展現出獨有的扭曲影像表現。
資料提供：Disney+。

相對於如此誇張的大廣角畫面，較緩和的廣角方式也同樣能形塑出人物情感變化狀況的延續。《陽光普照》（*A Son*, 2019）中阿和（巫建和飾）因砍人手掌犯罪，判決需進到少年輔育院接受矯正。從押解的囚車、到院報到和進入舍房的通道，使得他需獨自面對在這個陌生場域的未來生活的當下心境，藉由連續廣角鏡頭，建構出阿和與此空間的疏離感，喻情於景逐漸完成敘事意圖。

圖 4-28 《陽光普照》中，阿和被判決需進少年輔育院接受矯正。藉由在囚車、報到與舍房段落的連續廣角鏡頭，讓獨自面對陌生場域的心境完成敘事。
資料提供：本地風光電影股份有限公司。

　　長焦（望遠）鏡頭的最大特徵，是改變了景物彼此實際的空間距離感，俗稱空間壓縮的現象。鏡頭在電影中的地位，不同於文字的書寫，比較像是把自己曾經歷過的事物或意圖「轉譯」的媒介。《可可西里》（*Kekexili: Mountain Patrol*, 2004）雖然一開始是受限於荒野風沙中的拍攝不便而選用長焦鏡頭拍攝，但因此順勢發展出使用長焦鏡頭的藝術風貌。在日泰隊長（多布傑飾）被盜獵頭子擄獲殺害段落，一同僥倖躲過暴風的記者尕玉（張磊飾）的驚恐情感，便是藉由長焦鏡頭展現獨特的氛圍：以大自然的風沙吹起和尕玉驚見日泰被擊斃的驚嚇程度抽象對應，藉由空間壓縮拉近了兩方的心理距離，也讓感受時間與歷程拉長了許久。

圖 4-29　　《可可西里》以長焦鏡頭的空間壓縮，以大自然的風沙吹起和尕玉　　　　　　驚見日泰被擊斃的驚嚇程度抽象對應，同時讓感受時間與歷程拉長　　　　　　了許久。
資料提供：華誼兄弟。

　　視覺上空間的壓縮也讓離去中的盜獵團體展現出異常的緩慢，長鏡頭以一種近似全景式的展示，讓人物的無助或驚恐或心境不斷累積，或許是用來揭示在大自然中猖狂和自私的人類，或許是用來重新整理心情。同時也不藉由剪接來表現的長時間鏡頭，實時地把整個段落對照著大自然的無語和無情，把尕玉自己的無力和無助心境深刻巧妙地展現出來。

　　《賣場華爾茲》（*In the Aisles*, 2018）中，克里斯汀（Franz Rogowski 飾）忍受不住感情的誘惑，偷偷潛入女同事瑪莉（Sandra Hüller 飾）家中偷窺對

方，而得知她也有不願被人知道的秘密，才發現外表顯露以及外在看來是美滿家庭的氛圍，實際上卻又是另一種狀況，才清楚兩人同樣都有不願意讓他人知道的過去和秘密，這種心境讓他獨自漫長地走在高速公路旁的小徑，也越見清晰可覺。

觀點決定了視野不同，更是選用鏡頭的依據。假如在場景中要強調的是從某一個人的「觀點」來看這場景中不是主要人員的視覺與心理感受，往往會使用較寬（短焦）的鏡頭。但假如要凸顯人物在場景中正注視著一件或一個正在關注的人、事、物等，往往選用較窄（長焦）鏡頭。《1917》因為是採取一個鏡頭到底沒有剪接，做為影像表現策略的緣故，除了一些特定場景之外，幾乎完全使用 40mm 的鏡頭，以保持空間與景深的透視感一致，以維持相同的人物觀點（Roger Deakins，引自 Ron Prince, n. d.）。[67]

雖然廣角、標準與望遠在角度的區分基本是明確的，但在這種區分方法中除了絕對明顯差異如 20 度與 40 度之外，也會存有無法精確區分的模糊。因為基本上這與電影可以再現的景物視角是多少有關，但人眼視角的感受性也並非全然絕對之故，因此即便稱為廣角或標準鏡頭，兩者在重疊視角與焦距長度的交界處，往往存在著一部分的模糊，或許這也和電影表現的是人的感受有關，經常是傾向而不是一種絕對值的曖昧相近似，也是電影魅力的一種。

此外，在製作材質上電影鏡頭多以球面鏡頭做成，但球面鏡片會產生球面像差（如圖 4-29），在廣角鏡頭身上特別容易發生。為了修正球面像差，便需利用多片球面鏡片作特定的組合和排列來修正這些現象，也因此造成電影鏡頭體積與重量的增加，並且價格昂貴。J. Mukai, Y. Matsui 與 I. Harumoto 等人，便成功設計出幾款非球面鏡頭，用來解決像差、畸變和散光等問題（1979）。[68]近年光學技術上持續進步，Kristen E. Dalzell, Reginald P. Jonas 與

[67] Ron Prince (n. d.). *Mission Impossible: Roger Deakins* CBE BSC ASC / 1917. British Cinematographer. Retrieved October 10, 2021 from https://britishcinematographer.co.uk/exclusive-interview-roger-deakins-cbe-bsc-asc-on-1917-bc97/

[68] J. Mukai, Y. Matsui and I. Harumoto (1979). Effects of Aspheric Surfaces on Optical Performance and Their Application to Lenses for 35mm Cinematography. *SMPTE Journal, 88* (8), 542.

數位電影製作基礎知識與運用

Michael D. Thorpe 提出極低偏差率電影用非球面鏡頭，改善非球面鏡頭因為鏡面邊緣的光線比來自鏡面中心的光線不易聚焦所造成的球面像差（2014）。[69] 電影攝影鏡頭未來在質量提升上，使用非球面鏡頭的比例應該越來越高。

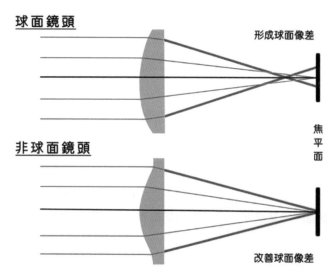

圖 4-30　球面鏡頭（上）與非球面鏡頭（下）形成像差的差異概念圖。作者繪製

3.變形鏡頭

　　球面鏡頭或超 35（Super 35）格式的鏡頭中，都是由不同的光學元件組成的。這些光學元件是曲面玻璃，也因此這些鏡頭被稱為球面透鏡。因為光線穿過球面時沒有造成不規則變形，因此並不會產生壓縮影像。但是變形鏡頭採用了柱面的橢圓形變形透鏡玻璃，會將通過的光線進行壓縮或壓擠變形，因此所謂的變形電影攝影，是指一種把影像以不同於球面透鏡的攝影方式，會在這光學幾何上造成扭曲的影像，並且被拉伸或解壓縮時，需經過一個互補（回復）解變形的還原過程概念。使用時的拍攝影像與還原過程，可參考圖 4-31。

[69] Kristen E. Dalzell, Reginald P. Jonas and Michael D. Thorp (2014). Use of very low departure aspheric surfaces in high quality camera lenses. *Classical Optics 2014*.OSA Technical Digest (online) (Optica Publishing Group, 2014), paper IW1A.2.

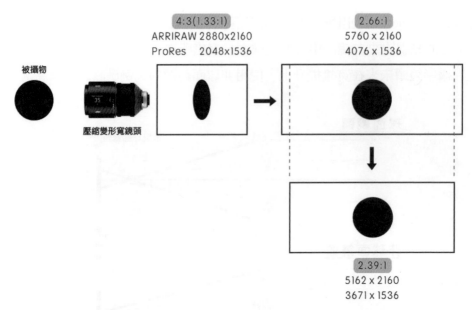

圖 4-31　以壓縮變形寬鏡頭拍攝時擠壓影像與伸拉還原過程示意圖。作者繪製

　　關於變形鏡頭，本小節將同時採參〈Anamorphic Cinematography〉一文，從鏡頭的構造、演進與興起以及相關的影像製作特質等，以作為提升理解和使用變形鏡頭的基礎和依據。從 1950 年代初開始，為了應對來自電視不斷強大的競爭與電影觀眾減少的壓力，電影產業便試著轉向朝更大的寬銀幕前進，希望藉由強化影院體驗的方式來挽救電影產業。二十世紀福斯電影公司（20th Century Fox）採用了比以往 1.37:1 的畫幅比更大的標準，[70]開發了CinemaScope（新藝綜合體）的拍攝與銀幕放映技術，推出首部 2.55:1 為畫幅比的電影《聖袍千秋》（*The Rob*, 1953），如圖 4-31。這個技術可以延用當時普及的 35 mm 底片電影攝影機和電影放映機（John Hora, 2001）。[71]簡言之，變形鏡頭因為具有 2 倍的壓縮能力，會讓獲取影像的水平寬度是球面鏡頭的兩倍。使用標準 35mm 底片透過反向復原拉伸時便會展現出 2.55:1 的縱橫

[70] 二十世紀福斯電影公司，是美國的電影電視節目發行和製作公司，曾是新聞集團（News Corporation）的子公司，2020 年被迪士尼影業集團併購後更名為二十世紀影業（20th Century Pictures）。

[71] John Hora (2001). Anamorphic Cinematography. *American Cinematographer Manual* (8[th]Ed., p. 44, Rub Hummel Ed.). Hollywood: ASC Press.

數位電影製作基礎知識與運用

比，這種對更寬畫幅比的需求推動了變形鏡頭在電影行業的普及。

圖 4-32　首部新藝綜合體電影《聖袍千秋》。
資料來源：20 世紀福斯。

　　新藝綜合體的影像處理過程，是由一個可以放大 2 倍壓縮的稱為 anamorphic 鏡頭系統所組成。這樣的影像會投影在超大、曲面與高亮度的銀幕，採用四軌立體聲道的立體聲。特殊材質的放映拷貝片上有比一般底片更小的、稱為 Fox Hole 的齒孔（perforations，簡稱 P）裝置，好讓拷貝片能有留給記錄更多軌道的光學聲軌使用的區域。這種經由把變形後的影像還原，與單純把標準學院畫幅比的拷貝片，上下用黑幕遮罩（open matte）改變後影像的放大倍率相比，新藝綜合體大大增加了拍攝時負片可用來顯影感光的區域。新藝綜合體是把 35mm 底片的面高區，使用 2 倍的變形鏡頭經反向拉伸後所產生的特殊影像。不只為了要容納當時放映拷貝記錄光學聲軌而須騰出的更多空間，也為了減少映滿整個大銀幕所需的放大倍率，因此把變形光學鏡頭拉伸的畫幅比，從初始的 2.66:1 改變為 2.55:1。其後又歷經影院商提出要能在最節省經費的前提下，讓這個基本系統只需透過些微許改裝便可繼續使用，以及和其他有多種聲軌格式放映拷貝相容的需求，新藝綜合體再次縮短底片上單一影格的寬度，畫幅比遂改為 2.35:1。

　　然而新藝綜合體的變形鏡頭卻有光學系統上的問題。例如由於鏡頭組內的球面定焦組已經從焦片平面向前移動了 50mm 所需的量，因此它變成了位在鏡頭 25mm 所需的位置。但當調整變形單元來獲取正確對焦點時，水平元

組件的有效焦距會在水平方向等效增加，從而在該軸上產生更大的圖像，結果造成與未壓縮的垂直方向相比，水平方向的壓縮比將小於現在的影像整整 2 倍。這是因投影時被拓展的復原倍率也保持在 2 倍之故，造成特寫物體（例如人臉）會在投影鏡頭內產生水平過度拉伸，導致臉部變胖而稱為變形腮腺炎（anamorphic mumps）的現象（John Hora, 2001）。[72]

Panavision（潘納維馨）透過使用反向旋轉的圓柱形光學元件，成功解決了腮腺炎問題。當鏡頭設置在無限遠時把這兩個元件對齊以相互抵消，並且不會產生柱面效應。當焦點放在更近的物體時，主要元件便向前移動以聚焦在垂直軸；同時透過把兩個散光器沿相反方向旋轉適當程度，進而獲得在水平軸聚焦。透過這種設計，影像就不會隨著焦點的變化而水平抽動，保持在垂直面的拉伸背景。以這種方式處理時，長焦或變焦鏡頭的變形元件便可放在鏡頭的後焦，而短焦鏡則把變形元件置入在鏡頭的前端。演員臉部不會失真的結果，很快就使得潘納維馨系統在好萊塢普遍受到青睞（John Hora, 2001）。[73]

雖然新藝綜合體的攝影系統因此被取代，而放映系統依舊是變形寬鏡頭的主要規格。但為了符合需把影像擠壓以利還原為 2.35:1 畫幅比的原始影像，便不得不把底片前後影格緊密貼合，也因此連帶造成電影投影時，前後影格會因頂部和底部接續拼接，形成閃光現象與造成觀影上的瑕疵。為了解決這個閃光瑕疵問題，潘納維馨公司針對放映系統加以改良，調降了些許投影機片門的高度，形成 2.39:1 的寬高比例後，這個現象才獲得改善。自此 2.39:1 才成為變形寬銀幕畫幅比的標準格式。

影片作者和觀眾們很早便對於寬銀幕影像展現出高度的企圖和興趣，變形寬鏡頭便是在這樣的環境下被發展出來。起初是把 35mm 底片作為投影在更寬畫幅比銀幕的工具和技術。變形鏡頭因為其影像的獨特性成為電影攝影師的一種選項。超寬畫幅比、長水平鏡頭光暈和橢圓形散景（圖像的焦外區

[72] John Hora (2001). Anamorphic Cinematography. *American Cinematographer Manual* (8th Ed., pp. 46-47, Rub Hummel Ed.). Hollywood: ASC Press.

[73] John Hora (2001). Anamorphic Cinematography. *American Cinematographer Manual* (8th Ed., pp. 47-48, Rub Hummel Ed.). Hollywood: ASC Press.

數位電影製作基礎知識與運用

域）的特殊視覺感，成為一種特殊的電影觀影體驗。《月光下的藍色男孩》（*Moonlight,* 2016）中，胡安（馬赫夏拉・阿里飾）驚見席隆媽媽寶拉（Naomie Melanie Harris 飾）在自己販毒的地盤買毒吸毒時，突然上前極力制止。但寶拉卻反諷地問胡安，是否要替自己撫養小孩（席隆）而咒罵他，這讓販毒的胡安啞口無言。兩人內心的矛盾和價值的衝突，讓鏡頭中有著不確定性並兼具詩意的光影視覺，加深了內在與行徑總是矛盾的世界，與一種懷舊情調的感知體現。

圖 4-33　　《月光下的藍色男孩》中的鏡頭光暈和橢圓形散景，建構出不
　　　　　確定性與詩意的光影視覺，加深內心與行為的矛盾感。
資料提供：傳影互動。

　　使用變形鏡頭是為了尋求與獲得比一般電影更寬的影像畫幅比。雖然若不採用變形鏡頭依然有可以實現 2.39:1 的畫幅比影像的方式，例如以遮罩方式處理。但這會造成需以裁切的方式來拍攝電影，或將每幅畫格的頂部和底部加以遮幅處理。但這不僅會造成犧牲影像的垂直解析，也會造成感光區域變小和質感的損失。變形攝影鏡頭能使用更多的感光區域，減少影像的顆粒感，並增加空間解像度和增加色調描繪的精細度（John Hora, 2001），[74]也是電影攝影師希望採用變形攝影鏡頭拍攝的原因。

　　無論哪一種數位電影攝影機的哪一種解析格式，電影攝影師都必須思考

[74] John Hora (2001). Anamorphic Cinematography. *American Cinematographer Manual* (8[th]Ed., p. 45, Rub Hummel Ed.). Hollywood: ASC Press.

是否要選擇捨棄部分影像感光區域的決定。例如以擁有 2K 大小的（底片或影像感測器的）感光區域，要經裁切後才可獲得 2.39:1 的畫幅比。但也會造成高邊的垂直解析只能獲得 858 行的解析度。變形鏡頭提供了一種捕獲 2.39:1 畫幅比的方法卻不需犧牲解析度。如果在影像感測器是 16:9 長寬比的攝影機上使用 2 倍變形鏡頭時，會產生 3.55:1 超寬畫幅比的影像，即便使用 1.5 倍的變形鏡頭也會產生 2.66:1 畫幅比的影像。因此若要使用 16:9 比例的影像感測器來製作傳統的 2.39（Scope 比率）的畫幅比影像，便需使用 1.33 或 1.35 倍的變形鏡頭（Justin Dise, 2019, August 5）。[75]

（六）成像圈與焦距轉換率

成像圈（image cycle）是鏡頭為了獲取整體物體的影像，在成像過程中底片或影像感測器表面上所呈現出一個圓形區域，這個圓形區稱為成像圈（或圓）。也就是當入射光線通過鏡頭後，在焦平面上呈現出圓形的明亮清晰的影像幅面。成像圈由鏡頭光學結構決定，一旦設計完成其對應的成像圈就確定了。例如符合 APS-C 影像感測器的尺寸是寬 23.6mm 與高 15.8mm，便需要能覆蓋對角線 28.2mm 為直徑的成像圈。由於需要與影像感測器大小相匹配的成像圈，專為成像圈較小的 APS-C 感測器設計的鏡頭，不能在 35mm 全片幅的影像感測器（寬 36mm × 高 24mm，對角線為 43.3mm）上使用，因為 35 全畫幅的成像圈太大，如圖 4-34。

[75] Justin Dise (2019, August 5). Anamorphic Lenses: The Key to Widescreen Cinematic Imagery. *B&H Photo-Video-Pro Audio*. Retrieved from https://www.bhphotovideo.com/explora/video/features/anamorphic-lenses-key-widescreen-cinematic-imagery#comments.

35mm全片幅尺寸的成像圈

35mm全片幅尺寸的畫面範圍

更大口徑鏡頭的成像圈

鏡頭

APS-C 尺寸的成像圈

APS-C 尺寸的畫面範圍

圖 4-34　35mm 全片幅與 APS-C 片幅，彼此鏡頭成像圈差異示意圖。作者繪製

　　使用不同的攝影機，鏡頭組合也不盡相同，但是影片作者想要實現的影像，往往和人眼所看見的、記憶的、或意圖表達的，不會相差太遠。加上拍攝有時會因設備空間等與其他限制，可以使用的攝影機規格也難以維持一致，也有混用機會。為了讓使用不同影像感測器尺寸規格的攝影機視角，能在成片中保持一致，除了配合適用的鏡頭成像圈之外，不同規格攝影機的視角也須保持一致。這個方式便可採用焦距轉換率（crop factor）的概念來處理。在電影攝影領域視角差異是以鏡頭焦距作為區分基準，因此選用鏡頭便需以焦距轉換率，乘上鏡頭的焦距作為不同影像感測器攝影機，在匹配鏡頭視角時的依據。

　　鏡頭的焦距轉換率計算依據的是畫面的對角線。與 35mm 電影規格匹配時，便可把 35mm 電影尺寸的畫幅對角線作為依據並當成 1 來計算。若同時有兩個不同尺寸影像感測器規格時，一般是以主攝影機的規格作為換算的視角依據。例如以 ALEXA Mini 為主攝影機，搭配 ALEXA 65 攝影機，選用 2:1 的畫幅比作為拍攝時為例，兩架攝影機的影像感測器尺寸與對角線分別如表 4-2 所示，焦距轉換便可算出約為 1.81。拍攝時當 ALEXA Mini 使用焦距為 18mm 的鏡頭時，ALEXA 65 則需選用 18mm x1.81（焦距轉換率）=

31.58mm 的鏡頭。因此當使用兩種不同尺寸的影像感測器攝影機，若想獲得相同視角的影像時，要採用鏡頭焦距轉換率來計算，取得焦距最為接近的鏡頭，以便保持兩者視角的相近性。

表 4-2 ALEXA Mini 與 ALEXA 65 以 2:1 畫幅比拍攝時鏡頭的焦距轉換率

攝影機廠牌	ARRI	
型號	ALEXA Mini	ALEXA65
Open Gate 影像感測器2:1(寬,mm)	28.25	51.15
Open Gate 影像感測器2:1(高,mm)	18.17	25.58
感測器面積（mm²）	513.30	1308.42
感測器對角線長（mm）	31.58	57.19
最大容許模糊圈直徑（mm）	0.018	0.033
焦距轉換率	1.00	1.81

作者整理製表

因此，當 ALEXA Mini 使用 ARRI Prime 18mm 鏡頭，以 1.81 倍的焦距轉換率作為計算基準，ALEXA 65 便需使用 ARRI DNA Prime 35mm 鏡頭。若 ALEXA Mini 使用焦距為 39mm 的鏡頭，ALEXA 65 便需使用焦距為 70mm 的鏡頭。但還需根據實際可用的鏡頭焦段來選擇最接近的鏡頭。例如 ARRI DNA Prime 的系列鏡頭中，分別有 28mm、35mm、45mm 三種不同相近焦距的鏡頭，因此可以選用與 31.58mm 最接近的 35mm 鏡頭。從圖組 4-35 可辨識出，兩台不同影像感測器尺寸的攝影機，以上述焦距轉換率選用適合焦距鏡頭時，可以得到兩者影像在視角上最接近的結果（Manuel Lübbers, 2020, August 4）。[76]

[76] Manuel Lübbers (2020,August 4). Large Format Look Test: Alexa 65 vs. Alexa Mini. Retrieved from https://manuelluebbers.com/large-format-look-alexa-65-vs-alexa-mini/

圖組 4-35　　上圖為當 ALEXA Mini 使用 ARRI Prime 35 的鏡頭時，以
　　　　　　1.81 的焦距轉換率計算後，ALEXA 65 須使用 DNA Prime
　　　　　　70 的鏡頭（如下圖），可實現兩者視角上的一致（卻同時也
　　　　　　可看出兩者的景深表現並不一致）。
資料來源：Manuel Lübbers (2020, August 4)。[77]

　　除了視角之外，還需注意不同感測器尺寸和鏡頭光圈的搭配，也會造成
不同的景深。從圖組 4-35 可見，雖然兩者的視角一致，但景深表現並不相
同。因此當獲得焦距轉換率後，也需把景深以相同係數進行補償。例如要與
ALEXA Mini 採用 T2.8 光圈時的後景模糊程度匹配時，感測器尺寸較大的
ALEXA 65，光圈需縮小 1.81 倍，意即要把光圈縮小到約 T5.6，便可使兩架
攝影機呈現大致相同景深的影像。並且為了使兩個鏡頭中影像的明暗程度趨
於一致，在較大（T2.8）光圈的鏡頭上再適時輔以減光濾鏡，如 ND0.6 濾鏡

[77] Manuel Lübbers (2020,August 4). Large Format Look Test: Alexa 65 vs. Alexa Mini.
Retrieved from https://manuelluebbers.com/large-format-look-alexa-65-vs-alexa-mini/

的使用，便可減低約 2 檔的進光量，以實現兩個鏡頭在影像明暗程度表現上更為接近，如圖組 4-36 所示。

圖組 4-36　上圖是 ALEXA Mini 使用 Signature Prime 18mm 鏡頭、光圈 T2.8，並加上 ND0.6 濾鏡時的景深表現。以 1.81 焦距轉換率計算後，ALEXA 65 要使用 DNA Prime 35mm 鏡頭，光圈縮小至 T5.6（如下圖），便可實現兩鏡頭在景深表現上大體的一致性。
資料來源：Manuel Lübbers (2020, August 4)。[78]

（七）鏡頭質量屬性

　　不同鏡頭，性能也不同。鏡頭並非攝影機的附屬，鏡頭是成像系統中最重要的元素。鏡頭的製造過程與種類繁複，自其中選擇出適當的組合也並不容易，加上鏡頭系統中也有許多不同的參數，便更提高了理解和選擇上的難度。因此以全面性的表現特徵來理解鏡頭質量的屬性，以利做為認識與考量選用時的依據。

[78] Manuel Lübbers (2020, August 4). Large Format Look Test: Alexa 65 vs. Alexa Mini. Retrieved from https://manuelluebbers.com/large-format-look-alexa-65-vs-alexa-mini/

關於鏡頭的優劣可用靈敏度、對比度、解像力、色彩還原與幾何畸變，共五項屬性作為參考。鏡頭的靈敏度，是鏡頭對光線透射時的反應處理能力（李銘，2014a）。[79]檢視時可把鏡頭光圈全開來檢查鏡頭對於光的反應並獲得相關能力的理解。對比度則是鏡頭質量的整體表現，可以從耀光（或稱雜散光）和輕度炫光（mild glare）的控制得當與否來判斷，使用灰階表拍攝後進行動態範圍反應明暗的判斷，如圖4-37，是DSC實驗室（DSC Labs）高達20檔次的動態範圍測試灰階圖卡。可以在極端照明狀況下，搭配攝影機水平與垂直搖攝後成像的效果是否優異來反應。

圖4-37 高動態範圍測試灰階圖卡。
資料來源：DSC官網，https://dsclabs.com/xyla/。

解像力可用調製轉換函數（Modulation Transfer Function，簡稱MTF）來評價鏡頭的優劣。與光學系統的像差和光學系統的繞射效應有關，它是光學傳遞函數的絕對值。橫軸表示成像上的空間頻率以每毫米的週期數（degree/mm）來表示，主要是引用反差對比的概念來檢定鏡頭解像力，可用MTF＝影像對比度／主體對比度的概括之公式說明。MTF的測試鏡頭反差對比度及銳利度的評估方法，可使用ISO12223的測試圖，進行影像解析力

[79] 李銘（2014a）。高清鏡頭的測試方法。電影技術的歷史與理論（頁 215，陳軍、常樂編）。北京：世界圖書出版公司。

和空間頻率的表現能力，來判斷一顆鏡頭在中央、邊角等處的解像力與對比度的表現力。

　　色彩還原力，是決定於鏡頭對光譜頻率的反應，它和攝影機的光束分離光學系統、攝影機成像組件的光譜響應和攝影機製造商的線性矩陣，這些已經無法更動的因素，共同決定了色彩還原的特性，由此可見鏡頭在色彩還原工作上的舉足輕重。

　　最後就是影像畸變狀況的確認，包括桶狀變形與枕狀變形。所有鏡頭都會有程度不一的幾何畸變，焦點越短的鏡頭幾何畸變的狀況可能加深。

三、景框畫幅比

　　寬銀幕就像是有聲電影和彩色電影般，這些一連串的新技術，建構起更多樣的美學規範，也改變了整個電影世界。

<div align="right">John Belton（1992, p. 12）[80]</div>

　　過去 50 年的電影研究表明，格式不是由戲劇內容自動決定的。它是一個由攝影師和導演所決定的創意選擇。全方位的戲劇、喜劇、愛情、動作或科幻等都可以採用一種不同畫幅比的使用（Rob Hummel, 2007）。[81]實現與匹配作者上述意念時，電影在影像獲取過程中首先需要決定的，便是攝影系統中的景框畫幅比（aspect ratio，以下稱畫幅比）。

（一）底片與影像感測器的種類與畫幅比

　　電影底片的畫幅比始終是重要的討論議題，這是因為受光與感光面積越大，將來投射在銀幕上的影像便能有更高的銳利度（sharpness）和更多的細

[80] John Belton (1992). *Widescreen Cinema.* (p. 12). Cambridge: Harvard University Press.
[81] Rob Hummel (2007). Comparison of 1.85, Anamorphic and Super 35 Film Formats. *American Cinematographer Manual* (9th Ed., Vol.1, p. 28, Stephen H. Burm Ed.). Hollywood: ASC Press.

節（detail）與亮度（brightness）。雖然這三個項目也會影響影片的解析，但是展映管道與模式則是造成影像成品最終畫幅比的關鍵。此外，數位電視已成為視覺娛樂的主要來源，但寬銀幕電影在平面電視上卻往往難保有和在影院上映時相同的長寬比無損播出。所以在拍攝時可能發生針對不同上映或平台播放時，能否保持一致而需進行轉換之故，理解拍攝和上映平台的長寬比有其必要。

　　畫幅比與底片的感光面積並無關連，但動態影像的起源來自於電影，因此熟悉電影底片的規格是必要的。常規的電影底片以片幅區分，計有 8mm、16mm、35mm 與 65mm 和 IMAX 幾種，各自再依拍攝模式的不同進行區分。所謂的畫幅比並非感光區域的大小，而是感光區的水平軸和垂直軸的固定比例關係。例如 35mm 電影底片的規格，寬是 24mm、高是 18mm，畫幅比就是（24:18=4:3=）1.33:1。但若為平面攝影底片則是使用最大孔徑之故，感光區域尺寸是寬 36mm 高 24mm，因此畫幅比是（36:24=3:2=）1.5:1。再依各種模式的感光區之寬、高長度便可計算出畫幅比，如表 4-3，也可自其中清楚得知拍攝時標準鏡頭視角的參考鏡頭焦距。

表 4-3　底片規格的片幅與畫幅比及標準鏡頭參考焦距

底片規格	35mm				65mm
片幅	35mmSTD	Super35	變形寬鏡頭	Vistavision	65mm 5P
畫幅比	1.37:1	1.33:1	2.39:1	1.4:1	2.28:1
標準鏡頭參考焦距	30mm	34mm	70mm	50mm	75mm

底片規格	8mm		16mm		IMAX
片幅	8mm	Super8	16mmSTD	Super16	IMAX 15P
畫幅比	1.33:1	1.4:1	1.37:1	1.66:1	1.34:1
標準鏡頭參考焦距	7mm	8mm	14mm	17mm	100mm

資料來源：日本映画テレビ技術協會（編）（2023，頁 3、5）[82]作者整理製表

[82] 日本映画テレビ技術協會（編）（2023）。映画テレビ技術手帳 2023/2024 年版（頁 3、5）。東京：一般社団法人日本映画テレビ技術協會。

專為影院映演而製作的電影，在景框畫幅比上採用的規格基本都會大於 1.33:1，因此只要大於這比例的都可被認定是寬銀幕系統。這可以和以往為了工業用途或教育用途而製作的電影多以 1.33:1 的畫幅比拍攝做區隔之外，其實影像原則上可以是採用任何比例畫幅比的，但它必須受限於固定的 35mm 底片寬度，並且需要留給放映拷貝上光學音軌空間，這意味著底片的光學中心需要偏移以適應聲軌所需。例如超 35（Super 35mm）中的 Super 便是指去除音軌安全區，以及將光學重新調整到影片中間的片幅模式。此外相當重要的是使用的畫幅比越大，影像中的物理高度就越小。隨著垂直尺寸縮小雖然可以獲得更大的畫幅比，但事實上因為顯影（感光）面積並未增加，因此會造成影像的解析度降低。

　　畫幅比是定義作品外觀的方法，但它的計算根基則是位在底片或使用感光區域的實際尺寸，也就是在攝影機系統中與鏡頭搭配後，涵蓋在成像圈內方形區域的寬與高。在底片攝影機中，這些區域的畫幅比未來也會是上映時放映拷貝影像的畫幅比，這些畫幅比迄今依然是動態影像的電影、電視和串流影像的依據。所以在底片之外各種影像感測器在拍攝使用與影像再現時，畫幅比的觀念與運用便需要據此理解。表 4-4 是主要的影像感測器種類片幅規格畫幅比與標準鏡頭參考焦距。從中可以得知影像感測器的尺寸不似電影底片規格的一致與單純，種類上大致可區分為 CCD 與 CMOS 兩種。尺寸方面，以 CCD 作為影像感測器採用的固定尺寸有 1/3、1/2.3、2/3 和 1 吋。CMOS 的影像感測器尺寸則不僅種類繁多，即便尺寸接近但因技術與製程考量，規格亦不盡相同。

表 4-4　主要影像感測器種類、片幅規格畫幅比及標準鏡頭參考焦距

影像感測器種類	CCD			
片幅	1/3"	1/2.3"	2/3"	1"
寬(mm)	4.8	6.16	8.8	13.2
高(mm)	3.6	4.62	6.6	8.8
畫幅比	1.33:1	1.33:1	1.33:1	1.5:1
標準鏡頭參考焦距	7mm	9mm	12mm	18mm

影像感測器種類	CMOS					
片幅	BMPCC	M4/3	APS-C	VARICAM 35	SONY F65 35	APS-H
寬(mm)	15.81	17.3	23.6	26.68	24.7	28.10
高(mm)	8.88	13	16.8	14.18	13.1	18.70
畫幅比	1.78:1	1.33:1	1.5:1	1.88:1	188:1	1.5:1
標準鏡頭參考焦距	22mm	24mm	33mm	34mm	34mm	39mm

影像感測器種類	CMOS					
片幅	SCARLET5K	V-RAPTOR8K 35	ALEXA XT3.2K	ALEXA 35	KOMODO 6K	WEAPON 6K
寬(mm)	25.6	26.21	28.17	27.99	27.03	30.7
高(mm)	13.5	13.82	18.13	19.22	14.26	15.8
畫幅比	1.9:1	1.9:1	1.55:1	1.33:1	1.9:1	1.94:1
標準鏡頭參考焦距	36mm	36mm	39mm	39mm	39mm	43mm

影像感測器種類	CMOS					
片幅	VENICE 6K	VENICE 28K	ALEXA LF4.5K	MOMSTRO8KVV	V-RAPTOR 8K	ALEXA65 8K
寬(mm)	36.2	35.9	36.7	40.96	40.96	54.12
高(mm)	24.1	24	25.54	21.6	21.6	25.58
畫幅比	1.5:1	1.5:1	1.43:1	1.9:1	1.9:1	2.11:1
標準鏡頭參考焦距	50mm	50mm	50mm	57mm	57mm	75mm

資料來源：日本映画テレビ技術協會（編）（2023，頁 2，4）[83]作者整理製表

（二）畫幅比與敘事

> 景框並不單純只是中性的邊界；它為影像裡的內容提供觀察點，
> 在電影中，景框之所以重要，是因為他主動為觀眾界定了影像。
> 　　　大衛‧鮑威爾、克里斯汀‧湯普森（2008/2010，頁 215）[84]

　　進一步來說，影片作者在藝術創作時所選用的景框與畫幅比例，是在一種無言以謂的意念下決定。影片的景框決定後，影片作者便決定了讓觀眾看到哪些景物，以及景物前後景中是否有哪些正在進行著的動作，這便大大地

[83] 日本映画テレビ技術協會（編）（2023）。映画テレビ技術手帳 2023/2024 年版（頁 2、4）。東京：一般社团法人日本映画テレビ技術協會。

[84] 大衛‧鮑威爾、克里斯汀‧湯普森（2010）。**電影藝術：形式與風格**（第 8 版，頁 215，曾偉禎譯）。臺北：遠流。（原著出版年：2008）

影響觀眾觀看影片時的整體感受。同時，除了特殊的目的與原因，電影拍攝時的畫幅比也決定了展映時影像的畫幅比，作品的意志與意念才能夠始終如一地被貫徹到觀眾面前。在景框畫幅比的選用上，影片作者會將表現概念和影院或電視或串流等展映平台的規範綜合考量後，選定拍攝的畫幅比。

圖4-38　主要畫幅比示意圖。
資料提供：隋淑芬，作者繪製。

　　圖 4-38 是主要畫幅比，如 1.33、1.37、1.43、1.77、1.85、1.91、2.0、2.2 與 2.39 的示意圖。電影會依據創作意圖選用各自不同的畫幅比作為敘述風格。一些電影甚至將不同畫幅比與影像一樣，作為敘事時一種跨文本的符號使用。在此針對幾項常用畫幅比簡明闡述如下：

1. 1.33：1（1.37：1）

　　畫幅比與底片可感光區域的限制有密切關係。愛迪生（Thomas Edison, 1847-1931）和伊士曼柯達（Eastman Kodak，簡稱 Kodak 或柯達）公司把底片單一畫幅規制在 4 齒孔時便確認這個無法改變的規格。加上電影前史自銀版照相術印片時也是 1.33:1 的影響，在有聲片以前放映的電影可以使用全幅

的感光區域，有相當長的一段時間使用的畫幅比規格是 1.33:1。當聲音也需要記錄在底片時，美國影藝學院自 1932 年起把電影的畫幅比制定為 1.37，[85]這與人眼視界的垂直和水平視野比，分別是 155/120 也就是約為 1.29:1 也有關（James E. Cutting, 2021）。[86]好萊塢在 1932~1952 年間，多數的電影都採用這個畫幅比。這當中最典型的例子便是《亂世佳人》（*Gone With The Wind,* 1939），如圖 4-39。

圖 4-39　《亂世佳人》以 1.37:1 的畫幅比作為景框規格。

資料來源：米高梅電影公司。

2. 1.66：1

　　源自於超 16mm（Super16mm）的畫幅比，也在歐洲較常被使用，因此也稱為歐洲寬銀幕，這是因為許多歐洲拍攝的影片使用超 16mm 拍攝之後，再放大成 35mm。處理的方式是在標準的電影片幅中，以上下遮黑處理為 1.66:1 的影像規格，例如《亂世兒女》（*Barry Lyndon,* 1975）和《發條橘子》（*A Clockwork Orange,* 1971）。近期的《第一夫人的秘密》（*Jackie,* 2016），是以 1963 年，前美國第一夫人賈桂琳‧甘迺迪（娜塔莉‧波曼飾）遭遇丈夫被刺身亡的意外，對外需面對險惡的政治環境沉著周到處理後事，內在卻

[85] 美國影藝學院，原文是 The Academy of Motion Picture Arts and Sciences，縮寫為 AMPAS，中譯為電影藝術與科學學院，簡稱為美國影藝學院。主要目標是推動電影藝術與科學的發展，促進業內在包括文化、教育、技術等方面的相互合作，與表彰為電影業作出傑出貢獻的人士。最著名的活動是舉辦一年一度的奧斯卡金像獎評選活動與頒獎儀式。

[86] James E. Cutting (2021). *Movies on Our Minds: The Evolution of Cinematic Engagement* (p.52). Oxford: Oxford University Press.

需乘載私密痛楚的無助與恐懼做為故事線。本片以超 16mm 拍攝，採用 1.66:1 的畫幅比完成，在視角上的一致，以及多用特寫鏡頭的策略下，讓這種古老畫幅比相當內斂的堅忍，又保留不知即將面臨何種變化的懸疑，適如其分地在電影中加以表現出來。

3. 1.77：1（16：9）

是當前 HDTV 的標準畫幅比，是由美國的電影電視工程師學會（Society of Motion Picture and Television Engineers，簡稱 SMPTE）高解析工作組，在 1984 年提出的規格，已成為數位顯示平台的標準格式。這個格式可以讓標準電視 4:3 的節目有效利用和轉移，也能夠盡量保留 2.39:1 寬銀幕的畫幅比，不需再以黑邊遮幅（letter box）模式改變，[87]是一種在工程思維下採用的幾何平均值，也是當下的數位電視、OTT 平台、電腦螢幕和手機最常用的比例。這種規格往往是基於要把感光區域極大化的思考策略而採用。

4. 1.85：1

1.85:1是電影製作時的標準畫幅比，適合於關注角色和對話以及更深刻主題的電影。《抓狂美術館》（*The Square*, 2017）以傳統的1.85:1寬銀幕，來表現當觀眾習慣於等候角色提出問題並希望獲得回答時，電影卻總是相反的讓這位角色等待又等待，直到觀眾都焦慮了才緩緩給出了另一個答案（Glenn Kenny, 2017, October 28），[88]既準確又深刻。電影中美術館館長克里斯汀（Claes Kasper Bang飾）為了取悅賓客，在藝術頒獎晚宴暨募資餐會中，安排一場由行動藝術家奧列格（泰瑞·諾塔瑞飾）扮演猩猩的節目。不久前，克里斯汀才為了館內即將推出「方框」（The Square）的特展，製播了一則網路宣傳短片，內容是把一位貧苦模樣的金髮小女孩爆破撕裂。宣傳短片瞬間成功引起網路聲量和討論，但同時也迎來詆毀弱勢族群的巨大撻伐。受邀在餐會表演的奧列格，藉由扮演猩猩的行動表演，不斷恣意又造次地凌遲

[87] 黑邊遮幅（letter box），在銀幕中顯示的內容除了正常影像外，兩側或四周多出來的未顯示區域。因該區域為黑色，故稱之為黑邊遮幅。

[88] Glenn Kenny (2017, October 28). The Square. *Roger Bert. com*. Retrieved from https://www.rogerebert.com/reviews/the-square-2017.

在場的上流人士，以作為對他們虛偽和醜陋行為的抗議。整個段落效仿猩猩行徑的脫序演出，更可深刻體現出上述特質。

　　由瑞典皇宮改裝而成的藝術博物館，古典又優雅。貴族般盛裝的賓客們從獵奇地享受著裸身狂吠的野蠻動物，歷經一再再無情的欺壓卻遲遲無法等到預期結果來臨的驚恐。觀眾們面對不在預期內的脫序演出，越來越坐立難安，終於有人開始挺身反抗猩猩的凌遲，其他人繼而群起制服了這隻狂猛失序的動物。搭配這段刻意設計成矛盾情節的敘事，選用了 1.85:1 的畫幅比來加深視覺感上的緊張感與荒謬性。首先本片室內場景居多，鏡頭取鏡也多採用中近景之故，相較於如 2.39 更寬的銀幕，1.85 的畫幅比能有較長（深）的景深，來讓這種緊張感和荒謬性，在具有深刻歷史意義的場域氛圍中，更能對比以及體現在場的眾賓客們從驚喜到驚恐、從冷靜到慌張、從壓抑到爆裂的種種轉變與所需面對的挑戰。

圖 4-40　　《抓狂美術館》以 1.85:1 畫幅比的景框規格，讓前身是皇宮宴
　　　　　　會廳的募款餐會中，突發的脫序表演和與會者們的驚恐，在一
　　　　　　種傳統場域的氛圍下激盪出了相當有層次的內在衝突感。
資料提供：東昊影業。

5. 2.39：1/2.35：1

　　這種規格的寬銀幕畫幅比，有著接近全景式的比例，能使電影加強環境感與情緒，以及增添史詩概念時的使用。《椿三十郎》（*Sanjuro,* 1962），是以 Tohoscope（anamorphic）的寬銀幕攝影機拍攝。椿三十郎（三船敏郎飾）除

了名字是隨意取的之外，武功高強的他也因為多次智取，將城主城代一家人從造反的大代目手中全部救出，雖然危機成功解除但也造成敵方武士室戶（仲代達矢飾）無法服氣而要求單挑，在風和日麗但兩人卻是生死交關的決鬥中，寬銀幕把現場的凝重和緊迫氛圍如實傳達。藉由精確的場面調度，讓前方兩位武士對峙的決心與後方年輕武士屏氣凝神的畏懼，形成極端的靜與動之間的強烈對比，實現了黑澤明電影中精湛的氣韻流動，如圖 4-41。兩位的武士刀出鞘前長達半分鐘的高度沈浸感，便是透過寬銀幕來造就。藉由寬銀幕讓刀出鞘後的鮮血噴濺，和武士的惋惜及後方年輕武者們的讚嘆，交織而成一種極度矛盾卻又宛如史詩般的雄渾壯麗（唐納・瑞奇，1965/1977）。[89]

圖 4-41　《椿三十郎》以 2.35:1 的畫幅比來展現武士的對決與環境　　　　　人物間的關係。
資料來源：東寶公司。

　　除了沉浸感外，也可從場面調度來探求寬銀幕與敘事表現間的關係。在《羅馬》的螃蟹餐廳段落，眾人皆因父親已有新歡不會再回家團聚而瀰漫在悲戚的氛圍中。小孩們無感地舔著最愛的冰淇淋，連幫傭克萊奧也是。一旁卻是新人們婚禮宴客與歡慶拍照的行徑，好不熱鬧，也極度諷刺。身在女主人索菲婭和小孩們背後的餐廳標誌—大螃蟹，仿若冷眼地看著、或是宣揚著，沒人可以從這股低氣壓逃脫出去。本片在 70mm 的影院放映時以 2.2:1

[89]　唐納・瑞奇（1977）。電影藝術—黑澤明的世界（再版，頁 231，曹永洋譯）。臺北：志文。（原著出版年：1965）

數位電影製作基礎知識與運用

174

的畫幅比上映，一般影院和串流平台則以 2.39:1 的畫幅比來表現上述情境。有些電影在規格上把畫幅比標示為 2.40:1，所指的通常都是 2.39:1，這是因採用數學上四捨五入所致，無須過度在意。

圖 4-42　電影《羅馬》採用 2.39:1 的畫幅比作為表現方式。圖例為餐廳外場次。克萊奧與索菲婭及子女們的低氣壓，和一旁婚宴的歡聲鼓動，與墨西哥螃蟹文化的隱喻，藉由寬銀幕更全面揭示了人物與眾環境間的關係。
資料提供：Netflix。

6. 1.91：1

　　《燈塔》（*The Lighthouse*, 2019）則採用近似正方形的景框，作為構建敘事空間與景觀的方法。電影以 1.91:1 的畫幅比，讓兩名燈塔看守員，在面對孤獨的恐懼和緊張，以及自我和敵對的張弛循環中逐漸失去理智。加上來自噩夢的侵擾，更鼓動了兩人開始做出怪異的舉動。兩位人物的日子被限制在偏遠的燈塔，讓地理景觀上的孤單加上 1.91:1 的侷限畫幅比，讓兩位人物日復一日與既是夥伴又是敵人的彼此，更加無處可逃而瀕臨崩潰。並在重複狂亂卻又期待回歸原狀的輪迴中，驅使兩人走向失去理智的下場。

圖 4-43　《燈塔》以 1.91:1 的畫幅比，來表現處在偏遠半島兩位燈塔守護員，處境與心境上的對峙和轉變。
資料提供：CatchPlay。

7.2：1

　　電影攝影師維特里歐‧史托拉羅，基於電影在影院上映結束後便進入到家庭娛樂市場的生態模式，造成電影中的畫幅比可能無法在其他平台重現的現象而感到惋惜。因此希望能積極處理讓原始的電影畫幅比，可再現於電視螢光屏，讓影片作者的電影意志表達可以貫徹。近期加上數位電視與電腦的普及這種觀念的實現越加可能，因此極力推薦此畫幅比做為電影拍攝規格。第一部使用 2:1 畫幅比的電影是《龍虎干戈》（*Vera Cruz*, 1954），而《咖啡愛情》（*Café Society*, 2016）與《幸福綠皮書》（*Green Book*, 2018），則是近期以 2:1 畫幅比作為創作的電影。電影《咖啡愛情》的攝影師便是史托拉羅。他與導演伍迪‧艾倫（Woody Allen），在這部以好萊塢的電影世界為背景、充滿浪漫、華麗與多變的故事中，希望在電影中每一次的空間更換，都能讓觀眾發現到特殊的色彩，兩人為每個段落鏡頭設計了相應襯的光和色。為此決定援引達文西的知名壁畫《最後的晚餐》，以幾近 2:1 的比例（也稱作 Univisium system）作為畫幅比的規格（Jon Fauer, 2016, December 30），[90] 如圖 4-44。另一方面影集採用 2:1 作為畫幅比的數量為數不少，例如《紙牌屋》（*House of Cards*, 2013）與《王冠》（*The Crown*, 2016）及《黑道律師文森佐》（*Vincenzo*, 2021）等。

圖 4-44　《咖啡愛情》採用 2:1 的畫幅比作為景框格式。
資料提供：甲上娛樂。

[90] Jon Fauer (Ed.) (2016, December 30). My experiences on the motion picture "Café Society" directed by Woody Allen. *Film and Digital Times Special On line Report*. Retrieved from https://www.fdtimes.com/2016/12/30/vittorio-storaro/

（三）非固定式景框與敘事

　　電影的畫幅比在拍攝與映演時採用的畫幅比應該是一致的。但是影片作者也不斷在尋找更多的創作可能。受惠於數位化，畫幅比的更動自然也成了影片作者能夠自由運用的選項，它儼然已成了影片作者的敘事載體，甚至是敘事本身。

　　《歡迎來到布達佩斯大飯店》（*The Grand Budapest Hotel*, 2014）的電影文本共有三個年代。影片作者選用了不同的畫幅比，作為不同年代敘事推動時的輔助。20 世紀 30 年代戰爭開始前，在故事中的飯店所發生的相關情節採用 1.37:1 的畫幅比。1968 年，年輕時的作者（裴德·洛飾）來到已經易主的大飯店採訪新的主人，就以 2.39:1 的畫幅比來展現時代感。時序進到當代的年老作者（湯姆·威爾金森飾）時，就用最為普及的 1.85:1 畫幅比作為時代的表徵。以三種畫幅比的變動產生的不同視角，作為提供觀者適應故事本身，以及各個重要時代意義揭露時，與從潛意識作為理解影片和感知發生作用的依據（Nicholas Laskin, 2015, September 9）。[91]這種根據動作發生的時代改變畫幅比的技巧，被讚譽為有效果、生動豐富又有表現力（Todd Mccarthy, 2014, February 6）。[92]

　　《山河故人》（*Mountains May Depart*, 2015）中，也把三個年代的敘事期間區隔，採用畫幅比為手段。1999 年山西汾陽的青澀時代，採用 1.37:1 的畫幅比；2014 年時，40 歲的趙濤（沈濤飾）已與晉生（張譯飾）離婚，前夫帶著 8 歲的兒子到樂準備移民澳大利亞時，變成了 1.85:1。2025 年的澳大利亞，兒子到樂（董子健飾）已經 19 歲，與學校漢語老師 Mia（張艾嘉飾）有一段看似即將發生戀情的相處，這些在澳洲的生活段落則是 2025 年，以畫幅

[91] Nicholas Laskin (2015, September 9). Watch: Video Essay Explores The Impact Of Different Aspect Ratios In Film. *Indie Wire*. Retrieved from https://www.indiewire.com/2015/09/watch-video-essay-explores-the-impact-of-different-aspect-ratios-in-film-260072/

[92] Todd Mccarthy (2014, February 6). 'The Grand Budapest Hotel': Film Review. *The Hollywood Report*. Retrieved from https://www.hollywoodreporter.com/movies/movie-reviews/grand-budapest-hotel-film-review-677467/

比 2.39:1 來表現。時代的差異與電影敘事的推進有著強大的關聯，把畫幅比的變動作為敘述模式和表達的手段，是因為在導演自身的攝影經驗中，20世紀 90 年代所拍攝的素材多是 4:3 的畫幅比，21 世紀之後則多為 16:9。因此電影中的三段畫幅變化，便是為了忠於過去拍攝的那些老素材（賈樟柯，引自張夢依，2015 年 10 月 29 日）。[93]

《親愛媽咪》（*Momy*, 2014）是描寫一段一個失去雜誌社兼職工作的母親，與過動只能自學的兒子，和因語言障礙而休假的中學老師，三人因彼此欣賞與依賴，進而建立起獨特生活經歷的故事。隨著時間推進可以更深入到每位人物的內心深處，本片導演便強調，以 1:1 畫幅比拍攝人物，避免畫面左右兩側的干擾，並且能夠貼近角色以及讓觀眾直視角色的眼睛，所以更適用來描繪這些人的生活（札維耶·多藍，引自 Chris O'Falt, 2015, January 8），[94]這樣的畫幅比讓人物們一起度過許多困境和期待獲得快樂生活的內心世界，更容易親近與傳達。用這種規格的畫幅比讓人物生存在當下，就是巴贊的寫實主義（Chris O'Falt, 2015, January 8）。[95]以 1:1 的正方形畫幅比（仿手機式直式）作為景框表現的基礎，完全顛覆電影的畫幅比。在電影銀幕建構出一種與新媒體時代的貼近感。

作者以為，本片進一步把非固定的畫幅比作為敘事手段。當三人的生活步入正軌並對未來燃起希望時，兒子史蒂夫（安托萬·奧利弗·波尼安飾）更是一改以往的低沈，主動伸手把 1:1 的畫幅打開到相當開闊的 2.39:1。此時週遭事物都進入到了他們三人的視野，觀眾也更能看到 3 人同時的在場關係。以往的各自困坐愁城似乎已煙消雲散，一片預期的美好正即將到來。當觀眾與他們還沈浸在相當正向發展的當下時，母親黛安娜（安妮·杜爾瓦勒

93　張夢依（2015 年 10 月 29 日）。關於《山河故人》的十件事：揭秘賈樟柯的迪廳歲月。時光網。取自 http://news.mtime.com/2015/10/29/1548272.html

94　Chris O'Falt (2015, January 8). Why Xavier Dolan's 'Mommy' Was Shot as a Perfect Square. *The Hollywood Reporter*. Retrieved from https://www.hollywoodreporter.com/movies/movie-news/why-xavier-dolans-mommy-was-756857/

95　Chris O'Falt (2015, January 8). Why Xavier Dolan's 'Mommy' Was Shot as a Perfect Square. *The Hollywood Reporter*. Retrieved from https://www.hollywoodreporter.com/movies/movie-news/why-xavier-dolans-mommy-was-756857/

飾）卻收到鉅額要求的賠償信件。剛剛萌發的願景瞬間幻滅，原本已有關注周圍和彼此的精神餘力不復存在，電影畫幅比也再次閉鎖回到 1:1 的現實生活，只有個人沒有彼此。影片作者並非僅僅用創新景框的建構來思考影像表現，事實上這種罕見的景框畫幅比與變動景框的畫幅比，是與敘事互相匹配的作者意念，強烈地出現在全片的每個角落未曾中斷。

除了畫幅比的變動之外，非固定式景框也形成了另一種電影敘述時的形式。《我不是潘金蓮》（*I Am Not Madame Bovary*, 2016）是描寫李雪蓮（范冰冰飾）想要推翻和丈夫為了買房所做的假離婚的經過。在歷經請託遠房親戚的法官未果，又找市長和縣長希望討回公道都失敗，一怒之下上京尋求協助，卻湊巧得以向最高領導人告狀成功，但最終依舊無法改變法律事實而反轉的現實。電影情節就在這傳統價值與人心應變和刻板法令，三者間的細微處不斷暈染重疊又區分。這些連續段落除了在情節層次之外，還採用非固定式的圖框（非既有畫幅比）—中國建築的圓形和正方形窗門美學的敘述形式，建構起一種特殊的敘事模式，以期和人心與故事核心做反思和對應。

電影中充滿著大量運用方形與圓形的景框，以非固定式圖框和敘事的互相鑲嵌與變化，建構成為具有表達特殊意義的敘事系統。電影以一種隱於內而行於外的模式，順應著天道為圓，地道為方。方屬地，圓屬天。方曰幽而圓曰明之策，實現另一層次的隱含意義。此外，影片作者把一種對遊走的華人價值觀加以描述的同時，流暢地在方框和圓框間轉換，一方面呈現出中國傳統山水透視景框的雋永，一方面透過視覺聚焦，引導觀眾關注敘事主體和走向，從裡到外以外方內圓的哲學觀點與立場，建構成以非固定景框及畫幅比與敘事獨特關係的電影。上述演繹了畫幅比有助於創作者對敘事空間的把握，以及以新的時空關係，塑造出另一種包含文本關係的敘事空間（張燕菊、原文泰、呂婧華與李嶠雪，2020）。[96]

[96] 張燕菊、原文泰、呂婧華與李嶠雪（2020）。電影影像前沿技術與藝術（頁110）。北京：中國電影出版社。

第五章

影像質量的記錄系統

一些前電影技術包括與之關聯的攝影技術，諸如有關活動影像的
「魔燈」（即走馬燈）、活動幻鏡，以及其他的光學娛樂發明等。
這些發明無疑持續地「選擇、改進與發展成為一個系統的電影或
影像的工藝技術」。

Raymond Williams（引自 Duncan Petri，2006，頁 1）[1]

　　電影技術是某種獨特的設計，並且是依賴與結合實踐經驗和科學理論知
識才得以發展成功的。和所有科技是奠基在前人的研究發現一樣，影像最終
能實現複製與重現的基礎，源自於底片的發明。在電影製作技術受惠於科技
進步的當前，電影在影像的獲取、記錄和放映，依然把當年底片中銀粒子感
光機制的化學原理和還原作為基礎原形，包含光學範疇在內，數位電影製作
在感光工藝同樣也承襲底片在影像與色彩工藝的精髓。因此理解影像色彩的
記錄與處理工藝，更能充分認識底片和數位感測器的功能、特徵與限制。

　　傳統的電影製作使用的載體（media）是底片，數位電影則可在素材取
得的同時，藉由光電效應轉換為電子訊號後儲存在記錄媒體。姑且省略訊號
的處理過程，使用的媒體和載體也因目的、用途，造就出更多樣的格式。也
因此知曉兩者的相似與差異，相當有利於根據各種條件，以及在混用或選用
時能做出關鍵性的決定。本章將從底片的記錄與重現的發展脈絡作為開始，
以及影像如何從黑白進展到彩色的重要歷程，作為理解底片與數位製作分別
影響電影影像質量的主要變因的基礎。

一、實現影像複製與重現的歷程

（一）底片實現了光的反應與記錄

　　世界上第一張以攝影成像的圖片，是在 1825 年由法國發明家尼埃普斯
（Nicephore Niepce, 1765-1833），利用塗了感光化學乳劑的錫板放進暗箱在

[1] Duncan Petri（2006）。電影技術美學的歷史（梁國偉、鮑玉珩譯）。**哈爾濱工業大
學學報（社會科學版）**，**8**（1），1。

實驗室中所製成（久米裕二，2012）。[2]他與法國人畫家達蓋爾（Louis-Jacques-Mandé Daguerre, 1787-1851）合作，並在去世前把這個重要的技術資產交給了達蓋爾。達蓋爾隨後在 1839 年發表了有名的達蓋爾銀版照相（Daguerreotype），實現人類史上第一個攝影技術。這個技術的原理是在一塊塗有碘化銀的銅板上曝光，然後用水銀蒸氣燻沐，生成碘化銀薄膜做成感光面。在自製的照像機內將已發明可以感光的版，讓它經由透鏡投射光影做曝光，再用汞顯影箱以水銀蒸汽顯現影像後，再放置於食鹽水中定影，形成永久性的影像（陳美智、羅鴻文，2011）。[3]此外，銀版照相術的照片長寬比採用的是 1.33:1，或許是延襲了主要的繪畫比例，日後底片的顯影和印片尺寸也延續採用這個規格（James E. Cutting, 2021）。[4]

達蓋爾銀版攝影術雖然具有鮮明清楚的優點，但一次只能照一張像無法拷貝。1841 年 6 月 10 日塔爾博特（Fox Talbot, 1800-1877）發明了塔波紙照相術（也稱卡羅法照相術）。這個照相術的基礎，是把塗有適當硝酸銀液的紙浸泡在碘化鉀液中讓紙上產生鍗化銀（silver iodide），發明了世上第一張紙質負片。這種技術雖然因紙纖維影響造成畫質不佳，但是負片可重複印洗的作法卻也影響至今。由於紙張負片纖維透光性不佳，故正像影像容易失真、模糊，到了 1860 年代後便由透明片基的濕版底片所取代。

阿徹（Frederick Scott Archer, 1813-1857）於 1851 年公開發表了製作濕版負片的關鍵因素，是須在玻璃底片乾燥前完成曝光與沖洗，整個程序中底片皆屬於濕的狀態故稱為濕版。濕版火棉膠攝影法（Collodion process）取代了舊的攝影法，雖然製程相對麻煩但感光性強，曝光可大幅縮短至 2、3 秒。照片影像細緻底片又可複製許多正片，在幾經改造後才在 1856 年由諾雷斯（Hill Norris, 1830-1916）發明了將感光後的濕版以動物明膠包妥乾燥

[2] 久米裕二（2012）。カラーネガフィルムの技術系統化調査。**国立科学博物館技術の系統化調査報告第 17 集**（頁 286）。東京：独立行政法人国立科学博物館。
[3] 陳美智、羅鴻文（2011）。正片數位化工作流程指南（頁 9）。臺北：數位典藏與數位學習國家型科技計畫拓展台灣數位典藏計畫。
[4] James E. Cutting (2021). *Movies on Our Minds: The Evolution of Cinematic Engagement* (pp. 50-51). Oxford: Oxford University Press.

即可久存的方法，讓攝影者不必自製感光板而可由廠商提供。1855 年英國人亞歷山大·帕克斯（Alexander Parkes, 1813-1890）發明了硝酸纖維素（塑膠），但一直到 1870 年才由美國製造公司在登錄商標時被命名為 Celluloid（賽璐珞）。於 1880 年代後半起，賽璐珞被用做乾版的替代品，當照片和底片使用。

圖 5-1　約於 1867 年西班牙的赫羅納以濕版火綿膠攝影的負片，高 27cm 寬 36cm。
資料來源：Carlos Teixidor Cadenas - Own work, CC BY-SA 4.0, https://commons.
　　　　　wikimedia.org/w/index.php?curid=37187810

但是濕版火綿膠攝影法的碘化銀需要曝光的時間還是過長，馬杜庫斯（Richard Leach Maddox, 1816-1902）便在 1871 年發現鹵化銀晶體顆粒是最好的感光乳劑，便使用溴化銀（silver bromide）做為感光材料的乾版底片，並在 1880 年代由工廠大量製造、販賣。因為這種方式的照相術反差與灰階效果都優於濕版底片而迅速普及。它的構造為在玻璃板上塗佈含有鹵化銀的乳劑層，於不見光的狀態之下放入片匣或裝配於相機上，曝光後再經顯影、定影、水洗與乾燥等過程。後來再經改良讓底片的曝光可縮短至 1/100 秒且可做長時間的保存，也可以在工廠大量製造生產。同時 1880 年代後半起，賽璐珞也開始被用做乾版的替代品，當做照片或底片使用。

1887 年古德溫（Reverend Hannibal Goodwin, 1822-1900）進一步把賽璐珞片改良為以捲曲和柔韌的硝酸纖維素（cellulose nitrate）作為片基，讓它更容易塗佈上感光乳劑。賽璐珞片材質也因為耐用輕薄，讓原本需要龐大體積的攝影工作變得更加容易。因此 1888 年伊士曼柯達公司的創始人伊士曼（George Eastman, 1854-1932）購入了專利的使用權，並研製販售廣受庶民喜愛的柯達布朗尼照相機。從此攝影者不必麻煩自行製作底片，讓近代攝影器材走進了工業的歷史。發展到 19 世紀中末期關於攝影技術的革命性進展，是現代攝影的關鍵基礎。

　　1889 年愛迪生與狄克森（William Kennedy Dickson, 1860-1935）繼續以賽璐珞片對活動影像記錄的實現方法進行實驗。同時約翰・卡布特（John Carbutt,1832-1905）發明了把感光乳劑塗佈在賽璐珞片上的技術，伊士曼公司日後也開始生產這樣的底片，狄克森便大量購入作為研製電影攝影機所需的底片。1889 年奧托馬・安許茲（Ottomar Anschutz, 1846- 1907）發明了電力旋轉看片器（Electrotachyscope）。這個裝置讓人眼在視覺暫留的生理現象中，眼睛看不見閃爍的光源，卻可以看見自然平順的動作。這項發明啟發了愛迪生在日後發明出間斷式照明，做為凝固放映影像的依據（李銘，2014b），[5]也就是活動影片視鏡（Kinetoscope）能夠發明的重要原理。隨後狄克森在 1891 年成功發明活動影片視鏡和活動電影機（Kinetograph），並以愛迪生之名在美國申請專利，完成的第一部電影是長度僅 8 秒鐘的 《Fred Ott's Sneeze》（1894）。

　　當時柯達照相機底片都是 70 毫米（mm）寬幅格式的。每卷底片的長度都足夠拍攝 100 張照片。底片的直徑約 2 英吋。狄克森知道伊士曼柯達公司已經成功完成以賽璐珞片作為片基的底片後，便與其共同進行底片的研究。同時伊士曼柯達公司成功研發了可在 42 吋寬 200 呎長的玻璃上，塗上片基（硝酸）原料，並待其乾燥後塗上膠狀感光劑，再均分成 15 捲寬 70mm 的底片。這些底片再切割一半後，遂成為寬度是 35mm（1 又 3/8 英吋）長度

是 200 呎的底片。這樣的底片符合狄克森所發展出來的物理性尺規之故，加上愛迪生把每 4 個齒孔定義爲一個畫幅（frame）的寬度，因此，狄克森便要求伊士曼柯達公司把底片切半並在兩側打上齒孔，形成了每英呎有 64 個齒孔以配合攝影機的抓勾傳動。電影底片便從每一畫幅原本 2 齒孔改定為 4 齒孔，轉動底片可連續拍攝 600 幅畫面，採用的是將幻燈片放在窺視孔下方不斷前進的動力模式。從 1893 年 4 月起，由紐約布萊爾照相機有限公司（New York's Blair Camera Co.）把底片規格訂為 35mm 寬的長方形框，並且在每邊各有 4 個齒孔。短短幾年內這個規格在全球被採用為電影底片標準規格（Paul C. Spehr, 2000）。[6]

　　狄克森發明的活動電影機是由一個曲柄驅動，拍攝的格速大約為每秒 16 格，以這樣的速度拍攝和放映就可滿足觀眾們對運動影像的觀賞感受。而當曲柄搖動一圈攝影機則會進行 8 次曝光，每秒鐘搖 2 圈則成為標準的操作，拍攝時底片的實際曝光區域是寬為 24mm 高為 18mm。這款攝影機非常出色並且簡單好用（林良忠，2017）。[7]1894 年法國的盧米埃兄弟（Auguste Marie Louis Nicholas Lumière, 1862-1954）在看了活動影片視鏡的影像後，激發起他們把攝影和投影功能結合在一起的想法而發明了電影機（Cinématographe），並用它拍攝與放映了史上公認的第一部影片。1895 年 12 月 28 日在巴黎卡普辛大道的咖啡館（Grande Café），兩人將拍攝的電影《工廠大門》（*Workers Leaving the Lumière Factory*, 1895）與《火車進站》（*The Arrival of a Train at La Ciotat*, 1895）等等投射到大銀幕上，讓眾多人觀賞，並公開收費，放映長度約半小時、包含 12 個短片的電影，歷史上現代電影因此誕生了。

（二）從著色到彩色的底片發展

　　牛頓（Sir Isaac Newton, 1634-1727）發現光線可由三稜鏡分解為紅、綠、藍三色光，並且以不同比例混合光譜的七種顏色可以產生任何複合顏

[6] Paul C. Spehr (2000). Unaltered to Date: Developing 35mm Film. *Moving Images: From Edison to the webcam* (*Stockholm Studies in Cinema*)(pp. 7-8, John Fullerton, Astrid Söderbergh Widding Eds.). Bloomington: Indiana University Press.

[7] 林良忠（2017）。電影攝影的演化－告別膠片到數位的年代。科學月刊，567，208。

色，解釋了彩虹的生成原理。湯瑪士・楊格（Thomas Young, 1773-1829）擴展了牛頓發現的理論，推定人眼可以識別紅色、綠色和藍色三種原色。（Don S. Lemons, 2019 年 1 月 28 日）。[8]

圖組 5-2　圖左為早期的加色理論概面圖，圖右為運用此理論產生的世界首張彩色格紋絲帶照。

資料來源：David Rogers (2007, p. 3),[9] James Clerk Maxwell (original photographic slides)。作者繪製

麥克斯韋（James Clerk Maxwell, 1831-1879）承襲了這個基礎展開了他的研究。他利用旋轉的色輪進行實驗，推論出人眼的光受體只能看到紅、綠、藍色的光，在1861年採用加色法的原理，在實驗中把三幅相同影像分別掛上了紅、綠、藍濾鏡同時投影後，產生了彩色的格紋花樣絲帶影像（如圖組5-2右），證明了三原色理論，產出了世上第一張彩色照片（David Rogers, 2007）。[10]麥克斯韋在光學方面的發現促成了顏色匹配實驗和比色法（Anirudh, 2018, March 20），[11]後繼者得以在這個基礎上持續進行對底片的色彩以及正像洗印和投影的開發工作。

[8] Don S. Lemons（2019 年 1 月 28 日）。《用塗鴉學物理》：延續伽利略研究成果，開展「色彩理論」的牛頓。關鍵評論。取自 https://www.thenewslens.com/article/112813

[9] David Rogers (2007). *The Chemistry of Photography from Classical to Digital Technologies* (p. 3).Cambridge: The Royal Society of Chemistry.

[10] David Rogers (2007). *The Chemistry of Photography from Classical to Digital Technologies* (p. 3).Cambridge: The Royal Society of Chemistry.

[11] Anirudh (2018, March 20). 10 Major Contributions of James Clerk Maxwell. *Learnodo Newtonic.* Retrieved from https://learnodo-newtonic.com/maxwell-contributions

　　底片最初是黑白的，在彩色片發明之前必須透過手繪、印染或其他暗房技巧，或直接在影片的拷貝上著色，才可使顏色附著於底片上。需要處理上色的影片被稱為著色影片（tinted film）。著色影片的色彩通常是以手工著色、加色、減色等三種方式進行。藉由色彩染料來改變影片的色調，以製造出特殊的視覺效果。無聲片時代的著色往往帶有象徵性，如把夜景染成金黃色。在電影發明後不久，1900 年法國的百代（Pathé）公司開發了一種相當費力的上色方式－手工在每一小格底片上塗色。這種讓影片局部變彩色的方式，是拍攝過後事後加工的，而非在拍攝當下捕捉當時的色彩。

　　喬治・梅里葉（Georges Méliès, 1861-1938）也嘗試在電影《月球之旅》（*A Trip to the Moon*, 1902）展現色彩（如圖 5-3），曾聘雇了多位婦女以手工為底片影格上色，但能應付的影片數量有限，無法像百代公司一樣變成廣大人力手工的上色大型色彩加工廠。另一種較省力的上色方式，則是將整個畫面染色－無論是紅色或藍色，來凸顯影片當下的情緒調性，例如以藍代表夜晚、金黃色代表燭光等。手工底片著色始於 1894 年，到了 1910 年才逐漸被廣泛使用，1920 年代有大約八九成的美國電影會局部上色。

圖 5-3　著色後的《月球之旅》在銀幕
　　　　中展現幻覺的實現。
資料來源：Star Film Company。

　　1904 年盧米埃兄弟研發出彩色底片－奧托克羅姆（Autochrome），儘管尚未普及仍讓著色影片在市場上產生稍消退的情形。也稱為天然彩色照相技術的奧托克羅姆，是一種早期的彩色攝影技術，感光與顯色原理是在奧鉻酸鉛板上覆蓋微小的紅、綠和藍三色馬鈴薯澱粉顆粒，1 mm² 共約有 5,000 個

隨機具有紅、綠、藍三色的澱粉粒的濾鏡顆粒，並在這些顆粒層下方覆蓋黑版乾版感光層（久米裕二，2012）。[12]拍攝照片時，光線會通過這些濾鏡顆粒到達攝影乳劑。在對玻璃板進行處理以產生正透明度後，讓穿過彩色澱粉顆粒的光線結合在一起，重新生成原始主體的全彩色影像。使用時攝影師只需關注取鏡即可無需其他特殊技巧，但所需曝光時間約為單板的 30 倍。這種彩色攝影技術歷經長年的實驗，從雙色顯影改良到 3 色顯影才終於獲得成功（如圖組 5-4），於 1907 年投入市場，也是第一個成功商業化的彩色攝影技術（Bertrand Lavédrine, Jean-Paul Gandolfo, 2009/2013）。[13]在 20 世紀 30 年代中期的減色法發明之前，加色法的奧托克羅姆是主要的攝影方法。奧托克羅姆印版比黑白版底片需要更長的曝光時間，這意味著必須使用三腳架或其他支架，並且無法拍攝移動的物體。

圖組 5-4　圖左為奧托克羅姆彩色法的照片，圖右為三色感光澱粉顆粒示意。
資料來源：National Science And Media Museum (2009, June 5)。[14]

　　奧托克羅姆的成功促使其他幾種加色工藝的出現，而這些工藝是基於顯微濾色器組成的屏幕原理，但卻未如它一樣在商業上取得成功。加上有聲片

[12] 久米裕二（2012）。カラーネガフィルムの技術系統化調査。**国立科学博物館技術の系統化調査報告第 17 集**（頁 291）。東京：独立行政法人国立科学博物館。

[13] Bertrand Lavédrine, Jean-Paul Gandolfo (2013). *The Lumiere Autochrome: History, Technology, and Preservation* (p. 70, John McElhone Tr.). L. A.: Getty Conservation Institute. (Original work published 2009)

[14] National Science and Media Museum (2009, June 5). History of The Autochrome: The Dawn of Colour. *Science + Media Museum*. Retrieved from https://blog.scienceandmediamuseum.org.uk/autochromes-the-dawn-of-colour-photography/

的時代來臨，以及底片著色手法會降低聲音品質的緣故，因此造成手工著色的停滯。奧托克羅姆工藝在近 30 年的時間裡主導著彩色攝影市場，色膠片透過減色法再現了彩色底片—從而消除了對濾光片的需求。這些開創性的多層底片，如柯達彩色底片，奠定了彩色攝影的未來。奧托克羅姆僅保留了它作為第一個彩色工藝的地位，而且可能是有史以來最美麗的攝影工藝（National Science and Media Museum, 2009, June 5），[15]並影響了後來的攝影成像工藝。當前數位攝影普遍使用的貝爾色彩濾波陣列，[16]便是以奧托克羅姆的色彩顯示概念與原理，所製成用來獲取單一像素上色彩訊息的技術與裝置。直到 1929 年改良的新底片問市後手工著色手法才又重新盛行。

　　同一期間許多電影色彩的實驗也不斷展開。1906 年開始有稱為 Nature Color 的彩色片實驗，原理是通過紅色和綠色濾鏡在黑白底片上拍攝，然後再以相同的彩色濾鏡投影。1908 年的電影《*A Visit to the Sea side*》，則是使用特製的攝影機，透過紅、綠兩色濾色片之後套色在同一捲底片的 Kinemacolor 技術，是第一部以雙色捕捉技術完成商業映演的電影。但是缺少了藍色光線的色彩組合不足，故電影的整體色彩表現並不自然。

　　1915 年美國特藝彩色公司（Technicolor Motion Picture Corporation）從 Kinemacolor 獲取經驗，理解到彩色電影的製作必須要制定標準化的拍攝方式後，先研發出使用分光攝影機加上濾色鏡同步放映，改善在黑白底片上獲取紅與綠兩色，其後又以減色方式把這兩種顏色成功貼合在底片上。首部雙色染色法的電影是《海逝》（*The Toll of The Sea*, 1922），這種方法也稱為特藝雙彩（2 strip technicolor）。自此特藝彩色公司在彩色影片當中取得主導地位（Eastman Museum, n.d.）。[17] 1932 年特藝彩色公司研發了三原色減色法，

[15] National Science and Media Museum (2009, June 5) . History of The Autochrome: The Dawn Of Colour. *Science + Media Museum*. Retrieved from https://blog.scienceandmediamuseum.org.uk/autochromes-the-dawn-of-colour-photography/

[16] 貝爾色彩濾波陣列，原文是 Bayer color filter array（簡稱 Bayer CFA），是一種將 RGB 三色濾色器排列在影像感測器方格上所形成的馬賽克彩色濾色陣列，詳見本章第四節。

[17] Eastman Museum (n. d.).Techniicolor100: Through The Years. *Eastman Museum*. Retrieved February 2, 2022, from https://www.eastman.org/technicolor/decades/1935-1955

成功在底片上加上藍色以三條底片分別記錄紅綠藍三色光的方式，稱為特藝彩色（Technicolor）。華特迪士尼動畫工作室（Walt Disney Animation Studios）在 1933 年首次用這種方法製作了動畫片《三隻小豬》（*Three Little Pigs*, 1933），而第一部使用三色染色法製作的實景真人電影是《浮華世界》（*Becky Sharp*, 1935）（Eastman Kodak，2007）。[18]但被視為真正將電影的彩色與黑白進行區分的經典電影，則是米高梅片場的實景真人電影《亂世佳人》（*Gone with the Wind*, 1940）。影片作者自此可以在黑白或彩色之間選擇用何種方式來表達不同的意境。

圖 5-5　首部以特藝彩色製作的彩色電影《浮華世界》。
資料來源：A&E Television Networks Inc.與 British Broadcasting Corporation (BBC)。

　　30 年代晚期，特藝彩色幾乎主導了好萊塢的彩色電影，無人能出其右，它們出品的彩色電影，顏色相當漂亮、飽和，深受觀眾喜愛，間接助長了特藝彩色公司的龐大勢力。但特藝彩色在處理影片時的手續繁複且價格昂貴，無法大量處理底片，因此部分片廠陸續發明了提供專門拍攝彩色電影需求的燈具。除了拍攝成本昂貴外，拍攝時還必須接受特藝彩色公司的監督，也讓

[18] Eastman Kodak（2007）。*電影製作指南*（繁體中文版，頁 13-14）。Eastman Kodak Company。

好萊塢電影工作者紛紛對這種不便的拍攝過程感到不悅。上述總總因素，加速了柯達公司在 1935-1936 年間，決定致力於研發電影產業界標準化的彩色電影技術。

美國化學家 Leopold Godowsky Jr.（1900-1983）與 Leopold Mans（1899-1964）經過 20 多年的研究，與柯達研究所的工作人員共同開發了 Kodachrome，用外部逆向顯影採用藍、青與洋紅的三層塗層的方法，成功再現色彩。它於 1935 年以照相底片的形式發行，1942 年也曾短暫以電影底片方式發售。Kodachrome 底片上只有感光乳劑不帶染料。色彩是在沖洗程序時一層一層將藥膜覆蓋上去堆疊成影像，因此成像結果層次強烈、細節與立體感，甚受攝影師的喜愛（林渭富，2020 年 12 月 17 日）。[19]在此之前彩色影像的作法，則是需要把光分成三種顏色後，再分別粘貼在各自的單色底片上，才能創造出彩色照片。因此這種只用一張底片便能完成一張彩色照片的發明，大大簡化了彩色照片的製作流程（久米裕二，2012）。[20]但是，它還是屬於一種外置型的反色膠片，直到 1950 年柯達成功研發出可在一捲底片上塗有三層感光乳劑的伊士曼彩色（Eastman Color）底片後，才使得拍攝成本比特藝彩色更經濟，舒緩了特藝彩色獨佔美國、甚至是全球電影市場的情況，伊士曼彩色遂成為國際間最廣為使用的彩色底片。

上述將電影底片技術發展做了簡單的梳理。雖然因許多限制未能把電影能夠問世的所有科技和歷程完整呈現，但是這卻可針對底片能從實驗摸索到成熟發展的主要歷程具備一定程度的認知外，也能建構起電影製作上必要的基礎知識，並進而從中理解到現代電影能夠成立的原因。特別是在過程中有關顯影和記錄材質的演變、底片規格、顯影速度、感光原理、拍攝與放映格率之間的關係、電影沖洗印片和電影放映等。期間各種改良和精進，都是造就電影底片可以作為輔助影片作者實現想像和創意的原因。再從根本來看，因為底片具備了能把通過鏡頭的光，選擇適當的拍攝速度以便模擬人眼的視

[19] 林渭富（2020 年 12 月 17 日）。旅程的終點：從太陽核心到銀鹽顆粒的漫長旅途。獨眼龍的國。取自 https://medium.com/one-eyed-poet/旅程的終點-bcb477cd6390

[20] 久米裕二（2012）。カラーネガフィルムの技術系統化調査。**国立科学博物館技術の系統化調査報告第 17 集**（頁 291）。東京：独立行政法人国立科学博物館。

覺感知，同時進行化學反應，再藉由反向的顯影和各項還原處理後儲存起來形成影像，最後則是再把這些影像經由放大投影的過程完成電影，則是運用底片的獨有特質進行創作的不變歷程，而這些重要歷程也已持續延伸至當前的電影製作工藝上。

二、色彩重現系統

（一）色彩重現系統概念

　　世界上的物體本身是無色的，但由於它們對光譜中不同波長的光選擇性的吸收，才決定了它的顏色。無光則無色，是光賦予了自然界豐富多彩的顏色。光是能在人類的視網膜上刺激視神經，並引起視覺感受的一種輻射物質，也是一種具有波動性和粒子性的電磁波。因此它同時具有了反射、折射、干涉、繞射和偏振等特點。也因為光的波長不同，造成人眼視覺區分出可見光區段和不可見光區段。

　　振幅，作為光的物理特性之一，它決定了光（粒）子的密度，也就是光照射的強度造成的明暗程度。光的振幅愈大色光就愈亮，愈小色光便愈暗。因此，沒有光就不會有色彩，物體受不同光源照射時會呈現不同的色彩。物體的顏色是這個物體不能吸收的光波所構成，是物體本身的本體顏色，以及吸收了本體顏色以外的色光而形成。例如黃色物體是吸收光線中黃色以外的（綠＋紅）色光後的色光。濾色鏡片便是依這個原理在電影攝影上被廣泛運用來作為色彩控制以及影片的曝光和投影。

　　上述也是人眼看待與感受光線的基礎，但是否可以建構出一種和人眼相近似的理想的色彩重現系統，則應思考幾個特徵。首先人眼並無法看見所有頻譜的光線，多數的色彩重現系統也不能夠記錄下全光譜段中的光線，所以理想的色彩重現系統，要有能和人眼一樣，有接近錐狀細胞對紅、綠、藍三種光線敏感的反應特性，便越能接近人眼的視覺感受。其次系統中的反應元件也要如桿狀細胞一樣對光線的強度或亮度有敏感反應。此外，這個系統中產生的影像不能夠刺激不相干的錐狀細胞。最後便是這個系統在各種技術與

顯示平台上都應該要精確（Eric Havill, 無年代）。[21]

　　因此當要建立起能讓人眼看見色彩重現的系統時，便須參考上述並完成三件重要工作。首先是要能把場景中的光線分解為紅、綠、藍三個色彩元素，再者是要把這些記錄下來的色彩元素進行處理（底片是化學過程，而數位則是光電反應）與記錄下來，最後則是將處理過後的訊號重組成色彩。這個連續的整體過程的可以概念圖 5-6 來建立起一個認知圖像，各個主要工作內容簡述如下：

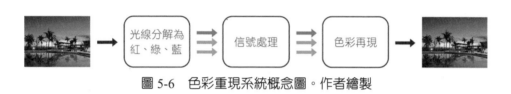

圖 5-6　色彩重現系統概念圖。作者繪製

　　首先有關光線分解的處理工作，多數的影像系統像人眼一樣，並不能記錄全段的光譜，因此把顏色分開為紅、綠、藍三原色是捕獲色彩的第一步。底片在光線分解工作上是以不同塗層的感光乳劑層來加以分別感應和實現，數位模式則是使用分光菱鏡或貝爾色彩濾鏡來完成。關於系統中底片的訊號處理，是由溴化銀的感光和顯影等化學反應來實現，並將訊號直接記錄在底片上。數位系統則是藉由光電反應作為技術基礎，把光轉化為各自帶有紅、綠、藍不同色光的微小電壓訊號，並以適當裝置儲存。最後的重組色彩，則是利用過程中把記錄的訊號藉由中介媒介控制紅、綠、藍的強度，追求色彩的再現。底片是利用青、洋紅和品黃三個濃度層來調節放射和反射光線的強弱，數位或電子系統則是利用把各自帶著紅、綠、藍不同色光的電壓訊號進行色彩匹配的數據重組，實現色彩再現。

　　上述提及的各項任務雖在處理方式上已有相當大的進步，但關於理想的色彩再現系統中，影像不能夠刺激人眼不相干的錐狀細胞，在實際面依然相當困難。這是因為即便單一色光也會刺激超過一種錐狀細胞之故。再者，要

[21] Eric Havill（無年代）。色彩簡介（頁 7）。伊士曼柯達公司。未出版。

在不同展映平台都可精確把影像以相同色彩再現，理論上雖只須完成所有重複動作的逆向還原應該可以實現，但事實則不然。所有影像被記錄與處理成為訊號後，觀眾在銀幕或顯示平台上所看到的影像品質，還會受到例如反差、包圍效果等的影響。此外是底片也會受到染料組合、印片和放映環境的銀幕與鏡頭的影響；數位檔案則會受訊號本身的解析度、色彩取樣差異與位元深度造成紅、綠、藍三色光組合後的變化，以及不同工作階段採用的色彩空間（color space）轉換對色域（color gamut）在表現上所造成的影響。因此要實現最後階段的影像與色彩重現，並非如此容易。

（二）色彩空間與色域

國際照明委員會依據人類視覺系統（Human Vision System，簡稱 HVS）對可見光的反應，訂定一系列色彩相關定義標準及表述空間，各具有各別特性及應用性。例如 CIE 1931 XYZ 色彩空間，其中 X、Y、Z 為三刺激值，描述人類視覺系統對入射光的響應。因為此空間為視覺系統的真實響應，若視覺系統對不同的環境及物體的入射光有相同的響應，即相同的 X、Y、Z 值，則視為有相同的色彩，因此若將儀器相關的輸入信號轉換到類似 XYZ 色彩空間這類與儀器特性無關的色彩空間，將有助於進行色彩重現的計算。簡單來說，色彩空間就是對色彩的組織方式，原文為 Color Space。因為色彩是人的眼睛對於不同頻率光線的不同感受，既是客觀存在的（不同頻率的光）、又是主觀感知的，因此會產生認知上的差異。為了避免此差異，以 1D、2D 或 3D 等的空間座標來表示某一色彩，這種座標系統所能定義的色彩範圍即色彩空間。經常運用在顯示或印刷平臺上，成為再現色彩的一種標準規範。

因為在系統中都包含了三種指標，很自然地就可以給顏色一個象徵性的空間與相應的座標，故可以把這空間座標軸中各顏色光的位置（數值）用來說明描述色彩，因此色彩的差異便成了距離的差異，故也可以用距離來表示。

不同的色彩空間顯示的色度差異，可從色彩空間轉換成螢幕上的可視色域來作簡要說明。色域，是一種顏色進行編碼的方法，最常見的應用是用來精確代表一種被指定在特定的色彩空間或是某螢幕裝置的色彩可顯示的範

圍。Rec.709（BT.709），是國際電信聯盟（International Telecommunication Union，簡稱 ITU），針對高畫質數位電視在國際上統一的色彩空間規範，全名為 Recommendation ITU-R BT.709，這是它的簡稱，sRGB 是標準電腦螢幕顯示採用的色彩空間，與 Rec.709 色域相同，但伽瑪（Gamma）響應不同。P3（DCI-P3）是標準數位電影顯示採用的色彩空間，Rec.2020（BT. 2020）是 4KUHD 電視顯示所採用的色彩空間，Cinema Gamut 代表著電影底片的色彩空間。上述都是視覺領域主要的色彩空間，各自色域的色度光譜範圍差異，可從圖 5-7 的 CIE 1931 色度圖得知。

圖 5-7　CIE 1931 色度圖。Rec.709、Rec.2020、P3（DCI-P3）、Cinema Gamut 與 ACES 的色域範圍提示圖。
資料來源：Walter Arrighetti (2017, p. 4)。[22]作者繪製

　　為有利於辨識，已在圖 5-7 將上述色域加註強調，藉此可知 HD

[22] Walter Arrighetti (2017).The Academy Color Encoding System (ACES): A Professional Color-Management Framework for Production, Post-Production and Archival of Still and Motion Pictures. *Journal of Imaging 3*(40), 4.

（Rec.709）和底片（Cinema Gamut）色域表現的差異。自圖中也可得知 ACES 2065-1（AP0）的色域範圍，[23]涵蓋並超出其他色彩空間可以顯示的色域範圍；同時也可理解其他設備、如數位攝影機、螢幕或投影機等，各自有其不同的色域表現。這便可與前述呼應，攝影師若理解攝影機或螢幕的色彩空間之差異，便能夠還原成創作者的原始視覺風貌。換言之，一個能夠轉換所有色彩空間的色彩管理模式，便能夠控制光影色調的一致性。

當前的色彩處理工作往往都需藉由電腦來完成，但在數位成像系統中並不使用與強度成正比的數值來反映。換言之，當處理色彩時必須以視覺無損為概念，運用有損壓縮的技術，把視覺以函數方式呈現出來。這種在數位手段上為了解決非線性變化所採取的方式，就是進行色彩取樣（chroma sampling）。色彩取樣的結果會與影像編碼方式、色彩空間和使用設備密切相關。

三、影響電影影像質量的變因

電影影像是被觀看的動態影像，但影響電影影像質量與成效的因素多樣且複雜。例如攝影鏡頭特性、場景照明狀況、感光區域大小、解析度高低、快門模式、底片特性、沖洗過程、影像感測器的特性、影像檔案特性、後期處理和觀影平台的規格等，不僅種類繁多並往往相互作用與牽動。

本節針對影響影像或訊號的質量變因，分成基礎規格框架與色彩鏈框架兩類。基礎規格框架，包括感光物件（底片和影像感測器）的主要特性，如底片規格、片幅大小、影像感測器尺寸、解析度、格率、快門、快門開角度等。第二類則參考由 Eric Havill（無年代）所提出的色彩鏈觀念為基礎，[24]聚

[23] ACES，全文為 Academy Color Encoding System，中譯為學院色彩編碼系統，它是一種由美國影藝學院制定用於動態圖像色彩編碼的規範，也是唯一用於設備間交換與影像檔案儲存的標準色彩空間。ACES2065-1 是 ACES 色彩空間的核心，也是唯一使用 AP0 RGB 原色的色彩空間，使用光度是線性傳輸特性（1.0 Gamma 值）。

[24] Eric Havill（無年代）。色彩簡介（頁 8）。伊士曼柯達公司。未出版。

焦在把光線轉換為電影影像時，色彩處理階段可能產生影響的項目，彙集為色彩鍊框架作為影響質量變因的另一組分類。有關觀影平台與後期處理的影響，可分別參見本章第四節數位電影影像訊號編碼與本書第六章影域與視界的再造系統。有關鏡頭選用和場景照明，以及沖洗過程則因特性使然不在本書寫作範圍內。

（一）基礎規格框架

1.解析度

解析度就是所謂影像的精細程度，一般以解析度高、低來形容，在光學上往往以解像力來說明。在底片中係以在 1mm 長的線條中，以黑白為對數的線條可清晰辨識多少條來表示。以 Fujichrome Provia ISO100 反轉片的底片來說明解析時，[25]在 1000：1 的對比條件下，解析度可以達到 140 條／mm；在全片幅（36mm × 24mm）的底片理論上來說便是 5040（140 條／mm × 36 寬）× 3360（140 條／mm × 24 高）＝1693 萬像素（pixels），[26]這也成為電影和數位影像感測器在針對論及影像精細比較時的基準。

數位電影攝影機的解析度也以此作為計算基準，同樣以長和寬的掃描線數相乘算出像素總數作為評價解析度高低表現的依據。例如 ARRI ALEXA LF 攝影機的影像感測器，在最大孔徑（Open Gate）時的寬與高，分別是 4448 × 3096＝13,879,368（像素），就是這部攝影機的解析度。另一方面，數位電影攝影的解析度也可用影像感測器寬邊的掃描線數量作為說明，並以 K（千）為單位來表示。意即以影像感測器寬邊的掃描線數（4448 約等於）4.5K，作為解析度的稱謂。

理解解析度時需特別注意，影像感測器可依需求進行使用區域的裁切改

[25] 是以富士底片（Fujifilm）公司在 1997 年將 Provia 系列的底片進行解析上的研究結果為依據所做的試算。

[26] 是以底片 135mm（36mm×24mm）的尺寸稱謂之。

變片幅的尺寸。此故解析度會因為像素總數改變而不同。例如圖 5-8，當片幅規格從最大孔徑改為 2.39:1 時，雖然保留了寬邊的長度 4.5K，但因縮短高邊長度僅剩餘 15.31mm 之故，有效像素便降低為（4448 × 1856＝）8,236,928，只剩全孔徑時的 59.3%。雖然 4.5K 的解析度並未改變，但總像素變少之故連帶會造成影像表現力的變化。這種規格與使用底片超 35 選用 3p 或 2p，不使用變形寬鏡頭來拍攝寬銀幕，造成即便畫幅比相同但影像質量已被改變的原理是一樣。目前國內電影也多採用這種方式製作 2.39:1 畫幅比的電影。[27]

圖 5-8　ARRI ALEXA Mini LF 攝影機影像感測器尺寸，全片幅與裁切後片幅會造成感測器尺寸與片幅及有效像素的變化。
資料來源：ARRI (2020, September 17, p. 72)。[28]作者繪製

2.片幅規格與畫幅比

　　底片片幅代表影像在底片感光區的面積大小。常見的電影底片規格計有 8mm、16mm、35mm 與 65mm 和 IMAX 幾種。此外 35mm 還可選擇超 35（Super35）方式增加感光區域，或使用變形鏡頭以及以 Vistavision 橫式送

[27]　因為數位放映拷貝的規格僅接受解析度為 4096×1716 或畫幅比為 2.39:1 的影像。
[28]　ARRI (2020, September 17). *ALEXA Mini LF Software Update Package 6.0 User Manual* (p. 72). Arnold & Richter Cine Technik GmbH & Co. Betriebs KG.Retrieved from https://www.arri.com/resource/blob/176542/b9f286327d89a155c06e3cca81bf6fc6/alexa-mini-lf-sup-6-0-user-manual-data.pdf

片等方式，產生不一樣的片幅規格。表 5-1 是主要電影底片規格與不同片幅的畫幅比。

表 5-1　主要電影底片規格片幅和畫幅比

底片規格	8mm		16mm		35mm				65mm	IMAX
片幅	8mm	Super8	16mm STD	Super16	35mm STD	Super35	變形寬鏡頭	Vistavision	65mm 5P	IMAX 15P
寬(mm)	4.88	5.79	10.26	12.35	22	24.92	22	36	52.5	70.41
高(mm)	3.68	4.14	7.49	7.42	16	18.67	18.59	24	23	52.63
畫幅比	1.33:1	1.4:1	1.37:1	1.66:1	1.37:1	1.33:1	2.39:1	1.5:1	2.28:1	1.34:1

資料來源：日本映画テレビ技術協會（編）（2023，頁 3、5-6）。[29]作者整理製表

　　數位電影的片幅規格原則都以底片感光片幅作為規範尺寸，再依攝影機廠商的定位，增加可針對影像感測器進行裁切或選取感光範圍的附屬功能方式，改變拍攝片幅的大小。目前較為普及的片幅規格是以標準 35（STD35mm）或超 35 以及 65mm 的片幅尺寸作為比對基準的影像感測器尺寸，如表 5-2 是主要影像感測器種類與片幅規格和畫幅比。當中可以看到基本上都與兩種底片規格接近，影像感測器的寬與高也會和底片的規格趨於一致，藉著使用與底片電影相同口徑的鏡頭，以及一樣的成像圈獲得最接近電影的視角和質感。

[29]　日本映画テレビ技術協會（編）（2023）。**映画テレビ技術手帳 2023/2024 年版**（頁 3、5-6）。東京：一般社団法人日本映画テレビ技術協會。

表 5-2　主要影像感測器種類與片幅規格和畫幅比

影像感測器種類	CCD				CMOS	
片幅規格	1/3"	1/2.3"	2/3"	1"	BMCC	M3/4
寬（mm）	4.8	6.16	8.8	13.2	15.81	17.3
高（mm）	3.6	4.62	6.6	8.8	8.88	13
畫幅比	1.33:1	1.33:1	1.33:1	1.5:1	1.78:1	1.33:1

影像感測器種類	CMOS					
片幅規格	APS-H	APS-C	VENICE 6K	VENICE 8K	SONY F65 8K	SONY FX9
寬（mm）	28.10	23.6	35.9	35.9	24.7	35.7
高（mm）	18.70	15.8	24	24	13.1	18.8
畫幅比	1.5:1	1.5:1	1.5:1	1.5:1	1.88:1	1.9:1

影像感測器種類	CMOS					
片幅規格	SONY FX9	EOS C500 MKII	EOS C300 MKII	SCARLET 5K	WEAPON 6K	KOMODO 6K
寬（mm）	35.6	38.1	26.4	25.6	30.7	27.03
高（mm）	23.8	20.1	13.8	13.5	15.8	14.26
畫幅比	1.5:1	1.9:1	1.91:1	1.9:1	1.94:1	1.94:1

影像感測器種類	CMOS					
片幅規格	V-RAPTOR 8K	V-RAPTOR S35	ALEXA XT 3.2K	ALEXA LF 4.5K	ALEXA 35	ALEXA 65 8K
寬（mm）	40.96	26.21	28.17	36.7	27.99	54.12
高（mm）	21.6	13.81	18.13	25.54	19.22	25.58
畫幅比	1.9:1	1.9:1	1.55:1	1.43:1	1.33:1	2.11:1

資料來源：日本映画テレビ技術協會（編）（2023，頁 2、4、56-64）。[30]作者整理製表

　　影像畫幅比是影像中寬與高之間的關係，形成的方式除了使用鏡頭外還有使用的感光物件之區域大小或事後的裁切而形成。例如 35mm 或 65mm 底片與影像感測器，都再進行區域選擇或搭配變形鏡頭，讓電影影像的畫幅比規格，可以衍生出如表 5-1 與 5-2 兩個表格所示的多種電影畫幅比。例如在使用底片感光尺寸之外，也可透過光學鏡頭如使用變形鏡頭在拍攝時加以擠壓（squeeze）進行影像寬高的變化，上映時拉伸還原。影像處理過程可參考本書第四章變形鏡頭單元。

　　自 1990 年代中期開始普及的超 35，也是一種能讓畫幅比具備更多選擇

[30] 日本映画テレビ技術協會（編）（2023）。**映画テレビ技術手帳 2023/2024 年版**（頁 2、4、56-64）。東京：一般社団法人日本映画テレビ技術協會。

的片幅模式。源自於希望減少底片使用量節省成本支出的片幅格式，[31]數位電影攝影機的影像感測器尺寸便以此作為其標準的片幅規格，如表 5-3，也有攝影機的影像感測器尺寸便以最接近超 35 的尺寸作為主要片幅格式，如 APS-C（23.6 × 15.8）與 APS-H（28.1 × 18.7）的規格。

表 5-3　幾款採用超 35 為標準片幅的數位電影攝影機影像感測器種類與快門模式和有效像素一覽表

廠牌	ARRI		RED			SONY		Panasonic		
攝影機型號	ALEXA35	AMIRA	DSMC2 Helium 8K S35	DSMC2 GEMINI 5K S35	V-RAPTOR S35	F65RS	PXW-FS7 II	VARICAM 35	VARICAM LT	AU-EVA1
影像感測器種類	超35mm CMOS	超35mm CMOS	HELIUM 3540萬畫素 CMOS	GEMINI 1540萬畫素 雙感光度 CMOS	8K 超35mm 單板CMOS	8K 超35mm 單板CMOS	4K 超35mm CMOS	4K 超35mm CMOS	4K 超35mm CMOS	5.7K 超35mm CMOS
快門模式	滾軸快門	滾軸快門	滾軸快門	滾軸快門	滾軸快門	滾軸快門 & 實體快門	滾軸快門	滾軸快門	滾軸快門	滾軸快門
影像感測器尺寸mm/對角線mm	27.99x19.22/33.96	26.40x14.85/30.29	29.90x15.77/33.80	30.72x18.0/35.61	26.21x13.82/29.63	24.7x13.1/27.99	25.5x15.6/29.89	26.68x14.18/30.21	23.05x18.4/24.7	24.59x12.97/27.8
有效像素	45,569,312 (4608x3164)	5,760,000 (3200x1800)	35,389,440 (8192x4320)	15,360,000 (5120x3000)	35,389,440 (8192x4320)	20,000,000	11,600,000	8,900,000	8,900,000	17250000

廠牌	Blockmagicdesign		Canon			ASTRODESIGN				SHARP
攝影機型號	Blackmagic URSA Mini Pro 12K	Blackmagic URSA Mini Pro 4.6 G2	EOS C700/EOS C700 GS OL	EOS C300 MKIII	EOS C200	AB-4830/AC4829	AA-4814-B 8K	AB-4831 8K 60Hz	AB-4815 8K 120Hz	8C-B60A 8K
影像感測器種類	12K超35mm CMOS	4.6K超35mm CMOS	4K超35mm CMOS	4K超35mm 雙增益輸出 CMOS	超35mm 雙像素 CMOS	8K 超35mm CMOS	超35mm CMOS	超35mm CMOS	超35mm CMOS	超35mm CMOS
快門模式	滾軸快門	滾軸快門	滾軸快門/GS PL 全域快門	滾軸快門	全域快門	全域快門	滾軸快門	滾軸快門	滾軸快門	滾軸快門
影像感測器尺寸mm/對角線mm	27.03x14.20/30.55	25.34x14.25/29.07	24.6x13.8/28.20	26.4x13.8/28.2	26.4x13.8/28.2	24.57x13.82/28.19	24.57x13.82/28.19	24.57x13.82/28.19	24.57x13.82/28.19	24.57x13.82/28.19
有效像素	79,626,240 (12288x6480)	10,590,912 (4680x2592)	8,850,000	8,850,000	8,850,000	33,177,600 (7680x4320)	33,177,600 (7680x4320)	33,177,600 (7680x4320)	33,177,600 (7680x4320)	33,177,600 (7680x4320)

作者整理製表

[31] 超 35mm 攝影機的齒孔抓勾速度，不同於標準 35mm 時的 4p。同規格片匣提供較長的拍攝時間與鏡頭數，可減少零頭片與裝片次數。例如以 1000ft/4p 拍攝總長約 11 分鐘，3p 時約 15 分鐘，2p 約 22 分鐘。使用較輕便的 400ft 手持機拍攝時間較長（4p 約 4 分 30 秒，3p 約 6 分鐘），大約可以節省 33%左右的生片用量。3p 常應用於底片拍攝之寬銀幕電視節目製作。2 與 3 齒孔規格漸漸為使用 DI 後製系統的電影所採用。此外超 35 在（高速）攝影時運轉聲音較小。

3.拍攝格率（底片與數位皆有）

電影的拍攝與放映採用每秒 24 格的原因，係由幾個因素決定。首先是人眼感知最少需要 10 格／秒以上，才能使人眼對影像的感受是連續性的運動。換言之，只要用 10 格／秒的速度拍攝和放映，就可獲得正常景物的運動影像。此外，觀看時尚需滿足一個條件，就是不會感知到放映中同一畫幅內的一明一暗交替變化的閃爍感。這種閃爍感與明暗交替變化的頻率及放映亮度有關。簡言之，亮度越高閃爍感便越靈敏，因此要無閃爍感則拍攝速度要越高。通常在 20-100 lx（Lux，勒克斯）的照度條件下放映，[32]拍攝放映速度至少要做到 42.5-51 格／秒。這也是愛迪生把電影放映機放映格率訂為每秒格率 46 格的原因（李念蘆、李銘、王春水與朱梁，2012）。[33]

再者則是經濟和聲音同步的因素。使用 24 格率可以獲得流暢的動作之同時，底片消耗量也可降到最經濟。經濟因素上還有就是放映機的機械磨損考量。底片放映藉由抓勾的插入下拉、退出回位的重複動作之間歇運動來進行，若增快速度會更容易造成機械磨損。此外，24 格率實現了讓影像和聲音同步的基礎需求之故，聲音表現也可以保持正常。[34]自此 35mm 底片電影將其採用為標準規格，[35]並從此左右了影片作者和觀眾。數位方式的影像及聲音製作和放映，也依循這個和聲音同步的每秒 24 格的規格。

但是數位電影因為源自於電視規格，以及配合多樣的展映平台顯示所需，往往也包含了各種不同的電視視頻格率（frame rate）。如表 5-4，可以得

[32] 放映機的亮度單位，1 勒克斯=1 流明/平方公尺（$1 \text{ lx} = 1 \text{ lm/m}^2$）。

[33] 李念蘆、李銘、王春水與朱梁（編）（2012）。**影視技術基礎**（插圖修訂第 3 版，頁 19）。北京：北京聯合出版公司。

[34] 電影的每秒率，經歷經濟效益與有聲電影的錄音與聲畫同步的需求後才定案。歷經了 Western Electric 公司與華納兄弟公司（Warner Bros.）在 1926 年所合作開發的 Vitaphone 錄音系統，首先採用每秒 24 格的基準製作了電影《爵士歌手》（*Jazz Singer*, 1927）的聲軌唱片與 1926 年的光學錄音系統 Movietone 的聲音放大（amplifier）系統。採用 Western Electric 的每秒 24 格作為基準，加上 RCA 公司在 1928 年開發成功的 RCA Photophone 光學式錄音聲軌，採用每秒 24 格的速度以實現影像和聲音同時記錄在同一條底片實現同步後，電影的每秒 24 格率便被作為統一規格。

[35] 16mm 底片的正常格率是每秒 18 格。

數位電影製作基礎知識與運用

知除了 24p 的格率外，尚有 23.976p、29.97p 和 59.94p 等格率規格，便是為了適應提供給電視展映平台的格率。因此當進行任一部電影專案拍攝時，需選擇這部影片放映時間基準的專案格率（project rate），其後再確認影像感測器（或數位電影攝影機）的拍攝格率（感測器實時記錄格率，sensor real time recording）。攝影人員必須要與影片作者進行影片專案拍攝格率基準的確認。在確認以此為基準後，便是根據每一個場次的鏡頭挑選是否是標準格率或變動格率進行調整。例如某一個鏡頭需要升格拍攝實現正常格率下的慢動作（slow motion），就須在最終展映平台的基準格率下調整所需的高格率（high frame rate）。

表 5-4　以 ARRI ALEXA Mini LF 拍攝時須先確認專案格率之後，再根據鏡頭表現所需設定拍攝格率

專案格率	掃描模式	感測器實時記錄格率
23.976P	Progressive	23.976p
24P	Progressive	24p
25P	Progressive	25p
29.97P	Progressive	29.97p
30P	Progressive	30p
48P	Progressive	48p
50P	Progressive	50p
54.94P	Progressive	54.94p
60P	Progressive	60p

資料來源：ARRI（2020, September 17, p. 54）。[36]作者整理製表

4.快門速度、快門開角度與曝光（底片與數位皆有）

電影的拍攝格率訂為每秒 24 格的原因，除了經濟與聲音製作的考量因素外，尚有基於人眼的生理因素。當一秒之內物體若發亮超過 48 次人眼就

[36] ARRI (2020, September 17). *ALEXA Mini LF Software Update Package 6.0 User Manual* (p. 54). Arnold & Richter Cine Technik GmbH & Co. Betriebs KG. Retrieved from https://www.arri.com/resource/blob/176542/b9f286327d89a155c06e3cca81bf6fc6/alexa-mini-lf-sup-6-0-user-manual-data.pdf

會誤以為物體是持續發亮的，電影便利用這種人類視覺感受特性，讓為數一定的靜止動作使大腦神經感覺成它是在運動中的物體，也可以藉此形成適當的動態模糊。所以計算電影的快門速度時，須把底片通過快門時的開啟與閉闔時間一起計入。連續的動態攝影時底片不能連續通過快門，並且必須保持足夠長的靜止時間才能成功完成影像的曝光。當拍攝格率設定在每秒 24 格時，意味著每一秒鐘記錄了 24 個影格，每一格影格在鏡頭前停留的時間是 1/24 秒。當快門開角度為 180 度時這 1/24 秒便有一半的時間被葉子板遮擋沒有形成感光物件的感光，因此總曝光時間為 1/48 秒。

影響曝光的因素除了光圈和感光指數外，調整快門開角度也會改變光通道的大小，進而連動影響曝光總量之故，所以快門開角度也是影響與控制曝光的重要關鍵。例如當以每秒 24 格率拍攝時，標準快門開角度是 180 度。但當（所搭配的底片或影像感測器的感光指數導致）光圈係數不能改變或是有其他原因，造成必須把光圈從 T/4 開放到 T/2 進行拍攝，以利實現特殊影像表現（如保持景深的一致等想法或需求）時，曝光總量會因此產生 2 檔的過度曝光。為了修正這些過多、不應進到鏡頭內的進光總量，除了可使用 ND0.6 的中灰濾色片作為降低總進光量的方法之外，也可選擇把快門開角度改為 45 度，來達成減少 2 個光圈檔次的進光量，實現影像總體的適當曝光。

動態模糊是運動中的物體在單一影格曝光時間內移動所造成，因此越長的快門時間，越大的快門開角度就會形成越明顯的動態模糊效果。從圖 5-9 便可得知，藍色區是總體曝光時間的示意。電影底片需要停止感光與移動更換影格，所以不能讓影格全時感光，而要選擇 180 度才會形成適當的曝光與動態模糊。

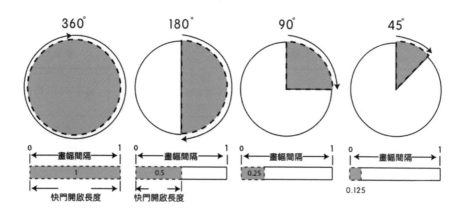

圖 5-9　快門速度與快門開角度和曝光時間的關係示意圖。作者繪製

　　運動模糊的程度也會因更大的快門開角度（更長的快門間隔），或更小的快門開角度（更短的快門間隔），造成影像看起來不尋常而得以創造出一些強化敘事意圖的效果。《搶救雷恩大兵》（*Saving Private Ryan*, 1998）中著名的小快門角度，造成了較少的動態模糊產生清晰、超真實的影像效果，強化了遭遇悽慘戰事的深刻和慘痛印象，讓觀眾久久無法散去這股人物的驚恐，也因此較小快門角度不斷援引來作為拍攝動作場面時的創意手段。例如《瘋狂麥斯：憤怒道》（*Mad Max: Fury Road*, 2015）讓暴力與瘋狂體驗更加歷歷在目，加深了末世中的人物心境之張狂。

　　《重慶森林》（*Chung King Express*, 1994）中，人物在現代都市叢林不斷穿梭、遊走時的影像拖曳效果，加深了電影人物本身的模糊與無法確定，引導觀眾和人物思考著存在的價值與事實的反思。大快門角度雖不常見，但增強的運動模糊效果，有效造成暗示一種迷醉、疲勞或夢幻般的狀態（Neil Oseman, 2020, November 16）。[37]有關拍攝格率、快門開角度與創作表現的關係差異可參照表 5-5 所述。

[37]　Neil Oseman (2020, November 16). Exposure Part 3: Shutter. Retrieved from https://Neiloseman.Com/ Exposure-Part-3-Shutter/

表 5-5　快門開角度與影像表現結果間的關係簡表

快門開角度	原因	創作表現	影像表現	例子
標準 180度或17.8度	配合格率 與快門速度	適當的動態模糊	與人眼視覺感知的 正常運動現象	一般電影採用
較標準角度小 （低快門角度）	配合升格拍攝	搭配高格率 呈現清晰或 臨場感影像	視覺殘影造成動作上 產生許多的影像頻閃、 或稱多重重疊現象	《瘋狂麥斯：憤怒道》
較標準角度大 （高快門角度）	配合降格拍攝	迷醉、疲勞 或夢幻	動態影像會有拖曳現象	《重慶森林》

作者整理製表

　　為了保持人眼視知覺的正常動態模糊，開角度應該盡量保留在 180 度，因此拍攝高格率時也應保持在 180 度（或附近）的快門角度。如果攝影機只能顯示的是快門速度而不是角度時，理想情況下快門速度應該是每秒格率的兩倍。例如想以 50 格／秒的速度拍攝，快門速度應設置為 1/100，若要拍攝 100 格／秒則將快門設置為 1/200，依此類推。

　　快門開角度的調整也可以避免影像的閃爍現象。面對一些如電視屏幕和顯示器，或未設置為無閃頻模式的 HMI 燈具時，所拍攝的影像會出現頻閃（flicker）、脈衝或滾動。這是因為影像格率多次開關時與電源的交流電有所重疊所造成的，但卻又不完全與快門同步。如果在交流電頻率為 50Hz 的地區，攝影機以 24 格 180 度開角度拍攝時，快門速度是 1/48 秒，這將會造成快門與交流電頻率不同步導致在攝影機會察覺燈管的閃爍。解決方法是把快門速度更動為 1/50 秒，快門開角度調整為 172.8 度，就能形成與電壓頻率一樣而不會查知電燈的閃頻。同理可得，快門速度可以調整為燈光或閃爍頻率的倍數，如 1/100 秒。

　　CMOS 影像感測器，能夠把捕獲到的影像數據不需暫存與讀出，解決了以往攝影機的視覺系統中，僅能針對影像區域的成像讀出部分影像訊息的問題。因此它可以控制影像傳出晶片的速度，在不增加像素頻率的基礎上支持更高的拍攝格率。另外，它與底片攝影機的機械式快門不同，是由電路進行可編程的開闔頻率來控制快門，這種快門稱為電子滾軸快門（Electronic Rolling shutter）。但滾軸快門因為在內差演算時沒有緩衝機制，所有像素都在同一

時間開始曝光之緣故，會造成掃描時間的開始和結束不同而產生偽影，因此不適合快速運動物體的拍攝。當感光晶體上的像素將資料逐次送出時，晚一點送出的訊號依舊曝露在光線下繼續測量光線，越晚送出的像素影響越大，所以拍攝快速動態物體時會造成影像扭曲，如圖組 5-10 的示意與圖例。

圖組 5-10　圖左為滾軸快門作動示意圖，圖右為扭曲影像例。

（二）色彩鏈框架

　　色彩鏈，可視為理解影響電影影像質量結果的一連串關聯性概念，可分為三個環節。色彩鏈的環節一，是由影片作者視需要決定選用何種底片或影像感測器、選用鏡頭及濾鏡和場景照明所做的組合。此環節決定了攝影時底片或感測器看見甚麼色彩，以及之後人們如何看待這些色彩。色彩鏈的環節二，是指包含底片和感測器對不同光譜的反應敏感程度、感度和反差等的表現能力。無論是底片的鹵化銀或感測器的光電轉換能力，決定了最終影像的色彩是否豐富與具有層次。環節三、則包括了影像觀看時的各種設備規格與環境，例如影院放映機的光源強度、色溫與 Gamma 值等。在實現色彩重現時，若能對上述三個環節具有充份的理解與認識，便能增進如何有效掌握影像與色彩再現時的條件與能力。

　　考量到屬性，本節排除環節一中有關場景燈光、鏡頭和濾鏡使用的組合差異，將質量變因的重心放在如底片或影像感測器等感光物件的特性上，同時導入環節二中感光物件在光與色彩處理時的特質項目，整併後作為本節的梳理重心。以上述為判斷依據的環節三，請參照本章第四節數位電影影像訊號編碼、與第六章高解析、高格率與高動態範圍一節，以作為充實色彩鏈再

現時的基礎知識。

　　以底片為例，它同時是影像感光與記錄的載體，這是因為底片有著能對不同的三色光反應的感光乳劑。各感光乳劑層中的鹵化銀晶體，能針對不同波段的光進行反應。而光粒子的化學還原過程，則是讓底片上的光可保持穩定的最大關鍵。受惠於這樣的科學原理和組合，光才能在底片上被反應和記錄下來。但即便具有這些能力，在相同的照明條件下，底片對光的反應與人眼並不一致，因此須先釐清人眼感知與底片對於色彩反應的基本差異。

　　例如人眼看見的白螢光燈（日光燈）是白色的，但是多數電影用燈光型底片所看到的，少部分是落在光譜儀上約 400-500 奈米（nm）波長的藍光，較多則是位在 500-625 奈米波長的綠色光線。但對於位在 625-740 奈米波長的紅色光時，日光燈的光譜強度卻急速下降，如圖 5-11 所示。人類大腦能自動補償這些差別，但底片卻不能。所以底片只能忠實精確地記錄下所反應到的一切，結果便是有很多綠色、很少藍色、並且幾乎沒有紅色。這便是在日光燈的照明條件下使用燈光型底片拍攝時在鏡頭上的結果。假如不以校色濾鏡，或在印片階段使用光源投射系統和光色與光通量調節控制系統，進行紅綠藍光在濃度（時間長度）上的配光校正，影像就會產生偏藍綠色的現象。

圖 5-11　白螢光燈光譜在燈光型底上的強度分佈示意圖。
資料來源：Eric Havill（無年代，頁 8）。[38] 作者繪製

[38] Eric Havill（無年代）。色彩簡介（頁 8）。伊士曼柯達公司。未出版。

數位電影製作基礎知識與運用

　　因此電影攝影師透過選擇互補色彩的底片或濾色鏡，或是在感測器上進行色溫與白平衡校正，來校正光源上的光譜異常，以便讓實際情況中透過光源和／或鏡頭的濾色使場景所有光線與主要光源保持平衡。本節將把底片發展至今，在判斷影像質量表現時的幾個主要項目作為核心觀念，並同時作為影像感測器質量評估時的依據，兼顧底片與影像感測器的獨有項目，以色彩鏈框架的思維針對影像質量範疇中的重要變因進行梳理。

　　色彩鏈的第二環節，是指包含底片的對光譜的敏感度、色彩補償、反差和拷貝片染料成分，簡言之是底片本身對光與色彩所具有的反應和記錄特性。滷化銀被發現是能夠用來對光線做反應的化學元素之後，從黑白照片到彩色底片都需要使用它來實現對紅、綠、藍光譜靈敏反應的需求，而這種敏感度決定了底片看到色彩的豐富與層次。

　　本節把底片發展至今，將影像質量表現範疇的主要項目，作為影像感測器質量評估時的基準，再依妥適性加以沿用或提出適合影像感測器的獨有項目，梳理影像質量範疇中色彩鏈框架的關聯性。

1.光譜反應

　　電影底片上有分別對藍、綠、紅光不同感應的乳劑層，每一乳劑層則含有千千萬萬個均勻散佈的鹵化銀晶體。底片主要由片基與對不同光譜反應的感光乳劑層構成，一樣有多層結構（含防刮及抗暈層）。彩色底片應用三原色理論中的減色法（Subtractive color），利用感光乳劑作為分離和吸收物體色光後，再與經還原後的銀離子合成來展現色彩。因為人眼對光線的感應速度是60%對綠的感應程度；30%對紅的感應程度；10%對藍的感應程度，理想的乳劑層排列從上到下依序應為綠、紅、藍的次序。但由於綠色乳劑層中會產生不應出現的藍光感應，以及紅色乳劑層中有些不應出現的綠光反應，因此負片自上至下的排列次序為品黃、洋紅和青的乳劑層，分別負責記錄了藍、綠、紅三色光。當這些晶體感光與曝光後便發生化學反應，產生銀粒子。在沖洗過程中銀粒子周圍的鹵化銀晶體會還原為金屬銀。

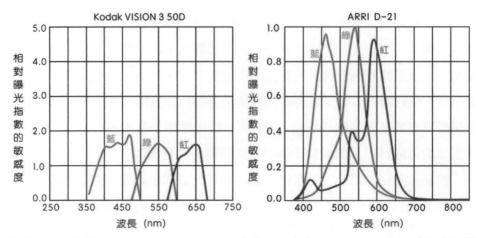

圖組 5-12　圖左為 Kodak VISION 3 50D 底片、圖右為 ARRI D-21 攝影機的光譜感
　　　　　應表現。
資料來源：https://www.kodak.com/en/motion/product/camera-films/50d-5203-7203/
　　　　　resources#details. Christian Mauer (2010, p. 79)。[39]作者繪製

　　無論是底片或數位電影攝影機的影像感測器對光譜的感應結果，都可由
光譜感應曲線加以認識。從圖5-12可以看到，Kodak VISION 3 50D日光平衡
型底片和ARRI D-21攝影機，兩者對藍綠紅三色光譜的反應曲線基本上是相
似的。換言之，這代表D-21攝影機對紅綠藍三波段光譜的反應與柯達底片的
結果應該是相似的。這些曲線顯示底片對光譜的敏感度，可用於在藍幕、綠
幕特殊效果拍攝中測定、修正及優化曝光使用。

　　2.感度

　　也稱為感光度或感光速度，是用來表示當前攝影設備中，影像感測器或
底片對光線的敏感能力。感光度越高的底片或感測器，單位時間所受光照一
定下，成像會越明亮。底片感光速度原本使用美制 ASA 或德制 DIN 表示。國
際標準化組織（International Organization for Standardization，簡稱 ISO）對數位
相機的感光能力標準，統一兩種為在數位攝影機中的標準後，底片感度
ISO200 便是以前感度的 ASA200。ISO 感光度（或 ISO 速度）是基於在標準

[39]　Christian Mauer (2010). *Measurement of the Spectral Response of Digital Cameras*
　　　(p .79). Germany Saarbrücken: VDM Verlag.

機制下，計算底片指定的時間內進行曝光便可得到安定影像的參考值，也就是在此規範內對光強度反應的建議指標。

　　底片感光能力取決於其銀粒子顆粒的大小，彩色負片是以感綠層做基準，同時兼顧感紅層的感光性，但是這無法改變銀粒子作為感光介質的物理屬性，也無法在拍攝期間改變，所以底片拍攝時便是在不同的光線環境下選用不同感度底片。而數位攝影機使用的策略，也是立於CMOS影像感測器（CIS）感光能力不變的基礎，採用把數位訊號增益放大的方式，從CIS收集和轉化來的影像電壓訊號，在成像與視覺感知上加以增強。但CIS中的放大器並無法區別噪訊或有效訊號，當藉由增益放大電子訊號時，可能也同時會把噪訊一起放大。所以調高ISO時訊噪比也可能因此降低，[40]減損了原本的畫質表現。

　　底片和感測器對於感應到光的速度的表示方式，分為 ISO 感度，與曝光指數（Exposure Index，簡稱 EI），兩種皆會在後方以特定數字如 50、250、500 等作為標示，數字越高表示底片對光的敏感度越高，越低則越不敏感。低敏感度的底片比高敏感度的底片需要較多的曝光量進行曝光，例如 ISO100 感光度的底片比 ISO 400 需要更多的光線來完成曝光。

　　ISO 與 EI 兩者的差異在於，ISO 感光度是基於在標準機制下，計算底片或感測器指定的時間內，進行曝光便可得到安定影像的參考值，也就是在此規範內對光強度反應的建議指標 E1。曝光指數則是使用的底片（或攝影機），是在經由實驗測試後對於底片（或影像感測器）對光的實際反應速度所提出的建議指標（Eastman Kodak, 2007），[41]所以 EI 意味著一個較為保守的數字，對應於電影底片必須投射在大銀幕上對於高質量的需求，因此電影使用曝光指數來說明感度，對每種底片或影像感測器而言會較為精確。通常 EI 感度大約比 ASA 或 ISO 低了一檔。因此 EI500 的底片相等於 ASA/ISO 1000 的底

[40] 訊噪比（S/N 比）一般來說，訊噪比越大代表混在訊號裡的噪聲越小，影像的質量越高，否則相反。

[41] Eastman Kodak（2007）。電影製作指南（繁體中文版，頁 52）。Eastman Kodak Company。

片（Eastman Kodak，2007）。[42]

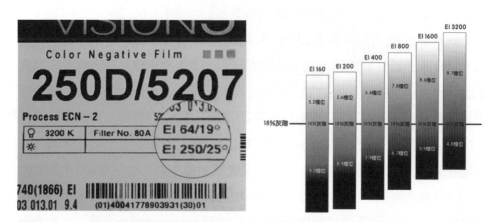

圖組 5-13　圖左為電影片盒外標示 250D 的日光片（D），感度 EI 250 相當於 ASA/ISO 500。當光源為 3200 時則需使用 80A 色溫校正濾鏡，也將減少 2 檔進光量的關係，EI 值便會降為 64。圖右為 ALEXA Mini LF 依據希望保留高光或暗部時，建議調整的 EI 配置示意圖條。

資料來源：ARRI (2020, September 17, p. 57)。[43] 作者繪製

　　標定感光度，是底片出廠時在片盒上所標示的曝光指數，是識別底片種類的重要標誌之一，代表著這種底片的一系列感光特性。影像感測器也承襲這樣的概念（如圖組 5-13）。這種概念相似於沖洗底片時的增感（push）效果。調整 EI 時要先確認數位攝影機的原生 ISO 值，[44]只要異於這個數值的任何變化都將視作 EI 值的變化。例如 ALEXA Mini LF 的原生 ISO 是 800（ARRI, 2020, September 17）。[45]從圖組 5-13 圖右得知，感測器的敏感度是物理屬性

[42] Eastman Kodak（2007）。電影製作指南（繁體中文版，頁 47）。Eastman Kodak Company。

[43] ARRI (2020, September 17). *ALEXA Mini LF Software Update Package 6.0 User Manual*. Arnold & Richter Cine Technik GmbH & Co. Betriebs KG (p. 57). Retrieved from https://www.arri.com/resource/blob/176542/b9f286327d89a155c06e3cca81bf6fc6/alexa-mini-lf-sup-6-0-user-manual-data.pdf

[44] 原生 ISO 值，與底片的 ISO 相似，都是設備廠商製造時所計算出來的理想數值模式。

[45] ARRI (2020, September 17). *ALEXA Mini LF Software Update Package 6.0 User Manual* (pp. 56-57). Arnold & Richter Cine Technik GmbH & Co. Betriebs KG. Retrieved from https://www.arri.com/resource/blob/176542/b9f286327d89a155c06e3cca81bf6fc6/alexa-mini-lf-sup-6-0-user-manual-data.pdf

無法改變，但是卻會隨著 EI 值的增減而產生高光與陰影分配的變化。也就是說當需要讓攝影機保留更多高光細節時，反而應該增加 EI 值，例如到 EI1600或 3200，使得寬容度範圍內分配給高於中性灰的區域能夠更多一點。

但是這概念並非所有攝影機皆相同。以 RED 攝影機為例，攝影機中的 EI 及白平衡改變僅限於拍攝時的預覽，原生檔案在後期數位沖洗時會有感光度的調節選項。拍攝與錄製時始終都是以原生感光度進行，現場的調整只是當下監看的畫面。並且即便是 RAW 形式檔案的攝影機，各家也不盡相同。例如 SONY 是以原生 ISO 記錄，但白平衡則是拍攝時決定，Canon C500 則是在錄製 RAW 檔案以前，增益以及白平衡調整並已經確定是通過對於感光元件各個通道的增益來完成的（早晨洗澡，2019 年 1 月 15 日）。[46]

此外，目前也有攝影機在 CIS 上配置有雙原生 ISO。雙原生 ISO 原則都會是高、低感度一起搭配，以符合拍攝時同時有高光和暗部的情況，例如 RED DSMC2 GEMINI 5K S35 便有 800 與 3200 的雙原生 ISO，來符合拍攝時可以同時獲取影像暗部和亮部的細節，並可實現 HDR 高動態範圍的影像要求。[47]

圖 5-14　採用超 35 為標準片幅，以及具有 800 與 3200 的雙原生 ISO 的 RED DSMC2 GEMINI 5K S35 數位電影攝影機。
資料來源：RED 官網， https://www.red.com/

[46] 早晨洗澡（2019 年 1 月 15 日）。到底用哪個？ISO、EI 與增益之間的區別。知乎。取自 https://zhuanlan.zhihu.com/p/54874794
[47] HDR，是 High Dynamic Range 的簡稱，請詳閱本書第六章。

3.感光特性曲線

簡單地說，感光特性曲線是底片所接受的一系列從暗到亮的曝光量（H）和它們在底片上形成的密度（D）的關係線，影片密度的最大和最小值之間將是一條平緩的 S 形曲線，這條曲線就叫做感光特性曲線（又稱 H&D 曲線）。底片上的密度，取決於感光層所接受的照度和曝光時間的長短。濃度在縱軸來記錄，曝光量在橫軸，特性曲線中的曝光量轉換成對數來記錄。採用這種方式的原因有二，一是把資料轉換到可用的範圍，二是曲線看起來會比較平順。曲線包括趾部，直線區和肩部三部分。

特性曲線中的趾部底片曝光極少。隨著曝光增加曲線逐漸上升。曲線斜率變化率越高，底片濃度堆積越快。曲線斜率變化越緩慢，底片越能分辨各種細微層次的黑色，影像越細膩。多數底片在曲線直線區部分的曲線斜率，應該要是變化率平緩保持穩定。濃度曝光轉換成對數比例關係就是說，曝光每增加一個 T 檔，達到底片的光線增加一倍，底片濃度穩定增加，分別以 D 和 H 表示。最重要的色彩信息大多記錄在曲線的直線區，並在肩部後開始下滑。自此即便再增加曝光，底片濃度也很少甚至根本不增加，如圖組 5-15 左為燈光平衡型電影底片 Kodak VISION 3 200T 的感光特性曲線。

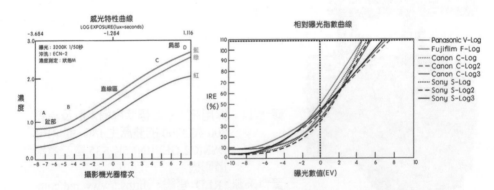

圖組 5-15　圖左為電影底片 Kodak VISION 3 200T 的感光特性曲線，圖右為幾種數位電影攝影機 log（對數編碼模式）的感光特性曲線。

資料來源：https://www.kodak.com/en/motion/product/camera-films/200t-5213-7213/resources#details, NateW (2020, August 9)。[48] 作者繪製

[48] NateW (2020, August 9). Digital Sensor "Characteristic Curves"? *Digital Photograph.*

黑白底片只有一條特性曲線，彩色底片至少有三條特性曲線，每個記錄一種顏色。現代的電影底片一般有 10~20 層，包括對多種光線敏感的乳劑層和許多間隔層及塗佈層。為了提供更寬廣的曝光寬容度，底片每一層乳劑會再使用快與慢不同感光速度的銀粒子來獲取每一種色彩。

數位電影攝影機通常也會採用 10 或 12 位元（bit）的對數編碼（log）模式記錄影像，讓對數與底片的印片密度成比率。當把這些用類似底片的特性曲線比對時，以 SONY 的 S-Log3 的特性曲線為例，趾部和直線區的表現和底片相當接近。但同時也不能否認在肩部的表現則更為線性，這反應了這些攝影機在影像的暗部、中間調性和高光的反應特性。從圖組 5-15 中得知，底片或數位攝影機的感光曲線，在趾部的表現已經相當接近，是為了回應電影在黑暗的電影院中對暗部表現有更多細節的要求。直線區時兩者更是趨近，但肩部則是底片較有對應彈性，而影像感測器表現則較為線性。這是因為高光處雖然通常較少有重要的影像信息，但場景的白色部分大多記錄在曲線直線段。曲線中兩者都相當重視趾部到直線區，與直線區邁入肩部前的過渡區，則是關乎到是否能夠與人眼的感知更為接近，反映出影像的一種質感表現。

4.對比度

對比度，亦稱反差，指的是影像當中明暗色調的對比，通常所謂的影像表現平、軟或層次鮮明，實際就是在描述反差。表示方法可以有兩種，首先是反差係數。藉由感光曲線可以辨識出底片的反差係數。它是感光曲線直線部分中的任（如圖組 5-17，圖左的 B、C）兩點所對應的濃度差，或曝光量對數差之比。它反應出被攝景物反光率的變化和底片銀離子濃度還原之間的相互關係，體現著底片的反差特性。攝影師不但要注意底片反差係數，還要特別關注正片的反差係數及其與底片的對應關係。

反差係數通常用特性曲線的斜率變化來體現，如圖組 5-16，圖左的曲線的斜率越陡峭底片的反差越高，通常以平均梯度（Average Gradient）來量化

Review. Retrieved from: https://www.dpreview.com/forums/thread/4510805.

反差。平均梯度指的是特性曲線的兩段連線的平均斜率，因此涵蓋了趾部、直線區和肩部。另外 Gamma 就是特性曲線的直線區的斜率，但是並不代表趾部和肩部的反差，因此超出直線區的部分，如高光部和暗部的反差不能用 Gamma 來描述。從中也可看到底片的 Gamma 被設計為約 0.55，意味著相同的光強度變化下底片的密度減少了約一半。如圖組 5-17 圖左。

　　對比度也是數位影像處理時會用來作為完整傳遞函數的同義詞，而不管曲線形狀如何，增加 Gamma 都會降低影像的對比度。因為人眼對影像由暗到明的變化感知反應並非直線分佈而是曲線之故，但這便與物理界的電壓強弱進行明暗反應的直線方式有所抵觸，進而造成影像還原時，從黑色到白色之間的表現與人眼感知有所差異，因此需要加以修正。修正時會依據顯示平台或顯示器在製作時的原生 Gamma 值，分別再依 2.2、2.4、2.5 等進行反函數編碼的修正補償。[49]

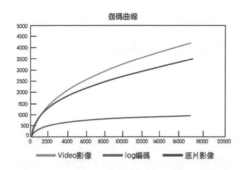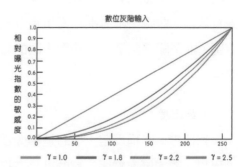

圖組 5-16　圖左為以 14bit 處理的 Video 影像、log 編碼的影像和底片影像的 Gamma 曲線，圖右是各種不同顯示平台的 Gamma 校正值，最終的顯示影像須從中挑選適當的 Gamma 值，搭配顯示平台的模式值校正後才會產生。

資料來源：Interceptor121 Photography & Video Workshops (2021, February16)，[50]Mike Ogier (2010, October 31)。[51]作者繪製

[49]　有關 Gamma 的進一步，請見本章數位電影影像訊號的編碼一節。

[50]　Interceptor121 Photography & Video Workshops (2021, February16). Choosing the Appropriate Gamma for Your Video Project. Retrieved from https://interceptor121.com/category/Gamma-curve/

[51]　Mike Ogier (2010, October 31). Gamma Correction: what to know, and why it's as important as ever. *Planet Analog*. Retrieved from https://www.planetanalog.com/Gamma-correction-what-to-know-and-why-its-as-important-as-ever/#

數位電影製作基礎知識與運用

　　反差除了影響不同層次灰色部分的再現效果外，反差的變化也會影響色彩的再現。例如增加反差會使黑白之間的區別更清晰，顏色區別更明顯，色彩更飽和。同理，減少反差會使顏色和灰階一起被壓縮，飽和度降低。使用的若是低反差的底片，可運用它在曲線底部進一步降低反差，會讓曝光不足的寬容度以及暗部細節增加的特點，來獲得較柔和的影像效果。若是要追求紮實的黑色則要增加反差，當然色彩飽和度也會隨之增加。如果 Gamma 曲線不平滑，從黑色到白色的過渡便不是均勻增量，這不僅會造成灰色更難區分，顏色和對比度也會連帶影響，結果便會產生影像質量和觀看體驗上的負面後果。為了讓顯示結果更符合人眼感知的一致性，在數位電影檔案處理過程與視訊設備等各式顯示系統上，針對影像編碼選擇適當的 Gamma 解碼（值）進行校正補償工作，便至關重要。

　　5.曝光寬容度

　　底片或影像感測器等在攝影中對拍攝對象的亮度範圍記錄的能力，稱為曝光寬容度（Latitude，簡稱寬容度，標示為 L）。寬容度可用特性曲線部分兩個端點對應的曝光量對數差表示，也可以用其所對應的曝光量比值表示。曝光寬容度以光圈檔數（Stop）來定義，並且因底片或影像感測器而異而不是因個別品牌而異。大多數的底片和影像感測器曝光寬容度為 5 到 7 檔，而多數正片的曝光寬容度大約在 3 到 5 檔之間，彩色負片又所以如此出色的原因之一，便是它通常具有相當寬的曝光寬容度（Photography Tip.com, n. d.），[52]寬容度的理解可以參考圖組 5-17。

[52] Photography Tips.com (n. d.). Exposure latitude. *Photographytips.com*. Retrieved December 22, 2021, from https://www.photographytips.com/page.cfm/1999

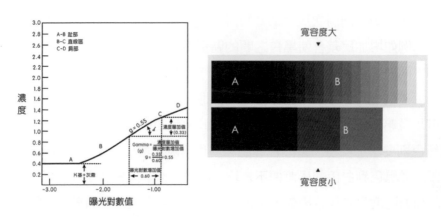

圖組 5-17　圖左為以底片的特性曲線任兩點來區隔影像濃度之間的寬容度變化，
　　　　　圖右為以黑白濃度變化作為寬容度表現差異的示意圖。

資料來源：Eastman Kodak（2007，頁 51）。[53]作者繪製

　　在圖組 5-17，圖左的 x 軸是曝光指數 y 軸是底片密度，可看出 AB 是趾部曝光不足的曝光寬容度濃度表示，趾部可承受比底片密度截止點（虛線處）略少的曝光，但不是很多而且可能不會產生明顯感知。CD 是肩部曝光過度的寬容度濃度表示，肩部持續上升代表底片的濃度繼續增加。在電影攝影中對我們更有價值的是有效寬容度。有效寬容度包括直線區部分、趾部和肩部。如果特性曲線直線區的最低點是 B，而最高點是 C，那麼 L = C–B。例如，直線區橫坐標跨越 2.1 單位，2.1/0.3 = 7 也就是該感光媒體的直線區有 7 檔的寬容度（大凡菲林，2021 年 10 月 21 日）。[54]底片寬容度同時也受到顯影條件的影響，顯影時間延長，平均梯度增大，寬容度便會減小。圖右上方的寬容度在 1:1024（10 檔）以上，便意味著感光媒體能按比例記錄景物最大和最小亮度的範圍，它是由特性曲線的直線區部分決定的。寬容度的大小代表著感光媒體在產生曝光過度或不足時，能否允許調整的範圍。因此即便景物亮度範圍雖然小於或大於底片寬容度，但只要還能在整體特性曲線的直

[53] Eastman Kodak（2007）。電影製作指南（繁體中文版，頁 51）。Eastman Kodak Company。

[54] 大凡菲林（2021 年 10 月 21 日）。菲林製作中涉及到的寬容度是指什麼？**Haowai. Today**。取自 https://www.haowai.today/tech/9416997.html

數位電影製作基礎知識與運用

線區內進行曝光量的增減，讓影像的色彩層次得到很好的再現，就是具有好的寬容度表現。

6.動態範圍

動態範圍（Dynamic Range），是指影像感測器對拍攝場景中景物光照反射的適應能力，能具體地指出亮度（反差）及色溫（反差）的變化範圍。即表示攝影機對影像的最暗和最亮的調整範圍，無論是靜態圖像或動態影像中，最亮色調與最暗色調的對比值，皆能呈現出圖像或影像中的精準細節作為兩種色調的比值。易言之，動態範圍就是對光源強度記錄的能力。所以動態範圍需要能夠加以測定，因此影響與定義動態範圍的參數，是指影像中從最深的陰影細節到最亮的高光細節可再現的色調值範圍。這些色調值源於場景亮度，所以也稱為場景亮度值，可以用反射式測光錶，以朗伯尺或攝影機的 T 光圈來建構場景的明暗對比度（Curtis Clark, 2018）。[55]

動態範圍的單位可以是分貝（dB）、比特（bit）或者簡單以比率或倍數來表示。在攝影領域中光線有一項估計上的特性，就是光的強弱和照射時間成正比、但與距離成反比。這個特性與電影鏡頭的入光量和光圈值之間的顯示方式相同，因此在描述時也可用光圈檔數來表示。計算動態範圍有許多的方法，以圖5-18為例，是以18%的中性灰卡針對SONY F55攝影機，分別以S-log3、Rec.709（增益800%）與Rec.709三種攝影模式下的比較測試。S-log3是仿照底片的對數模式，Rec.709是視訊訊號的HD模式。從本圖可辨識出，S-log3具從-6到8，高達14檔的高低光與明暗比表現力，Rec. 709（增益800%）則為-6到6共12檔，Rec.709是-5.5到2.5，共8檔的動態範圍表現能力。

[55] Curtis Clark (2018).*Understanding High Dynamic Range(HDR) A Cinematographer Perspective White Paper* (p.2). Retrieved from https://cms-assets.theasc.com/curtis-clark-asc-understanding-high-dynamic-range.pdf?mtime=20180502122857

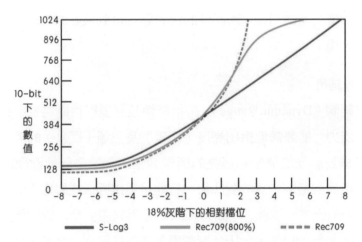

圖5-18　SONY F55攝影機，三種拍攝模式下的動態範圍表現曲線圖。
資料來源：Steven Gladstone (2019, May 20)。[56]作者繪製

　　數位方式對於從最亮處到最暗處，也以感光和記錄的領域和比例值來表示動態範圍，因此動態範圍相當於底片的曝光寬容度。動態範圍愈大愈能分辨更多層次的光線，色彩空間也就越豐富，高亮部與陰暗部的細節也愈多，在極黑與極白處更能有極致的表現。若是動態範圍越小的話，就容易發生影像在極黑與極白處是一片沒有層次的黑或白，會造成電影在空間特性的描繪能力受限的缺憾。電影影像對於高低光與明暗比的反應，高度要求在暗部與亮部細節的表現能力。因此影像感測器要能在亮部避免過曝，與暗部避免提高噪訊為原則。表 5-6 是主要電影攝影機的動態範圍以光圈檔次表示概況。若以 60dB 來標示時，一檔次的光強度變化為 6dB，也就是動態範圍就等於有 10 檔的光圈曝光寬容度的階調。

[56] Steven Gladstone (2019, May 20). Cinema Cameras: What Filmmakers Need to Know. *B&H Photo Video Audio*. Retrieved from https://www.bhphotovideo.com/explora/video/buying-guide/cinema-cameras-what-filmmakers-need-to-know

表5-6　主要數位電影攝影機的動態範圍以光圈檔次表示概況

攝影機品牌	KineFinity	Panasonic	ARRI				SONY
機型	MAVO LF	LT	ALEXA 35	ALEXA Mini	ALEXA LT	ALEXA LF	VENICE
動態範圍	14	14	17	14	14	14.5	15.5
攝影機品牌	Canon		Blackmagic	RED			
機型	C700 FF	C200	URSA Mini	GEMINI	DRAGON-X	MONSTRO	KOMODO
動態範圍	15	15	15	16.5	16.5	17	16

資料來源：Yossy Mendelovich (2019, August 5)　。[57]作者整理製表

　　動態範圍與寬容度是電影影像表現時重要的手段方法之一。一些電影攝影機具有HDR功能與選項，意味著它能提供使用者在高反差的現場環境中，建構一個在陰暗部分的曝光是正常，而高光部分的細節依然保有豐富明暗層次的影像創作方式。有關HDR請詳見本書第六章第五節。

7.底片與乳劑層結構

　　電影底片是由數層對不同波段光線感應的乳劑層、濾色層、阻隔層與片基所組成，如圖組5-19之左側。自防紫外線層起，是快藍層和慢藍層（品黃層），其次是快綠層和慢綠層（洋紅層），與快紅層與慢紅層（青色層）。藍色感應層置於頂部，是因為各種鹵化銀晶體對藍色光線敏感。藍色感應層下的黃色過濾層，是防止藍光穿透洋紅層和青色層形成不需要的影像。每一色彩記錄由一層膠質將其與相鄰色彩記錄分開，防止在一個記錄層生成的銀在其它層產生不需要的染料。其它特別用途的膠質，如頂部的紫外線濾光層是因為鹵化銀對紫外線敏感，故要防止其從片基反射的光線散射到三個記錄層。這種散射的光線在明亮物體的周圍形成明顯的光暈，會降低底片的清晰度。

[57] Yossy Mendelovich (2019, August 5). Cinema Cameras Dynamic Range Comparison: "Paycheck Stops" vs. "Gravy Stops". *Y. M. Cinema Magazine.* Retrieved from https://ymcinema.com/2019/08/05/cinema-cameras-dynamic-range-comparison-paycheck-stops-vs-gravy-stops/

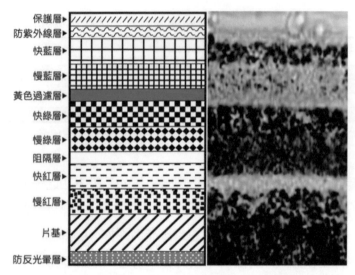

保護層 ▶
防紫外線層 ▶
快藍層 ▶
慢藍層 ▶
黃色過濾層 ▶
快綠層 ▶
慢綠層 ▶
阻隔層 ▶
快紅層 ▶
慢紅層 ▶
片基 ▶
防反光暈層 ▶

圖 5-19　左側為電影彩色負片感光乳劑層結構，右側為負片剖面放大現況。
資料來源：David Rogers (2007, p. 198)。[58]作者繪製

8.CIS（CMOS Image Sensor，中譯為 CMOS 影像感測器）

　　影像感測器的任務，是在數位影像成像系統中獲取位於影像結像面以光所構成的影像，重要性與底片接近但卻又不等同，因為相較於感光後把影像以潛影方式記錄的底片，影像感測器是以光電反應把光轉換為電荷和電壓，並不具備儲存與記錄的功能。

　　影像感測器種類大致可分為 CCD 與 CMOS 兩種。[59]CCD 影像感測器的成像過程，因為數據轉換需模擬非線性亮度分佈但容易出現偽影，且訊號若過強或過弱時會截斷訊號導致失去所有細節，並不適合於電影製作。CMOS憑著能結合影像處理電路的優點，加上可提供 CCD 無法達成的小區域讀取功能以及價格優勢，席捲影像市場（王祥宇，2010）。[60]加上因 CMOS 訊號

[58] David Rogers (2007). *The Chemistry of Photography From Classical to Digital Technologies* (p. 198). Cambridge: The Royal Society of Chemistry.

[59] CCD 原文是 Charge-coupled Device，中譯為電荷耦合器件，是一種具有許多排列整齊的電容積體電路，能感應光線並將影像轉變成數字訊號，廣泛應用在數位攝影、天文學，尤其是攝影測量學、光學與頻譜望遠鏡和高速攝影技術。

[60] 王祥宇（2010）。影像技術大躍進－談 CCD 的發明。物理雙月刊，**32**（1），4-8。

處理速度快速，只需單一晶片即可進行色彩濾波內差演算（Color Filter Array interpolation，簡稱 CFA interpolation，也稱去馬賽克）重現色彩，故當前的數位電影攝影機幾乎都採用 CIS。

　　CIS 負責把影像轉換為帶有色彩訊號的電壓，但是 CIS 並不具分光取樣的功能，須透過分光濾波（Color Filter）獲取像素點的色彩訊息，因此需要在 CIS 前方裝置分光濾波來完成光電傳感器只能感應光的強度不能區分光譜（色彩）的任務。貝爾色彩濾波陣列（Bayer CFA）是當前使用最普遍的分光濾波裝置，它可以將色光分為 50%綠色，25%紅色，與 25%藍色，並依據不同波段再依綠、紅、藍的比例區分（如圖組 5-20），傳導給 CIS 進行後續的光電反應影像處理。

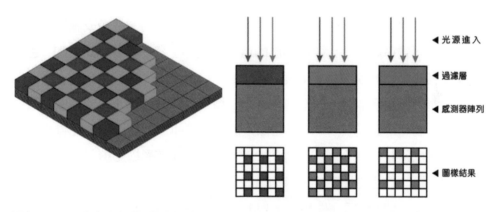

圖組 5-20　圖左為影像感測器（灰底）上方的貝爾濾波陣列，圖右為光線透過分光濾波各自分成綠光 50%、紅光 25%與藍光 25%後送前的示意圖。作者繪製

　　整個數位成像過程要完成幾項關鍵任務。圖 5-21 是典型數位攝影機成像流水線示意圖。景像通過鏡頭後，進行色彩取樣階段（分光）時，藉由貝爾色彩濾波陣列，以最高頻率的兩倍進行光線的色彩取樣後，把光強度量化與數據化。再把這些數據化後的光分別導入感測器進行光電轉換，各自輸出完成不同波段光色並取樣後的訊號，成為電荷後再轉換成電壓，最後藉著濾色陣列內插演算的後期處理重建全彩影像，完成色彩處理。

圖 5-21　典型數位攝影機成像流水線示意圖。
資料來源：Bhupendra Gupta, Mayank Tiwari (2018, p. 122)。[61]作者繪製

　　影像感測器是以像素（pixel）為單位，不斷計算與處理每一正方形像素中影像的色彩濃度訊號，以數位計量及演算方式進行光的密度等資訊的訊息排列。和底片片幅一樣，感測器的感光面積影響了記錄影像的精細程度。影像感測器可以在保持相同尺寸條件下，縮小像素尺寸來提高所含有的像素數目以提高解析度。但是增加像素也同時代表單一像素捕捉光線能力的下降，因此加大感測器的尺寸是解決方式，這也間接推升了影像感測器朝向大尺寸普及的原因。像素若有捕捉光線能力下降的情況時，會變成感測器能夠接受到的訊號電能變小，得以輸出的電壓也變小，容易引發噪訊增加、色彩還原不良和動態範圍減小等問題。

　　解析度（像素數目）的增加和感光面積增大的同時需求，成為優化數位感測器的動力。歸功於 CMOS 在像素提升與噪訊減低的改進，配置有相當於 65mm 底片片幅或全畫幅尺寸的 LF 規格的 CIS 電影攝影機已逐漸成為主力。在大幅改善透光性不佳的弊病後，背照式（Back-illuminated）CMOS 結構的效能與 CCD 成像元件相近，加上半導體處理與晶圓級封裝在技術上的發展，具有較小尺寸和較高感度能力的 CIS，已是高解析與大片幅數位電影攝影機影像感測器的主力成像元件（John Mateer, 2014）。[62]

[61]　Bhupendra Gupta, Mayank Tiwari (2018). Improving source camera identification performance using DCT based image frequency components dependent sensor pattern noise extraction method, *Digital Investigation*,24,122.https://doi.org/10.1016/j.diin.2018.02.003

[62]　John Mateer (2014). Digital Cinematography: Evolution of Craft or Revolution in Production?*Journal of Film and Video 66*(2), 6-7. https://www.muse.jhu.edu/article/544696.

圖 5-22　具有高解析與大尺寸片幅影像感測器的 ARRI ALEXA Mini LF 攝影機。
資料來源：ARRI 官網，https://www.arri.com/en。

9.色彩平衡的處理

電影底片分為燈光平衡型（簡稱燈光片，以T表示）與日光平衡型（簡稱日光片，以D表示）。日光片因為比燈光片的藍色波段多，紅色光較少，即便相同曝光指數的日光片，藍色敏感層感度也比燈光片慢，紅色敏感層比燈光片的紅色快，因此不需要濾鏡就可以獲得正常的色彩平衡。同樣原理，假如使用燈光片但以日光做為光源時，因為已經降低藍、綠兩色之故，使得景物在視覺上顯得溫暖，像在室內燈光下一樣。

CIS 在色彩處理時，因為只在每像素點的感測器，擷取紅色、綠色或藍色中的一種色彩強度值，再經由重建處理步驟還原的內差演算法，顯示出最終影像的方式，容易讓影像中的像素顏色造成偏色。此外，也可能是光學鏡頭的光譜特性導致，也可能是貝爾彩色濾鏡陣列的光譜特性導致，也可能和拍攝時的環境光源有很大關係。因此需要在後期處理中針對 Gamma 與顏色與白平衡校正，才能使得彩色濾鏡陣列的色彩特性與人眼的視覺特性盡量重合。因此，在色彩鏈中要知悉什麼樣的底片、或在何種狀況下能發揮怎樣的效果，以及理解 CIS 在成像過程中關鍵的色彩處理工作如何推進。

10.其他的影響因素

彩色底片還受到幾個影響影像質量的因素，所以現代的彩色底片在優化上做了幾種改良。首先是在各乳劑層分別配置有感光快與慢的感光粒子，提

升了涵蓋同一色光但明度不一的光線分佈，解決銀粒子顆粒狀的問題。讓影像質量改進的技術，還有就是使用顯影抑制耦合劑，與提高彩色耦合劑的色彩再現性。例如藉著色彩屏障耦合器，防止青色層吸收不需要的藍、綠光，以及在洋紅上屏障藍色，在品黃層屏障不需要的綠光，復原人眼對光譜的敏感度。此外，藉由沖洗抑制耦合劑，讓不需要的顏色可以完整校正抑制和還原後，再以彩色耦合劑抑制與改善層間跨影像效應，使電影底片在還元色彩時，更接近人眼的色彩視覺（久米裕二，2012）。[63]

　　為了符合視覺感知，數位成像系統是以視覺無損的概念，採用非線性的數據而非使用與強度成正比的線性數值來反映。因此以有損壓縮的技術配合函數方式呈現影像。在數位手段上，為了解決非線性變化所採取的就是色彩取樣技術。色彩取樣時需循著奈奎斯特（Nyquist theorem）定律，[64]取樣頻率必須是樣本最高頻率的兩倍，以便達到有效的取樣。取樣過程就是測量每個取樣點上來自場景的光（或是透過底片的光），或是取樣點周圍小區域所接受到的所有光之後，進行量化、數據化。因此影像處理時的位元深度（bit，比特）越高，越能實現影像數據數量和精準度（Peter Symes, 2004/2012）。[65]也可以避免取樣頻率不足與二次取樣所產生的混淆和失真。

　　再者，關於解析度的處理也須加以考量。例如把原本在高解析度中的影像進行裁切後再行放大時，也同時會把影像上原有的瑕疵放大。其他如光學、鏡頭銳利度、色散等的像差現象也會同時產生影像質量上的變化。

[63] 久米裕二（2012）。カラーネガフィルムの技術系統化調查。**国立科学博物館技術の系統化調查報告第 17 集**（頁 283-285）。東京：独立行政法人国立科学博物館。

[64] 通常在訊號取樣時（Sampling），會造成失真的混疊現象（aliasing），為避免訊號失真，訊號在取樣時所使用的頻率，必須要為原訊號頻率的二倍以上，即為奈奎斯特取樣定理（Nyquist Sampling Theorem），而此取樣頻率則稱為奈奎斯特頻率（Nyquist frequency）或稱為奈奎斯特率（Nyquist rate）。

[65] Peter Symes（2012）。數字電影的壓縮。**數字電影解析**（頁 99，劉戈三譯）。北京：中國電影出版社。（原著出版年：2004）

四、數位電影影像訊號編碼

底片在對光線感應後，以化學方式將色彩反應並記錄下來。此時的底片同時是感光受體也是影像的記錄載體。底片拍攝的數位化電影製作，是在底片拍攝完成沖洗，以數位中間方式把負片影像進行掃描後，取得數位電影來源母片（Digital Source Master，簡稱 DSM）的素材檔案，並持續推進後續工作。近年國外以底片拍攝後再經數位中間處理的外語電影，計有《越來越愛你》（*La La Land*, 2016）、《小偷家族》（*Shoplifters,* 2018）、《從前有個好萊塢》（*Once Upon a Time in Hollywood*, 2019）、《她們》（*Little Women*, 2019）、《婚姻故事》（*Marriage Story,* 2019）、《天能》（*Tenet,* 2020）、《偶一為之》（*Never Rarely Sometimes Always,* 2020）、《法蘭西特派週報》（*The French Dispatch*, 2021）、《007：生死交戰》（*No Time to Die*, 2021）、《千萬別抬頭》（*Don't Look Up*, 2021）、《法貝爾曼》（*The Fabelmans*, 2022）的絕大部分、《不》（*Nope*, 2022）、《奧本海默》（*Oppenheimer,* 2023）和《之前的我們》（*Past Lives*, 2023）等，華語電影的《刺客聶隱娘》（*The Assassin*, 2015）、《長江圖》（*Crosscurrent*, 2016）的絕大部分、《幸福城市》（*Cities of Last Things,* 2018）和《江湖兒女》（*Ash Is Purest White*, 2018）的第二部分、《陽台上》（*On The Balcony*, 2019）和《虎尾》（*Tigertail*, 2020）與《春行》（*A Journey In Spring*, 2023）等，也是以底片拍攝後再經數位中間完成的。

若是數位電影攝影機拍攝的話，影像素材直接生成為數位電影來源母片的素材檔案，但必須使用其它載體記錄，這便與底片可記錄影像的特性截然不同。但是兩者至此往後的處理方式基本上一致，詳細可參考本書第三章，數位中間工藝單元。在此模式中的幾項關鍵，在於必須取得數位中間片後，再將數位中間片的影像檔案，轉換成較低解析與色彩編碼的工作樣片（dailies，亦稱小樣），以減輕檔案所需要的傳輸和處理時間與容量負擔。以小樣進行複雜的後期工作流程，最後再以數位拷貝方式在院線與全球發行。因此，處理數位影像時，首先必須注意的便是以何種訊號編碼，以及採用哪

一種檔案的記錄格式。

　　電影影像是以人眼視覺感知為依據，所以視覺對光線的感受與物理光強度間的關係是非線性的。電影影像的處理會依據人眼視覺感知的一致性，進行必要的調整。例如對比率低於 1.01 亮度級別的光線，人眼便無法識別。意即人眼對光度值的差異視覺閾值大約是 1%（Charles Poynton，2004/2012）。[66] 而在數位影像的領域，位元深度則是保證影像忠實度的關鍵，位元深度代表了白與黑之間的數值差比。因此從最黑（暗）到最白（亮）若以 14bit 線性編碼就會有 2^{14}=16,348 階調。但人眼視覺僅能認識幾百個階調的變化，因此並非所有電腦和數位影像都應使用線性方式作為計算基礎，也避免線性編碼效率不彰的浪費。這種貼近於視覺感知的思考，也就是將人眼對明暗和色彩的感知是非線性分布的現象，反應在電影色彩的記錄與還原上，採行的兩種和感知一致的編碼類型，分別是 Gamma 編碼與 log 對數編碼兩類。

（一）Gamma 編碼與對數（Logarithmic）編碼

　　人眼和感光設備對於光照強度的感知程度並不一樣。對攝影機而言當感測器接收 2 倍的光強度時它便會接收到兩倍的訊號量，呈現線性反應。但人眼並非如此，相反的即便實際上人眼已接收 2 倍的光，但相對整體來說卻感知到僅亮了一小部分，對於更強的光是以非線性反應來感受它的變化強度。人眼並非單純的數據記錄工具，在感知光照強度時的根本目的是為了感知外在世界，造成了人眼對於較暗的光線更為敏感，對於較強的光線反應則不如此靈敏。因此假設真實世界的色彩是一個線性的分佈，便是 Gamma 1.0。因為人眼對暗部細節較為敏感之故，當看到亮度提高的影像時，便須提高暗部的曲線幅度，才得以保持在影像中同時也能取得暗部在視覺上的訊息。此時 Gamma 值便趨近於 0.4545。以 8 位元來計算的話，輸入強度之差異曲線可參考圖組 5-23。

[66] Charles Poynton（2012）。數字電影中的色彩。**數字電影解析**（頁 50，劉戈三譯）。
　　北京：中國電影出版社。（原著出版年：2004）

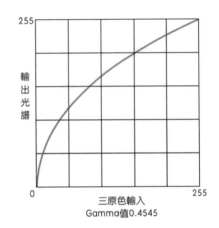

圖組 5-23　以 8 位元來計算的輸入強度之差異曲線，圖左為物理世界的反應，圖右為人眼視覺感知的反應曲線。
資料來源：Cambridge in Color (n. d.)。[67]作者繪製

　　Gamma 編碼是因為要在人造設備再現灰階的能力有限的前提下，讓人眼保持對自然的非線性感知特性，才需進行 Gamma 校正。人眼對光線或黑白的感知是以非線性方式作動，但是攝影機與監視設備往往是線性反應，因此影像為了趨近於視覺感知便須進行校正。校正時採用的是冪次律模式（表示為 $Y(x)=x\,a$）的伽瑪響應，簡稱反函數。人類對明亮程度的主觀感受是非線性的，對應於物理亮度的 2.2 次方，因此以此作為標準的 Gamma 值，也作為對動態範圍內亮度的非線性存儲／還原演算依據，這種編碼模式廣泛運用在檔案格式，影像編碼以及電腦繪圖軟體的工作平台。

　　對數（Logarithmic）編碼模式，是為了沿用傳統電影底片的透射率、採用的是其以光學密度的對數形式進行測量和描述的精神。當 90 年代 Kodak 公司開發出專為底片掃描時所記錄的檔案格式 Cineon 時，使用對數編碼模式讓對數值和底片的光學密度成對數比例，作為負片在印片密度上的表現，以利電影的明暗色彩再現。數位電影製作把此原理使用在檔案編碼和檔案格式上，目的就是要實現以檔案來實現底片的密度比率，以利實現視覺感知的一

[67] Cambridge in Color (n. d.). Understanding Gamma correction. *Cambridge in Color*. Retrieved February 2, 2022, from https://www.cambridgeincolour.com/tutorials/Gamma-correction.htm

致性，例如以負片的 0.55（或 0.6）Gamma 所帶來的感知一致性。數位電影攝影機在其檔案格式選項上，可以選用 log 對數編碼來進行 RGB 三色值的記錄與還原工作。

（二）顯示平台的 Gamma 值

　　低亮度和黑暗的環境會影響人眼對畫面的感知，導致與創意或認知上視覺感知不一致的狀況。若以真實世界為依據，顯示平台應該以 Gamma 1 為校正依據，但是顯示平台的目的是提供人眼再現視覺感知的憑據，因此也會以實現 Gamma 0.4545 為依據。此故顯示平台的標準 Gamma 值設定為 2.2。因此在進行剪接工作、色彩校正、調光與最終的上映或展映時，為了避免發生與人眼大相逕庭的光調和色彩表現，必須要搭配適當的顯示環境，將監視設備依據適合的編碼模式進行修正，轉換成人眼可視的區域。然而各種顯示平台都有獨自的 Gamma 特性，並且會根據物理特性產生變化，因此正確的 Gamma 值，需根據顯示設備是何種色彩空間為依據，使用各自不同的 Gamma 反函數進行解碼。幾種主要色彩空間與顯示和規範的 Gamma 值如表 5-7 所示。

表 5-7　主要色彩空間與顯示平台所規範的 Gamma 值

色彩空間	標準值	Prophoto RGB	Adobe RGB"98/sRGB	Rce.709	ACES2065-1	Rec.2020	DCI-P3
顯示平台例	CRT顯示器	廣色域顯示器	電腦螢幕	SDR監視器	HDR監視器	HDR監視器	影院銀幕
Gamma值	2.2	1.8	2.2	2.4	1	2.2	2.6

作者整理製表

　　例如在數位視訊的 SDR 監視器使用攝影機上的 Gamma 校正，是因為視訊的色域規範是 Rec.709 的色彩空間，因此編碼範圍最大亮白的參考數值為 109%，意味著編碼範圍最高的 9%可以來記錄高光點。依據國際電信聯盟（ITU）的規範必須以 2.4 的反函數、即以 1/2.4 的 Gamma 解碼（值），也就是 0.417 加以乘數還原後，便可以達到符合於數位電視色彩空間的顯示範圍，

保持視覺感知的一致性。

　　電影負片 Gamma 是在翻印時由正片來補償。但電影則是在暗黑空間中的觀影，和電視是在開放式空間的觀影環境不同。依據 DCI 的規範，[68]數位電影的 Gamma 冪次律函數是 1/2.6（約 0.385），以此作為乘數後，即可還原至以 128bit RGB 計算的色彩，獲得非常豐富的色階與相對應於電影銀幕可再現的影像。需要注意的是在顯示平台上所做的 Gamma 修正，只是影響視覺感知上的色彩，並不會影響檔案上的記錄數值。

五、數位電影影像訊號的檔案格式與特點

　　當今電腦邏輯能力的基礎，是由馮‧紐曼（Von Neumann, 1903-1957）於 1945 年，在《First Draft of a Report on the EDVAC》中所提出。他在針對儲存程式概念與電腦的邏輯設計描述中，首先提出二進制的運算概念，並且將儲存裝置與中央處理器分開，建立所謂內存程式（Stored Program）架構的計算機體系。換言之以記憶體來儲存計算機的指令與資料，CPU 則可以依據過程修改後續指令，為電腦的邏輯結構設計建立重要的里程碑。在此系統中必須有 5 大子系統，分別是記憶體（Memory）、算術邏輯單元（Arithmetic Logic Unit，簡稱 ALU）、控制單元（Control Unit）和輸入（Input）與輸出（Output）。系統中的記憶體是要來存放資料與程式，且任一記憶體皆能任意地讀和寫；也要有計算與邏輯的運算能力；控制單元是要負責記憶體與算術邏輯運算單元的資料傳送。這個架構奠定了電腦設計的基本原則（芮嘉瑋，2020 年 12 月 29 日），[69]這樣的設計概念後來被稱為馮‧紐曼架構（Von

[68] DCI，是 Digital Cinema Initiatives 的縮寫，中譯為數位電影聯盟，主要由包括 MGM、Disney、Universal、Warner、20th Century Fox 和 SPE 等多家美國的影業巨頭於 2002 年組織成立，建立和記錄規範，以確保統一的技術性能、可靠性和質量。透過建立一套共同的內容要求，讓發行商、製片廠、影演商、設備製造商可以確保互操作性和兼容性。因此製作軟體或設備製造商都會將產品符合 DCI 的規範，作為市場要求也是針對數位電影的基本要求。

[69] 芮嘉瑋（2020 年 12 月 29 日）。從馮紐曼架構至記憶體內運。新通訊。取自 https://www.2cm.com.tw/2cm/zh-tw/tech/D28B131E31A74342B25633395C1783D4

Neumann Architecture）。

電影從以前使用底片作為記錄載體，到當前更轉變為以檔案形式加以記錄，因此所有計算基礎與稱謂也會和電腦算術邏輯一致，負責儲存的記憶單元（memory unit）就是為檔案、程式或資料長期儲存及備份之用。此故，數位電影製作時的影像訊號，必須依照電腦世界的運算邏輯與架構才得以理解。本節將分為檔案類型、檔案格式、視覺無損的壓縮原則、解編碼器、運算與容量計算基準等，來理解數位電影影像的檔案格式和特點。

（一）檔案類型

檔案類型，是指電腦為了存儲資料數據而使用的一種特殊編碼方式，也因此每一種檔案格式都會有一種或多種副檔名可用來識別。圖像格式的類型可大致區分為點陣圖（raster image）與向量圖（vector image）兩種。點陣圖多是以真實影像為內容，以單一像素針對影像的解析和顏色作為依據，當圖像尺寸越大檔案就越大，影像的解析也有相對高度的對應。向量圖檔是以數學方程式來記錄圖像，需經特定軟體才可繪製出，影像尺寸不等同於影像檔案的大小。數位電影影像的訊號，是為了後續的處理與再現，需盡量保持原始影像的解析、顏色和真實內容，因此數位電影的檔案類型是點陣圖檔方式。

（二）檔案格式

數位電影製作時素材的檔案格式（file format），已完全採用把影像素材以檔案格式進行記錄的處理方式。數位電影攝影機製造商，往往將素材同時用獨自開發的原生 RAW 檔格式和通用格式，當作是影像儲存時的檔案格式。RAW 的字面意義，原是指生的、尚未成熟的意思。引用至檔案時，RAW 檔便成為一種泛指尚未處理過的圖像或影像型態的檔案，記錄著由攝影機影像感測器所捕獲還沒經過任何處理的影像數據。

它有幾個重要特性：1.RAW 檔案因為保留了影像中 RGB 被轉換為光色之前的狀態，因此所需容量很大是使用時較大的障礙。2.RAW 檔案中單一像素的 RGB 數據信號並非 RGB 的光訊號，在插算演算時可依據製造商所擬

定的表現特性，在還原過程中以特殊的程式優化處理。3.RAW 檔也因為在轉換為 RGB 之前保留了 Gamma 和動態範圍的表現彈性，使得影片作者可在色彩過濾與色彩調校等後期工作時，擁有更大的空間。4.此故可以錄製 RAW 檔的數位攝影機、外接記錄裝置或 DI 過程中，基於上述會記載可相容及可使用 RAW 形式的檔案載體（日本映画テレビ技術協會，2023）。[70]

　　此外，RAW 的演算是經由軟體而非硬體執行，攝影的操作處理相對容易，並且它還可以進行後設資料的記錄，有效協助影片作者進行相關數據資訊的溝通轉移、調校與合成工作的進行和其他工作的整合。相異於一般的檔案格式是將原始的影像，經由轉碼器對影像資料進行結構性的破壞，這種源自於非破壞性色彩壓縮記錄的原生檔，彷彿就如負片是將三原色的資料量予以最大化的保留一樣，可供影片作者在創意思考與實際製作上，更多可實現創意表現的空間。如圖組 5-24，是 RAW 檔格式的拍攝素材與它的原始色彩組成分佈。再與成片中同一場面的對照後，可辨識出兩者間的顯著差異。

圖組 5-24　左上為 RAW 原始素材檔，左下為素材以示波器（Scope）中的彩色檢視
　　　　　（parade view）顯示的紅綠藍三色訊號的分佈軌跡圖，圖右為成片截圖。
資料提供：梁璐璐，作者繪製

[70] 日本映画テレビ技術協會（編）（2023）。**映画テレビ技術手帳 2023/2024 年版**（頁 74-75）。東京：一般社團法人日本映画テレビ技術協會。

基於此，許多攝影機製造商便陸續開發推出獨自的原生檔案格式，作為記錄攝影機所拍攝的影像素材。表 5-8 是主要攝影機品牌的 RAW 檔格式副檔名。

表 5-8　各主要不同廠牌攝影機的原生檔案格式副檔名

攝影機品牌	ARRI	RED	SONY	Panavision	Panasonic
原生檔副檔名	.ari .arx .mxf	.r3d	.arw	.r3d	.rw2
攝影機品牌	Canon	Blackmagic	KINEFINTY	DJI	Phantom
原生檔副檔名	.dng	.braw	.krw	.mov	.cin

作者整理製表

　　另外，為了減輕 RAW 檔案資料量過大的缺點，RED 公司首先也以不同的壓縮比來提供給檔案選用減輕容量時的負擔，而 ARRI 公司進一步開發出所謂的 HDE（High Density Encoding）高密度編碼的 RAW 檔案格式。目的是減輕 RAW 檔案資料量龐大的缺點，減輕儲存設備與傳輸時的讀取寫入，以及運用時的限制。

　　此外較通用的檔案格式，是常見的 Quick Time（簡稱 QT 或 MOV 檔）及 MXF，與 SONY 自行推出的 XAVC 檔案格式。QT 檔案格式是由 Apple 公司所研發出來做為播放 MPEG4 的標準基礎，和 MPEG1 與 MPEG2 不同的是，它在影音編碼與轉碼上，都適合運用於擷取（capture）、編輯、傳輸與播放，幾乎是現在最為普及的影音檔案格式。MXF 的全名是 Material Exchange Format，可譯為素材交換格式。因為 MXF 可以包含後設資料，因此從原本設定為要在資訊（IT）領域進行資料交換的最初目的，轉變成影音檔案格式的一種，並獲得 SMPTE 的標準認證，因此部分的原生檔案也以 MXF 的格式記錄。但是這些是僅限於製作端的影像檔案規格，與觀看端的並不相同。

　　數位電影的檔案格式也因為電視廣播數位化而有逐漸相容的轉變，這從電視攝影器材製造商紛紛推出單價較為便宜的攝影機便可看出。這些攝影機的影像資料記錄，多以採用如 Motion JPEG、AVCHD/H264、MPEGHD 等檔案格式為訴求。在使用需求和製作規模面的演進上，數位化逐漸模糊了電影製

作和電視製作的界線。如 Phantom 等的高速攝影機也同時推出 CineRAW，以及無須轉換便可直接使用記錄的 mp4 影像為訴求，在拍攝時便可直接選擇使用動態影像格式如 Cineon 或 mp4 等進行記錄。數位電影製作時普遍作為檔案記錄格式的可有 RAW、Cineon、Open EXR、DPX、TIFF、MXF、MOV、MPEG4/AVC、TGA、JPEG 等，[71]因此知悉各種檔案格式的特點並依據需求加以選擇使用，成為數位電影製作時選用的重要功課。

（三）採用視覺無損概念的壓縮原則

　　壓縮，是能夠將一組必要的資料量降低到足以顯示數位實體程度的設備和技術的統稱。數位電影的拍攝製作和放映時，同時處理資料量龐大的動態影像需要異常龐大的位元（bit）和處理核心。假若數位實體變小，就能夠更容易且有效率的儲存，傳輸所需的頻寬和處理的時間都會因而減少。所以在數位電影上，將影像壓縮的結果就是以合理的容量和時間儲存、傳輸資料。因此，壓縮的工作是去除冗餘訊息與較低效能的編碼訊息，以利使用時的重建（Peter Symes, 2004/2012）。[72]

　　影像壓縮技術可分為無失真影像壓縮法（Lossless Compression）和失真影像壓縮法（Lossy Compression）。無失真影像壓縮法也稱無損壓縮，是一種可以保證解壓縮後與壓縮前的內容一致的壓縮方式，壓縮比通常介於在 2:1 到 3:1 之間，可以運用在複雜程度較低的檔案資料上，能確保影像資料的完整性及正確性。失真影像壓縮法，也稱為有損壓縮，利用人類的視覺系統對於高頻部分不敏感的特性，容許影像部分失真來提高影像資料的壓縮。然而，因為數位電影具有龐大影像資料數據之故，無法採用無失真壓縮方式記錄檔案。因此數位電影上的有損壓縮，便是以人眼觀察影像上的畸變，在可

[71] Open EXR 格式，簡稱 exr，是一種由 ILM 公司開發出來的開放標準的高動態範圍圖像格式，廣泛用於視覺效果與動畫的影像檔案格式。DPX 檔案格式，是 SMPTE 推出的標準化影像格式，在電影行業廣泛運用於數位中間和視覺效果的工作。

[72] Peter Symes（2012）。數字電影的壓縮。**數字電影解析**（頁 93，劉戈三譯）。北京：中國電影出版社。（原著出版年：2004）

察覺和不可察覺之間的一種程度的壓縮方式，進行最大限度的影像資料壓縮。

　　人類的視覺系統對顏色的位置和移動，不及對亮度的存在和改變敏感。也就是說視覺系統在任何條件下，都不能完全感知場景影像的所有訊息。因此壓縮取樣便把這種侷限作為基礎，採用兩個原則進行處理，第一是採取刪除或是改變視覺系統所不能感知的訊息，假如這種方式無法產生有效的壓縮成效時，下一步就是刪除或是改變能夠顯著減少資料量、卻又不會讓人明顯感覺到差異的訊息（Peter Symes, 2004/2012），[73]這就是所謂視覺無損壓縮的概念原則。因此關於影像的色彩處理也依此原則，在色彩深度的處理也同樣以位元深度來處理。讓數位電影製作時的檔案藉由壓縮取樣，在使用的記錄載體、傳輸與處理速度的頻寬上，可以儲存較多的亮度細節和較少的色彩細節作優化處理。藉由數位影像壓縮技術，便可以有效降低儲存及傳輸的成本。

（四）編解碼器

　　數位檔案中另一項重要的組成結構，是數位影像的編解碼器（codec）。與影像編碼不同的是，編解碼器是針對影像或訊號進行編碼或解碼時所使用的電腦程式或硬體設備。典型的數位影像編解碼器，還需要與明度和色度取樣產生密切關聯。明度與色度取樣同樣藉著人眼對亮度的要求最優先，其後才是色彩的次序原則，加上設備對於影像壓縮的需要，以及要有具備能把攝影機輸入的影像訊號從 RGB 色彩空間轉換到 YCbCr 色彩空間，以及伴隨色彩取樣產生自各種取樣需求，此時需要以輝度（Y）、藍（Cb）、紅（Cr）色彩處理方式來還原。

　　以 RGB/YUV444 為例，第一個 4 代表像素的橫向取樣數量，第二個 4 代表的是第一行的色度取樣值，第三個 4 代表第二行的色度取樣值，每個像素都有與之對應的色度和亮度取樣信息。同理，4：2：2 表示第一排的色彩取樣有 2 個顏色值，第二排的色度取樣也有 2 個顏色值，每個像素都有對應

[73] Peter Symes（2012）。數字電影的壓縮。數字電影解析（頁 97-98，劉戈三譯）。北京：中國電影出版社。（原著出版年：2004）

的亮度取樣，但色彩取樣數為 4：4：4 的一半。4：2：0 表示第一排的色彩取樣有 2 個顏色值，第二排的色度取樣則是沿用鄰近第一排的色值，色彩取樣數剩下 4：4：4 的四分之一。彼此的表現差異概念如圖 5-25 所示。

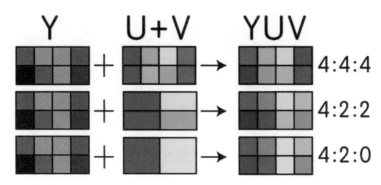

圖 5-25　RGB/YUV4：4：4 與 YUV4：2：2、YUV4：2：0 的色彩取樣示意。
作者繪製

　　藉由編解碼器把影像轉換到 YCbCr 的色彩空間，主要是為了要消解掉影像色度訊號中的相關性、提高可壓縮能力以及把輝度自訊號中分離出來。保持亮度訊號的單獨分離，是因輝度訊號對視覺感知來說最為重要，因此可以犧牲部分視覺感知不易察覺的色度訊號。RAW 檔採取的是 RGB 全取樣，而通用檔案一般取樣時會以人眼感知不構成影響的方式，把色彩以 4：2：2 或者 4：2：0 等較低的取樣方式來處理，在 log、ProRes、DNxHD、AVC/H264 和 Mpeg2LongGop 等編解碼器都加以採用，以降低檔案容量的負載需求。

（五）以位元作為色彩深度取樣、邏輯運算與容量計算的基準

　　數位電影的檔案處理和運算依照電腦計算基礎，採用 2 進位並將單位以 bit、位元稱之。例如檔案中的色彩表現在運算時即採用 8bit、10bit 或 12bit、14bit 作為依據。當採用 8bitRGB 時，則為 $2^8(R) \times 2^8(G) \times 2^8(B)$，有 16,777,216 種，稱為全彩的色彩深度能力。同理可得，10bitRGB 則是 10,737,741,824、12bit RGB 是 68,719,476,736。從數字上的差異即可辨識出影像處理後的色彩深度，8bit 與 10bit 和 12bit 的差距，分別是 48 倍與 4096 倍。當位元深度不

夠高自然造成色彩深度不夠時，會形成色彩濃度間的細微差異表現力不足，讓原本應該顯現出滑順無區隔的漸層，會變成清晰可見的色塊，如圖 5-26，是分別採用 8bit 與 12bit 位元深度取樣後，兩者色彩深度的差異圖例。

圖 5-26　8bit（上）與 12bit（下）位元深度表現出不同色彩深度示意圖例。
　　　　作者繪製

　　此故，電影影像要依據需求選用足夠的位元深度，以利檔案色彩的取樣。以三原色處理數位電影製作所需的影像檔案時，便可依採取位元數得知可辨識色彩的多寡。目前採用 log 對數編碼或 RAW 檔的影像，多採用　12bit 或 16bit 作為運算基礎。

　　當採用計算的位元數越高，也會反應在檔案儲存和記錄與進位關係，這便會影響影像進行記錄時的寫入（write）速度。相異於底片的感光，檔案在完成數據計算與轉換時必須將數據寫入載體才算完成。數位檔案的記錄和載體接收數據的寫入速度，與數據大小有密切關係。寫入速度也和處理的位元數一樣，速度越快則代表能夠在最短時間內記錄越大量的資料，如表 5-9 是數位檔案記錄容量與進位關係對照表。

表 5-9　數位檔案記錄容量與進位關係對照表

容　量	1Bit	1B	1KB	1MB	1GB	1TB	1PB	1EB	1ZB
單　位	1	8	1024	1024	1024	1024	1024	1024	1024
進　位	Bit	Bit	Byte	KB	MB	GB	TB	PB	EB
計　算	1Bit	2^3Bits	2^{10}Bytes	2^{20}Bytes	2^{30}Bytes	2^{40}Bytes	2^{50}Bytes	2^{60}Bytes	2^{70}Bytes

作者整理製表

數位電影製作基礎知識與運用

因此，無論是單一色階或是採用輝度與色度的計算方式，計算基準的高低差距，都將反映在影像質量的表現和容量大小。數位攝影機記錄影像素材的載體（又稱 digital magazine，中譯數位片匣）的寫入速度和傳輸頻寬，需要能夠配合上動態拍攝時大量素材的不斷產生，才能把數據沒有差池地傳輸給記錄載體。目前的載體多以固態硬碟 SSD 為基礎。[74]表 5-10 是 4K 解析影像規格不同檔案格式所需傳輸速度與記憶單元容量。

表 5-10　4K 解析影像規格不同檔案格式所需傳輸速度與記憶單元容量

攝影機廠牌型號／檔案編碼	資料傳速速率（頻寬）	所需檔案容量／每小時
Panasonic GH4 4K	100 Mbps	45 GB/hour
RED 4K FF(6:1)	151 Mbps	68 GB/hour
ProRes 422 proxy 4K	155 Mbps	70 GB/hour
XAVC 4K	330 Mbps	148 GB/hour
Kine MINI 4K CinemaDNG	332 Mbps	150 GB/hour
AVC-Ultra 4K	400 Mbps	180 GB/hour
Canon IDC MJPEG 4K	500 Mbps	225 GB/hour
ProRes 422 4K	503 Mbps	226 GB/hour
Kine MAX 6K CinemaDNG	672 Mbps	302 GB/hour
ProRes 422 HQ 4K	754 Mbps	339 GB/hour
Sony F5/55 RAW 4K	1.0 Gb/s	450 GB/hour
ProRes 444 4K	1.1 Gb/s	509 GB/hour
BlackMagic 4K	1.4 Gb/s	630 GB/hour
RED 6K WS(4:1)	1.4 Gb/s	630 GB/hour
RED 8K Helium FF(6:1)	1.7 Gb/s	762 GB/hour
ProRes 4444 XQ 4K	1.7 Gb/s	764 GB/hour
Sony F5/55 RAW 4K	2.0 Gb/s	900 GB/hour
Pro Res 4444 XQ 5K	2.1 Gb/s	955 GB/hour
Canon RAW 4K(12-bit)	2.3 Gb/s	1036 GB/hour
Phantom Flex 4K RAW	3.5 Gb/s	1500 GB/hour
ARRI ALEXA 65 6K RAW	6.9 Gb/s	3100 GB/hour

作者整理製表

[74] SSD，全文為 solid-state drive，中文稱為固態硬碟，是一種以快閃記憶體或是暫存記憶體所組成的可讀寫式的儲存載體，比起傳統硬碟具有速度快、耗電量低與不會出現實體壞軌的優點。

六、數位電影製作檔案的流程與管理

（一）取得數位電影來源母片的流程

　　底片的成像工藝需要藉由負片在沖印廠的沖洗和印片等步驟，才能把底片感光後生成的潛影還原、進而把可視的影像展現出來。在取得數位電影來源母片後，據此製作樣片以利其它後期工作的進行，則是底片在數位電影製作數位中間流程中的第一步。

　　使用數位電影攝影機拍攝，會直接生成數據（data）儲存在記錄載體，加速了影像製作上的便利性，也成為推動數位模式迅速成為電影製作的重要方式。數位電影攝影機的影像素材，直接作為來源母片並記錄下來，所以自這個階段起，兩者往後的處理工藝基本相同。但在取得來源母片前，底片的成像系統和數位成像系統有所差異，須依據各自特性進行流程的規劃。以柯達底片為例，須經 ECN-2 的標準流程完成沖洗後，[75]再進行底片掃描。掃描工作進行前須選擇影像編碼與掃描完成後的檔案格式，並做好檔案管理以利後續工作。數位攝影機則是在拍攝時便需確認編碼模式與選用檔案格式。兩者取得數位來源母版的工作流程如圖 5-27 所示。

圖 5-27　底片拍攝和數位拍攝取得數位來源母片重要工作流程架構。作者繪製

[75] ECN-2，是柯達公司所研發的彩色負片沖洗標準流程，全球的沖印廠都需要依此流程進行負片的沖洗，才能獲得影像品質上的保證。

數位電影製作基礎知識與運用

（二）總體的檔案管理概念

數位影像的檔案與─般的文字、圖片、聲音檔案形式相同，只是數位影片的檔案非常龐大，因此需要大容量的儲存設備，作為保存拍攝素材的載體。此外傳輸和儲存龐大的檔案非常耗時，儲存裝置的傳輸速度相對重要。各方都在摸索一種可以完全適用的系統規格，但受限於檔案格式容量與傳輸等限制，基本上這件事不大可能實現。因此進行檔案管理時，需要先釐清目的才有可能針對需求作適合的系統規劃。

在此，先針對數位化的影像檔案管理提出幾個思考方向。首先是界定資料保存的目的。在製作領域，資料保存的目的是為了要能夠提供運用，因此就必須考量到運用時安全、快速、穩定性和大容量及備份需求。例如應該要分辨硬碟與固態硬碟的適用差異、傳輸速度、硬碟陣列（Redundant Array of Independent Disks，全名為容錯式磁碟陣列，簡稱 RAID）和異地備份等。硬碟陣列具有即時雙備份的優勢，在備份的同時便可實現即時雙、或三備份。此外除了硬碟之外大量的資料也可利用 LTO（Linear Tape-Open）來作為穩定和具經濟效益的儲存載體。[76]

再者是安全性，畢竟數據化並非實體化，但卻須經由實體的硬碟讀取和寫入之故，環境的確保和網路使用安全和權限等，至關重要。當有顧及各部門間資料的共享與互通使用需求時，則可規劃由管理中心進行素材的執行管理為概念，此時則有兩種系統可供選擇。僅單純利用網路協定、不限定使用平台與特定軟體的使用時，可採用如 NAS（Network Attached Storage）的系統架構。假如希望須藉由特定軟體或平台才得以進行共享時，則可採用 SAN（Storage Area Network）的系統架構。

再者便是備份，這也與前兩者密切相關。備份在數位電影製作的工作上尤其重要，就像是電影底片會複製中間翻底片有如母帶備份一樣，要把不同載體的備份分開收妥。拍攝素材至少要備份 3 份，並放在不同的地方以免

[76] LTO，中譯為線性磁帶開放儲存系統，可以大量並快速地儲存數據資料，適合長期資料保存與快速可靠的資料存取方式。

意外發生，其中 1 份資料當作保險措施，不進入任何後製單位（鍾國華，2012）。[77]表 5-11 是依據網飛（Netflix）公司在影片製作時所訂定的檔案管理手冊彙集而成。這些項目可作為從拍攝到後期製作期間，執行檔案管理上的參考框架。

表 5-11 數位電影製作的檔案管理參考框架

項目		名　稱
基礎	一	321原則：至少保留OCN和聲音檔三份副本，在兩種不同媒體類型上，並有一份異地保存
	二	以檢驗程式進行檔案的校驗和驗證
	三	傳輸檔案時實時觀影檢視素材檔案有無技術問題
	四	將素材檔案的狀況詳實記載並提交給製片組
	五	盡量記載下來劇組中可以取用影像素材的各部門所曾提及的任何有關鏡頭狀況的記錄
	六	確保數位片匣可以格式化再使用
進階	七	確認校驗與驗證可以溯源，確認監管鏈
	八	提升檔案卸載的寬頻與速度
	九	爭取更多的片匣數目

資料來源：Prodicle (2020, October 13)。[78]作者整理製表

（三）現場拍攝素材的檔案管理

數位來源母片，好比是底片的原始母版（Original Camera Negative，簡稱 OCN）相當重要。首先它是獨一無二的，它是整個劇組投入所有資源後的產物，全球僅有一份。再者它是影片後期工作可以推動的依據，所有的後期製作所需素材都源自於它或以它為基準，才能向前推進。從這兩項簡單描述便得知周全管理來源母片的重要性。

電影拍攝專案若缺乏周延的檔案管理規範，現場拍攝資料的管理工作將可能形成一種沒有效率和欠缺協同性的工作模式，這種狀況應該要極力避免。此外，在拍攝工作密集與分工詳盡的影片攝製工作中，應有專人負責此事。在後期工作前期化的趨勢推進下，便需要有相對應的專職人員來負責前期拍攝工作的規律，和落實檔案管理面的正確與安全性。在檔案安全、資料備

[77] 鍾國華（2012）。電影膠片數位轉換的選擇與思考。檔案季刊，**11**（3），68-70。
[78] Prodicle (2020, October 13). Production Assets: Data Management. *Netflix*. Retrieved from https://help.prodicle.com/hc/en-us/articles/115015834487-Production-Assets-Data-Management

份和備份優化工作的處理，以及數位工作樣片製作與檔案管理思維的建議規範中，影片素材的檔案管理需要建立起一套周全的系統思考，掌管影像資訊的拷貝、轉換以及傳遞檔案。因此檔案管理工作極為重要（王婷婷，2016）。[79]

　　與 OCN 相似的是，DSM 的檔案管理是在拍攝之前便須做好規劃，並在製作期間謹慎執行。加上它的本質是數據之故，DSM 的檔案管理工作核心，便須同時順應數位化電影製作工藝的需求，從影像數據的儲存、備份與傳輸三個層面展開，確實做好檔案驗證，以及在現場製作工作樣片並將完整檔案無缺交付，才能算是周全的檔案管理。此外，數位電影製作的拍攝現場，記錄素材使用的是硬碟或記憶卡，這些數位片匣需要重複使用，因此需要能夠確保每個檔案素材的安全無誤之思維與做法的徹底落實，是最根本的要求。

　　數位片匣的概念，沿用自底片攝影。使用底片時須把未感光的底片（film stock，此時也稱生片），裝填在片匣（magazine）後再裝置到攝影機拍攝。完畢後由攝影助理在暗袋內把感光後的底片（稱為熟片）取出，放入不透光的袋內提交給製片組準備送沖印廠洗印。之後再裝填好另一卷生片（或零頭片），作為下次拍攝時的準備。因此片匣上會標示底片長度、底片類型、乳劑批號、片匣序號、拍攝卷號（roll number）、片匣裝填日期、裝填者代號等。拍攝完畢等待送沖，或者零頭片（short end）也會做好必要標示，如底片類型、乳劑批號、片匣裝填日期、裝填者代號，零頭片還會標示剩餘呎數（Sylvia Carlson, Verne Carlson, 1993）。[80]數位電影的拍攝雖然不使用底片，但無論是固態硬碟或記憶卡，都是使用當中的記憶體作為記錄影像素材的載體，在硬體結構上它雖然與內在的晶體或晶片無法分離，但在使用的概念上卻與類比時代的底片並無二致，因此在順序與注意事項，應承襲處理底片時的嚴謹態度與做法。[81]

　　圖 5-28 是拍攝現場的檔案管理工作概念與流程圖。首先是拍攝檔案的確

[79] 王婷婷（2016）。現場資料管理工作流程和 DIT 分工研究。現代電影技術 6，40。
[80] Sylvia Carlson, Verne Carlson (1993). *Professional camera's handbook* (4th Ed., pp. 16-18). Newton MA: Butterworth-Heinemann.
[81] 數位製作時，拍攝卷號會改為捲盤名（reel name）來區隔不同的硬碟或記憶卡。

實接收。因為片匣會重複使用，所以必須在片匣的接收和交送期間，確保檔案的無誤。從目視拍攝內容，到進行雙重備份後檔案的驗錯無誤，才能將片匣格式化後轉交還給攝影組同仁。同時也會依需求，在現場（on-set）製作工作樣片、提供給導演或攝影師檢視，或近場（near-set）現場跟剪或粗剪，和其他有需求的組員同仁等。每日完成拍攝工作後，便會將當日的素材做好周全的檔案管理，連同檔案清單一起交給製片組以利後續工作使用。

圖 5-28　拍攝現場的檔案管理工作概念與流程圖。作者繪製

第六章

影域與視界的再造系統

第六章

電影的許多特點之一是它可以有好幾次的「開始」。在完成一部影
片的過程中至少有三次再評價，並且往往是再創造…。一旦場面
被拍攝下來，聲帶錄製好了，製作影片的第三個主要創作行動便
開始了，這就是電影剪輯。

李・R・波布克（1974/1994，頁 137）[1]

　　當拍攝結束後，電影便需進入被稱為後期製作的環節。這個環節的終極
目標，是把所有素材循著想像藍圖推進，直到創作作品完成。在此期間經歷
的步驟與過程，會有不斷調整的需要。例如更換鏡頭順序以改變敘事結構，
或以調整明暗色彩來突顯敘事重點，把鏡頭的取鏡範圍重新更動或裁切，以
及添加視覺效果來完善鏡頭內容等。在此期間內，上述各項都可作為電影的
再造手段。本章試著以全面性的觀點，從理解後期製作方式的演進、後期的
核心工作、調光創作、視覺效果與虛擬製作，梳理再造電影的途徑。

一、電影的後期製作

後期製作，乍聽好像就只是個很專業的術語也說不定，但事實上
後期製作是電影製作中最重要的部分。

ロバート・エバンス（1994/1997，頁 357）[2]、[3]

　　電影的後期製作就如文字表述一樣，是電影製作期之後的處理工作。史
坦利・庫柏力克導演（Stanley Kubrick,1928-1999）曾說過，自己在電影製作

[1] 李・R・波布克（1994）。**電影的元素**（頁 137，伍涵卿譯）。北京：中國電影出版
社。（原著出版年：1974）

[2] ロバート・エバンス（1997）。**くたばれ！ハリウッド**（頁 357，柴田京子譯）。
東京：文藝春秋。（原著出版年：1994）

[3] ロバート・エバンス是 Robert Evans（1930-2019）的日文譯名，曾擔任《失嬰記》
（*Rosemary's Baby*, 1968）、《教父》（*The Godfather,* 1972）與《唐人街》（*Chinatown,*
1974）等電影的美國電影製片人。

過程中最喜歡的就是剪接，勝過電影製作的其他過程，即便可能會被誤解，他還是要強調剪接之前的所有電影製作工作，都只是為了剪接所做的準備工作罷了（Alexander Walker, 1971）。[4]

傳統的電影後期製作，包括工作拷貝的整理和準備、剪輯、聲音處理、合成特效、套原底、配光與印製上映拷貝等，通常由後期製作專業人員在各階段負責。無論技術上術語的稱謂如何，電影後期製作的工作並不是在電影拍攝結束後才開始的。精確地說，後期工作是和拍攝過程同時進行的。即便在數位化製作模式中，這種依序展開的步驟也幾乎沒改變。在這個工藝流程中的每個階段，都存在高度技術性，也同時具備豐富的創意特性，會依據電影最終想要呈現的影像，進行修改和調整，是一項需要熱忱的工作。此時的工作關係與流程進展，可參考圖6-1數位電影製作後製作期的主要工藝流程。

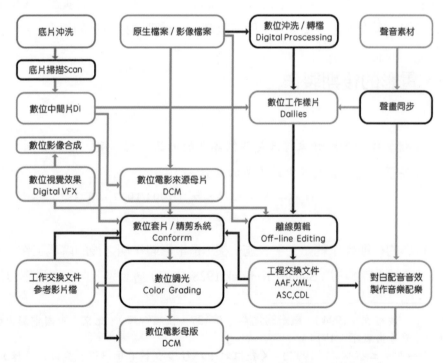

圖 6-1　數位電影製作後製作期主要工藝流程。作者繪製

<hr />

[4] Alexander Walker (1971). *Stanly Kubrick Directs* (pp. 46-52). N.Y.: Harcourt Brace Jovanovich.

　　數位電影製作採用數位中間技術，把底片掃描或自數位電影攝影機直接取得來源母片來推進，工作模式都是以數據檔案的格式做為各階段工作所需素材的載體。因此也會依據使用設備和工作需求將檔案格式轉換、交換或運算。整體來說，後製作期中的每個環節既複雜又重要，工作上大致可區分為剪接、套片、調光、配音、混音、擬音、視覺效果等幾個重要過程。而當中首先須著手的工作便是剪接，因為定剪版本若未完成，將導致後期工作其他階段沒有可以推展的依據。因此後期製作的首要核心工作，便須以剪接為中心來推動。本節將以剪接為核心，針對剪接工作的進展流程以及剪接完成後的套片與調光工作進行基礎知識的梳理。

（一）剪接工作的核心與主要階段的任務

> 電影與劇本中的語言是不一樣的，電影是在銀幕上以一系列的畫面呈現的，當這些畫面由一個段落組合起來時，會產生超出語言本身的含義。
>
> Nicholas T. Profers（2008/2009，頁 5）[5]

　　以剪接為核心的後期工作在實務面的推行上，主要分為離線剪輯（off-line editing）準備工作、離線剪輯核心工作、定剪的完成（剪輯確定）、套片調光工作，以及與聲音後期工作互相配合等幾個重要階段，直到完成數位電影母版（DCM）。整體的工作進程與須完成之任務，如圖 6-2 所示。

[5] Nicholas T. Profers（2009）。**電影導演方法**（第 3 版，頁 5，王旭鋒譯）。北京：人民郵電出版社。（原著出版年：2008）

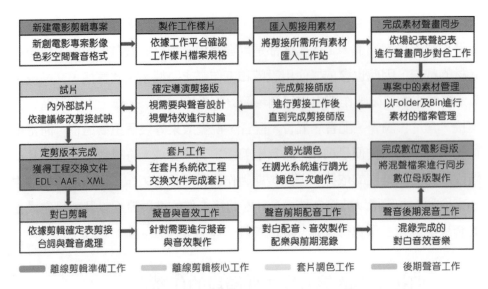

新建電影剪輯專案	製作工作樣片	匯入剪接用素材	完成素材聲畫同步
新創電影專案影像 色彩空間聲音格式	依據工作平台確認 工作樣片檔案規格	將剪接所需所有素材 匯入工作站	依場記表聲記表 進行聲畫同步對合工作

試片	確定導演剪接版	完成剪接師版	專案中的素材管理
內外部試片 依建議修改剪接試映	視需要與聲音設計 視覺特效進行討論	進行剪接工作後 直到完成剪接師版	以Folder及Bin進行 素材的檔案管理

定剪版本完成	套片工作	調光調色	完成數位電影母版
獲得工程交換文件 EDL、AAF、XML	在套片系統依工程 交換文件完成套片	在調光系統進行調光 調色二次創作	將混聲檔案進行同步 數位母版製作

對白剪輯	擬音與音效工作	聲音前期配音工作	聲音後期混音工作
依據剪輯確定表剪接 台詞與聲音處理	針對需要進行擬音 與音效製作	對白配音、音效製作 配樂與前期混錄	混錄完成的 對白音效音樂

▬▬▬ 離線剪輯準備工作　　▬▬▬ 離線剪輯核心工作　　▬▬▬ 套片調色工作　　▬▬▬ 後期聲音工作

圖 6-2　後期製作從剪接到調光調色的主要工作概覽。作者繪製

1.以專案管理的觀念規劃整體剪輯工作流程

專案管理（project management）通常指的是在一定的約束條件下，為達到專案目標而進行策畫、計畫、組織、指揮、協調和控制的過程。離線剪輯工作目的，是要完成影片的定剪工作。因此，離線剪輯必須從準備工作開始。為使工作進展順暢，在收到現場完成的工作樣片，或以母片重新轉檔的工作樣片後，首要便是為一部電影的剪輯工作建立一個專案，並進行管理直到影片完成。受惠於目前的非線性剪輯系統也依此框架作為作業模式的基礎，剪輯工作從專案管理立場來看，同一部電影的剪輯工作都可以視為一個專案。以專案中所計畫完成的影片格式為依據，往後的剪輯短片檔（sequence）格式便應以此進行相關設定，例如電影的影像解析、每秒拍攝格率、色彩空間、聲音取樣頻率和位元深度。

2.製作工作樣片

數位電影來源母片的素材檔案，多為以 log 編碼或以 RAW 形式記錄的檔案格式，在色彩與對比度上都不利於觀看。此外也因為檔案結構和大小的關係，一般無法也不適合在離線剪輯工作直接使用。因此採取拍攝負片時的

思維，將來源母片的色彩轉換為可以剪輯用的工作樣片。樣片的製作就是把來源母片的檔案，以軟體進行數位訊號處理，本質上是一項較為複雜的檔案轉換（convert）工作，所以也被簡稱為轉（小）檔。原生檔案轉換成工作樣片時，應在素材上顯示（burn in）數位電影的後設資料或是相關訊息，協助作為後期套片工作時雙重確認的依據。作法便是把來源母片的原始檔案名稱（clip name）、捲盤名稱（reel name）、時間碼（time code）記錄在影像上，如圖 6-3 所示，提供給後期工作的每一階段都可在影片檔案中，找到要使用原始素材的檔案名稱，與使用片段的精確位置。這種取得工作樣片的過程，與電影在負片感光與沖洗後，製作工作拷貝中的意義與功能是相同的。藉著有拍攝訊息的工作樣片，讓後期剪接工作得以迅速顯示出準確的影像素材。

圖 6-3　原始拍攝素材為 RAW 檔格式轉製的樣片截圖。框線內自右上起順時針分別是鏡頭捲盤名稱（reel name）、原始素材檔案名稱、對應底片的影格數與原始素材時間碼等的後設資料，能作為後製階段各項工作的比對依據。
資料提供：錢欞。作者繪製

3.匯入相關素材

　　本階段在將剪接所需素材匯入剪輯系統時，可依拍攝日期與捲盤名稱的層級概念進行檔案分類。拍攝日期與捲盤名稱的層級概念，是指在不同拍攝日拍攝獲得的影像素材，在匯入剪輯軟體時，應依照拍攝日期、捲盤名稱的不同進行區分。這種檔案分類方式，與拍攝次序相同之故，可以有效利用場

記表和聲記表來尋找和比對素材。此外，電腦剪輯工作經常需同時開啟多個工作視窗以滿足使用需求，因此層級概念有利於系統性管理。在匯入素材的階段時，需把剪輯工作所需的影像素材、工作樣片與同步聲音素材、或參考影像與聲音等素材，建立成為容易尋找和使用的層級結構。當資料量過大時應使用硬碟陣列作為剪輯素材的儲存媒體，可保有較大容量的儲存空間也可確保資料傳輸和存取速度。

4.完成聲畫同步

離線剪輯使用的素材，必須是已完成聲畫同步的素材。電影的攝影和錄音採用雙錄系統（double system），是因為把影像和聲音分開記錄可以獲得最好的質量，並且分開收錄也確保了攝影和錄音得以保有更高的創作自由。也因此剪接的準備工作首先便需讓影像和聲音同步，才能成為剪接可用的素材。這項聲畫同步的工作簡稱為對同步。聲畫同步的工作影響後期剪輯工作甚鉅，必須謹慎處理。除了借助拍攝現場的拍板（clapperboard）之外，近來的電子拍板，也可同時提供拍攝時間碼、拍攝格率、與同步提示聲響等重要訊息。有同步收音的場次或鏡次，錄音師會將聲音從硬碟錄音機的資料轉錄於光碟片或記憶體中，交給剪接師進行套合同步。再者在拍攝時也可利用同步訊號發射器，讓錄音機產生同步的時間碼訊號，透過無線發射器讓攝影機接收做為影像的時間碼，協助聲畫同步工作的加速。

5.剪輯專案中的素材管理

在剪輯工作開始前須把所有素材檔案進行分類，以便下個工作階段的選用。這一個階段往往是進行實際剪輯工作前的資料分類整理，看似不重要實則關乎日後作業檔案運用的順暢度，應謹慎處理。在將剪接用的素材整理完成後，便是進行剪接用影音同步短片檔（sequence）的對同步作業。將影像和聲音進行同步套合的作業後，再依據場號、鏡號和拍次的概念來命名短片檔，與以場為單位的新建素材櫃（bin）。這樣的工作將有利於剪接時，尋找場次當中想要使用的鏡頭和拍次。最後再依據拍攝日期等的性質，新建資料夾（folder）來一同管理相同日期所拍攝的場次素材櫃（bin），以便剪接上的資

料管理和運用。

6.離線剪輯的核心工作

　　在拍攝現場會將導演的意圖與需求記錄在場記表上，剪接師便依此場記表的記述內容為索引進行剪接。因此本階段的工作在電影剪接上極為重要。這期間內所完成的影像和聲音的排列組合，決定了電影的命運。離線剪輯（off-line editing）的核心就是剪接，也是電影拍攝完畢後最為重要的創作性工作。離線剪輯的目的是完成影片的定剪工作。在技術工藝上則是要據此導出如剪輯確定表 EDL、AAF 或是 XML 等的工程交換文件。[6]

　　儘管剪接是要選出電影當中要使用的畫格和聲音段落，並把它與前一個畫面和最後一個畫面分隔開來。然而，這看似單純的選擇動作卻有著高度的創作性，需要創作觀念和技術能力的完美契合。此外在剪接上也得思考如何讓聲音輔助電影表現。在離線剪輯過程中，剪接師可能會使用一些既有的套裝音效讓電影更接近理想中的定剪版本，因此也會提供參考音效作為聲音後期的處理依據。

　　離線剪輯完成的影片版本，是剪接師花費大量的時間，對電影敘事幾經思量後的結晶，它是影像和聲音相乘效果完整度很高的階段成果，在後期工作中稱為剪接師剪接版。剪接師會以這版本持續和以朝向接近導演理想中的版本而修改。此時相關的視覺效果也會視需要一起進入細部討論，並按照接近完成模樣在影片中初步合成後，再以進行最終版本的確定。上述工作依據美國導演協會合約規範，從剪接師剪接版到導演剪接版，導演有十週的時間和剪接師共同來完成，必要的試映修改與定剪版。

7.定剪版本獲得工程交換文件

　　在歷經不斷討論修正後，會產生一個大家都認同的版本，這便是定剪版

[6] 上述各檔案的原文分別為 EDL 是 Edit Decision List，AAF 是 Advanced Authoring Format，XML 是 Extensible Markup Language，都是後期剪輯工作完成後能將位在時間軸(timeline)上所使用素材的畫格或聲音段落，記錄有使用的檔案名稱、timecode 的 in/out 點或特殊處理方式等工程參數，是影音專案在後期工作階段進行交換時不可或缺的檔案文件，稱為工程交換文件或專案交換文件。

本。定剪版本確定後，要據此獲得剪輯確定的工程交換文件，目前多用 AAF 檔和 XML 檔案的方式，提供作為下一個流程如套片與調光調色時的使用。它也是後期對白剪接和聲音處理的重要依據。對白剪接將據此把原始聲音進行修整和音效處理，甚至決定是否重新配音。並以此交換文件在套片與調光系統中，把來源母片依定剪版本完成影片的正確排序，並進行調光調色創作。

（二）非線性剪輯

> 1980年開始，仿效和擴展現有電影工藝的新工具就不斷湧入電影產業。這些工具中最為重要的是非線性編輯工具（NLE），它為新的後期製作開闢一片新的天地。
>
> Leon Silverman（2004/2012，頁 28）[7]

> 數位剪接給你巨大的自由，但也需要你自我要求。這就是大家遇到麻煩的地方。當你有了這種自由，又懂得自我要求，你就會有所成就─在你嘗試許多不同的剪法後。但如果你是用膠卷剪接，當你真正去嘗試之前，你就會先拒絕這些剪法的可能性。
>
> 提姆·史奎爾（引自賈斯汀·張，2012/2016，頁 69）[8]

非線性剪緝和數位工作流程的誕生，事實上經歷了許多的波折。本小節將參考《*Digital Nonlinear Editing*》一書的區分，簡略提幾個重要的關鍵發展如下。首先 CMX600 是第一款基於電腦磁碟機的非線性剪輯系統，由 CBS（Columbia Broadcasting System，哥倫比亞廣播公司）和 Memorex 公司於

[7] Leon Silverman（2012）。新的後期製作流程：現在和未來。**數字電影解析**（頁 28，劉戈三譯）。北京：中國電影出版社。（原著出版年：2004）

[8] 賈斯汀·張（2016）。**剪接師之路：世界級金獎剪接師怎麼建構說故事的結構與節奏，成就一部好電影的風格與情感**（頁 69，黃政淵譯）。臺北：漫遊者文化。（原著出版年：2012）

1970 年設計。這個系統使用視訊錄影帶轉換到電腦磁碟的類比影像訊號，可存儲大約 1 小時類比訊號的影像素材，但所傳輸的資料並非數位化資料。之後由盧卡斯影業（Lucasfilm）的子公司 Droid Works 和 Convergence Corporation 所研發出的 Edit Droid，具有隨機取用的素材的特性，並且是第一個引入時間軸（timeline）和素材櫃（clip bin）概念的剪輯系統。其後的 Edi flex、Montage Pictures Processor 和 Touch Vision，都提供使用者更新穎的剪輯環境和方法，更重要的是，這些設備促使大家以非線性概念來思考剪接工作。

　　雖然各系統使用的方法不一，但都有可同時提供一系列的素材來源的特點，剪接師可以在各自的素材櫃挑選不同鏡頭所想要使用的素材。而可以不須要依照剪接的次序，然後以虛擬的接續方式把鏡頭次序搬演出來做確定，以及次序不同版本的更改，藉此可以產生很多不同的版本。因此被稱為是非線性剪輯系統的第一波發展（Thomas A. Ohanian, 1993）。[9]

　　在以上三種先後出現的剪接系統為基礎，把電腦剪接從視訊影帶的儲存模式，改換成為以雷射影碟（laser disc），並升級到可以剪接聲軌的功能，可稱為是非線性剪輯系統的第二波發展。第三波才是真正以數位檔案為基礎的非線性剪輯系統。這套由 Avid 公司在 1989 年所推出的 EMC2 剪輯系統，有幾項相當重要的革新。首先，它可以輕鬆把影像文本中的內容取出或剪斷或刪除，或是拷貝與貼上到其他場景，也可以進一步針對影像和聲音做移動、調整與再處理，並且可以單獨針對聲音或影像訊號，快速隨機取用，這是當時的其他剪輯系統所沒有的。

　　此外，素材讀取的速度也相當快速，剪接師不需針對要使用 2 次以上的素材，再花時間去做事先複製的工作，相當有效率。再者以往剪接素材的儲存媒體使用的是影碟，僅限單次使用，但這套系統是儲存在硬碟所以可再次使用。最後則是這套系統延續了電影底片剪接時代所累積的思維和模式，利用軟體再製了剪接桌（editing table）、底片素材櫃（film bin）、接片座（film

[9] Thomas A. Ohanian (1993). *Digital Nonlinear Editing* (p. 67). Newton: Butterworth-Heinemann.

splicing block）。EMC2 的剪輯系統，確立了 clip（剪輯段落）、轉場（the transition）與短片段落（the sequence）和時間軸（the timeline）的工作模式，更進一步把影像、聲音時間碼進行連結的數位化確保同時讓影音素材的質感也能夠提升，並且得以用數位方式加以儲存（storage）（Thomas A. Ohanian, 1993），[10] 上述總總，影響了日後非線性剪輯的主要功能和工作流程的設計框架。當前的剪輯系統都是在此基礎持續優化功能，並早已成為電影剪接時不可或缺的工具。

（三）數位調光

數位調光系統主要形成背景，是剪接工作演進為使用非線性剪輯系統後，利用電腦製作合成來創作影像的需求日益增高。若以底片拍攝並以數位處理合成影像時，便須以掃描機把底片轉換成數據，但掃描後的影像會產生曝光過度或不足的情況，因此需要進行調整，進而逐步發展成數位調光系統。

《霹靂高手》（*O Brother, Where Art Thou ?*, 2000），是第一部經由數位中間（DI）技術後，再使用數位調光再創作的電影。只是，這部電影開始使用調光的原因，並不是為了製造特殊的視覺效果，而是因為拍攝場景的大幅變動，造成環境色調不符敘事需求，而迫使導演柯恩兄弟（Coen brothers）和攝影指導羅傑‧狄更斯（Roger Deakins），想出利用後期技術把影片風貌藉由個別調整的方法來完成，造就了它成為第一部使用數位方式作為色彩手段，在後期製作進行色彩校正，而再創造出另一種風貌的電影（史蒂文‧普林斯，2005）。[11]

《霹靂高手》最初的視覺概念是一種塵土飛揚的景像，並計劃夏天在美國德州拍攝。但因故把場景更換到密西西比州。這種潮濕繁茂，綠意盎然的景色，不符合電影的視覺影像設計，導演和攝影師便思考如何利用拍攝地營

[10] Thomas A. Ohanian (1993). *Digital Nonlinear Editing* (pp. 103-119). Newton: Butterworth-Heinemann.

[11] 史蒂文‧普林斯（2005）。電影加工品的出現－數碼時代的電影和電影術。世界電影（曹軼譯），5，168。

數位電影製作基礎知識與運用

造出合適的塵土飛揚景象。第一個目標就是把綠葉的顏色去掉，並且將天空中的某些顏色抹去，使影像酷似老舊的手繪明信片。解決方法便是在後期製作對底片施以新的數位色彩校正。利用數位中間技術把影片掃描為數位檔案進行相關作業後，再把它重新轉回底片。攝影師狄更斯利用可以選擇性地校正個別色彩的方式，例如樹葉的綠色等，假若依循傳統方式或者是銀殘留，這便無法做到。因此本片是一部具有重要歷史性意義的影片，因為它第一次把數位色彩校正手段作為後期製作工藝來處理整部影片的影像，並不是製造了明顯的視覺效果（史蒂文‧普林斯，2005）。[12]

有了這電影在色彩表現領域方法上的開拓，讓數位電影製作自此宣告，影像的後期調光不再是沖印廠的專利。選擇 DI 的電影都會選用數位調光進行影像調性和風貌的處理（屠明非，2009）。[13]攝影師在光影顏色上的創作可以延伸到後期製作，也代表對於色彩的控制自此開啟了前期拍攝時的自由度。數位調光系統，讓影片作者有了再次表現影像的彈性與空間。所以當定剪完成時，再用工程交換文件把來源母片完成套片後，電影製作的後期階段又有了一個可以再創作的空間，就是調光調色。借助軟硬體的設備，數位調光階段成為影片作者被賦予了視覺上可調整與再造的可能。

以數位拍攝的素材檔案多為RAW檔形式或log編碼。RAW形式的檔案，是一種把完全未經任何色彩處理過的影像記錄下來的檔案，它把所有的光影和色彩以線性方式轉換成數據記錄下來。以log模式拍攝的影像素材，則是模擬底片反應，把光色以對數模式記錄成影像檔。因此兩種檔案都須經過色彩還原與校正，才能看到正確的影像，若沒有經過還原與校正，並不適合用來作為剪接素材。

受惠於數位調光讓電影有了二次創作的機會，數位電影製作也承襲了這種期待與優勢。因此，針對數位檔案在處理調光調色的工作時，需具備幾項重要且基礎的認識。

[12] 史蒂文‧普林斯（2005）。電影加工品的出現－數碼時代的電影和電影術。世界電影（曹軼譯），5，168。

[13] 屠明非（2009）。電影技術藝術互動史－影像真實感探索歷程（頁154）。北京：中國電影出版社。

數位電影製作基礎知識與運用

1.色彩管理

影視作品後期製作過程中，影片作者未曾放棄追求色彩的可預測性和一致性。但不同的設備對色彩再現會產生不同的結果，例如即便把相同的影像訊號傳送給不動的顯示器或監視器，影片作者依然希望看到影像所呈現的色彩是一致的。為了得到在一個設備上顯示的色彩數值，能夠轉換成另一個設備上再現為同一個色彩數值的方法，就是色彩管理。簡言之，色彩管理就是要解決如何用一個設備去模擬另一個設備的顯示結果，達到所見即所得（曾志剛，2014）。[14]

所以，色彩管理的任務，就是要瞭解不同色彩空間彼此的差異與特點，並讓不同的色彩空間能更統一。簡單來說，就是要保證製作過程中監看的畫面與最終銀幕影像效果的一致性。因此可以把色彩管理的過程，看作是色彩在不同色彩空間之轉換的過程。如果不做校正，同一畫面在不同色彩空間下的表現差異會很大，在監視器上的畫面與底片拷貝，放映到銀幕上的畫面便會有很大差異。不同的監視器以及不同的放映環境，也都會出現明顯的視覺差別。因此必須理解到，創作時需要保持是在一個既定的色域內調整的基準，而這些基礎則必須建立在影片所設定的色彩空間。

數位電影製作時，影片作者寄望一套有效的色彩管理方式，因為在現場看到的影像，往往和影片完成後有極大的不同。究其原因，經常是因為忽略了攝影機採用的色彩空間，與監看設備的色彩空間，是分屬不同色彩空間所導致。要把兩者的色彩空間進行轉換，主要方法便是把顯示平台間的色彩加以轉換，以及選用適當的 Gamma 響應補償值，和根據數位電影成像的本質差異，做適當調整。因此需理解色彩空間與色域的轉換。有關色彩管理，可與本書第五章色彩空間與色域、及數位電影影像訊號編碼單元相互對照。

2.光的基礎認識

依據 DCI 的規範，數位電影的色域是 DCI-P3，Gamma 補正值是 1/2.6，

[14] 曾志剛（2014）。數字中間片校色過程中的色彩管理概述。**數字電影的技術與理論**（頁153-160，朱梁主編）。北京：世界電影出版社。

大約是以 0.385 加乘數後還原，每一 RGB 色階以 12 bit 的位元深度方式計算，便可以獲得豐富的影像質感，和相對應的電影銀幕再現影像，及保持著與創作影像時一致性的感知。理論上，若能在每個製作環節採用色彩空間一致的設定或設備，從攝影、監看、剪輯到完成等階段，便可讓電影的色彩再現保持一致。

但事實上，這僅僅只是理想推論，拍攝現場無法提供與觀影環境相同的條件，因為除了拍攝現場會須保持高度機動性、攝影師在影像的明暗色彩表現上，都保有再創作的空間，加上所需設備無法輕易滿足，成片的色彩空間也會因電影院或顯示差異而不同，要一以貫之相當困難。因此，數位電影拍攝或製作過程中，並無法從頭到尾採用一致標準的色彩空間。以 RAW 形式的檔案為例，製作過程攝影機設定的色域或監視器顯示的色域基準，都僅能作為現場監看的參考影像，而非成片的色彩空間。

此外，調光系統的色彩空間，需與最終展演平台的色彩空間保持一致。例如目前監視器的色域往往是 Rec.709 並非 P3，因此要進行相對應的補正，才能保持視覺感知和成片在展演平台時的一致。這意味著，從拍攝到後期的處理過程，從來源母片、校正調色的每個階段，影片作者要知悉色彩空間的不同所造成的差異，才得以在正確的色彩空間中，完成想要建立起的影像風貌。

數位調光系統，是由幾項重要設備組成。除了搭載有調光軟體的硬體工作站之外，專業監視器、波形與向量示波器、調光控制盤與視訊加速卡等，都是必要設備。藉由調光系統的高效功能，可將須經複雜運算處理的影像，以單一或少數畫格的即時預覽，把經創作調整後的影像顯示出來以供確認。專業監視器提供影像的直接觀影感受，而示波器則是提供調整的影像成分的狀態表示。在色相、明度、彩度，和加色的三原色與減色的三原色的調整比例，以數據搭配表格的方式提供色彩空間的對應參考。

若能在每一個環節採用一致的色彩空間定當理想，但事實上受限於實際所需以及設備限制，能夠首尾一致的場合相當稀少且困難。使用監視器時，必須考量電影底片中負片的 Gamma 是由轉印後的正片來補償，但電影是在

一個暗黑空間中的觀影設定，兩種基準不同所以需要加以補償。在對影像進行校正與調光工作時，要先針對數位電影的素材檔案有一定的認識，包含了檔案格式、色彩取樣、位元深度、線性或對數編碼、解析度與檔案編碼格式等。

3.一級調光

> 各種場景的匹配都是用一級調色，先做到百分之七十之後才會使
> 用二級調色，加扣像和其他的動作。
>
> <div align="right">曲思義（引自永生樹，2017 年 6 月 24 日）[15]</div>

一級調光的目的，是要做好明暗對比以及色彩平衡，還原為拍攝現場的原本影像環境的濃度狀態與反差樣貌。當影像還原為原有的顏色後，影片便具備它的基礎調性，也是影片風貌的第一步。

中性灰卡是幫助調色師和配光師保有攝影師拍攝在底片上的風貌，並且為過帶設備的曝光和色彩平衡設定，提供一個中性的參考影像（Eastman Kodak，2007）。[16]各式場景的照明要件不同，檔案也有不同的色彩編碼。當影像檔案進行格式轉換，例如將原生檔案轉檔時若能取得正確的光影色調，有利於後續創作的取捨判斷，灰卡便成為相當重要的參考以及有用的基準。也因此在拍攝時先拍灰卡，才知道現場的光控制得是否正確（曲思義，引自永生樹，2017 年 6 月 24 日）。[17]

以中性灰卡作為一級調光時，還原和色彩平衡的調校基準，是因為灰卡

[15] 永生樹（2017 年 6 月 24 日）。深厚的功底，謙虛的態度，用顏色詮釋電影的大師－台灣資深電影調色師曲思義先生訪談錄。360doc 個人圖書館。取自 http://www.360doc.com/content/17/ 0624/04/44303474_666075333.shtml

[16] Eastman Kodak（2007）。電影製作指南（繁體中文版，頁 117）。Eastman Kodak Company。

[17] 永生樹（2017 年 6 月 24 日）。深厚的功底，謙虛的態度，用顏色詮釋電影的大師－台灣資深電影調色師曲思義先生訪談錄。360doc 個人圖書館。取自 http://www.360doc.com/content/17/ 0624/04/44303474_666075333.shtml

上的中間灰、與兩端的黑與白，受到色溫變化、光照強弱和場景散光等的影響，在透過拍攝並記錄下來後，會產生亮部與暗部分布不均勻的影像。在任一場合以 18%中性灰反射的光線做為測光的基礎下，便能拍攝出亮、暗均勻的影像，而不會記錄太多太暗的地方，也不會記錄太多偏亮的角落。但是灰卡中的黑（暗部）、中間灰與白（亮部），單憑肉眼辨識會產生誤差，須要有一個客觀的比對依據。目前的數位拍攝與調光處理原則上都是在 10bit 的位元深度環境中，調整時可參考表 6-1 的數據做為基準，同時參考示波器中的波形示波器（waveform）顯示的黑灰白分佈軌跡與峰谷值，和彩色檢視（parade view）顯示的紅綠藍三色訊號分佈軌跡與峰谷值，把影像曝光調整到適當的樣態。

表 6-1　執行一級調光在色彩還原與校正時各式參數的參考對照值

中性灰數值	445		
Wheel	Lift	Gamma	Gain
數值	10-128	384-512	768-896
Bars	Shadow	mildton	Highlight
數值	384以下	384-640	512-1023

資料提供：Colorist 冉雅之。作者整理製表

　　調色師的基本功就是 LGG（Lift, Gamma, Gain）的平衡能力。數位時代相對簡單，因為攝影機本身就有白平衡，但始終沒有那麼一致。所以要做好最基礎的調色，完成 LGG 的平衡調整才能去做其他（曲思義，引自陳晨，2018）。[18]因此，最基礎的做法，就是針對曝光、飽和度和色彩平衡做出反差與校正，讓各個場景片段的色彩能夠匹配與對比，並確保相同場次中的色彩與光線一致的色彩校正，並為下一步驟的二級調色做好準備，就是數位調光技術中的一級調光。圖組 6-4 是鏡頭素材在一級調光前（左）與後（右）的差異示意。

[18]　陳晨（2018）。調色師要做一個嚴謹的"加工者"—訪知名電影調色指導曲思義。影視製作，12，40。

圖組 6-4　圖左為以 ARRI RAW 拍攝的原始素材，圖右為以灰卡與色卡進行一級調
　　　　光後還原與色彩平衡後的影像。
資料提供：林彥璋。作者製作

4.二級調色

　　二級調色的核心是要細節處理、風格化塑造，影響的是畫面某個局部的像素，例如某限定區域內的人物膚色、場景顏色或焦點及視覺中心等。另外也會針對希望畫面增強或者針對特定形狀進行調色可能等。因此，二級調色調整的是畫面的選定區域，是局部調色，會針對各個區域進行細部的微調，以及添加特殊效果，讓鏡頭具有獨特的色彩觀感（羅玉萍、魏軍疆，2021）。[19]

　　數位調光給了影片作者在影像色彩上許多想像與實現的空間，但大部分的電影色調其實是在常規範圍之內，因為電影要長時間觀賞，過度風格化的影像在短期內可以引起關注，但卻不利於長時間的觀影。在二級調光時，調色師會對每個鏡頭或每一場戲的局部做光效處理及局部的色彩傾向的調整。二級調色極為注重細節處理，使得影片自然流暢地過渡，以及根據故事的基調對畫面進行再次的創作。簡言之，調光的主要目的，一是還原現場的色彩，二是創造獨特的視覺風貌。

　　搭配敘事題材、合宜地處理光影色調、以符合影片基調的光影效果的處理，作為照明時應注重不同光質、不同區域的光線特質之模擬和補強，區別多樣化的人工照明，降低色彩飽和度、改變反差、為老電影創造新的風貌，與做出色彩誇張的影像、作為炫耀般的使用，可說是以創作者的立

[19] 羅玉萍、魏軍疆（2021）。基於達芬奇軟件的調色技術初探。*傳播創新研究*，3
　　上，84。

場，針對調光的目的所做的詳細分類（屠明非，2009）。[20]團隊協作也是劇組成員在建立影像風貌任務時應具備的共通意識。影視產業技術從未停止演進，製作方式的快速革新導致影片作者們會產生調光是「技術決定外觀」的誤解（Charles Haine, 2019/2020）。[21] 因此在創意實踐過程，以故事作為出發和導引的次序，從場景、故事與人物進行理解，梳理影片情境氛圍以及適當的情感詞彙，取得導演與攝影師的信賴，是使用調光工具相當重要的觀念。由此可見，如此強大的工具，決定如何使用才是價值的關鍵。近年因HDR的關係，電影在色彩空間與明暗差異表現能力的範圍越來越大，觀眾逐漸改變以往的觀影習慣和期待，整體的調光思維和藝術表達，也依序演進中。身為影片作者更需時時檢視調光在創作上的影響與可能性。

二、視覺效果

> 《三峽好人》在三個謎一般的時刻中充分利用了數碼影像所能提供的特效……賈樟柯使用了動畫，但始終是為電影服務，而不是試圖超出電影。
>
> 達德利・安德魯（2010/2019，頁 104）[22]

　　視覺效果（Visual Effect，簡稱 VFX），是指用來描述那些不曾發生在實景拍攝期間，而是透過後期如為電影或移動媒體生成、處理或增強的圖像。通常會涉及到實拍素材和處理過後的圖像間的整合，其目的是依影片作者的需求創造出逼真的環境。而這些被創造出來的環境，往往是由於太危險不適合實拍，或者是現實世界並不存在的緣故。視覺效果團隊會利用電腦生成影

[20] 屠明非（2009）。電影技術藝術互動史－影像真實感探索歷程（頁 154-155）。北京：中國電影出版社。

[21] Charles Haine（2020）。第一次學影片調光調色就上手（頁 17，吳國慶譯）。台北：碁峰。

[22] 達德利・安德魯（2019）。電影是什麼！（頁 104，高瑾譯）。北京：北京大學出版社。（原著出版年：2010）

像（CGI），和專門的軟體來實現這一目的。因此視覺效果需要用到電腦並且是在拍攝後添加的。

特殊效果（Special Effects，SFX，簡稱特效），是指在片場實拍中實現的，最直接的例子如計畫中的可控爆炸、模型攝影、怪物套裝、義肢、或是假的槍傷，甚至是火和雨等。事實上，特效依其特性，攝影機內溶接、停格動畫與手繪色彩，都可歸納在其中。因此簡言之，視覺效果是在拍攝後所製造的，而特殊效果則是實拍當時便已經完成的。

無論如何，以上兩者都與拍攝和電影技術產生密切的關係，所以定義也隨著技術演進而不斷變化。例如一開始視覺效果的定義，僅僅是從兩種或兩種以上的畫面元素，利用如光學特效被結合在一幅畫格內。但隨著數位影像的出現，已經轉化成用不同媒介捕捉兩種或兩種以上的對象，並將它們呈現出是被拍攝在一起的假象。到現在，因為電影製作技術的不斷進步，視覺效果的定義更廣泛地轉換成，指用攝影或數位手段，對運動畫面進行處理，創造出現實世界不存在的，逼真的電影幻覺（查理斯·菲南斯、蘇珊·茲韋爾曼，2010/2019）。[23]

雖然原本視覺效果與特效的差異相當顯著，但也逐漸發展出在一個鏡頭中先拍攝模型物體、人造生物或特殊化妝的特效鏡頭後，再搭配視覺效果的技術來讓畫面展現成更逼真的影像。也因此，視覺效果也經常被稱為視覺特效或視效。基於此，本單元以視覺效果來統稱以利進一步的理解與認識。

（一）早期電影的視覺效果

第一部出現視覺效果的電影，應該是愛迪生所拍攝的長度僅 19 秒的電影《*The Execution of Mary, Queen of Scots*》（1895）。內容是一場被英國女皇伊莉莎白一世（Elizabeth I, 1533-1603）指控圖謀篡位，在被囚禁了 18 年後以密謀刺殺罪名而被斬首的蘇格蘭皇后瑪麗·斯圖亞特（Mary, Queen of

[23] 查理斯·菲南斯、蘇珊·茲韋爾曼（2019）。視效製片人：影視、遊戲、廣告的 VFX 製作全流程（頁 4，雷單雯、范亞輝譯）。北京：文化發展出版社。（原著出版年：2010）

Scot, 1542-1587）。當時這段影片讓觀眾們無比的震驚，其實在這部被稱為歷史劇的電影所呈現的視覺效果，是在愛迪生位於紐奧良的實驗室，運用停格再拍（stop-motion）的技術所完成的（Linwood G. Dunn, Geroge E. Turner, 1983）。[24]當時的電影製作也發現要讓電影說故事，而不是以婦女跳舞或搔首弄姿的單一個鏡頭，來讓電影成就為一個商業體系。因此自電影早期時代，影片作者就依賴一些視覺效果來款待和讓觀眾涉入電影之中（Richard Rickitt, 2007）。[25]

圖 6-5　《*The Execution of Mary, Queen of Scots*》以停格再拍的方式完成斬首，是首部使用視覺效果的電影。
資料來源：Edison Manufacturing Company。

　　喬治·梅里葉在巴黎地區拍攝影片時巧遇攝影機故障，造成電影中的馬車公車瞬間變成靈車。這過程讓他發現了電影中可以用來欺騙觀眾的伎倆。他便在 1896~1912 年間，以重複曝光、升格降格攝影、溶接和透視技巧的方式，陸續拍攝了約 500 部使用光學和特殊效果橋段的電影。除了《月球

[24] Linwood G. Dunn, George E. Turner (1983). The Evolution of special visual effects. *The ASC Treasury of Visual Effects* (p. 16, George E. Turner Ed.). Hollywood: ASC Holding Company.

[25] Richard Rickitt (2007). *Special Effects: The History and Technique* (p. 12). N.Y.: Billboard.

之旅》以外，《*The Conjuring of a Woman at the House of Robert Houdin*》
（1896）便是以停格再拍的方式，配合影像在景深的透視感，以變魔術的思
維所拍攝出的電影。

他不斷探求影片光學合成原理能夠實現的視覺效果。在《*The Man with
the Rubber Head*》（1898）、《*The Mermaid*》（1904）、《*The Eclipse - Courtship
of the Sun and Moon*》（1907）幾部電影中，分別以停格再拍、遮罩與多重曝
光作為電影表現的特色。特別是在 1907 年的影片中，梅里葉更已進展到運用
具有景深的實際景片，來建構出更具有空間感的影像。搭配著特技以及雙重
曝光等光學合成技巧，把人物騰空進行幻想世界的描繪。梅里葉以簡單的故
事線和視覺效果，讓觀眾不需要字幕便能夠享受電影的觀看樂趣，讓他在葛
里非斯（D. W. Griffith, 1875-1948）出現以前，成為最著名的電影明星
（Richard Rickitt, 2007）。[26]1920 年代的法國印象派受此啟發，更直接把這種
疊印的技術發揮在表現自己的風格與特色上，不斷出現了許多疊印的影像，
據此來強調注重從外在影像，延伸到心像，或稱為內眼的法國印象派特徵。

圖 6-6　《*The Eclipse - Courtship of the Sun and Moon*》（1907）中，梅里葉已開始
　　　　使用具有景深的景片創造視覺效果。
資料來源：Star-Film Company。

[26] Richard Rickitt (2007). *Special Effects: The History and Technique* (p.15). N.Y.:
Billboard.

　　同一時期其他國家的創作者，受到梅里葉的啟發也紛紛開創出許多視覺效果的表現方式。例如把運用這些視覺效果稱為 animated photographs 的 Robert W. Paul（1896-91943）用自己設計的攝影機，發明可同時多軌負片印片的技術，完成《The Haunted Curisoty Shop》（1901）。本片使用視覺效果作為電影表現，展現出高度創新的電影感。在他最著名的《The? Motorist》（1906）電影中，表現出為了逃脫警察的追捕，汽車開上了旅館的牆壁甚至開上了土星環，展現出現實生活中的逃脫幽默之創意，把科幻與真實生活加以連結（Movie Silently, 2018, April 13）。[27]這部關於汽車前去外太空後返回的奇幻之旅，是現存早期科幻喜劇重要的電影之一（Linwood G. Dunn, Geroge E. Turner, 1983）。[28]

　　艾德溫・波特（Edwin Porter, 1870-1941）在《火車大劫案》（The Great Train Robbery, 1903）中，在電報收發室的搶劫經過，以一種自然主義的敘事觀點，與著名的特寫鏡頭來作為震驚觀眾的電影手段，更重要的是實現了讓觀眾彷彿一起經歷這場搶案經過的藝術成就。片中有兩處使用遮罩（matte）鏡頭，圖 6-7 是當中之一的電報室橋段。波特以遮罩製作右邊窗戶中可見到的列車抵達和離去景象，一種真實景物的動態景緻。他進一步地把視覺效果運用來成就電影中的敘事，讓他更能以不彰顯視覺效果的方式作為說故事的有效工具（Richard Rickitt, 2007），[29]使本片奠定了視覺效果在敘事中強化戲劇效果的定位。

[27] Movie Silently (2018, April 13). The '?' Motorist (1906) A Silent Film Review. *Silent Movie Review*. Retrieved from https://moviessilently.com/2018/04/13/the-motorist-1906-a- silent-film-review/

[28] Linwood G. Dunn, George E. Turner (1983). The Evolution of special visual effects. *The ASC Treasury of Visual Effects* (p. 19, George E. Turner Ed.). Hollywood: ASC Holding Company.

[29] Richard Rickitt (2007). *Special Effects: The History and Technique* (p. 17). N.Y.: Billboard.

圖 6-7　《火車大劫案》的電報室橋段，右上方窗戶外景物（黃色框內），以不彰顯視覺效果的方式作為說故事的有效工具。

資料來源：Edison Studios。

　　在此時，一些在視覺效果的發展上相當重要的基礎，一部部地被電影人開發出來。受惠於單一畫格凝結的電影攝影機問世的關係，Norman O. Dawn（1884-1975）在 1911 年開始使用玻璃遮罩攝影技術（glass and matte）。這種利用攝影機搭配在玻璃上繪製景物作為背景或前景的方式，到 1914 年時已經相當純熟，也是 1918 攝影師 Frank Willian（1893-1961）開發出日後特效製作中相當重要的核心技術—活動遮片拍攝（travelling matte photograph）的原型（Raymond Fielding, 2013）。[30]

（三）核心的視覺效果製作方式

　　電影的特殊效果應分為特效與視覺效果的兩部分。特效簡單來說是現場便做到，你所看到的便是你所獲得的；而視覺效果則是做出來的，是由劇組製造出的一種錯覺。例如單純的模型攝影是一種實際拍攝的，所以屬於特效。但若以兩張圖像合成的影像，則屬於是視覺效果。實時性（realtime）展現的如模型攝影，以及義肢（Prosthetic）和人偶、電子支架面具動畫

[30] Raymond Fielding (2013). *Techniques of Special Effects of Cinematography* (p. 192). Boca Raton, Florida: CRC Press.

數位電影製作基礎知識與運用

（animatronic）等就是特效，而使用疊影插入式的影像等需要再次加工與處理過程的就屬於視覺效果。視覺效果是源自於有更悠久歷史的照相術。《大都會》（*Metropolis*, 1927）使用了模型攝影，而《吸血鬼》（*Nosferatu-A Symphony of Horror*, 1922）則使用了多重曝光。當前在電影中兩者都會搭配同時使用，形成了電影在視覺表現形式上的精巧、多元和可能性。

1. 多重曝光與遮罩（Multiple Exposure & Matte）

除了暗房效果的多重曝光之外，早期電影便開始使用遮罩（matte）的方式，搭配多重曝光的技術，在視覺上產生相當大的震撼。再者便是利用倒轉方式的攝影技巧，也讓故事和影像產生了許多敘事的可能。此外利用稜鏡的分光功能，讓人物可以不斷的被複製分身以及合而為一，創造出許多視覺的奇觀。《火車大劫案》中就以雙重曝光，將背景場景添加到拍攝現場原本是黑色的窗戶上，並使用遮罩來保留原本是暴露了窗戶的區域。穆瑙（Friedrich Wilhelm Murnau, 1888-1931）在《吸血鬼》中，也以多重曝光方式表現吸血鬼在太陽照射下消散而逝的影像。

原本固定的遮罩慢慢發展成活動遮片的拍攝方式。電影《日出》（*Sunrise*, 1927）一片中，穆瑙表現夫妻兩人走出教堂修復彼此情感的段落，是利用改良的活動遮片攝影，以分次攝影和曝光的方式，把人物先行在黑背景前拍攝，之後再進行疊印。也就是保留住已經感光的人物為一段底片，讓未感光部分的另一段底片一同進行背景的拍攝和疊印。這樣的技術在底片內進行二次曝光造就出夫妻兩人因為心中感情修復，雖然是走在車水馬龍路上，但心中感受卻是如同處在自然田園內一般的舒坦恬靜和溫暖，如圖組 6-8。《紅菱艷》（*The Red Shoes*, 1948）中經典的紅舞鞋段落，則是藉由彩色的多重曝光與光學合成技術，大膽地把實境與心境進行融合，開創了相當程度視覺表現的例子。

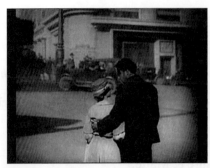

圖組 6-8　《日出》中運用活動遮片攝影搭配多重曝光來展現人物心境世界
　　　　　的變化。
資料來源：20 世紀福斯。作者繪製

2.遮罩接景（Matte Painting）[31]

　　是 1907 年由 Norman Dawn（1884-1975）在《Missions of California》
（1907）中首次使用。它起源於玻璃接景（glass shot），是一種在前景玻璃
板繪製細節豐富的元素，後面的玻璃板則是較粗糙的背景地形的模式。它與
攝影機內特效採用相同原理，是利用視差建立起的一種特效，相異於遮罩是
用來做多重曝光，遮罩繪景則是以將比例和視角與實景拍攝完全匹配的方
式，利用視差所建立起的一種特效。

　　搭配在攝影機前或是景物的前後，藉由在物件上繪製難以拍攝、或達成
上無法完成的影像，大大降低了大型建築物的製作成本以及外景的難度，是
在圖層概念上所完成的一種特殊效果。活動遮片與多重曝光自此便在電影特
效上不斷被應用。如《綠野仙蹤》（The Wizard of Oz, 1939）的翡翠城與《西
線無戰事》（All Quiet on the Western Front, 1930）。《亂世佳人》（Gone With
the Wind, 1939）便為了營造亞特蘭大城中到處都是大量負傷人們，除了調度
1,500 名群演以及 1,000 具人偶外，更使用了 100 層的遮罩來完成城中滿是
傷兵殘民的景象（Clarence W. D. Slifer, 1982）。[32]此外《大國民》（The Citizen
Kan, 1941）中肯恩的私人城堡仙納度，和《金剛》（King Kong, 1933）中的骷

[31] 遮罩接景，也可譯為動態遮罩繪景、數位接景、繪景接景等。
[32] Clarence W. D. Slifer (1982). *The ASC Treasury of Visual Effects* (p. 131, George E.
Turner Ed.). Hollywood: ASC Holding Company.

髏島都是以遮罩接景完成的著名例子。

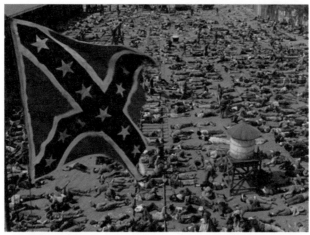

圖組 6-9　上圖為兩層遮罩接景的拍攝原理，下圖是《亂世佳人》搭配 1500 位群演和 1000 具人偶，使用多達 100 層遮罩所完成的傷兵殘民景象。
資料來源：Richard Rickitt (2007, p.250)，[33]米高梅電影公司。作者繪製

[33] Richard Rickitt (2007). *Special Effects: The History and Technique* (p. 250). N.Y.: Billboard Books.

遮罩接景技術在數位化之後，影像中的地景、物件、環境等更可以利用數位工具自由無限制的特點，加以組接和融合所有元素。受利於數位化的轉變，數位遮罩接景更具備了能把場景延伸的特性。無論是現實或不存在的場景，只需製作部分場景的實體後，便可以再與模型互相搭配，拼接出完整的拍攝現場，利用數位遮罩接景技術方式延伸成為完整的一個場景。

　　如圖組 6-10，是黑幫電影《角頭 2：王者再起》（*Gatao 2-The New Leader Rising*, 2018）中，北城幫老大憨春（陳萬號飾），不願意聽從嗜血重利的健合會一起販毒的建議，被健合會老大劉建（鄒兆龍飾）架來到大樓頂樓。劉建見憨春依然不從己意，便支使手下把他自高樓推下而慘死的鏡頭。影片作者希望人物墜樓時能撞到鐵皮棚子，增加黑道出手的狠勁。經討論後，在一個高度不高的大樓，底下鋪上軟墊防護，先請演員丟一個假人，假人撞到鐵皮棚子會有破碎反應。同樣再由真人飾演被丟下，但這次是在牆面上配置綠幕拍攝。後期再把綠幕前的真人取出，合成在假人身上，創造出這一段令人感到吃驚，但也可避免演員危險演出的影像。

圖組 6-10　電影《角頭 2：王者再起》中被人推下樓的段落，以綠幕拍攝真人被
　　　　　　丟下的鏡頭（圖上），再貼上之前已經拍攝丟下假人撞到鐵皮棚子（圖
　　　　　　中），再把綠幕前的真人取出，合成在假人身上（圖下）。
資料提供：索爾視覺效果 solvfx。

3.強迫透視（Forced Perspective Photography）

　　強迫透視是藉由刻意的靠近或遠離攝影機，來誇張化人物或道具的大
小，它透過使用縮放對象以及它們與觀眾或攝影機之間的相關性，來控制人
眼在視覺上的前後大小之感知。哈羅德・勞埃德（Harold Clayton Lloyd, S.,
1893-1971）的《安全至下》（*Safety Last!*, 1923），和卓別林（Sir Charles Spencer
"Charlie" Chaplin, 1889-1977）的《摩登時代》（*Modern Times*, 1936）都巧妙

使用強迫透視的原理，創造出敘事在影像上的不可思議感。遮罩接景往往也同時與強迫透視搭配使用，來強化視覺上的差異與效果。

《北非諜影》（*Casablanca,* 1942）終場戲的陰雨霏霏的機場，便是以強迫透視方式拍攝，讓背景的飛機旁以侏儒的演員，和依視覺產生的跑道燈與飛機模型的陳設，搭配人造煙幕和雨水，建構成一個凌晨的機場離別段落。強迫透視在拍攝、如有孔龍等巨大猛獸的冒險動作電影當中，會把恐龍的模型放在靠近攝影機的一端，對觀眾來說，恐龍看起來非常巨大，但其實只是比較靠近攝影機而已。強迫透視也常用來表現矮人或巨人的差異，例如《哈利波特系列電影》（*Harry Potter,* 2001-2011）裡的巨人海格，或《魔戒三部曲》（*The Lord of the Rings,* 2001-2003）系列電影，與《哈比人三部曲》（*The Hobbit,* 2011-2013）系列電影中的哈比人。實際上在《哈比人三部曲》中飾演甘道夫的伊恩・麥克連，和飾演佛羅多的伊利亞・伍德的兩人身高差只有12公分，但利用鏡位和道具誇張化了兩人的身高差距。

除了基本的攝影機位置、角度之外，也會利用不同大小場景和道具，來進一步強調大小關係。例如佛羅多的小屋，就有兩個不同的大小，大的給拍攝哈比人時使用，小的給拍攝甘道夫時使用。除此之外本片更令人意外的，是在移動的鏡頭裡也要使用強迫透視手法拍攝。意即攝影機在移動時，兩個角色也要藉著腳下的機關跟著不斷移動，甚至連道具桌也要跟著變形，才能在鏡頭前得到一個非常有說服力的影像。

在敘事電影中也可用強迫透視來凸顯心境或是心理感受。《王牌冤家》（*Eternal Sunshine of the Spotless Mind,* 2004）中，為了與已經遺忘自己的戀人一樣，喬（金凱瑞飾）在試著喚起對分手戀人記憶時，也一併將心底對於小時候的記憶喚回，重現了自己在家中與母親關係的視覺化，回到小時候自己未曾領受過母愛的創傷記憶。搭配場景與強迫透視的鏡頭，幽默又具體實現了身體與心靈幼小化的視覺表現，如圖 6-11。華語電影中的《香港仔》（*Aberdeen,* 2014），也是以強迫透視，來強調女兒惠清（楊千嬅飾）和母親生前時的隔閡與不寬容。即使在夢中，軟弱的自己依然被亡母巨大的身軀和紙糊屋內的環境緊緊欺壓著，此處利用強迫透視來凸顯她無力逃脫的心境。

圖 6-11　電影《王牌冤家》中，在喚起戀人記憶時也一併把心底對小時候的
　　　　　記憶同時喚醒，以視覺化來重現自己與母親的關係。

資料提供：海鵬影業。

4.逐格影描（Rotoscope）[34]

　　逐格影描是 2D 動畫出現以來最重要，也可能是歷史最悠久的技術之
一。它是利用實際拍攝的影像作為基底來製作的動畫模式。簡單來說，就是
以一個實拍影像作為參考再進行動畫創作的動畫技術，是由 Max Fleischer
（1883-1972）在 1915 年發明的動畫製作技術。動畫師用此技術把實拍影片
的運動逐格描繪出來。最原始的方法就是把拍攝好的影像投影在一個表面比
較粗糙的玻璃面板，由動畫師按照投影進行描繪，所使用的儀器叫做
Rotoscope，基本原理就是一個特殊的電影放映機，一次一幅地把畫面投射
在藝術家的紙上，製作時只要一幅一幅描繪各個畫面就可完成，利用這種技
術完成的手繪動態影像的動作會有栩栩如生的印象，也因此所有的電影畫面
都可用來作為描繪的底樣，這就很容易能得到動作表現相當逼真的影像效
果，就此影片作者便可不再受限制。

　　藉由逐格影描把實拍影片中的特定元素，藉由一格一格轉描後，可以把
真人的動作轉化為動畫角色的動作。1932 年的動畫片《Betty Boop and Bimbo
in Minnie the Moocher》與《白雪公主》（Snow White, 1937），就是用這種以

[34] 逐格影描，也可稱為動態遮罩去背、轉描技術等。

真人表演後的轉描繪製動畫人物，讓動畫世界人物的運動模式產生很大的改變（Lori Dorn, 2019, December 4）。[35]之後的《仙履奇緣》（*Cinderella*, 1950）與《小飛俠》（*Peter Pan*, 1953）、《小美人魚》（*The Little Mermaid*, 1989）、《阿拉丁》（*Aladdin*, 1992）也利用這種方式完成角色的動作轉描。圖6-12，是傳統的轉描台。

圖 6-12　傳統轉描台。
資料來源：Patent by Max Fleischer, artist unknown; cropped/retouched by Rl, Public domain, via Wikimedia Commons

逐格影描這種把實際拍攝的影像一格一格轉描的方式，進而成為電影視覺效果工作中相當重要的影像表現方法。例如《鳥》（*The Birds*, 1963）中攻擊的群鳥，《星際大戰》（*Star Wars*, 1977）中著名的光劍、[36]《屠龍記》（*Dragonslayer,* 1981）中電光火石的發光樣貌，與《電子世界爭霸戰》（*Tron*, 1982）中的發光服裝與電子化視覺感的場景背景，都是使用逐格影描技術在電影中一格一格描繪完成，因此這技術也成為 90 年代動態捕捉的基礎原理。當今逐格影描師幾乎已是視覺特效團隊不可或缺的成員，他們負責藍幕

[35] Lori Dorn (2019, December 4). How the Rotoscope and Cab Calloway Changed the Way Animated Characters Move. *Laughing Squid*. Retrieved from https://laughingsquid.com/how-rotoscope-cab-calloway-changed-animation/
[36] 本片之後改名為《星際大戰四部曲：曙光乍現》（Star Wars Episode IV: A New Hope）。

或綠幕合成，消除鋼絲吊線、綁定、效果繪製或動態追蹤以及物件複製等。即使時代有所變化，傳統技術在數位時代仍在使用。《星際異攻隊》（*Guardians of the Galaxy*, 2014）中，視覺效果動畫師便使用真的浣熊的鏡頭來複製為劇中角色火箭的生活姿態，《神力女超人 1984》（*Wonder Woman 1984*, 2020）中拍攝真人動作轉描回擬真動畫的模式，不僅減低拍攝時的安全顧慮，並可獲得更豐富的視覺影像表現。

　　再如圖組 6-13，是國內華語影集《華燈初上》（*Light the Night*, 2021）中，為了還原 90 年代的臺北市還未有禁止停車的紅線法規之時代背景，因此需把不符合年代的紅線去除。這個鏡頭使用 Rotoscope，把前景中的酒客們的腳前後景先分層製作所需效果，之後再繪製無紅線的路面後，以合成方式貼上地面與腳部的 Rotoscope，完成一個與時代沒有違和感的街景影像。逐格影描技術在數位影視製作的領域依然被廣泛使用。

圖組 6-13　影集《華燈初上》中，（圖上）利用 Rotoscop 技術，把不符年代的禁止停車紅線去除（圖下），創作出符合時空背景的街景。
資料提供：索爾視覺效果 solvfx。

5.Schüfftan 工藝

《大都會》的攝影師 Eugen Schüfftan（1893-1977），發明了利用鏡子把演員擺入模型攝影的特殊效果技術。該技術原理是藉由客製化、同時具有反射和透視功能的半透鏡，把獲得的反射影像與可以透視的影像進行合成，稱為 Schüfftan 工藝法。這個做法是把玻璃板以 45 度角放置在攝影機和微型建築物之間，事先利用攝影機取景器，把演員隨後會映入玻璃上的區域內的輪廓進行確認，並把該輪廓轉描到鏡子上，其後除去輪廓外的所有反射表面只留下透明玻璃，再把鏡子放在與玻璃原板相同的位置，反射部分會阻擋後面微型建築的一部分，並且還會反射出攝影機後的場景空間。演員因為被放在離鏡子較遠的地方，因此可以實現當他們在鏡子中被反射時，能以正確的比例尺寸出現。往往反射的影像都是一個較大的建物，而透視影像多是人物。這樣的工藝方式，利用了強迫透視造成視覺上的錯位或是借位來實現，再同時利用光學幻覺使拍攝對象呈現出更大或更小、更近或更遠的效果。

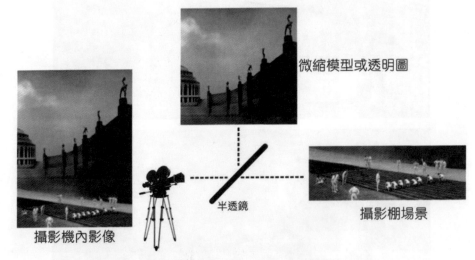

微縮模型或透明圖

半透鏡

攝影棚場景

攝影機內影像

圖 6-14　Schüfftan 攝影工藝的基礎原理。[37]

資料來源：The Hitchcock Zone (n. d. a)。作者繪製

[37] The Hitchcock Zone (n. d. a). Schüfftan. Retrieved January 30, 2022, from https://the.hitchcock.zone/wiki/Sch%C3%BCfftan_process

　　這項技術首先是運用在由佛里茲‧朗（Fritz Lang, 1890-1976）執導的《大都會》。在往後的幾年中，Schüfftan 工藝被許多電影採用。例如希區考克（Alfred Hitchcock, 1919-1980）在電影《敲詐》（*Black Mail*, 1929）中，當歹徒崔西（Donald Calthrop 飾）被警察逼到絕境時，他逃進了大英博物館。追逐段落以他從博物館閱覽室的圓頂屋頂墜落而告終。博物館的內景便是使用這種工藝拍攝，希區考克另外在《國防大機密》（*39Steps*, 1935）亦有使用（The Hitchcock zone, n. d. b）。[38]這個技術直到活動遮片攝影和藍幕去背出現以前被頻繁使用。

圖 6-15　電影《敲詐》中使用 Schüfftan 攝影工藝的場面。
資料來源：The Hitchcock Zone (n. d. b) 。

6.逐格動畫與微縮模型（Stop-Motion Animation & Miniatures）

　　逐格動畫的原理其實就是停格再拍。《大都會》中圍繞在瑪利亞身旁的電流，是以薄片的金屬製成的圓圈，利用底片顯影的原理和停格再拍，與移動攝影機距離來改變大小的方式，製作出不斷升降的能量環電流影像，而成為電影中的一大特色。而微縮模型的拍攝應該始於梅里葉的重建新聞片《*Sea*

[38] The Hitchcock Zone (n. d. b). British Museum, London. Retrieved January 30, 2022, from https://the.hitchcock.zone/wiki/British_Museum_London

Fighting in Greece》（1897）中，希臘–土耳其海戰的電影片段，當然這是起因於實際拍攝成本過高與其他可行性考量後的結果。但這也同時引起美國電影以模型拍攝的興趣。例如報導 1906 年的舊金山大地震時，便是以模型搭建的城市景，搭配黑煙與人工著色火焰的報導，而令人印象深刻。

　　模型攝影是利用錯視的透視原理，讓影像在表現上可造成更多前景或是背景上的豐富層次。這種方式經常搭配繪景的方式，產生許多有趣和不可思議的特殊效果。例如《大都會》中穿梭在現代都市的公路和奔走的汽車，都是頂吊式模型攝影相當成熟的運用。

圖 6-16　《大都會》中使用汽車與建築物等模型攝影方式建構未來世界樣貌。
資料來源：Universum Film AG。

　　因為題材與角色和故事背景的特殊性，林伍德‧鄧恩（Linwood G. Dunn, 1904-1998）為了實現相當具有挑戰的《金剛》一片，幾乎把當時所有的視覺效果技術全部用上。包括繪景、Schüfftan 技術、以及微縮模型與背投影技術和活動遮片攝影等，是把當時最非凡的技術成就集結而成的電影（Richard Rickitt, 2007）。[39]本片更重要的是用逐格動畫，巧妙繪製完成在《金剛》的

[39] Richard Rickitt (2007). *Special Effects: The History and Technique* (p. 187). N.Y.: Billboard Books.

數位電影製作基礎知識與運用

人偶身上。逐格動畫是反電影的連續影像,其原理是把單格影像逐一拍攝後再連接成連續的動作。《金剛》中的大猩猩是由數個體型不等的木偶替身扮演,依據劇情需要,再由工作人員進行操控以塑料做成的肢體與表演每一個動作,相當繁瑣。電影結果廣受觀眾好評,不僅成為日後電影的特效處理上相當重要的基礎,也讓影片作者理解到使用微縮模型拍攝的題材幾乎沒有限制。

要能夠使人信服,就不僅僅是要把大型物體進行縮小,因為在模型中細節決定成敗。因此模型拍攝製作的藝術在於保證細節的恰到好處,包括尺寸、材質、重量和顏色,並且要搭配拍攝技巧才得以讓觀眾信服。模型拍攝時,若只有單一物件而無須顧及它和環境與背景關係時,便可以用攝影機內的微縮模型方式拍攝即可。《魔鬼終結者 2》(*Terminator 2: Judgment Day*, 1991)中,雖然已經運用許多電腦動畫特效,但同比例的機器人 T800 則是以逐格動畫方式拍攝。此外城市遭受攻擊和毀滅的段落,則是以高格拍攝微縮模型的城市街景與搭配人工的強風,再經由電腦動畫產生光色處理所完成的。

模型世界始終都還是視覺效果的利器。模型攝影若是真實世界中有的人事物,會以比例方式製作。模型會與部分實景與電腦製作的背景結合,實現創造不存在的世界,如《鐵達尼號》(*Titanic*, 1997)中的宴會廳和輪機室就是 CG 和接景技術進行合成完成的例子,《神鬼玩家》(*Aviator*, 2004)採用 1:4 的模型飛機,來完成電影中水上飛機失事俯衝的情節段落。《蝙蝠俠:黑暗騎士》(*The Dark Knight*, 2008)中,蝙蝠俠和小丑的追逐戲,是以 1:8 的比例製作出擬真的汽車和地下道。《銀翼殺手 2049》(*Blade Runner 2049*, 2017)中的洛杉磯警局,是以 1:35 的比例所製作的模型建築物,配合 3D 印刷以及在表面加上豐富的細節,配合內外等的光線與物體上的裂縫和破損等作舊的效果,使整個場景更加真實(郭葉,2021)。[40]《天能》(*Tenet*, 2020)

[40] 郭葉(2021)。微縮模型在電影特效場景中的應用—以維塔工作室電影作品為例。影視製作,10,48。

也建造了兩棟 1:10 的建築物作為情節中會被炸毀的大樓，以利劇情中時間倒轉的視覺表現，都是以微縮模型拍攝的例子。

7.背投影法（Rear Projection Effect）

背投影法在 1930 年代起便已使用在電影的特效中，這種視覺效果依然在當今的電影中被廣泛使用，也稱為背面放映合成法。第一部使用這種方法拍攝的電影是《*Just Imagine*》（1930）。其後經陸續改良，例如把三台投影機與同一背景板同步以獲得更均勻和明亮的曝光後，雷電華影業（Radio-Keith-Orpheum Pictures，簡稱 RKO）的林伍德‧鄧恩便開始用來使用在《飛到里約》（*Flying Down to Rio*, 1933）的空中畫面，與其後的《綠野仙踪》（*The Wizard of Oz*, 1939）中的龍捲風，和美國版的《聖女貞德》（*Joan of Arc*, 1948）等。《北西北》（*North by Northwest*, 1959）中，羅傑（卡萊‧葛倫飾）莫名其妙地被誤以為是情報人員而捲入一場誤會和謀殺後，被人誘拐到玉米田遭受農藥噴灑飛機追殺的段落，與《我倆沒有明天》（*Bonnie and Clyde*, 1967）中邦尼（華倫‧比提飾）與克萊爾（費‧唐娜薇飾）兩人驅車前往警方埋伏的路上，則是相當經典的例子。甚至連《歐洲特快車》（*Europa*, 1991）與《黑色追緝令》（*Pulp Fiction*, 1994）也都使用來作為實現電影表現的製作方式。

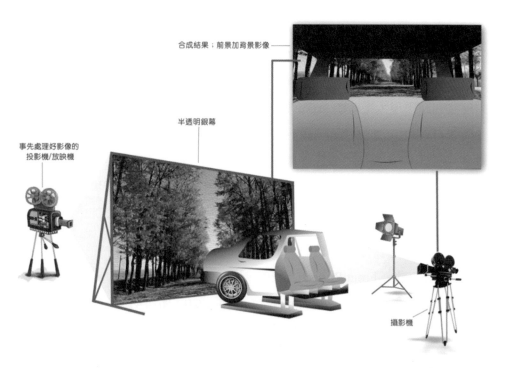

合成結果：前景加背景影像

半透明銀幕

事先處理好影像的
投影機/放映機

攝影機

圖組 6-17 　上圖為背投影法拍攝原理，下圖為電影《北西北》羅傑被
　　　　　 人誘騙到玉米田遭飛機噴灑農藥追殺段落，是以背投影法
　　　　　 拍攝。
資料來源：Richard Rickitt (2007, p. 82)。[41]米高梅電影公司。作者繪製

[41] Richard Rickitt (2007). *Special Effects: The History and Technique* (p. 82). N.Y.:
Billboard Books.

受惠於數位化的設備精準，背投影法依然相當程度地在電影中被使用。例如《特務行不行》（*Get Smart*, 2008）採用了許多數位投影方式拍攝影片中的背景，主要原因是採用數位素材便不會有綠幕或藍幕拍攝時，光線強度不一的反光問題出現（查理斯·菲南斯、蘇珊·茲韋爾曼，2019）。[42]《遺落戰境》（*Oblivion*, 2013）把背投影法的原理，進化為以 LED 的 U 型幕方式配置。銀幕再分別以 19 個區域將事先拍攝的日出、日落、白天或夜晚等，以無接縫的放映展現出太空場景中各種天空的背景影像。背投影特效在玻璃和窗戶以及人眼上的反射景緻，不僅在視覺上更加真實外，也能讓演員更加投入到電影的故事中。

8.前投影法（Front Projection Effect）

前投影法是由 Philip V. Palmquist（1914-2020）所發明，又稱前面放映合成法前投影的實現需要有高反射率的需求。Scotchlite 的銀幕材料是由數以百萬計的玻璃珠，粘貼在布的表面上製成的。這些玻璃珠基本上不吸收而只能將光線反射回原來的方向，使得它的反射率高達 90%，遠比任何普通表面都有效。拍攝時演員會在反光銀幕前表演，而攝影機前會有一個 45 度角的單面透鏡，利用它接收來自與其保持 90 度的投影機影像，並藉由反射鏡把影像反射投影到表演者和高反射率的銀幕上。《2001 太空漫遊》（*2001: A Soace Odyssey*, 1968）是使用前投影法相當著名的電影。為了能把史前時代壯闊無垠的地景加以展現，特別訂製了 12 米高 27 米寬的銀幕，以利各式攝影角度的取鏡用，電影效果令人感到相當突出（Richard Rickitt, 2007）。[43]

[42] 查理斯·菲南斯、蘇珊·茲韋爾曼（2019）。視效製片人：影視、遊戲、廣告的 VFX 製作全流程（頁 4，雷單雯、范亞輝譯）。北京：文化發展出版社。（原著出版年：2010）

[43] Richard Rickitt (2007). *Special Effects: The History and Technique* (p. 84). N.Y.: Billboard Books.

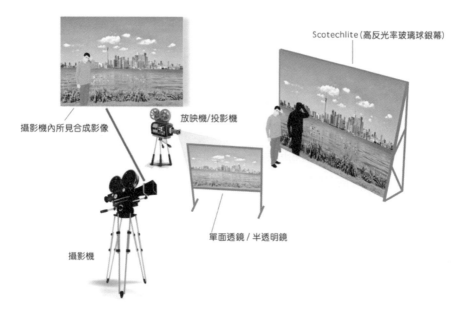

Scotechlite(高反光率玻璃球銀幕)

攝影機內所見合成影像

放映機/投影機

單面透鏡 / 半透明鏡

攝影機

圖組 6-18　上圖為前投影法的拍攝原理，下圖為《2001 太空漫遊》使用前投影法拍攝的段落。Richard Rickitt (2007, p. 84)。[44]
資料來源：米高梅電影公司。作者繪製

　　另外這個方式因為使用的素材與前景人物若有移動時，會產生被攝物和背景在空間距離上透視關係的變化，進而在成果影像上出現不匹配的瑕疵。後來的改良方法是採用雙連動變焦鏡頭，把投影機鏡頭和攝影機鏡頭，在當前方主體因為運動產生景深變化時，讓兩者的透視一同產生連動來加以改

[44] Richard Rickitt (2007). *Special Effects: The History and Technique* (p. 84). N.Y.: Billboard Books.

善，以獲得透視上可實時因應增加影像真實感，這個方式稱為 Zoptic。電影《超人》（*Superman*，1978）是以這種方法來完成超人飛行場面的製作。

原本已經漸漸消失的前投影法，因為數位投影技術的進步，搭配相對應的設備，當前的運用則已改為採用直接投影方式。除了《遺落戰境》外，《007：惡魔四伏》（*Spectre*, 2015）中也使用這種技術，作為映射出位在雪山中的醫院和玻璃建築內部的場景。這種效果的優點是減少了需要以綠幕拍攝素材後再行合成的耗時，在現場可以獲得場景中人物和景物之間的關係，以及可以立即在場景中呈現實際物件的反光或反射，讓演員仿若實際處在真實空間。前後投影法所建立起的一種 LED 牆形螢幕的拍攝模式，已經漸漸地改變電影的製作，相關內容請見本章的虛擬製作一節。

9.Introvision

Introvision 是前投影法的一種改進，它使影片作者可以透過攝影機的取景器，實時在取景器中把事先拍好的等比例的實景、前景影像或模型，調整為須打算配合合成模樣的角度再進行拍攝。《九霄雲外》（*Outland*, 1981）應該是首部使用這項工藝的電影。因為使用 Introvision 無需等候光學合成，便可以同時讓影片作者實時看到視覺效果合成後的成效，以便確定拍攝是否成功，讓影片作者獲得相當大的幫助。這個方式的好處是能夠把演員放在整個拍攝現場內，因為在拍攝環境中環境都會位在主體人物後面之故，便意味著可在 2D 的影像框架內的任何位置安排演員，在調度演員上有高度的彈性。這個技術同時使用公遮片與母遮片的技術，所以演員可以呈現出似乎是在前景和背景之間的的空間感，強化了景深效果具有較高的立體空間感（Richard Rickitt, 2007）。[45]特別是在精確的照明和精心的模型佈景的構造內，假如配合得宜的話這種視覺上的幻覺幾乎可以天衣無縫。《絕命追殺令》（*The Fugitive*, 1983）中，金波醫生（哈里遜・福特飾）的火車出軌段落，就是以這種方式完成的。

[45] Richard Rickitt (2007). *Special Effects: The History and Technique* (p. 86). N.Y.: Billboard Books.

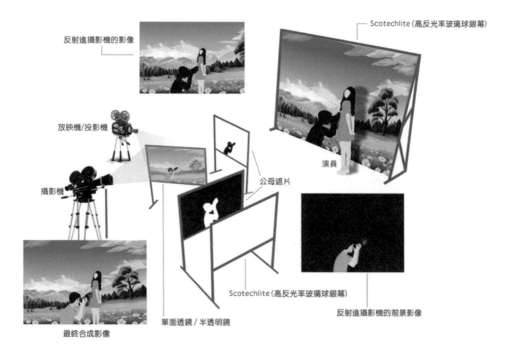

圖 6-19　Introvision 的拍攝原理。
資料來源：Richard Rickitt (2007, p. 86)。[46]作者繪製

　　由於數位合成與攝影機的運動匹配（match movie）的普及，需要把真人角色放置在完全或部分由電腦生成的背景中，或者把電腦生成的虛擬角色與真人角色組合在一起的視覺效果的製作已經相對容易，導致這項技術已經不再被採用。

　　10.去色嵌入（藍綠幕去背）合成（Blue/Green Screen Chroma Key）

　　藍、綠幕去背合成的原理，是把要添加影像的區域事先保留不要曝光，再於事後把它用局部曝光的方式疊加上想要的影像。這方式與《火車大劫案》曾使用的雙重曝光方式相似，至今依然是電影光學與數位合成上非常重要的方法。

　　藍幕合成是 1930 年由雷電華影業，使用活動遮片攝影的早期版本而

來。當時的藍幕合成需同時配合遮罩與光學印片機運用，而首先奏效的是1933年的《金剛》的表現最為關鍵，這依然是林伍德・鄧恩的創新。《金剛》因為使用大量的光學印片處理，證明疊印方式奏效而讓光學印片廣被接收並趨於成熟。緊接著是《透明人》（*The Invisible Man*, 1933）也使用黑底的遮罩模式，同樣創造出令人驚訝的隱形人物效果。

但是對於彩色電影來說，要讓三色分光是相當困難的任務，也因此當《巴格達妙賊》（*The Thief of Bagdad*, 1940）中，成功使用藍幕搭配活動遮片攝影後，在後期沖印時利用光學印片機，把攝影機分別拍攝的精靈與主角阿布（Sabu）合成在一起，精巧地完成了精靈高高聳立在阿布之上的驚奇影像。片中的藍色精靈從神燈中出現的影像，便是藉由藍幕技巧成功地把銀幕中不同元素和演員自背景中分離出來，使得藍幕去背成為視覺效果處理的標準過程（Mark Fischetti, 2008, February 1）。[47]《老人與海》（*The Old Man and the Sea*, 1958）更進一步經由分光原理，把背景處理成為透明圖層的技術，在視覺效果處理工藝上便成了拍攝時的標準要求。

圖 6-20　《巴格達妙賊》以藍幕合成的精靈與阿布的影像。
資料來源：聯美電影公司。

[47]　Mark Fischetti (2008, February 1). Working Knowledge: Blue Screens-Leap of Faith. *Scientific American*. Retrieved from https://www.scientificamerican.com/article/leap-of-faith/

　　使用藍幕或綠幕的活動遮片攝影，依然還是當前視覺效果技術中相當普遍且重要的技術。在進展到數位製作時，已經進一步地可用數位方式把藍幕或綠幕除去成為透明圖層。在已變為透明圖層的背景，可再與藍幕或綠幕搭配、無論是以實拍或數位生成的影像、模型或接景繪畫等影像為對象，再和新的背景合成為一個截然不同的影像。

圖組 6-21　《靈語》為了實現讓已沒氣息的小女孩突然起身，令人驚嚇的效果，把小女孩以綠幕拍攝後（圖上），背景置換成野外的場景素材（圖中），再以 CG 殭屍妝容強化（圖下）。
資料提供：索爾視覺效果 solfvx。

圖組 6-21，是恐怖電影《靈語》（*Kidnapped Soul*, 2021）中，原本已無氣息的小女孩突然起身，半身坐起並衝向鏡頭的設計。為了實現讓大家毫無防備受到驚嚇的觀影樂趣，這一顆 jump scare 的鏡頭實現，是在綠幕棚拍攝小女孩後，再把背景置換成野外的場景並進行虛化。為了強化異變更在小女孩臉部加上 CG 殭屍妝容、眼睛發白和嘴巴扭曲的視覺效果，大大強化了不同於人類的恐怖感。

11. 光學印片機（Optical Printer）

第一台光學印片機是在 1920 年代初期製造的，並陸續由林伍德‧鄧恩在 1930 年代擴大了使用概念，在 1933 年的《金剛》使用。光學印片機的原理並非採用在攝影機內合成的方式，因此不需要在攝影機內產生光學效果。光學印片機主要由攝影機、放映機、控制系統和機座組成。利用這種機制，可以完成各種不同的技巧效果。1943 年的《大國民》便有許多鏡頭是利用遮罩搭配光學印片機完成令人讚嘆的深焦鏡頭。許多影片作者都使用光學印片來協助完成他們的創作，例如《星際大戰》（1977）、《機器戰警》（*Robocop*, 1987）和《阿達一族》（*The Addams Family*, 1991）。1988 年的電影《威探闖通關》（*Who Framed Roger Rabbit*）因為需要把真人表演和卡通人物和元素結合在一起，全片有超過 1,000 個需要光學印片的鏡頭，有些以傑西卡‧兔子（Jessica Rabbit）為特色的鏡頭使用多達 30 層的印片方式完成。為了讓光學合成鏡頭能有更好的影像質感，全片採用 Vistavison 拍攝（Richard Rickitt, 2007）。[48] 在 1980 年代後期，數位合成的方式開始取代光學合成效果。到 90 年代中期，電腦算圖已經超越光學印片機所能完成的影像表現。

圖 6-22 為典型的電影光學印片機。整體結構為：A 是第一台放映機的底片處，B 是它的鏡頭，負責把 A 攝影機的底片放映到第二台放映機的片門 C。而 D 是另一台攝影機的鏡頭，它的取景器位在 E，F 是可調控制快門。重型底座 G 包含控制印片機所需的所有電子設備。

[48] Richard Rickitt (2007). *Special Effects: The History and Technique* (p. 176). N.Y.: Billboard Books.

圖 6-22　典型的電影光學印片機。

資料來源：J-E Nyström (2006, June 15). Retrieved from https://commons.wikimedia. org/wiki/File:Opticalprinter.jpg#/media/File:Opticalprinter.jpg

12.攝影機運動控制（Camera Movement Motion Control，簡稱 MOCO）

為了在電影中實現腦中的視覺想像，喬治·盧卡斯（George Lucas）的技術團隊開發出把電腦與攝影機連接在一起的攝影系統－Dykstraflex。它可以精確重複攝影機的每一步運動及鏡頭的參數變化，並根據電腦系統內預先繪製的路徑來運動，這是運動控制系統 MOCO 的雛形（Leslie Iwerks,Jane Kelly Kosek and Diana E. Williams, 2010）。[49]這項發明成為電影攝影技術上的一大創舉。除了早期的基本功能，還增加了三度空間拍攝的設計和預覽、攝影機內部參數控制（如拍攝格率的速度變化、快門開角度等）、鏡頭參數控制等，大大延伸了視覺效果創作的手段。《星際大戰》所帶來的這項發明，在 70 年代開創了特效攝影的新領域外，也促使許多傳統電影特效大放異彩，如光學合成、遮罩繪景、模型、特殊化妝、特效動畫和煙火效果等等，使得想像力可以栩栩如生地呈現在銀幕上。

[49] Leslie Iwerks, Jane Kelly Kosek and Diana E. Williams (Producers), Leslie Iwerks (Director) (2010).《Industrial Light & Magic: Creating the Impossible》. USA: Leslie Iwerks Productions.

攝影機運動控制被譽為單槍匹馬地改變了現代視覺特效（查理斯・菲南斯、蘇珊・茲韋爾曼，2019）。[50]當攝影機必須多次重複完成一致的運動軌跡，或者要求攝影機運動必須要達到某種精準流暢的運動而無法以人工操作保持一貫時，就會使用 MOCO 來完成。基於它的電子設計與機械裝置，它可以每一步都做到精確地重複，並且可以不限量次。這個關鍵能實現運動路徑的精確重複，節省後期工作需以攝影機追蹤（3D camera tracking）匹配路徑所耗費的時間與人力。因此複雜的視覺效果鏡頭，便可以不受無論是場景、人或動物、物件或其他等，需要分開拍攝時之限制，都能藉由 MOCO 穩定和精確的攝影機運動，讓後期合成更容易處理（Eran Dinur, 2017）。[51]

圖 6-23　是 MRMC 廠牌 Milo 型號的攝影機運動控制系統。
資料來源：MRMC 官網，https://www.mrmoco.com/image-library/

[50] 查理斯・菲南斯、蘇珊・茲韋爾曼（2019）。視效製片人：影視、遊戲、廣告的 VFX 製作全流程（頁 18，雷單雯、范亞輝譯）。北京：文化發展出版社。（原著出版年：2010）

[51] Eran Dinur (2017). *The filmmaker's guide to visual effects: the art and techniques of VFX for directors, producers, editors and cinematographers* (p. 130). N.Y.: Routledge, Taylor & Francis Group.

13.動態捕捉技術（Motion Capture，簡稱 MoCap）

《魔鬼總動員》（*Total Recall*, 1990）是第一部首次使用動態捕捉技術生成的電影，當中讓機器人（阿諾・史瓦辛格飾）在通過 X 光掃描機的段落中，創造出相當令人驚奇的影像。其後的《星際大戰首部曲：威脅潛伏》（*Star Wars: Episode I- The Phantom Menac*, 1999）出現了第一個使用動態捕捉技術生成的角色瓶瓶賓克斯。印美合拍電影《辛巴達之神鬼奇航》（*Sinbad: Beyond the Veil of Mists*, 2000）則是第一部主要採用動態捕捉製作的長篇動畫電影，儘管許多角色動畫製作者也參與這部電影，但發行量有限。2001 年的《太空戰士：夢境實錄》（*Final Fantasy: The Spirits Within*）是第一部主要使用動態捕捉技術製作並在全球發行的電影。儘管票房收入不佳，但動態捕捉技術的支持者卻注意到了這一點。往後在電影《魔戒三部曲》中，扮演咕嚕人的安迪・薩克斯（Andy Serkis）的表演，便是藉由 MoCap 讓身為演員的他可以釋放侷限的里程盃。安迪相繼於《金剛》（*King Kong*, 2005）中扮演金剛，《猩球崛起》（*Planet of the Apes*, 2011）系列中擔任猿人凱薩的表演角色（伊恩・菲利斯，2015/2018）。[52] 除了角色的行為，這些表演還包括面部神情與眼神的演繹，都成為電影無法或缺的靈魂。也因為橫跨了虛與實的層面，意味著動態捕捉已從單純的肢體動作進化到臉部細微肌肉的運動。

動態捕捉會再依目的與運用層面再進行一些細分。《駭客任務：重裝上陣》（*The Matrix Reloaded*, 2003）中，開始使用由 5 台 HD 解析的攝影機進行全息補捉（universal capture），讓在電腦世界中可以無限複製的史密斯探員（雨果・威明飾），在各個分身的面部表情能夠依據狀況進行表演。史密斯的表情，藉由從已經收錄在以全息捕捉的表演數據資料庫中獲得，便可以無限制的取用和複製在 CG 的人物身上而不會產生重複的狀況。另外《北極特快車》（*The Polar Express*, 2004）則是同時完成了動態捕捉與面部表情捕捉的電影，運用眼球的動態捕捉則是《貝武夫：北海的詛咒》（*Beowulf*,

[52] 伊恩・菲利斯（2018）。電影視覺特效大師，世界金獎大師如何掌握電影語言、攝影與特效技巧在銀幕上實現不可能的角色與場景（頁 108、110、116、118，黃政淵譯）。臺北：漫遊者文化。（原著出版年：2015）

2007），而把上述所有的捕捉技術一次運用的電影應該是由《阿凡達》（*Avatar*, 2009）首開先例（張燕菊、原文泰、呂婧華與李嶠雪，2020）。[53]

當前的動態捕捉技術，廣泛地在電影當中使用，無論是強調虛構人物的題材或是幻想世界的生物等，動態捕捉的發展對於當代的視覺效果的實現工作成為相當重要的存在。例如《與森林共舞》（*The Jungle Book*, 2016）和《艾莉塔：戰鬥天使》（*Alita: Battle Angel*, 2019），便以這項技術實現高精度的擬人化視覺特效，讓電影中電腦生成的動物與艾莉塔等無生命體，進一步藉由捕捉演員嘴部肌肉運動，讓真人表演與成片幾乎百分之百重合，實現賦予了生命體的動作型態，展現出一種虛實融合的具體進化形象。圖 6-24 是虛擬人物的演出需透過動態捕捉技術始可實現的示意圖。

圖 6-24　藉由右方真人的動態捕捉，可讓左方虛擬人物同步進行表演示意圖。
資料提供：Feng Shui Vision Ltd.。

動態捕捉技術在《阿凡達》之後，進展到能在運動物體的關鍵部位配置追蹤感應器，由動態捕捉系統捕捉跟蹤器位置，再經過電腦處理後得到三度空間的座標數據後應用到各領域中。這種把動作藉由真人或動物或其它非生命體的運動型態記錄下來後，再利用當前 3D 技術的建模與材質和支架綁定的技術，以及藉由臉部動態捕捉技術，這些可將相關的運動數據置換入虛擬

[53] 張燕菊、原文泰、呂婧華與李嶠雪（2020）。電影影像前沿技術與藝術（頁 124）。北京：中國電影出版社。

數位電影製作基礎知識與運用

角色的創作方式，創造出例如《雙子殺手》（*Gemini Man*, 2019）中的虛擬角色等，拓展了電影世界的未來發展。

14. 電腦動畫（Computer Graph Image，簡稱 CG、CGI）

　　視覺效果中的電腦動畫，意思是電腦生成的影像。1969 年 MAGI1 便為 IBM 公司創作了一部 CG 生成的廣告，而《鑽石宮》（*Westworld*, 1973）則是第一部以 2D CG 所生成的畫面作為片中機器人所見到的世界。同片的續集《未來世界》（*Futureworld*, 1974），則是以 3D CG 做出了人物的頭部，到今天藉由電腦似乎已經可以創作出任何想像得到的東西。當前在電影中看到的所有逼真的物體、角色和環境，有相當大的比例是以 3D 動畫軟體製作出來的（查理斯・菲南斯、蘇珊・茲韋爾曼，2010/2019）。[54]

　　CG 在使用上可再分為 2D 特效和 3D 特效兩大部分，彼此雖有相通之處，但因為 3D 特效的範圍幾乎可涵蓋所有 2D 工作之故，在此僅以 3D 方式說明。電影實拍 3D 視覺效果製作的主要核心工作，可區分為動畫（Animation）、套索綁縛（Rigging）、建模（Modeling）、貼圖（Texture）、材質（Shading）和照明（Lighting）等六大項目，這幾個項目幾乎涵蓋了所有視覺效果的工作種類。但是視覺效果的工作也還可再依不同需求加以細分，例如動畫還可分成攝影機動畫（Camera Animation）和腳色動畫（Character Animation）、力學動畫（Dynamics Animation）和動態擷取等。

　　以電腦創作出來的物件大致分為平面 2D 與立體 3D 兩大類。兩類最大的差異，就是 3D 物件在所有的立面都具有尺寸、形狀、色彩、材質等細節，因此依照視點改變的需求上述各個面向都能夠依序配合調整，這與 2D 一旦改變角度就必須要重新繪製的基礎不同。此外 3D 物件會再依創作需求移動位置和攝影機角度時，藉由電腦自動調節功能，也會與所有物體的角度和視差匹配自動調整，因此它具有影像在透視深度上的特性，即便在虛擬空間中

[54] 查理斯・菲南斯、蘇珊・茲韋爾曼（2019）。視效製片人：影視、遊戲、廣告的 VFX 製作全流程（頁 23，雷單雯、范亞輝譯）。北京：文化發展出版社。（原著出版年：2010）

它也可以打破平面的限制。所以 3D 角色和動畫素材的製作相當費時。

15. 數位合成（Digital Compositing）

數位合成，是綜合運用上述至今與視覺效果技術有關的項目與各種方式，在完成影像的前提下所做的所有處理工作之總稱。到目前為止，數位合成最常見的應用是複合 CGI。無論素材來自何處，數位合成都需把它們融合在一起，並賦予具有真實感的影像。數位合成階段是視覺效果最後的步驟，也是把所有畫面合併成單一畫面的最大挑戰。它是要把拍攝每個鏡頭的所有元素如真人動作、CG 怪物、CG 等然後把它們放在一起形成最終的圖像。更重要的是，處理合成工作時要以深度合成的框架來處理。

在充滿緊張與速度感的競速電影《叱吒風雲》（*Nezha*, 2021）中，看台觀眾的歡動是最佳的呼應。終場高潮戲兩位 Lions 車隊的賽車手、杜傑克（曹佑寧飾）和呂莉莉（昆凌飾），終於擺脫宿敵車隊 Wolves 的糾纏，紛紛順利完賽疾速衝向終點線，看台的觀眾們無不熱血沸騰。這個鏡頭的時間雖然不長，卻需要有環境氛圍來凸顯，所以觀眾席須坐滿人潮。但是實際的觀眾演員人數有限，經前後期討論後，決定拍攝四次看台上觀眾群演作為合成素材，讓觀眾群分別站在台階上不同位置，鏡頭保持不動。在後期和合成時把四段不同位置的觀眾們合成為一個段落。此外觀眾們之間也參雜了 CG 觀眾，以彌補銜接處的問題，以及增添原跑道上並沒有的賽車起跑格線和終點線等。

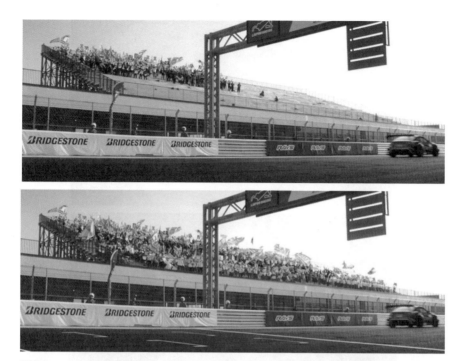

圖組6-25　上圖為實拍時在看台上氛圍4群拍攝觀眾群演，下圖為把四群的觀
　　　　　眾，搭配CG群演與疾駛的賽車主戲，合成為此鏡頭。
資料提供：索爾視覺效果solvfx。

　　數位合成技術中尚有一個稱為數位美容（beauty work）的技術。如《妖
貓傳》（*Legend of the Demon Cat*, 2017）中為了表現姿色超群的楊貴妃（張榕
容飾），便可適時修飾演員的黑眼圈及嘴角紋理，並讓皮膚更為平滑，以利
演員對角色人物氣度和容貌的相呼應，如圖組 6-26。數位合成，幾乎可以說
是運用許多視覺效果的技術總成，在視覺呈現上要實現真實感的一種綜合性
技術。

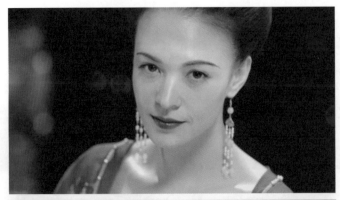

圖組 6-26 　《妖貓傳》中飾演楊貴妃的張榕容，略施以數位美容技術前（圖上）
　　　　　　　與後（圖下）的差異比對。
資料提供：索爾視覺效果 solvfx。

（三）運用視覺效果的思維、原因與目的

　　雖然數位影像的製作可大抵分為數位模型製作、材質與照明、角色、動
畫動作、運算以及與其他物件進行視覺效果的合成工作。但無論哪一種視覺
效果，都不是在拍攝結束後才開始的工作。視覺效果的工作會在創意想像與
試作修正間不斷來回，是一項極度耗費時間與精神的工作。電影製作的工作
時間代表預算，質量兼具的視覺效果需要充足的時間，故需要做好前期創意
與後期效果之間的意見和想法的溝通。

　　同時也該理解到視覺效果在製作時的分工相當精細，每一個製程都需要
具有一定程度的專業經驗，才能獲得相對的成果。這反應在視覺效果的工作
程序上，須從局部向外逐步拓展。就如同繪畫須從對象主體的某一個特徵切

入一樣。例如製作的是移動中的車輛或是大型空間時，視覺效果人員需先從主體物件的細微處開始，例如汽車便是車體架構，空間就是樑柱或鋼骨架構等。因為視覺效果是電影影像元素的一部分，而虛擬物體需要一定的量體才可以實現影像的真實感。因此視覺效果的物件組成，須掌握要從細小到全觀的思維模式著手的原則。

電影的後期製作工作中，數位化的視覺效果製作增加了更多影像表現上的可能性。基本來說考量運用視覺效果原因可能有：無法實拍完成，拍攝實際上並不存在的人物或景物，為了確保拍攝安全（特別是有人身安全顧慮如爆破或戰鬥等場合時），節省經費與縮短製作時程（例如無法控制的大環境等可以事後添加）等幾種考量。電影的視覺效果往往同時選用許多方式來實現創作者的想像。

視覺效果的使用目也可大致區分為：自然或既有歷史景觀的重建；難以操縱或無法協拍的巨大物體；想像與視覺奇觀的展演企圖；角色人物心境想像的視覺化；美化與替代等。據此，使用視覺效果的意圖種類，應可區分為強調及強化。強調便是使用、也可說是純粹的視覺刺激；而強化則是察覺不出使用痕跡，為的是要讓劇情更迷人，更能咀嚼回味等。

藉由視覺效果作為強調的電影，意味著需藉由特殊的影像表現當作電影的敘事手段，例如在《銀翼殺手 2049》中傾頹的未來世界景觀，不僅是生態體系的崩解，生存環境也充滿了科技垃圾，處處是一種敗壞卻又華麗的視覺奇觀，這與卑微地只想尋求生存與思念的微小願望產生與其無力匹敵的矛盾感。《一級玩家》（*Ready Player One*, 2019）中的敘事空間，包括了虛擬世界和真實世界。電影中競賽的虛擬實境世界的質感，和現實世界科技落差的荒蕪感，在電影中採取刻意強調的明顯區隔。虛擬世界的虛擬和數位感把一種非現實感充分表達的同時，讓真實感十足的真實世界，仿若就是觀眾們所存在的世界。藉由對兩個敘事空間在視覺感知上的差異，構築起觀眾在觀影期間，不斷往返來回省思人類價值的辯證思維。以虛擬電玩作為舞台背景的《脫稿玩家》（*Free Guy*, 2021）在相似的價值核心上也有異曲同工之妙。華語電影中的《流浪地球》（*The Wandering Earth*, 2019）和《消失的情人節》

（*My Missing Valentine*, 2020）、《月老》（*Till We Meet Again*, 2021）等在題材基礎與敘事需求上，也屬與強調的使用層次。

把視覺效果作為強化、則是居於輔助敘事推動、著眼在如何當成實現電影創作本意的藝術手段，並非無中生有且往往較難察知電影中有使用痕跡。如《羅馬》中海邊險遭溺斃場次，克萊奧不顧安危堅持向激浪挺進，終於成功救起兩兄妹回到岸上，眾人真情流露、激動簇擁，是本書第一章用來解明電影藝術運動性的明證。影像中湧動海浪的添加強化與無痕剪接，體現成一鏡到底與成就了急緩交織的敘事張力，便是藉由視覺效果才能實現的例舉。再如《1917》為了避免英軍死傷慘重，指揮官艾林摩爾將軍（柯林・佛斯飾）派史考菲和布雷克兩位傳令兵火速前往第 2 營，傳達中斷進攻軍令的秘密任務。在穿越曾經砲火交鋒的無人區，都以俐落且無剪接痕跡的連續鏡頭來表現，仿彿是要以無中斷且不虛假的歷程，來對應荒蕪的戰場和無常的人生。《寄生上流》（*Parasite*, 2019）則是另外一個例子。電影是把住在首爾底層地區的破舊半地下室，亟欲跳脫窮困生活的一家四口，偶然成功並陸續攀附上流社會後的心境和行為變化，作為主要情節。片中充斥著人性的貪婪與對富裕的仇視以及階級存在的憤怒，是一個把社會底層的人生觀，以寫實基調進行講述及表現的電影。

如此看來《寄生上流》似乎無需藉由視覺效果實現。但事實上無論是底層社會的半地下室公寓，或高級住宅區的奢華庭院與落落大氣的豪宅，分別都借助藍、綠幕，以及 CG 的建築物或植物與街道及住宅區，再利用數位接景技術，使用下雨及水災等特效的輔助，完成相當高比例鏡頭數的視覺效果。藉由這樣的經過寫實地把兩個家庭（社會）的鴻溝與差異極致擴大。電影的敘事文本借助了場景與環境的現實性，卻也總不忘用幽默的方式讓觀者在嘲諷社會的氛圍中，沒有負擔地進入與專注導演的電影創作的命題核心，沒有過度的貶損或美化，保持了原生態的敘述環境（熊芳，2020），[55]成就出新現實主義色彩的藝術成就。這種在敘事風格上貼切的電影表現，被讚譽為使用

[55] 熊芳（2020）。世界大獎片《寄生蟲》與奉俊昊導演藝術。**延邊大學學報（社會科學版）**，**53**（4），33-35。

視覺效果的本意（Movie VFX, 2020, April 17）。[56]

　　華語電影《智齒》（*Limbo*, 2021）、《正義迴廊》（*The Sparring Partner*, 2022）和《疫起》（*Eye of the Storm*,2023），立於上述思維運用視覺效果，不僅得以重現特定年代語境、強化時代氛圍，也憑此讓敘事意圖與文本意涵，在平凡寫實的電影敘事中通傳暢達、引導觀者深刻反思隱含在彼我間那股時而穩固卻又持續變動的人性特質。電影視覺效果隱身在影片作者創意實踐上是相當重要的角色。

三、高解析度、高格率與高動態範圍

> 影像類型顯然並不預先存在，它們必須創造出來。平面影像，或者與之相反的景深，每次皆需要創造和再創造。
>
> 　　　　　　　　吉爾・德勒茲（1990/2020，頁66）[57]

　　當前電影製作的趨勢，正朝向更高的空間解析度（spatial resolution）、更高的時間解析度（temporal resolution）和使用高動態範圍（High Dynamic Range，簡稱 HDR），作為影像系統（Jan Froehlich, Stefan Grandinetti, Bernd Eberhardt, Simon Walter, Andreas Schilling, and Harald Brendel, 2014, March 7）。[58]提高空間解析意味著高解析度的影像，時間解析則是減輕影像動作上的模糊程度，高動態範圍則是提高影像明暗表現寬容度的差異。

[56] Movie VFX (2020, April 17). Parasite-VFX Breakdown by Dexter Studios [video file]. Retrieved from https://www.youtube.com/watch?v=J3tfIem4ckE

[57] 吉爾・德勒茲（2020）。在哲學與藝術之間─德勒茲訪談錄（全新修訂版，頁66，劉漢全譯）。上海：上海人民出版社。（原著出版年：1990）

[58] Jan Froehlich, Stefan Grandinetti, Bernd Eberhardt, Simon Walter, Andreas Schilling, and Harald Brendel (2014, March 7). Creating cinematic wide gamut HDR-video for the evaluation of tone mapping operators and HDR-displays, *Proc. SPIE 9023, Digital Photography X*, 90230X, 2 https://doi.org/10.1117/12.2040003

（一）高解析度影像－解析度的本質與特徵

關於高解析度影像的範疇，可從觀影端、影像感測器端和影片作者端三個層面，對應在空間解析度的面向來思考。空間解析度，在電影上就是電影畫面在橫向和縱向能夠分辨細節的能力，體現在數位影像就是橫縱兩個方向的像素數，更通俗地說就是所謂的 K 數，如 2K、4K 等。

人眼構造上要分辨外界物體距離最小的兩個點，必須刺激兩個不同的錐狀細胞有反應，且這兩個錐狀細胞中間，必須間隔一個沒受刺激的錐狀細胞。正常情況下，人眼能分辨出兩點間最小距離所形成的最小視角為1分視角，也可稱為1/360弧度，推算出可辨識的4K解析的銀幕尺寸應為12公尺寬的銀幕。[59]也就是說人眼視覺對影像細節的識別能力是有限的。所以如果影像尺寸過小，像素結構便超過人眼的識別能力，高解析的影像資源相形便是浪費。

電影是以影院作為主要的發行平台，影院中階梯狀的觀眾席往往多以20~30度建置。最接近銀幕第一排觀眾席的水平和垂直視角分別約為120度和80度，最終排則是60度和40度（日本映画テレビ技術協會，2023）[60]。加上要考量到人眼觀看物體時，左右上下可專注且舒適觀賞的範圍大約是50~60度的要求，要放映4K影像，便要配備寬度12公尺以上的銀幕。雖然12公尺以下的銀幕也可以放映4K影像，但此時像素結構已超過人眼可分辨能力，體會不出4K解析度的優勢。所以一般影院的空間解析度上，4K就已經是最上限。因此高解析度影像的表現，在拍攝端和顯示端需要相互對應（朱梁，2020）。[61]圖6-27是影像解析與影院銀幕尺寸建議圖。

[59] 以視力為 1.0 的人為例，在 10 公尺的距離上能分辨出的兩個點間最小距離為 10000mm*tan(1′)－2.9mm。以此推算能夠辨識 4,096 像素的影像清晰時銀幕寬度最小約為 12m。此時的視角為 2* arctan(6m/10m)=61.9°。而人類視野的角度通常為 40~50°，注意力集中時還要縮小到約 15~30°。

[60] 日本映画テレビ技術協會（編）（2023）。**映画テレビ技術手帳 2023/2024 年版**（頁 95）。東京：一般社団法人日本映画テレビ技術協會。

[61] 朱梁（2020）。唯快不破－從《雙子殺手》看高禎頻技術的前世今生。電影新作，1，120。

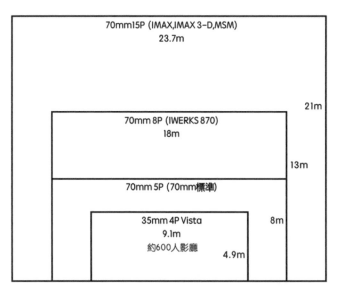

圖6-27　影像解析（片幅尺寸）與影院銀幕尺寸關係建議圖。
資料來源：日本映画テレビ技術協會（2023）。**映画テレビ技術手帳2023/2024年版**（頁95）。[62]作者繪製

　　觀影平台尚需關注到家庭影音環境的快速變化。電視數位化已讓電視機的最低解析度，定為 High Definition（簡稱 HD）的 1920（W）1080（H）。SMPTE 對於以 HD 電視機觀看一般節目與電影時，建議的觀影視角分別為 30 度和 40 度。若以 65 吋規格的電視螢幕觀看時，建議距離分別為 2.69 公尺與 1.98 公尺。而視角和像素的識別上，視角 40 度時像素解析度為 48 像素／度，90 度時為 21 像素／度。在一樣螢幕尺寸之下，解析度越高觀看距離便可以越短。當距離螢幕過遠時，人眼便無法清楚分辨圖像的解析度，但若距離過近則會看見像素化的影像（Cedric Demers, Adriana Wiszniewska, 2021, March 12）。[63]例如同樣 65 吋 HD 電視機的建議觀看距離是 3 公尺，而 Ultra HD（3840 × 2160，簡稱 UHD）電視機的建議值為 1.8 公尺，如圖 6-28。因

[62] 日本映画テレビ技術協會（編）（2023）。**映画テレビ技術手帳 2023/2024 年版**（頁 95）。東京：一般社団法人日本映画テレビ技術協會。

[63] Cedric Demers, Adriana Wiszniewska (2021, March 12). TV Size to Distance Calculator and Science. *RTINGS*. Retrieved from https://www.rtings.com/tv/reviews/by-size/size-to-distance-relationship.

此解析越高的螢幕，可以在家庭環境中提供電視觀看時更寬的視角、更大的觀看距離彈性、和臨場感上選擇的自由度。此故電視螢幕正不斷往高解析度和大尺寸追求中。

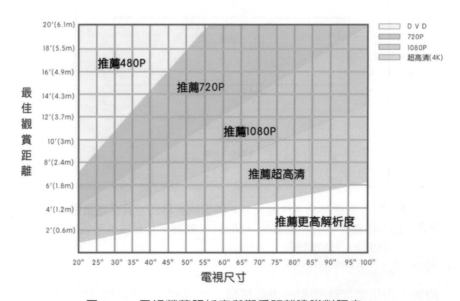

圖 6-28　電視螢幕解析度與觀看距離建議對照表。
資料來源：Cedric Demers, Adriana Wiszniewska (2021, March 12)。[64]作者繪製

　　再者，就影像感測器的結構特性而言，數位數據的有序處理規則讓影像再現時也往往相當有規矩，而非如底片光粒子的隨機排列，這就容易造成影像產生混疊現象。混疊現象特別與被攝物體是否具紋理外觀而有密切關連，如衣物的格紋、牆面磚紋等輪廓清楚的物件。當具有上述外觀的景物，與影像感測器的像素恰巧形成一定夾角時混疊現象會更明顯。這種導因於感測器自身規則排列的輪廓線，疊加在被攝景物的輪廓上所出現的鋸齒狀或階梯狀的原因，便會形成影像失真。並且解析度越低混疊失真的狀況越明顯，因此

[64] Cedric Demers, Adriana Wiszniewska (2021, March 12). TV Size to Distance Calculator and Science. *RTINGS*. Retrieved from https://www.rtings.com/tv/reviews/by-size/size-to- distance-relationship.

數位電影製作基礎知識與運用

提高影像解析度可以有效解決此現象（曾志剛，2018）。[65]

　　影像感測器的分層針對色光取樣的結構，也會因為一定角度的影像疊加造成顏色在建構成像時發生變化。如摩爾紋也是彩色混疊造成的影像失真現象。摩爾紋除了取樣不足是造成原因之外，拍攝時的解析度不足也是原因之一（曾志剛，2018）。[66]基於物理性的結構與影像光電反應所造成的失真現象，高解析度的攝影可以有效減輕。

圖組 6-29　小解析度的影像感測器容易產生（圖左）窗戶處的格紋失真，和（圖右）色彩摩爾紋的影像失真。

　　數位電影攝影機可記錄影像的解析度越來越高，4K 的解析幾乎已成為拍攝的基本門檻，並且依不同攝影機的設計和需求可再往 6K、8K 提高，甚至是 12K 解析度的 CIS 也已問世。就感測器的物理結構而言，電影因為觀影條件是否需要 4K 影像在之前已經闡明，但是電視觀影因為環境的關係，反而對解析的要求日益升高。影片作者往往也須同時考量這兩個平台的差異來選用高解析作為拍攝規格。從 SD、HD 到 8K 解析影像大小比較示意圖，如圖 6-30。

[65]　曾志剛（2018）。**數字電影高質量影像控制**（頁 32-33）。北京：中國電影出版社。
[66]　曾志剛（2018）。**數字電影高質量影像控制**（頁 35）。北京：中國電影出版社。

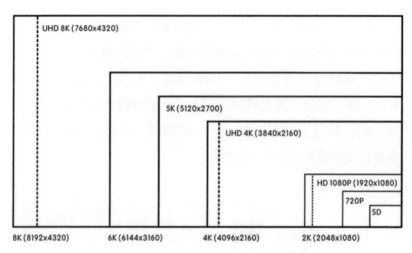

圖 6-30　SD、HD 到 2K、4K 與 8K 解析影像大小差異示意圖。作者繪製

以更高的解析度作為電影拍攝規格時，便可以在不損畫質下重新裁切選取景框中要使用的影像範圍。換言之，有更高解析的來源母片，影片作者在電影影像表現上將獲得更多的自由，因為以高解析拍攝的素材，除了可以成為另一種展現細膩影像畫面的結果之外，它也可以進行局部裁切後，再作為另一個電影畫幅內的內容使用。根據 Adrian Pennington（n. d.）針對幾位使用高解析攝影機的電影攝影師所做的訪談報導，[67]作者歸納出幾項使用高解析度拍攝電影時的創作意圖與意義。

首先是可從素材中自由選用想要使用的畫面尺寸。例如攝影師 Erik Messerschmidt 說，《曼克》（Mank, 2020）的素材是在 8K Redcode RAW 中以 2:1 畫幅比拍攝，但成片是以 2.2:1 畫幅比完成，比拍攝素材少了 20%的畫面質量。但因為是在 8K 素材中選用的關係，因此依然保有約 6.5K 的解析度，這已為需要進行重新取鏡和鏡頭穩定效果提供了足夠的空間，最後以 2.21:1 畫幅比和 4K HDR 完成本片。

其次，是能夠強化電影影像觀影時的舒適度。例如在拍攝時全片使用一致的解析度，依據場次內容調整解析度與鏡頭的焦距，建構出更為平緩或可

67　Adrian Pennington (n. d.). 8K Cinematography: The What and the Why. *NAB AMPLIFY*. Retrieved February 1, 2022, from https://amplify.nabshow.com/articles/8k-cinematography-the-what-and- the-why/

數位電影製作基礎知識與運用

降低鏡頭銳利度，以便和人物心境能夠呼應的視覺風貌。攝影師 Stéphane Fontainey 在《莫愛》（*Ammonite, 2020*）的影像風貌設計上，希望能夠表達出對感情壓抑的直接與殘酷，因此會不斷需要在鏡頭中凸顯製作標本時的手部表情，以和壓抑不能產生同性間的激情可以有所對應的影像表現之思維。

再者，高解析能夠獲得與保留相當多的影像細節，也有利於視覺效果的合成使用。Peter Deming 認為高解析拍攝的電影素材能有很多細節，有利於與視覺效果搭配使用。以電腦動畫完成的視覺效果和高解析的數位電影影像搭配時，兩者的影像質感越接近，完成的影像效果會更一致，這有利於以視覺效果作為強化的角色。《變種人》（*The New Mutants, 2020*）與《女巫們》（*The Witches, 2020*）和《未來之書》（*The Book of Vision, 2020*），與影集《上帝之鳥》（*The Good Lord Bird, 2020*）的表現相當貼合，就是因為高解析度明顯地起了相當大的作用。Jörg Widmer 進一步指出，當察覺拍攝時可獲得高質量的影像訊號時，就是保證後期製作的影像在使用上顧忌就愈低。例如以 8K 拍攝時也就毋須擔心需要進行局部放大來與 VFX 鏡頭配合時，會造成影像質量的差異，即便向下採樣為 4K 影像也不用擔心噪訊會發生，保留了相當多的細節。

另外高解析度搭配大片幅的影像，能夠讓影像和敘事人物產生一種更為貼近的感受。Shelly Johnson 便認為搭配大片幅的高解析影像，因為成像圈較大而減輕了鏡頭在光學像差上的失真現象，例如使用短焦鏡頭時，場景中的紋理層次和深度感，會有很大幅度的提升，也因減弱了影像中人物邊緣的銳利度，進而形成影像中的人物更接近人眼視覺感知上的存在感，因此產生一種與敘事人物更為貼近的視覺感。

最後則是來源母片可成為未來再利用的資產（assets）。Peter Deming 強調，以高解析拍攝電影時，可保留下來最高質量的來源母片，以利未來可能的運用。就像電影的數位典藏工作一樣，因為負片的寬容度相當豐富，在完成數位修復後許多可以加值再運用的模式都被開發出來了，8K 影像的未來也應是如此。

即便電影是以高解析拍攝，影院的商業模式並不會投入過多觀眾在視覺

感知上不能察覺的變化，依然是以 2K（2048 × 1080）作為上映的標準規範。假如製作和發行全流程都以 8K 進行的話，從攝影器材和素材儲存與影像處理所需的設備、人力和時間等資源成本將會相當龐大，因此產業要以此作為製作標準的步伐推想也不會如此快速。本書寫作時 8K 解析的影像多僅限於發布在 Youtube 中的影片，內容上很高的比例也多為地景風貌或旅遊景象。反之，遊戲因為屬於個人或小團體之故，只要硬體支援的話，高解析的影像將更容易使用，因此多數的遊戲已都可支援高解析度的畫面。

（二）高格率影像－再現真實的探索

時間解析度，是指影像獲取採集或再現設備上，單位時間內對運動主體在活動影像對應於時間的頻率，單位是Hz，在電影技術中就是每秒的拍攝與放映格率（單位為格／秒，標示為fps）。人類肉眼的時間解析度在144fps時可以完全避免感知到閃爍偽影，但當調高空間解析時人眼可以感受到200fps的閃爍偽影，甚至也有對500fps閃爍偽影的反應出現（James Davis, Yi-Hsuan Hsieh and Hung-Chi Lee, 2015）。[68]這呼應了S3D立體電影需把放映格率提升為每秒144格的原因。[69]

高格率（High Frame Rate，簡稱HFR）的意思，不同於改變影像速率的升格攝影，而是把每秒拍攝與放映格率以不同於現有的每秒24格提升為48、64甚至120格。之所以會有這種提議和使用，最主要的出發點來自於希望改善24格率所容易產生的閃頻（flicker）、抖動（judder）和拖曳（strobing）與動

[68] James Davis, Yi-Hsuan Hsieh and Hung-Chi Lee (2015). *Humans perceive flicker artifacts at 500 Hz. Scientific Reports 5*, 7861, 1-2. https://doi.org 10.1038/srep07861

[69] S3D 是 Stereoscopic3D 的簡稱，中譯為 3D 立體電影。S3D 電影的製作上，有雙影像的立體拍攝、CG 生成與 2D/3D 轉換等三種方式。雙影像的立體拍攝共計有3 種方法，包括了以平行支架雙機、垂直支架雙機、和對向支架雙機等。無論何種方式都是運用兩個相同影像所造成的雙眼視差（binocular disparity）來創作。人的右眼和左眼相距大約 6 至 6.5cm 之間。因此，這個視差使得映入左右兩眼的影像產生了差異。當眼睛和景物的距離變近時，這種差異就會變大，反之則變小。視覺神經和大腦就是根據這個來感知立體的。可詳見《數位電影製作概論》第二版一書第五章。

態模糊（motion blur）等的影像失真現象。

《2001 年太空漫遊》的特效指導（Special Photographic effects Supervisor）Douglas Trumbull（1942-2022），[70]受到導演史坦利・庫柏力克（Stanley Kubrick, 1928-1999）對高格率影像的評價，使得他針對不同於既定的電影拍攝格率產生興趣。他在隸屬於派拉蒙影業（Paramount Pictures）的 Future General Corporation 的實驗室中，發現提高拍攝格率可以有效提升觀眾生理和心理反應，而 60fps 的影像也能有效消解上述影像失真的情形，便開發出 70mm5P、每秒 60 格名為 Showscan 的高格率拍攝與放映系統。

在以 24 格率為基準的電影業界，並無法輕易改變成上述的規格。加上 HFR 影像被視為不像電影，反倒像是現場活動之故，Showscan 便僅能作為用來拍攝博覽會、或樂園遊樂設施與模擬訓練機（Simulator）用的影片。例如日本大阪環球影城《魔鬼終結者續集立體版》（T2 3-D: Battle Across Time, 1996），採用真人搭配電影的表演秀，其中的影片便是以 Showscan CP-65 攝影機拍攝。這種以每秒 60 格的速率搭配了真人演出，把表演的實時性和臨場感發揮得適得其份。直到採用高格率拍攝，在視覺感呈現出一種近似現場表演的《阿凡達》出現後，Douglas Trumbull 才體會到當有類似情節內容時，影像適合以 HFR 來表現（Russell Brandom, 2013, January 2）。[71]

數位攝影機在水平搖攝（pan）時容易發生影像抖動和拖曳，造成觀眾無法辨識景物輪廓的障礙。S3D 電影需把左右兩眼影像在腦中融合，進而增加人眼和腦部負擔與不適感，導致這現象在 S3D 電影更嚴重（森田真帆，

[70] 美美國籍導演、視覺特效指導。曾擔任《2001 年太空漫遊》、《第三類接觸》（Close Encounters of the Third Kind, 1977）、《星艦迷航記》（Star Trek: The Motion Picture, 1978）、《銀翼殺手》、《永生樹》（The Tree of Life, 2011）等電影的特效指導，和擔任《魂斷天外天》（Silent Running, 1972），《尖端大風暴》（Brainstorm, 1983）的導演。

[71] Russell Brandom (2013, January 2). Meet the Hollywood eccentric who invented high frame rate film 30 years before 'The Hobbit'. The Verge. Retrieved from https://www.theverge.com/2013/1/2/3827908/meet-the-hollywood-eccentric-who-invented-high-frame-rate-film-30

2011 年 4 月 6 日），[72]因此詹姆斯・卡麥隆便捨棄 24 格率採用 48-60 格拍攝，目的就是要把 S3D 電影容易造成頭痛的問題加以解決。彼得・傑克森（Peter Jackson）以 48 格率拍攝《哈比人：意外的旅程》（*The Hobbit: An Unexpected Journey*, 2012），察覺這個規格的影像，比以往 24 格率的電影更鮮明細緻、動作更順暢（引自福田麗，2011, April 14）。[73]而《哈比人：意外的旅程》的攝影指導 Lesnie 則說，在試拍階段便已經確定採用 48fps、270 度快門開角度的拍攝模式，加上是以透鏡分光方式的 S3D 立體拍攝之故，影片的標準曝光值會設定在 250（ISO），提高整體照度避免畫面因為照度不足造成的視覺閃動感（Mike Seymour, 2012, December 24）。[74]此外為了避免場景道具呈現過度的真實感、反倒造成影像的不厚實之顧忌，美術道具服裝和化妝也在質感和質地上更加要求。

在彼得・傑克森也支持 HFR 的氛圍下，Douglas Trumbull 接著強調數位攝影機快門不需和底片攝影機的物理快門一樣，必須不斷重複開啟和關閉，造成拍攝動作影像時會有一半影像消失的缺憾。數位電影攝影機快門可以持續全部開啟，因此便以 Phantom HD 高速攝影機升級為 Digital Showscan，進行 HFR 的實驗，再次強調 60 格率是人眼觀看動作表演時最適當的還原速度（Showscan Entertainment, 2014）。[75]從實驗結果得到每秒 60 格的影像比 24 格有更明顯且邊緣更清晰的結果。120fps 拍攝可輕易地把影片以每 5 格為單位，溶疊前 3 格並放棄後 2 格後，把格率調整回 24 格的影像。這種方式也可以處理為 60fps，讓影像足夠清楚也能夠保有動作上的力道。如圖組 6-31 是以 120 格率拍攝後處理成 24 格率與 60 格率的影像比較。

[72] 森田真帆（2011 年 4 月 6 日）。〈3D での頭痛を解消アバタばた―2&3 の映像をもっとすごいことになる！ジェームズ・キャメロン監督、映像革命を宣言〉シネマトウディ。取自 http://www.cinematoday.jp/page/N0031473

[73] 福田麗（2011, April 14）。ピーター・ジャクソン監督、『ホビット』で映像革命宣言！通常の倍、毎秒 48 コマで撮影することを明かす。シネマトウディ。取自 http://www.cinematoday.jp/page/N0031648

[74] Mike Seymour (2012, December 24). The Hobbit: Weta returns to Middle-earth. *Fxguide*. Retrieved from http://www.fxguide.com/featured/the-hobbit-weta/

[75] Showscan Entertainment (2014). Showscan Digital 60fps[video file]. Retrieved January 30, 2020, from https://vimeo.com/105838602

圖組 6-31　以 120 格率拍攝後處理成（左）24fps 與（右）60fps 時，動態模糊的視覺感差異。擷自：Showscan Entertainment (2014)。[76]

　　《比利‧林恩的中場戰事》（*Billy Lynn's Long Halftime Walk*, 2016）和《雙子殺手》，是李安接連著以 4K、S3D 和 120 格的 HFR 作為拍攝規格的電影。在《少年 Pi 的奇幻漂流》（*Life of Pi*, 2012）中，以傳統的 24 格率拍攝人物表演，不僅察覺人物在移動時影像的動作表現偶爾會有遲緩感，臉部神情的表演細節也會產生模糊的現象。之所以採用高格率的拍攝規格，便是希望針對上述影像表現上的不滿能有所改善的嘗試。從成品上看來確實沒有任何動作遲滯，不再有任何細節模糊不清，陰影下的事物依舊層次分明，能看到的甚至比肉眼還仔細亮麗，展現出比真實更鮮明銳利的超真實（hyper-reality），實現了導演希望能夠把人臉看清楚，與故事都在其中的意圖（林郁庭，2016 年 11 月 6 日）。[77]

　　以往 S3D 電影為了提高觀影舒適度，會在上映時以 72 格率上映，意味著同一影格重複 3 次，加上左右眼分光觀影所以每秒總共觀看了 144 格的影像。《比利‧林恩的中場戰事》一片因為採用 120 格拍攝便無需增加單一格數的複製，減少了 S3D 電影放映時的影像閃爍和抖動感，明顯提高觀影感受。即便一般影院也能夠獲得一定程度的改善（曾志剛，2018）。[78]拍攝規格

[76] Showscan Entertainment (2014). Showscan Digital 60fps[video file]. Retrieved January 30, 2020, from https://vimeo.com/105838602

[77] 林郁庭（2016 年 11 月 6 日）。《比利‧林恩的中場戰事》：李安用超真實 3D 給我們的教訓。端傳媒。取自 https://theinitium.com/article/20161116-culture-movie-billylynn-120fps/

[78] 曾志剛（2018）。數字電影高質量影像控制（頁 204-205）。北京：中國電影出版社。

同樣採用 120HFR 的《雙子殺手》，李安進一步表示是希望能把影像感，呈現得比真實更鮮明銳利的超真實。透過人臉複雜而微妙的神情，讓觀眾明顯感受到緊張感。李安成功藉由充分地讓每個不同規格的媒體，發揮自己和觀眾交流的能力，讓觀眾都能擁有特務殺手的敏銳視覺（雀雀看電影，2019 年 10 月 23 日）。[79]

對於視網膜上的真實運動，人類視覺系統具有主動去模糊化的能力。也就是說，運動中的物體看起來比預期的動態模糊更清晰，影像的拖曳現象會輕微地發生感知銳化，視覺系統也不會簡單地僅保留運動影像中的銳利邊緣。因此場景中的物理模糊，與對該模糊的感知之間的關係不容易預測。此外觀眾的偏好也可能受到復雜的因素影響，例如過去的經驗（David Burr, Michael J. Morgan, 1997）。[80]針對 S3D 的影像而言，觀眾對於較為平緩的運動，傾向把格率提高為至少每秒 48 格，對於較有速度感的運動影像則偏好 60 格（Laurie M. Wilcox, Robert S. Allison, John Helliker, Bert Dunk and Roy C. Anthony, 2015）。[81]另有研究顯示，未來的沉浸式影像格式中，格率至少應為 100Hz（格）（Alex Mackie, Katy C. Noland and David R. Bull, 2017）。[82]這些似乎都預告著 HFR 似乎正在改變影像表現的世界。

《雙子殺手》中的運動鏡頭，受惠於高格率的優勢，讓橫搖、橫移或高光比高反差的運動鏡頭畫面，展現出流暢順滑律動感，已經沒有抖動現象。片中亨利（威爾·史密斯飾）和丹妮（Mary Elizabeth Winstead 飾）兩人在酒店躲避掃射的段落，再搭配以 CG 補強場景的重建後，以超慢動作效果呈

[79] 雀雀看電影（2019 年 10 月 23 日）。《雙子殺手》褒貶不一⋯其實這部依然很「李安」，粉絲究竟抱持怎樣的期待？商周。取自 https://www.businessweekly.com.tw/ style/ blog/3000543

[80] David Burr, Michael J. Morgan (1997). Motion deblurring in human vision. *Proceedings: Biological Sciences*, 264, 434.

[81] Laurie M. Wilcox, Robert S. Allison, John Helliker, Bert Dunk and Roy C. Anthony (2015). Evidence that Viewers Prefer Higher Frame Rate Film. *ACM Transactions on Applied Perception*, *12*(4),10. https://doi.org/10.1145/2810039

[82] Alex Mackie, Katy C. Noland and David R. Bull (2017). High Frame Rates and the Visibility of Motion Artifacts. *SMPTE Motion Imaging Journal 126*(5), 57. https://doi.org/ 10.5594/ JMI.2017.2698607

現出相當具視覺衝擊性的影像。但是在夜景表現上卻有喪失細節的不利現象（朱梁，2020）。[83]即便如此，本片在技術使用面並未有過大的失誤，但卻與觀眾對於內容審美上發生抵觸，例如片中亨利本人與復製人的年輕亨利，兩人在價值與精神面的非同一性造成形象期待上的失衡，以及觀眾們對於新技術在視覺感官上的期待失衡等（馬廣州，2020），[84]都讓電影技術和文本的契合與否產生遲疑，造成本片未能如技術領域開拓疆土般的受人關注。

　　作為導演，Douglas Trumbull 曾以 Showscan 拍攝《Leonardo's Dream》（1989）一片後也曾提出批評道，以高格率拍攝的影像非常鮮明。對劇情片來說，過於貼近寫實的影像並不適合，因此劇情片的拍攝格率應該還是以每秒 24 格為宜。但是強調現場真實性的紀錄片，高格率影像可能較為合適（大口孝之，2013）。[85]高格率影像可展現出臨場或現場感，當然可以作為另一種影像藝術表現的策略。但過於歷歷在目與臨場感的影像，讓觀眾們的視覺感知產生不適，進而造成和對影片期待的視覺風貌形成落差。此外這也會和電影是以虛構為基礎所建構起來的敘事特質，在心理上的想像產生矛盾，而容易讓人拿來和既有的電影影像感做比較。例如缺少動態模糊，難以感知到動作的緩急差異、畫面感像電視劇、細節太過豐富等的負面評價便可能出現。對於創造一種觀眾們也樂於接受的新形式觀影要件，影片作者在嘗試的路上需有更多對話的機會。

（三）高動態範圍影像—人眼視覺感知的再現

　　人眼對光線強弱的適應可分為暗適應與亮適應，從明亮環境進入到黑暗中後，眼睛需要一段較長時間適應後才能看得清楚，稱為暗適應。反之在暗黑環境進入到明亮處時，眼睛需經一段時間才能看見明亮景物的現象，稱為

[83] 朱梁（2020）。唯快不破─從《雙子殺手》看高禎頻技術的前世今生。電影新作，1，14。

[84] 馬廣州（2020）。李安電影《雙子殺手》觀眾審美期待失衡研究。電影文學，（7）總 748，99-101。

[85] 大口孝之（2013）。ハイフレームレートと立体映像を考える。映画テレビ技術誌，726，55。

亮適應。最初的暗適應可以在大約 4 秒內發生，但若是要讓視覺桿狀細胞對光的適應轉換成暗視覺狀態，所需的暗適應時間約需 30 分鐘，這個過程允許人眼達到大約 1,000,000：1 的總動態範圍（120dB，跨多個場景的最大可達動態範圍）。暗適應所需的時間比亮適應長，加上因為人眼視覺系統的動態範圍大約為 120dB，導致在明亮光線下能看到的明亮物體，與暗適應後在黑暗中能看到的暗黑場景之間的比例會產生較大落差，造成強光下人眼較難看到陰影中的細節，此時人眼的動態範圍約僅有 40dB，視網膜的明暗對比度約為 100：1（40dB，場景內最大動態範圍）。上述這種對光的適應力與瞳孔的適應力無關（Darmont Arnaud, 2012）。[86]

上述的說明代表人眼的極端動態範圍相當於攝影機的 20 檔。[87]雖然相當極端，但在真實世界中明暗差異劇烈的場景的狀況卻並非沒有，但是面對這樣人眼可以產生視覺知覺的景像，在攝影的世界中可否重現則相當考驗。因為人眼的動態範圍並未改變，但可否再現人眼動態範圍的影像，則受制於攝影機對動態範圍是否具有辨識與記錄能力，以及觀影平台能否再現這些具有高動態範圍影像的能力而定。

動態範圍的影像世界，正朝向使用高動態範圍（HDR）作為獲取、處理及重現影片內容或影像的方式。要了解 HDR 首先需要了解何謂動態範圍。動態範圍就是對光源強度記錄的能力，影像明暗度除了會產生高光對比的差異外，也會影響影像在色彩濃淡上的程度與變化。因此動態範圍中的寬容度是電影影像表現時的重要手段，使用方法之一便是透過改變場景陰影與亮部細節，來強調或改變明暗與濃淡的比值。

HDR，是一個可以運用的光的範圍，並可以描述為最大／最小反應與光的比率。它必須能用測光錶測量，但它不能以數位化儀器的量化數據或數量來計算（John J. McCann, Alessandro Rizzi, 2011）。[88]因此，資深調光師便強

[86] Darmont Arnaud (2012). *High Dynamic Range Imaging Sensors and Architectures* (p. 37). Bellingham, WA: SPIE Press.

[87] 每一檔的進光量差距為 6dB，以此計算等於 20 檔。

[88] John J. McCann, Alessandro Rizzi (2011). *The Art and Science of HDR Imaging* (p. 12). Hoboken, New Jersey: John Wiley & Sons.

調，HDR 是在拍攝現場所做出來的。電影攝影師便因此強調，HDR 沒有準確的定義，但是普遍認為不應低於 13 檔，一般來說標準是 15 檔。大部分最新的電影攝影機能做到 14-15 檔次，在沒有後期高光壓制或者提亮陰影的情況，現在的電影底片大約有 14 檔的寬容度（Curtis Clark, 2018）。[89]再以場景照度的峰谷值的坎德拉，換算成 T 光圈值後，12 檔光圈的動態範圍比是 4,000:1，13 檔的是 8,000:1，14 檔是 16,000:1；15 檔的則是 32,000:1。

　　對照本書第五章表 5-6 主要數位電影攝影機的動態範圍以光圈檔次表示概況，多在 14～17 檔之間，與 2000 年時的攝影機動態範圍大約限於 10 檔的現象相比照後可得知，這 20 年來攝影機在動態範圍的處理能力上有相當大的進步。這意味著攝影機在影像明暗變化程度的可表現性越來越強，成為影片作者可以用來作為影像表現的工具。當電影攝影機具有使用 HDR 的功能或選項時，它便能提供使用者即使在高反差的現場環境中，也能夠建構起一個陰暗部分的細節紋理是明晰可辨的，而高光部分依然保有豐富層次的影像創作方式。

　　許多攝影機製造商紛紛強調 HDR 可以提供身臨其境的觀看體驗。例如 SONY 公司便強調它能獲取明亮的高光和深陰影細節，以及微妙的色彩細微差別，就像用肉眼觀看場景一樣，HDR 保留了完整的動態範圍，捕捉光線和陰影的微妙表達，放大了每位故事講述者的想像力。RED 公司強調，擁有更高的動態範圍可以提高曝光和後期製作的靈活性，擴大戲劇性和光線不均勻場景的可能性，並增強影像質量和細節。ARRI 公司則提出說 HDR 是一項重要的新技術，它可以立即明顯改善影像質量，即使對於非專業人士的眼睛也是如此。由此可見各家攝影機製造商都把 HDR 的拍攝作為其性能的代名詞之一。但如同先前提及，HDR 是在拍攝現場完成的。因此在現場便需要把場景曝光值的明暗對比，做到符合創意表現的比例，才可實現符合 HDR 的影像感。如圖組 6-32。

[89] Curtis Clark (2018). *Understanding High Dynamic Range (HDR) A Cinematographer Perspective White Paper* (p. 2). Retrieved from https://cms-assets.theasc.com/curtis-clark-asc-understanding-high-dynamic-range.pdf?mtime=20180502122857

圖組 6-32　上圖為以 12bit log 對數方式獲取的場景影像，下圖為場景曝光值對比關係圖，x 軸 T 光圈值 0 是 18%中性灰卡的位置，y 軸是 12bit 的場景曝光值。

資料來源：Curtis Clark (2018, p. 3)。[90]

[90] Curtis Clark (2018). *Understanding High Dynamic Range (HDR) A Cinematographer Perspective White Paper* (p. 3). Retrieved from https://cms-assets.theasc.com/curtis-clark-asc-understanding-high-dynamic-range.pdf?mtime=20180502122857

　　HDR 的目的是要使影像獲得最大範圍的亮部訊息，由此能增加畫面亮部與暗部的細節和層次，使影像更接近人眼所見的真實。但是觀影平台是否也具有能夠展示高動態範圍影像的能力，則是另一個重要條件。陰影細節和最高光的細節之間大約在 14、15 檔之間，假如要使用監視器和數位投影機來顯示高動態範圍攝影機的影像，就要使用比標準動態範圍（Standard Dynamic Range，簡稱 SDR）更高亮度的顯示器才可實現。負片可以獲取 14 檔的場景曝光值，因此高動態範圍一直是電影的表現核心。但是監視器和影院投影機是僅為標準動態範圍顯示的成像參數設計，這便限制了 HDR 影像獲取的再現條件。

　　在攝影時要把握正確顯示 HDR 的關鍵，是增加陰影細節、加上強化中上段的色調密度與高光部分的級別，以利事後可以為影像的再現增加更大的深度和密度。同時要盡量保持純黑色調，使其具有細緻入微的陰影細節、出色的對比度漸變和使用適當的監視器，在整個動態範圍內進行適當的色彩再現。此外也要注意 Gamma 值以及電—光轉換函數的匹配，[91]需符合 ST 2084 的規範，也就是 Rec.2020 的色域，來完成高動態影像的反映（Curtis Clark, 2018）。[92]

　　實現 HDR 的影像在攝影、後期處理與最終顯示時都必須要符合相關的要求，才可以達到影像的再現。也因此 HDR 尚未有一致性的規範。2014 年杜比（Dolby）公司首度公布其名為 Dolby Vision、中文稱為杜比視界的電影 HDR 規範。此規範採用的是杜比公司研發的 Dolby Vision PQ-HDR EOTF（感知量化-HDR 電-光轉換函數），將亮度標準定義在 10,000 尼特（nits）。但目前還無法實際有顯示設備能達到這一亮度，因此目前 Dolby Vision 的亮度目標是 4,000 尼特。藉由重新安排亮度分佈曲線、增加傳輸及位元深度達 12bit、

[91] 電-光轉換函數，原文 Electro-Optical Transfer Function，簡稱 EOTF。意味著顯示器的輸入訊號對應實際光輸出所描繪出來的曲線，而這條曲線必須符合影像標準的要求，才能正確顯示影像。

[92] Curtis Clark (2018). *Understanding High Dynamic Range (HDR) A Cinematographer Perspective White Paper* (pp. 4-5). Retrieved from https://cms-assets.theasc.com/curtis-clark-asc-understanding-high-dynamic-range. pdf?mtime=20180502122857

製作環境參數等後設資料（metadata）後送等方式，以避免重新分佈後亮度不連續的問題，更能在影像傳輸給顯示器時精準還原 HDR 影像，已納為 SMPTE 2084 的規範，並向下相容 Recommendation ITU-R BT.2100（簡稱為 REC.2100 或 BT.2100）規範。《明日世界》（*Tomorrowland, 2015*）是首部以此規範拍攝的電影。

此外，關於電視的 HDR 規範上，英國廣播公司 BBC 與日本放送協會 NHK 承襲了 Dolby Vision 的標準提出了稱為混合對數伽瑪分佈的 HLG（Hybrid Log-Gamma，簡稱 HLG），以及消費者技術協會（Consumer Technology Association，簡稱 CTA）所提出的開放規格的 HDR10，和三星公司所開發 HDR10+，共三種。所有的色彩空間都符合 BT.2100 或 2020 的規範。當前許多網路串流平台已有相當多的影片提供符合上述 HDR 規範的影音節目供顯示器具有解碼 HDR 功能的觀影，國際性的 OTT 串流平台如 Netflix 和 Disney+與愛奇藝國際站，和國內的 MyVideo 等，都可提供 Dolby Vision 或 HDR10+規範的 HDR 影音節目觀影服務。對應於使用監視器的標準要求，可以依據表 6-2，HDR 顯示平台的亮度需求作為參考。

表 6-2　影院與其他顯示平台的亮度需求簡表

顯示平台環境	一般影廳	Dolby Vision(Cinema)	Dolby Vision
亮度	51尼特(16呎朗伯)	108尼特(32呎朗伯)	1000-4000尼特
顯示平台環境	HDR專業級監視器	HDR消費級電視機	SDR專業和消費級監視器
亮度	400-4000尼特	500-2000尼特	75-250尼特

註 1：尼特（Nitsm，nt）是計算每平方公尺上的燭光亮度。也等同於燭光每平方米（cd/m²）亮度。

註 2：呎朗伯（Foot-Lamberts, ft-L）是一種表示照度的單位，是美國常用的英呎面積單位。也就是每 1 平方英呎上的流明度。1 呎朗伯（ft-L）=3.183 燭光／平方米（cd/m²）。

作者整理製表

為了取得或保有更多細節，以高解析度拍攝電影是獲得高質量影像的必要條件。但解析度並不等同於高清晰度，當拍攝對象細節越豐富時，便需要更高的拍攝格率來提高影像質量，同時也為了實現更接近人眼視覺，在明暗

與色彩的領域，則需要藉由高動態範圍的影像，從攝影現場、影像中間處理與最終顯示平台上，尋找符合色域標準的表現基礎，也是影片作者最期望能夠藉由作品來實現的一種期待或企圖。

　　透過有關《阿凡達：水之道》（*Avatar: The Way of Water*, 2022）的訊息，有助於理解電影以高解析、高格率和高動態範圍製作與展映的趨勢。除了動態捕捉素材以外，電影在 2018 年開始進行實景真人部分的主體拍攝，攝影機是 SONY VENICE 65 的全片幅（36mm x 24mm），選擇 6K CMOS 影像感測器，用 48 格率拍攝。採用較高格率拍攝的原因是希望在例如水下或某些飛行場景時，可以增強 S3D 的臨場感，但是較平凡的場景則為了維持電影感依舊使用 24 格率，避免影像出現超現實感（James Cameron，引自 Marcu Lim, 2022, October 6）。[93、94]高格率讓片中植披茂密的潘多拉星球更有光澤感，外星野生動物的逼真性和水中段落的細緻入微更是令人信服，動作場景給人一種難以置信的身臨其境的感覺。被媒體讚譽為是迄今把高格率使用得最好的電影（Devindra Hardawar, 2022, December 13）。[95]製作完成後也在配置有杜比影院（Dolby Cinema）系統的影廳提供高動態範圍的觀影（Dolby, n. d.）。[96]

　　從表 6-3，主要數位電影攝影機影像感測器、拍攝格率和動態範圍來看，數位電影攝影機依據功能與定位，分別或各自具備較大尺寸影像感測器、拍攝時可選擇較高格率、以及更多光圈檔位的高動態範圍等功能，作為實現高解析、高格率和高動態範圍的「三高」模式，以利影片作者得以構築出更具

[93] Marcu Lim (2022, October 6). James Cameron Using a 'Simple Hack' to Achieve High Frame Rate on 'Avatar: The Way of Water. *Variety*. Retrieved from https://variety.com/2022/film/news/james-cameron-simple-hack-high-frame-rate-avatar-the-way-of-water-1235394544/

[94] 影院放映時無法支應放映中影片有不同格率，所以《阿凡達：水之道》的 DCP 是以 48 格率製作，在無需較高格率的段落則把相同影格複製兩次，讓觀眾視覺感知維持在 24 格率的影像感。

[95] Devindra Hardawar (2022, October 22). 'Avatar: The Way of Water' is the first great high frame rate movie'. *Engadget*. Retrieved from https://www.engadget.com/avatar-the-way-of-water-review-hfr-high-frame-rate-170058030.htm

[96] Dolby (n. d.). Dolby Cinema Theatrical Releases. *Dolby Professional*. Retrieved December 3, 2023, from https://professional.dolby.com/cinema/theatrical-release

沈浸感的電影表現語境。[97]

表 6-3　主要數位電影攝影機影像感測器、拍攝格率和動態範圍

製造商	ARRI			
攝影機型號	ALEXA 65	ALEXA 35	ALEXA LF	ALEXA Mini LF
影像感測器	ARRI A3X CMOS	Supeer 35 CMOS單板式ALEV-IV	CMOS單板式ALEV-III	CMOS單板式ALEV-III
快門模式	滾軸快門	滾軸快門	滾軸快門	滾軸快門
影像感測器尺寸mm	54.12x25.58(Open Gate)	27.99 x 19.22 (ARRIRAW Open Gate 4.6K 2:3)	36.70x25.54(ARRIRAW Open Gate 4.5K 2:3)	28.25x18.17(MXF/ARRIRAW Open Gate 3.4K 1:1.55)
拍攝格率	20~60fps(Open Gate)	0.75~120fps:ProRes HD/0.75~120fps:ProRes 16:9 2K	0.75~100fps:ProRes 0.75~90fps(Arri Raw)	Open Gate LF 40fps LF 16:9 UHD 60fps
動態範圍	14 Stop	17 Stop	14 Stop	14 Stop

製造商	ARRI			ASTRODESIGN
攝影機型號	ALEXA SXT PLUS	ALEXA Mini	AMIRA	AB-4815 8K 120Hz
影像感測器	CMOS單板式ALEV-III	CMOS單板式ALEV-III	超35mm CMOS Sensor	超35mmCMOS
快門模式	滾軸快門	滾軸快門	滾軸快門	滾軸快門
影像感測器尺寸mm	28.25x18.17 (ARRIRAW Open Gate 3.4K 1:1.55)	28.25x18.17(MXF/ARRIRAW Open Gate 3.4K 1:1.55)	26.40x14.85(ProRes 4KUHD)	24.576x13.824
拍攝格率	0.75~120fps:ProRes HD/0.75~120fps:ProRes 16:9 2K	0.75~200fps:ProRes 422,422HQ.4444 HD/2K	0.75~200fps:2K,HD	8K/120p,23.98p/24p/25p/29.98p/30p/50p/59.94p/60p/119.88p/120p
動態範圍	14 Stop	14 Stop	14 Stop	12 Stop

製造商	RED Digital Camera			
攝影機型號	RED V-RAPTOR 8K VV	RED V-RAPTOR 8K RHINO S35	RED V-RAPTOR XL	DSMC2 GEMINI 5K S35
影像感測器	V-RAPTOR 8KVV 3.5K萬畫素CMOS	V-RAPTOR 8K S35 3.5K 萬畫素CMOS	V-RAPTOR 8KVV 3.5K萬畫素CMOS	GEMINI 1540萬畫素雙感光度CMOS
快門模式	滾軸快門	滾軸快門	滾軸快門	滾軸快門
影像感測器尺寸mm	40.96x21.60	26.21x13.82	40.96x21.60	30.72x18.0
拍攝格率	8K 17:9 120fps/8K 2.4:1 150fps	8K 17:9 120fps/8K 2.4:1 150fps	5K (5120x2700)96fps	5K (5120x2700)96fps
動態範圍	17 Stop	16.5 Stop	17 Stop	16.5 Stop

製造商	RED Digital Camera	Panasonic		
攝影機型號	RED KOMODO 6K	VARICAM 35	VARICAM LT	AU-EVA1
影像感測器	KOMODOTM 19.9MP 超35mm	4K 超35mm CMOS影像感測	4K 超35mm CMOS影像感測	5.7K 超35mmCMOS
快門模式	滾軸快門	滾軸快門	滾軸快門	滾軸快門
影像感測器尺寸mm	27.03x14.26	26.68x14.18	17.3x13	S35:24.596x12.969 4/3:19.436x10.251
拍攝格率	REDCODE RAW 6K40fps/5K 50fps/4K 60fps/2K 120fps	4K/QFHD /2K/HD 1~120fps	2K/HD:240fps 或 200fps	S35 2K•FHD 最大 120fps 4/3•2K•FHD最大 240fps
動態範圍	16 Stop	14 Stop	14+ Stop	14 Stop

數位電影製作基礎知識與運用

[97] 沈浸感，原文為 immersion，可再簡要區分為感知沈浸與心理沈浸。感知沈浸可以藉由物理裝置來實現，例如讓身體處於某種由裝置或設備產生感知刺激的環境中，讓使用者以為自己處在一個特定的情境內。心理沈浸則是當事人全神貫注在故事或情節中。詳見本書結語的沈浸感與電影製作。

表 6-3　主要數位電影攝影機影像感測器、拍攝格率和動態範圍（續）

製造商	SONY			
攝影機型號	VENICE II 8K/6K	VENICE 6K	F65RS	PXW-FS7 II
影像感測器	8K/6K 全片幅CMOS感光元件	6K 全片幅CMOS感光元件	8K 超35mm 單板CMOS	4K 超35mm CMOS 影像感測
快門模式	滾軸快門	滾軸快門	滾軸快門&實體快門	滾軸快門
影像感測器尺寸mm	35.9x24.0	35.9x24.0	24.7x13.1	25.5x15.6
拍攝格率	8/6K 3;2 1-30fps, 8K 16:9 1~110fps, 5.8k17:9 7.7k16:9 1-60fps 4K 2.39:1 1-120fps 4K 4:3 1-75fps 6K 3:2 1-60fps	4K 17:9 3.8K 16:8 1-110fps 4K 2.39:1 1-120fps 4K 4:3 1-75fps 6K 17:9 5.7K 16:9 6K1.85:1 4K 6:5 1-72fps 6K 2.39:1 1-90fps	4K RAW1~200fps,2K RAW 1~240fps （RAW 使用AXS-R5時）	HD XAVC-I 1~180fps HD XAVC-L 1~120fps QFHD XAVC 1~60p 2K RAW 120/240fps
動態範圍	16Stop/8K+	15+ Stop	14 Stop	14 Stop(S-Log3)

製造商	SONY		Blackmagicdesign	
攝影機型號	PXW-FX9	ILME-FX6	Blackmagic URSA Mini Pro 12K	Blackmagic URSA Mini Pro 4.6K G2
影像感測器	6K 全片幅EXMOR R影像感測17:9	4K 全片幅EXMOR R影像感測	12K 超35mm影像感測器	4.6K 超35mm CMOS
快門模式	滾軸快門	滾軸快門	滾軸快門	滾軸快門
影像感測器尺寸mm	35.7x18.8	35.7 x 18.8	27.03x14.25mm	25.34x14.25
拍攝格率	全幅2K 1~60/100/120/150/180fps 超35mm 2K 1~60/100/120fps	HD XAVC-I 1~180fps HD XAVC-L 1~120fps QFHD XAVC 1~60fps 2K RAW 120/240fps （使用選配機器時）	12K 17:9 全幅感光~60fps 12K 2.4:1~75fps 8K DCI全幅感光~120fps 8K 2.4:1 及4K 2.4:1~160fps 8K DCI全幅感光~120fps	4.6K~120fps UHD-150fps/HD-300fps
動態範圍	15+ Stop	15+ Stop	14 Stop	15 Stop

製造商	Canon			
攝影機型號	EOS C 700 FF/EOS C700 FF PL	EOS C500 MK II	EOS C700/EOS C700 GS PL	EOS C300 MK III
影像感測器	全片幅CMOS 影像感測	5.9K 全片幅CMOS 17:9	4K 超35mm CMOS	4K 超35mm 雙增益輸出影像感測
快門模式	滾軸快門	滾軸快門	滾軸快門/GS PL 全域快門	滾軸快門
影像感測器尺寸mm	38.1x20.1	38.1x20.1	26.4x13.8	26.4x13.8
拍攝格率	4K/2K 23.96p/24p/25p/29.97p/50p/59.94p HD23.96p/24p/25p/29.97p 50p/59.94p/50i/59.94i	5.9K 全片幅 23.98p/24p/25p/29.97p/50p/59.94p 4K 超35mm 23.98p/24p/25p/29.97p/50p/59.94p 2K 超16mm 23.98p/24p/25p/29.97p/50p/59.94p	4K Canon Cinema RAW 1~120fps	4K 120p
動態範圍	15 Stop	15+Stop	15 Stop	16+ Stop(Canon Log2)

作者整理製表

四、進階型態的電影製作─虛擬製作

> 感覺就像我們正在從電影製作 1.0 朝向電影製作 5.0 邁進─我認為
> 沒有任何其他途徑能像這條路一樣讓藝術家興奮、引人入勝或感
> 到自由。
>
> 喬·羅素[98]（引自 Adrian Pennington, n. d.）[99]

（一）虛擬製作的定義

　　虛擬製作（Virtual Production，簡稱 VP），是一個廣義的術語，它所指的是一系列電腦輔助製作、和可在拍攝現場視覺化的電影製作方法。Weta Digital 團隊提出，虛擬製作是物理世界和數位世界的交匯點。英國的 Moving Pictures Company 公司在此基礎之上補充道，VP 是把虛擬實境（Virtual Reality，簡稱 VR）和擴增實境（Augmented Reality，簡稱 AR），與利用 CGI 以及結合遊戲引擎技術，讓電影劇組能在現場立即看到，場景在完成合成和所捕獲鏡頭的進展狀況（Noah Kadner, 2019）。[100]

　　也因此，虛擬製作是利用虛擬空間，進行實時影像製作的一種進階式影片製作工作流程的總稱。它利用了遊戲業的3DCG實時運算技術，在影片需使用CG背景或視覺效果時，可以實時運算並同時以視覺化方式，在拍攝現

[98] 喬·羅素（Joe Russo），是美國電影編劇、導演，與其親弟弟安東尼·羅素（Anthony Russo）以「羅素兄弟（Russo Brothers）」的名號著稱。兩人共同執導由福斯廣播公司（福斯電視台，簡稱FOX）投資的情境喜劇《發展受阻》（*Arrested Development*, 2003）曾獲得艾美獎，也擔任《美國隊長 3：英雄內戰》（*Captain America: Civil War*, 2016）、《復仇者聯盟：無限之戰》（*Avengers: Infinity War*, 2108）及《復仇者聯盟：終局之戰》（*Avengers: Endgame*, 2019）等高概念的電影。

[99] Adrian Pennington (n. d.). "Filmmaking 1.0 to Filmmaking 5.0"- Virtual Production Technology Is Ready. *NAB AMPLIFT*. Retrieved January 30, 2021 from https://amplify.nabshow.com/articles/virtual-production-technology-is-here-its-time-to-advance-the-content/

[100] Noah Kadner (2019). *The Virtual Production Field Guide Volume 1* (p. 3). Epic Games. Retrieved from https://www.unrealengine.com/en-US/virtual-production

場實時獲得最終影像，無須等待後期製作的一種製作方式。它的最大特點就是實時性。受惠於此，劇組全員和演員能夠更全心投入在當下的拍攝工作，降低需要事後補拍的風險，並減輕後期製作的負擔，讓整體製作預算能有效節約（辻田慶太郎，2021年9月1日）。[101]

電影製作根據想像與期待，在製作上也會採取相應的規模和需求。由此可知，虛擬製作是包含了從空間、場景、角色、人物或物件元素，甚至是攝影機等層面，藉由虛實交互作用，實時地在現場獲取拍攝成果，完成影片作者想像世界的一種電影製作方式。

（二）虛擬製作的模式

虛擬製作的模式依據使用需求、設備和運用目的，有幾個不同的種類。本節綜合Noah Kadner與辻田慶太郎的分類，[102]進一步將其統整為：混用藍、綠幕背景的實時模式、運用LED螢幕的攝影機內視覺效果模式、獲取表演模式和虛擬攝影機的視覺化模式，共四種。

1.混用藍、綠幕背景的實時模式

這是利用藍、綠幕作為色彩抽色去背，實現合成效果的基礎模式，原理是利用綠背景或藍背景的去色嵌入法的合成方法。這種模式除了利用去色嵌入的原理外，最大的區別就是以3D動畫所製成的擬真影像，以去色嵌入法作為背景影像，透過虛擬製作、虛擬攝影機的追蹤技術，依據再現的3DCG場景同步調整透視感，進而實現逼真的3DCG合成影像。例如轉播或是實境節目，便可利用這種模式，把合成影像實時送出，完成一種跨度的時空場景。在電影後製作時，則可以把分別完成的實拍人物與3D建模場景，以這種模式進行合成來完成逼真的影像。如《與森林共舞》便是以這種模式製作的電影。圖組6-33，便是採取此種拍攝方式的測試示意圖。

[101] 辻田慶太郎（2021 年 9 月 1 日）。バーチャルプロダクションとは？*Deloitte*。取自 https://www2.deloitte.com/jp/ja/blog/d-nnovation-perspectives/2021/what-is-virtual-production.html

[102] Noah Kadner (2019). *The Virtual Production Field Guide Volume 1* (p. 3). Epic Games. Retrieved from https://www.unrealengine.com/en-US/virtual-production

圖組6-33 上圖為攝影棚現場人物在藍幕背景前模樣,下圖為在現場可
　　　　　獲得的運用藍幕去背完成合成的實時影像。
資料提供:GETOP堅達公司。

2.運用LED螢幕的攝影機內視覺效果模式

　　使用 LED 螢幕的虛擬製作,是一種把真實影像世界與虛擬影像世界結合的製作方式。提及虛擬製作時所指的通常就是這種方式。基本它與利用藍、綠幕背景的實時模式是相同的原理,但差別就是把藍、綠幕改為 LED 螢幕。使用 LED 螢幕的最大特點之一,就是能獲得逼真的照明效果,這也是與藍、綠幕最大的區別。與藍、綠幕模式一樣,目的是要完成把現實世界中的演員,和虛擬世界的場景逼真無瑕結合為一的視覺效果。這種虛擬製

作，適合用來表現前景人物需融入背景場景時的演出設計。

　　這種模式的概念，是當影像從遊戲引擎（Game engine）輸出映現在 LED 螢幕時，利用攝影機追蹤系統，把攝影機內的影像記錄下來完成最終的影像。因為這種實時的影像，能讓演員彷彿身在真實環境，不需事後合成就可見到完成影像的結果，消解了拍攝時最想避免的不確定性。在現場，演員的表演可以更精準，現場的光源效果可以反射在演員身上與現場的陳設物件，提升了影像的真實感以及藝術性。

　　這種製作模式的結構近似於傳統的前投影法和背投影法的視覺效果，但背投影法無法改變透視上的差異。虛擬製作時，可藉由攝影機追蹤技術所計算出鏡頭與空間位置的內外參數，調整影像前後散景的透視程度，建構出更真實的視差，讓影像實現高度的逼真性。因此這種方式也被稱為攝影機內視覺效果（In Camera VFX，簡稱 ICVFX）。早期以這種方式製作的影集計有《曼達洛人》（*The Mandalorian*, 2019）和《1899》（*1899*, 2021）。電影中部分鏡頭採用這種方式拍攝的有《遺落戰境》、《東方快車謀殺案》（*Murder on the Orient Express*, 2017）、《星際大戰外傳：韓索羅》（*Solo: A Star Wars*, 2018）和《登月先鋒》（*First Man*, 2019）。

　　以單節列車因煞車失靈，導致後退滑行的真實故事所改編的捷克電影《*Extraordinary Event*》（2022），因為題材本身便是輛一直在後退滑行的列車，加上在實務面，確實也難以讓列車不斷重複返回相同場地進行拍攝等限制，本片在拍攝時便改採虛擬製作以為因應。全片總共約有 85%的鏡頭使用虛擬製作模式進行拍攝。透過在列車兩側與上方架設 LED 牆形螢幕，作為把事先製作完成的鐵道沿線景緻映射的平台，如此便可讓列車外的沿路風景，充分如實地映照在車窗玻璃和演員身上。LED 牆形螢幕同時也作為場景在時序上的日光光源。在搭配高精準度的攝影機追蹤技術輔助下，順利地在 13 天內完成拍攝。列車旁的 LED 牆形螢幕與拍攝景況如圖組 6-34 所示。

圖組6-34　上圖是電影《*Extraordinary Event*》的主場景，是在列車維修場內改裝而成的攝影棚，兩旁與斜上方搭建有LED牆形螢幕。下圖是拍攝時的景象，劇組人員身後可見LED牆形銀幕映射出的列車窗外沿路景緻。

資料提供：NCAM (n. d., p. 3, 4)。[103]

103　NCAM (n. d.). Case Study. Getting on Track with In-camera VFX. How 85% of Jiří Havelka's upcoming film-set almost entirely on a train - was created with virtual production tech (p. 3, 4). *NCAM Film & VFX*. Retrieved January 31, 2022, from https://www.ncam-tech.com/wp-content/uploads/2021/10/ncam-CaseStudy-VFXR-v4.pdf

3.獲取表演模式

基於獲取表演的虛擬製作，需透過感應裝置來取得演員的身體運動和臉部表情，並即時反映在虛擬空間中的虛擬動畫角色，進而實現更逼真的影像表現。在這模式中，需要搭配同時能捕捉演員運動的動態捕捉系統，與獲取表情的臉部動態（Facial Motion）捕捉系統。動態捕捉是藉由感應裝置，把對象或演員的運動過程，轉換為連續性數據的一種技術。這種技術經常會搭配名為 Simulcam 的裝置，把這些數據轉換為其他虛擬角色運動的支架或動作依據，讓在動捕裝置上的表演運動參數成為驅動虛擬角色行動的依據，結合實時運算，即時合成到現場表演環境來實現影像。《猩球崛起 2：黎明的進擊》（*Dawn of the Planet of the Apes*, 2014）是運用虛擬製作中的這種模式取得表演替身的代表作品。《戰鬥天使：艾莉塔》也以此方式，把真人的動作轉換成虛擬角色的神情與表演。

關於臉部表演動態的捕捉，無論所得數據是要使用在人類或非人類身上，都需要比單純的身體動態捕捉要求更為細膩。例如《班傑明的奇幻旅程》（*The Curious Case of Benjamin Button*, 2008）使用臉部表情辨識系統（Facial Action Coding System，簡稱 FACS）技術，搭配專為捕捉可變形表面（例如臉部、手和布料）、使其能夠以前所未有的真實感捕捉人體細節表現而設計的即時臉部動態捕捉技術 Mova Contour Reality Capture，將飾演班傑明的布萊德·彼特臉部與頭部的所有表演，記錄與轉換成動作與表情的動畫素材庫。之後再由其本人實際的臉部演出作為依據，從素材庫中挑選來置換成電影裡虛擬面孔的表演，便是一個例子。近期則是《雙子殺手》中的複製人小克（威爾·史密斯飾）。劇中的他是亨利的複製人。實際製作上，小克也是位完全由電腦生成的虛擬人物。因此他全身的動作與臉部表情，完全需要藉由動態捕捉方式取得，而這些便由飾演他複製母體的威爾·史密斯本人來完成。相異於以往不同的是，這些動作與表演是同一個人物的複製，[104]也因此實現出幾近與原生人物完全一樣的表演，這讓美國電影攝影師協會將

[104]　《雙子殺手》的人物複製使用了人工智慧與深偽技術，請參照本書第七章 AI 與電影製作。

本片讚譽為達成另一個電影里程碑（Benjamin Bergery, 2019, November 12）。[105]雖然動態捕捉技術可運用在臉部表演，但須在演員臉部做標誌與配戴頭盔式攝影機，只是這便難免造成人物表演上的影響。電影《愛爾蘭人》（The Irishman, 2019）的敘事中，有許多角色在歲月演進歷程中，容貌須隨不同年代相呼應的要求。為了讓演員能專注於表演以便獲得更多臉部表演細節，但卻不可在演員臉部做標記與配戴任何設備的限制，傳統的臉部動態捕捉方法便行不通。為了如實取得飾演弗蘭克·希蘭的勞勃·狄尼洛、和飾演羅素·布利法諾的喬·派西的臉部表演，ILM 的視覺效果團隊把表演動態捕捉軟體和紅外線雙攝影機與電影攝影機結合，開發了一款名為 Flux 的 3 機系統，實現了能在現場把獲取自攝影機的表演影像同步轉換成數位面具（Chris Lee.2020,January 9），[106]作為後續以深偽技術製作成各式較年輕的臉部樣貌動作取樣時的參考。

4.虛擬攝影機的視覺化模式

此模式的虛擬製作，是在由電腦組建的虛擬空間中，利用虛擬攝影機實時地連結物理攝影機，結合虛擬實境技術進行影像監看，就如同拍攝實景真人電影一樣，把虛擬世界拍攝下來。這種模式的關鍵技術，是虛擬攝影機追蹤和實時引擎的技術。它可以廣泛地運用在任何與視覺化有關的層面，例如為要促成專案的遊說簡報（pitch）、針對數位場景進行虛擬勘景（virtual scouting）、把真實元素和虛擬環境融合處理的技術性視覺預覽（tech-previz）、以表現動作時的替身安排規劃（stunts viz）、和進行視覺效果合成結果檢視的後期視覺化（post viz）等。

例如電影《獅子王》（The Lion King, 2019）的製作，是使用 VR 技術，藉由 VR Oculus 頭戴顯示器搭配 HTC vive 的攝影機追蹤系統，與 Unity 遊

[105] Benjamin Bergery (2019, November 12). Gemini Man: Building A Virtual Face. *American* Cinematographer. Retrieved from https://ascmag.com/blog/the-film-book/weta- virtual-face-for-gemini-man

[106] Chris Lee (2020, January 9). We Were All Very Nervous': How *The Irishman*'s Special Effects Team Got the Job Done.*Vulture*.Retrieved from: https://www.vulture.com/2020/01/how-the-irishman-used-cgi-and-special-effects-on-actors.html

戲引擎和遊戲製作公司 Magnopus 的動畫資產製作能量，整合成完整的虛擬電影製作流程，完成第一部虛擬製作的實景真人電影，而被譽為虛擬製作時代的來臨（郭建全，2021）。[107]

（三）虛擬製作的演進與相關技術

虛擬製作的發展，或許可說是起因於影片作者的期待。影片作者在實現電影的過程，包括拍攝前的想法、拍攝時的作法與拍攝後的結果，三個階段能否一致的根本問題，始終是最大的動力與契機。為了落實讓想像和描繪維持一貫，拍攝前以分鏡表來消解溝通上的落差便成為最初始的方式。當電腦輔助繪圖與功能越見強大後，動畫方式視覺預覽就成為有力的工具，一直使用至今。VP 的發展演進簡略地說，是從動態分鏡表開始，歷經了實時交互預演、整合現實與虛擬模式的視覺預覽、使用遊戲引擎、與 LED 牆形螢幕的實拍等五個階段（胡峻曉、張文軍與駱駛駛，2021）。[108]主要的演進過程示意，如圖 6-35。

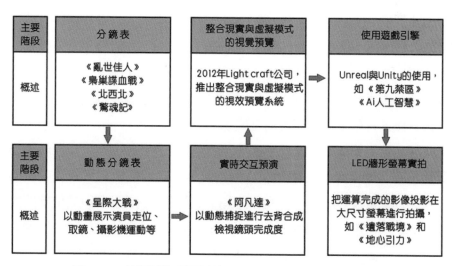

圖6-35 虛擬製作重要演進過程示意圖。作者整理繪製

[107] 郭建全（2021）。後電影時代數字視覺技術新趨勢研究。電影藝術，396，120。
[108] 胡峻曉、張文軍與駱駛駛（2021）。電影虛擬化製作的發展前沿探究。現代電影技術，2，30。

虛擬製作的重點依然還是製作層面，但需要倚賴許多技術。例如要藉由虛擬攝影機，用空間追蹤的手段去模擬包括鏡頭、光圈等各式各樣實體攝影機運作時的參數。此外則是LED螢幕，需同時符合電影攝影所要求的影像色彩顯示和照明技術。再者是表演捕捉，要把演員的表演數位化，用真人去驅動虛擬角色。還有實時成像（Real-time rendering），藉由遊戲引擎的運算能力，讓影片作者一面拍攝一面改動虛擬環境的呈現。簡言之，虛擬製作是必須要能把許多重要技術有效整合後，才能運用的製作方法。在此彙整及梳理幾項相關的重要技術如下。

1.虛擬攝影（Virtual Cinematography）

虛擬攝影機最初是因為在 CG 動畫製作的環境中，需要有一個觀看物件的角度以利製作和檢視，因此設計有虛擬攝影機，讓它可以如同物理性的攝影機一樣，行使拍攝時的所有動作。加上這種模擬操作是在電腦虛擬空間內，因此它便具有雙重的虛擬意義。John Gaeta 首先在《美夢成真》（*What Dreams May Come*, 1998）中使用這項技術。這項技術隨後在《駭客任務 2：重裝上陣》中，把尼歐（基努‧李維飾）在雨中與百人分身的電腦人特務史密斯的打鬥段落，創造出隨心所欲可變換行動速度、且能夠恣意穿梭其中的視覺奇觀，讓大家注意到既真實又虛幻的虛擬攝影機的效果（張燕菊、原文泰、呂婧華與李嶠雪，2020），[109]也進而體驗到一種沈浸感受，讓大家察覺虛擬攝影機具有影響電影表現的量能。

《阿凡達》一片，達成了可讓 CG 影像與真人在鏡頭中可以同時進出的實質性推進，應該是真正開啟了虛擬攝影機作為新式樣電影表現手段的開端。本片的虛擬攝影技術，提供導演進行即興的調度，以及與其他部門實時協作，為最終成效做了很大的管控。這種實時性對電影特效製作的影響有明顯的改變，因此《阿凡達》應該可說是虛擬攝影機技術發展的關鍵點（張燕

[109] 張燕菊、原文泰、呂婧華與李嶠雪（2020）。電影影像前沿技術與藝術（頁 110）。北京：中國電影出版社。

菊、原文泰、呂婧華與李嶠雪，2020）。[110]也因此美國視效協會（Visual Effects Society）增設了虛擬攝影獎來表彰和推廣這項技術。《雨果》（*Hugo*, 2011）、《地心引力》（*Gravity*, 2013）、《猩球崛起 2：黎明的進擊》、《與森林共舞》、《復仇者聯盟：無限戰爭》（*Avengers: Infinity War*, 2018）和《獅子王》，都陸續使用虛擬攝影技術，以便隨著劇中人物的表演進行鏡頭運動，讓觀眾進一步得以在觀影時感到更高程度的沈浸感。

2.遊戲引擎

光影魔幻工業（ILM）很早就針對實時特效做了嘗試。在《AI 人工智慧》（*A.I. Artificial Intelligence*, 2001）中，利用遊戲引擎建構起一座洛杉磯城市的模型，並設置攝影機追蹤系統，允許電腦可以隨時添加場景的預覽，協助導演史蒂芬・史匹伯能夠在藍幕前完成構圖。透過同時再現虛擬城市，導演可以預覽他鏡頭的安排，讓他在拍攝前便看到場景在它們出現之前會是什麼樣子。這是遊戲引擎在電影產業的開端（Janko Roettgers, 2019, May 16）。[111]

新技術往往是為了解決問題而誕生的。《俠盜一號：星球大戰外傳》（*Rouge One: A Star Wars Story*, 2016）拍攝期間，攝影師 Greig Fraser 認為駕駛艙場景的宇宙模樣，並沒有如他所願表現出來。因此他想出了在場景外部安排 LED 牆形螢幕，來拍攝駕駛艙場面的想法（NFS Staff, 2020, February 5）。[112]這個方法讓他們察覺，現場光源反射在演員臉部及窗戶的影像，有效增添了真實感，在攝影機內獲得的視覺效果相當逼真，因此便誕生了這種不需事後處理視覺效果的拍攝方法。這種想法影響了 ILM 決定把它用

[110] 張燕菊、原文泰、呂婧華與李嶠雪（2020）。電影影像前沿技術與藝術（頁 124）。北京：中國電影出版社。

[111] Janko Roettgers (2019, May 16). How Video-Game Engines Help Create Visual Effects on Movie Sets in Real Time. *Varity*. Retrieved from https://www.yahoo.com/entertainment/video-game-engines-help-create-164548215.html

[112] NFS Staff (2020, February 5). How Cutting-Edge ILM Technology Brought 'The Mandalorian' to Life. *No Film School*. Retrieved from https://nofilmschool.com/ilm-stagecraft-mandalorian

在《曼達洛人》影集的拍攝工作。[113]

　　起初是為了實現影片作者的視覺預覽需要，在電影製作中使用遊戲引擎。也因為電腦運算能量的大幅進步，造就出影像質感與電影所需規格可以匹敵，讓電影製作又再發展出一項新的製作方式。這種實時獲得成果的拍攝模式，讓電影製作中總是需要長時間等候運算過程，才能獲得結果的方式有所改變。製作模式自此有了有更多的選擇（Rod Brow，引自Janko Roettgers, 2019, May 16）。[114]目前運用在影視產業界的遊戲引擎有Unreal Engine和Unity兩大主力，以Unreal Engine為例，功能包括了延展實境（Extended Reality，簡稱XR）的數據通訊（Live Link XR），以及可和LED背景牆與虛擬攝影機追蹤系統同步，可以多螢幕同步顯示（nDisplay）、多機剪輯（Multi-User Editing）、遠端遙控（Remote Control）、虛擬實境勘景（Virtual Reality Scouting，簡稱VR 勘景）等相關功能的外掛程式。

3.攝影機追蹤技術

　　在虛擬空間中移動，實時引擎（Real Time Engine）是另一項重要技術。實時引擎是在電腦實時運算處理訊息的基礎上，透過一系列已編寫好的系統程式，實現對影像、圖片、音頻等數據進行實時處理的綜合平台。常見於影視、遊戲交互應用領域（劉辰，2019）。[115]實時引擎可以允許在電腦模型中流暢移動並查看任何方向，以及允許在環境中任意選用攝影機位置，並實時反饋。這項技術會藉由與 VR 和 AR 的實時顯示技術，讓現場劇組人員實時監看攝影機運動、演員表演與照明強弱、明暗色調、焦點透視等的實時影像表現，立即判別拍攝成功與否。

　　也因此，攝影機追蹤需完成兩個任務，一是對攝影機的位置及狀況實時

[113] 《曼達洛人》（*The Mandalorian*, 2019）影集，第一季於 2019 年 11 月 12 日在 Disney+開播，得到整體好評，獲得第 72 屆黃金時段艾美獎最佳劇情類影集提名，並贏得第 72 屆黃金時段創意藝術艾美獎的 7 個獎項。

[114] Janko Roettgers (2019, May 16). How Video-Game Engines Help Create Visual Effects on Movie Sets in Real Time. *Varity*. Retrieved from https://variety.com/2019/biz/features/video-game-engines-visual-effects-real-time-1203214992/

[115] 劉辰（2019）。基於實時引擎的全景視頻播放系統開發。現代電影技術，8，40。

的計算，並把上述數據實時傳送到應用軟體或遊戲引擎中，驅動虛擬攝影機獲得相應的虛擬畫面。其次是要取得現場拍攝時的所有軌跡數據，再傳送回給虛擬攝影機，讓追蹤系統的座標與虛擬場景中的座標完全一致，使得攝影機在真實空間中相對於LED背景牆的距離，與虛擬攝影機相對於虛擬場景中LED背景牆的距離完全相同，才能夠得到無誤的對應效果（陳軍、趙建軍與盧柏宏，2021）。[116]

攝影機追蹤系統，使用的是利用光學動態捕捉的方式。原理是在攝影機上設置反光裝置，透過攝影棚四周的紅外線感應器實時跟蹤攝影機的位置。攝影機追蹤系統在校正時，會在實時引擎中對 LED 螢幕依真實尺寸建好參照模型。當攝影師進行攝影機運動、或是改變焦距時，攝影機追蹤伺服器會把攝影機空間位置等外部參數，與鏡頭焦段等內部參數，傳送給主工作站的遊戲引擎，引擎會讀取攝影機的所有運動追蹤數據，從而使引擎能夠利用這些數據，實時運算出虛擬攝影機拍攝到的 3D 虛擬場景（胡峻曉、張文軍與駱騃騃，2021）。[117]

例如圖組6-36，是使用攝影機追縱系統Ncam的例子。透過立體電腦視覺攝影機（Computer Vision Camera），搭配感光元件以及加速器（Accelerometer）及陀螺儀（Gyroscope），讓Ncam瞭解場景的深度，產生即時虛擬點雲（Real Time Virtual Point Cloud）資料。此外藉由相關數據的運算讓Ncam清楚掌握鏡頭的位置、方向和焦點與視角，知悉鏡頭前包含道具、場景、演員、攝影機等物體的位置，並且即時對應。虛擬製作須藉由攝影機追蹤伺服器計算出即時、實況的追蹤資料，提供給遊戲引擎，實現現場即時影像的預覽。

[116] 陳軍、趙建軍與盧柏宏（2021）。基於 LED 背景牆的電影虛擬化製作關鍵技術研究。現代影視技術，8，21-22。

[117] 胡峻曉、張文軍與駱騃騃（2021）。電影虛擬化製作的發展前沿探究。現代電影技術，2，30。

圖組6-36　圖左為現場運動中的攝影機，圖右為攝影機追蹤伺服器計算出來的攝影機運動軌跡。
資料提供：GETOP堅達公司。

4.LED 螢幕顯示技術

使用大型 LED 支應電影拍攝的演進大致如下。2013 年的《地心引力》，是首次成功使用 LED 牆形螢幕創造動態照明效果的例子（Kevin Kelly, 2014, February 24）。[118]之後在《遺落戰境》中，劇組先拍攝了許多全景素材與 CG 元素後，拼接成一段橫向解析度 13K、縱向解析度 2K 的影像片段，並投影在由 Lux Machina 團隊用 21 台投影機，與 42 英呎高 500 英呎長的半環形螢幕的背投影合成系統。結合現代投影技術，使用背投影法進行攝影機機內合成和動態照明效果。《星際大戰外傳：韓索羅》中，作為拍攝盧卡斯電影代表風格的超光速穿越影像，劇組將光速穿越的影像，透過 5 台雷射投影機投影在弧形幕。這個裝置不僅讓演員可以在更為真實的環境中表演，作為唯一光源的反射光源，其五彩的藍黃紫光反射在演員臉部的真實感令人驚嘆（Adrian Pennington, n. d.）。[119]這是攝影機內完成視覺效果升級的起點，而光速影像則是藉由遊戲引擎實時運算產生的。

[118] Kevin Kelly (2014, February 24). Oscar Effects: Before Alfonso Cuarón could make 'Gravity,' he had to overcome it. *Digital trends*. Retrieved from https://www.digitaltrends.com/ movies/gravity-director-alfonso-cuaron-on-how-to-creatively-fake-zero-gravity/ #!yg1O7

[119] Adrian Pennington (n. d.). "Filmmaking 1.0 to Filmmaking 5.0" - Virtual Production Technology Is Ready. *NAB AMPLIFT*. Retrieved January 30, 2021, from https://amplify.nabshow.com/articles/virtual-production-technology-is-here-its-time-to-advance-the-content/

　　LED螢幕使用上需要注意摩爾紋現象。當LED螢幕的單一像素密度與攝影機CMOS上的像素間取樣密度不匹配時，便會產生摩爾紋。此外當拍攝規律條紋狀物體，條紋排列密度高於影像感測器解析能力時，也會導致摩爾紋的產生。[120]ILM發明了名為StageCraft工藝流程拍攝《曼達洛人》時，因天花板的LED像素間距是5.88mm之故產生了摩爾紋。此外也發生演員過於貼近像素間距為2.88mm的LED背景牆時也發生了摩爾紋。這都造成這些鏡頭需再經由後期處理方式、或以去背及合成處理的結果（吳悠，2020）。[121]因此，LED牆應選用像素間距、意即像素P值較小的產品，[122]才可實現高精細的畫面。

　　此外，以LED作為顯示裝置時，還需要考量到它對於影像再現表現上的真實性，無論是色彩再現能力、明暗層次表現力的循環頻率、和低反光表面等，都是在虛擬製作實用化當中不能忽略的關鍵。LED螢幕除了在 VP領域作為影像顯示器外，更是拍攝時的光源。因此要特別注意白的峰值亮度、色域範圍、色彩準確性、亮度和色度均勻度，簡言之也就是演色性（Color Rendering Index，簡稱CRI）是評價LED螢幕性能的重要指標，是LED螢幕牆可否作為電影攝影光源時相當重要的考量條件。

5.運算技術

　　基於 LED 背景牆的電影虛擬製作技術，需建立在實時運算的基礎。因為動態影像的製作，要求虛擬場景需隨著真實攝影機的運動，交互改變與實時運算顯示畫面。合成技術的進展，雖已能做到把藍、綠幕合成實時運算，但隨著技術的進步和效果的提升，實時運算技術更需作為 VP 製作現場 LED 背景牆畫面和光照效果更加真實的依據。運算將依攝影鏡頭的涵蓋角度、也

[120] 在影像感測器畫素的空間頻率與影像中條紋的空間頻率接近時，就容易產生摩爾紋。

[121] 吳悠（2020）。《曼達洛人》與 StageCraft 影片虛擬製作技術分析。現代電影技術，11，10-11。

[122] LED 像素間距為 pixel pitch，單位是毫米（mm）。例如間距 1.5mm 時表記為 P1.5。

就是視界圓錐角的內、外視錐進行分配（陳軍、趙建軍與盧柏宏，2021）。[123]
配合 LED 和製作特性使然，與系統資源最大化的機制運算基準，根據運算
工作的任務，分配給各運算主機進行運算，提升效能。

6.燈光技術

借助了 LED 牆形螢幕的環境照明和數位燈光照明，虛擬製作可以直接
為現場和道具提供豐富的環境光照，甚至為具有反射、透射材質的道具提供
正確的反射透視影像。通過實時運算，遊戲引擎可以展現出動態光照、互動
光照，讓影像的前景產生相當豐富且逼真的照明效果（趙建軍、陳軍與肖
翱，2021）。[124]

但 LED 因為光線的波長較短，會產生與攝影機影像顏色不一致的狀況，因
此尤其需要注意用來照射在人物臉部和膚色時。LED 牆形螢幕發光的特性，
可以作為環境的基礎光照（底光）使用來思考，但不適合作為強光或質感上
的硬光使用。此外 LED 牆形螢幕模式的虛擬製作，通常需要配置大量的陣
列燈光作為補充照明，使用時需做好與 LED 背景牆、天花板或地板，與攝
影機影像之間的色彩管理。再者因為 LED 的頻率可能造成拍攝畫面上高頻
頻閃現象，因此須以同步鎖定器（genlock）讓攝影機的快門速度與 LED 的
頻率保持同步，避免發生這個問題。因為頻率在攝影上意味著快門速度，當
頻率鎖定時往往也就是攝影機的快門速度被鎖定。但電影攝影需配合拍攝格
率與快門速度，調整適當的快門開角度，[125]並依光照條件選用光圈值，以獲
得接近人眼視覺感知的動態影像與景深。

上述是關於虛擬製作相異於傳統電影製作的主要技術差異，與運用時需
與傳統製作互相搭配的幾點重要事項。一般來說，因為虛擬製作會使用事先
拍攝或由電腦動畫製作的各式虛擬物件的資產，也就是包括場景和人物甚至

[123] 陳軍、趙建軍與盧柏宏（2021）。基於 LED 背景牆的電影虛擬化製作關鍵技術研究。現代影視技術，8，20。

[124] 趙建軍、陳軍與肖翱（2021）。基於LED背景牆的電影虛擬化製作實踐探索與未來展望。現代影視技術，12，8。

[125] 快門開角度，可參照本書第五章。

是空氣透視與質感等的背景素材，這些往往是既有的電腦動畫與視覺效果技術，這就會沿用發展相對成熟的電腦動畫技術。因此，採用虛擬製作的思維便要顧及如何將既有的物件加以活用，以便滿足各部門與彼此的需求。一種名為虛擬藝術（Virtual Art Department，簡稱 VAD）的工作部門，則是新興而起為虛擬製作時，負責整合虛擬資產的職務。

（四）虛擬製作的特點（與傳統電影製作的主要差異）

作為進階型態的電影製作方式，虛擬製作同時使用許多先端技術。究竟 VP 是否能協助影片作者解決問題，應該從認識 VP 與傳統電影的差異著手，才能夠有效作為是否採用為拍攝模式的依據。圖 6-37，是傳統電影製作與數位製作，在製作流程進展的差異概念圖。Noah Kadner 把虛擬製作的特點與可以解決傳統電影製作時的問題，彙整出五個面向，分別是：相較於傳統電影製作，虛擬製作鼓勵更具反覆運算性、非線性和協作性的工作流程；它使影片作者（含各部門負責人）能立即進入協作並藉由反覆運算檢視影像細節，讓現場所決定的結果立即出現，反覆運算會在電影的虛擬製作計畫一啟動便開始；一進入製作期便可立即獲取到高品質的影像；從視覺預覽開始，不同組別間所創作的數位資產不再孤立，彼此相容並可互相取用（2019）。[126]

[126] Noah Kadner (2019). *The Virtual Production Field Guide Volume 1* (pp. 7-8). Epic Games. Retrieved from https://www.unrealengine.com/en-US/virtual-production

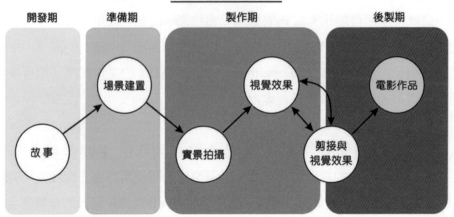

傳統製作流程

開發期　　　準備期　　　　　製作期　　　　　　後製期

場景建置

視覺效果

電影作品

故事

實景拍攝

剪接與
視覺效果

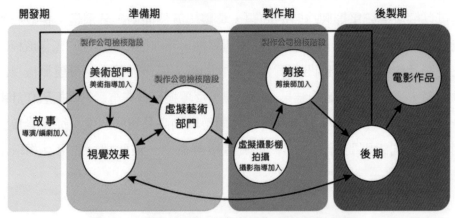

虛擬製作流程

開發期　　　　　準備期　　　　　　製作期　　　　　　後製期

製作公司檢核階段

製作公司檢核階段

美術部門
美術指導加入

製作公司檢核階段

剪接
剪接師加入

電影作品

虛擬藝術
部門

故事
導演/編劇加入

虛擬攝影棚
拍攝
攝影指導加入

後期

視覺效果

圖 6-37　傳統電影製作與虛擬製作差異概念圖。
資料來源：Noah Kadner (2019, p. 6)。[127]作者整理繪製

　　虛擬製作，可讓劇組跳脫既往製作時必經卻又相形緩慢的流程，建立起
一個讓所有為了實現目標的過程中，在提出解方後可立即獲得反饋的良性循
環模式，消解各部門間的不確定性，強化各部門間的協作性。透過實時引擎
創造的預覽影像，可同時做為影片素材使用的優勢，讓劇組成員能夠在製作

[127] Noah Kadner (2019). *The Virtual Production Field Guide Volume 1* (p. 6). Epic Games. Retrieved from https://www.unrealengine.com/en-US/virtual-production

的早期階段便得以確認拍攝的結果。因此數位場景和佈景，可以更精細地建造來符合影片作者的期待，視覺效果也能提前準備來與其他演員或表演做精準搭配。

　　除了 ICVFX 外，虛擬製作可在更擬真的環境中，獲得彷彿是在實際空間場域內拍攝的成果。藉其實時性的強大特質，提供更安全與更多功能的製作模式，讓以往電影製作上遭遇到難以克服的問題，在現場便能獲得一定程度的消解。例如《心動隔扇窗》（*Through My Window*, 2022），是第一部使用 LED 牆形螢幕拍攝製作的西班牙電影。電影中有關直升機停機坪，公寓頂樓內景和電梯共三處場景的畫面，是採用 LED 牆形螢幕攝影機內視覺效果的虛擬製作模式，以便滿足許多不同的拍攝需求，同時也在連年的新冠肺炎（COVID-19）威脅下，有效控制製片環境的衛生安全。同時藉著把一系列街景採用 LED 螢幕投影方式的拍攝，讓車內對話場面可以在更安全和更有彈性的條件下完成（Anna Marie de la Fuente, 2022, February 11）。[128]

　　虛擬製作是把現實世界和數位世界實時融合，完成具有真實感與逼真性影像的電影製作模式。在以第一次世界大戰為背景《西線無戰事》（*All Quiet on the Western Front*, 2022）中，德國政治家馬蒂亞斯・埃茨貝格爾（Daniel Brühl 飾），看著這場節節敗退已毫無勝算的戰役，不忍再讓前線士兵繼續面對飢餓、寒冷、恐懼和死亡，費盡心力終於說服最高陸軍指揮部同意向英法聯軍提出停戰協議。埃茨貝格爾和指揮官與德國代表團，來到停在法國境內的列車內與聯軍商議雙方停火事宜。車廂內，面對著聯軍傲慢的鄙視對待，德軍卻有著須達成使命才能減少死傷的沈重期待。車廂外，則是無關人間冷暖靜謐又酷寒的森林，這讓無法預知結局的停火談判更添詭譎與難耐。這個電影段落是在布拉格 Barrandov Studios 製片廠以 LED 環型螢幕拍攝完成

[128] Anna Marie de la Fuente (2022, February 11). Netflix Bows 'Through My Window,' Spain's First Pic Using LED Volume Technology (EXCLUSIVE). *The Varity*. Retrieved from https://variety.com/2022/film/global/netflix-spanish-through-my-window-12351 78667/?fbclid=IwAR1WaGrtSLEpCdnn7CyZ7dEywPWPDSUXM7UK2JJ4S2jvT1h BVndF-SLK_jI

（Matt Mulcahey, 2023, March 4）。[129]為了增加逼真性，劇組在 LED 螢幕映現的樹林與車廂間，安排演員裝扮成法國士兵穿梭其間，強化戰場中敵我交鋒環境中短暫無事卻肅殺的寫實樣貌。

　　虛擬製作已成為許多電影採用的製作模式之一。近期電影《愛爾蘭人》、《永夜漂流》（*The Midnight Sky*, 2020）、《紅色通緝令》（*Red Notice*, 2021）、《蝙蝠俠》（*The Batman*, 2022）、《捍衛戰士：獨行俠》（*Top Gun: Maverick*, 2022）、《子彈列車》（*Bullet Train*, 2022）、《黑亞當》（*Black Adam*, 2022）、《法貝爾曼》（*The Fabelmans*, 2022）、《注你永保青春》（*Divinity*, 2023）、《蟻人與黃蜂女：量子狂熱》（*Ant-Man and the Wasp: Quantumania*, 2023）、《沙贊！眾神之怒》（*Shazam! Fury of the Gods*, 2023）、《大都會》（*Megalopolis*, 2023）等，都用來作為電影製作的方法之一。在成本效益相互輝映的條件下，使用動態影像顯像效果符合電影的質量要求、與照明演色性達到電影攝影基準的 LED 晶體，再與能實現無縫補擬真效果的延展實境 XR 技術搭配時，更有利於讓虛擬製作成為電影製作的選用模式。朝此邁進的同時，視覺效果與 VAD 人員所扮演的角色將越漸吃重。虛擬製作，是借助了虛擬過程來實現與達成電影製作的目的，要運用的是它可實時性展現和立即反饋的特質。因此更應重視與落實電影製作過程中劇組成員間的溝通工作，同時也再次凸顯了具備能夠立即反應與處理製作相關能力的重要性。受惠於越寬的網路頻寬和越快的傳輸速度，加上雲端運算的區隔分工，以往在控制和顯示上的侷限性正逐漸地去中心化，促使了異地同步的作業模式越來越可行。由此看來，影視製作領域更普及化的採用 VP 模式的機會和比例，也將越來越高。

[129] Matt Mulcahey (2023, March 4). "… A 7mm Difference Between Lenses is Actually Quite a Huge Amount…": DP James Friend on All Quiet on the Western Front. *Filmmaker Magazine*. Retrieved from https://filmmakermagazine.com/120031-interview-dp-james-friend-all-quiet-on-the-western-front/

結　語

面對現在與思考未來

我不認為技術只是科學。我把技術視為是你用來完成你的手藝，
實現你的藝術的材料。我歡迎數位的時代，因為它更接近我們的
想像力。我並不擔心它會太接近我們的想像力…因為很久之前，
它早已經很接近我們的想像了。

李安（引自 Benjamin Bergery, 2019, November 12）[1]

一、混合運用的電影製作

面對技術的快速變遷甚至是變形，高等教學機構正經歷著媒體技
術以無與倫比的變化速度和如何因應這項發展的挑戰，這將導致
許多單位與機構的電影研究工作，相較於過去 20 年的理論進展，
產生更徹底與劇烈的影響，這個現象的原因，自然不能把製作技
術的改變和電影所產生的密切關係加以切斷。

Janice R. Welsch（1985, p. 54）[2]

　　除了電影題材、電影產業以及電影製作的制度外，作為電影展映當然介
質的影像，在角度、尺寸、透視、色彩、光影明暗等，這些形成電影影像本
體所構成的核心，換言之電影製作技術仍舊是電影研究需要正視的範疇。電
影形式與技術都不存在於人類歷史之外，意味著當特殊的歷史背景或是時代
科技、技術與環境變遷時，會衍生出其他時期所沒有的電影技術或現象。

　　上世紀 60 年代以前，電影技術普遍在視覺透視、色彩、畫幅比、多軌
音道以及剪接等的發展與運用上開拓可能性，讓電影藝術在過往的基礎上不
斷洗練成長，也讓電影成為全球最沒有發展障礙的文化娛樂產品。隨著電子

[1] Benjamin Bergery (2019, November 12). Gemini Man: Building a Virtual Face. *American Cinematographer*. Retrieved from https://ascmag.com/blog/the-film-book/weta-virtual-face-for-gemini-man

[2] Janice R. Welsch (1985). The Future of Cinema Studies: A View from the Trenches. *Cinema Journal*, 24 (2), 54.

科技的進步，電影製作也展開了許多模式上的嘗試和摸索。1964 年日本 NHK 科技研究室，[3]因感到電視影像的品質不佳，在國際間首先著手進行影像畫質提升的相關研究。同時期美國與歐洲各國也在高解析電視的研發上互相較勁，讓這些概稱為超高精細度映像的研發成果，大幅超越當時的電視品質，進而被認為可把它用來做為電影製作的想法因運而生，許多導演更親身推動這股電影製作可能會發生的革命。

導演馬丁·史柯西斯（Martin Scorsese）曾向 HHK 科技研究室，詢問電子方式電影製作的可能；法蘭西斯·柯波拉（Francis Ford Coppola）在 1982 年，以當時的類比高解析電視 HDTV 拍攝了名為《Six Shots》的實驗片。兩位導演都以對於使用電子方式的電影製作產生高度期待。柯波拉甚至把《舊愛新歡》（One from the Heart, 1981）計畫以 HDTV 拍攝，但攝影師史托拉羅因為幾部電子拍攝的電影，都無法與當時的電影影像相比擬而反對才作罷。當時 HDTV 的影像僅能在影像合成工作範疇與電影產生關聯。但是影片作者從未停止尋找電影製作方式的另一種可能。同樣因為科技發展，20 世紀末的數位革命，更快速且全面席捲電影的製作環節，讓影像與電影產生了本質上的改變。喬治·魯卡斯為了實現《星際大戰》中浩瀚星際裡的太空戰鬥景象，開發出的電腦控制攝影機運動的製作技術，依然是現在電影製作的利器。自此之後混合（Hybrid）運用的觀念，便可以說是電影製作持續進化的來源基因。

《侏羅紀公園》（Jurassic Park, 1993）中，史蒂芬·史匹伯，用 CGI 創造出了電影中恐龍的革命性進展，和在《阿甘正傳》（Forrest Gump, 1994）中，阿甘（湯姆·漢克斯飾）重回歷史現場與美國總統會見的視覺震撼。魯卡斯則是劃時代使用改良自電視攝影機 SONY F900 的數位電影攝影機，陸續完成《星際大戰首部曲：危機潛伏》（Star Wars Episode I: The Phantom Menace, 1999），與《星際大戰二部曲：複製人全面進攻》（Star Wars Episode

[3] 原名稱為 NHK 放送技術研究所（Science & Technical Research Labortories，中譯為 NHK 科技研究室），專司廣播電視等的放送技術之研發。通稱為「NHK 技研」、英文簡稱為「NHK STRL」。

II: Attack of the Clones, 2002），一舉把原本僅在後製工作會使用數位影像的電影製作變身為主體，混合運用的狀況更加複雜了。

　　《創世紀》（*Russia Ark*, 2002）的單一長拍鏡頭，之所以能把寫實主義理論加以體現，實現保存時間的連續性與空間的完整性，是借助了當時使用數位攝影機搭配無壓縮的高解析影像與硬碟記錄，才讓電影實現了隨著時間和空間的未中斷與時空穿越，讓視線中（入鏡）或視線外（出鏡）的移動，容許觀眾自行在畫面尋找刺激點並得以自行發生意義、醞釀思考。技術的快速變動，讓電影的表現途徑更加豐富與多變。

　　詹姆斯・卡麥隆在《阿凡達》中，以虛擬攝影機讓虛擬角色與真人同時演出的製作模式，使得混合運用的觀念，成為電影製作時的必要認知。這一點在《魔戒三部曲》電影系列中，與利用肢體和臉部表演的動態捕捉系統，讓虛擬人物成為電影製作跨時代的進步一樣重要。上述的技術驅使都讓觀眾和電影情感產生了直接的連結，成為影片作者針對虛擬角色作更進一步上述嘗試的動機。李安便在《雙子殺手》以相當逼真的視覺震撼力來講述故事。都是影片作者們不斷嘗試混合運用各種技術，讓電影製作更加進化的成果。

　　視覺風貌是影片作者在創作上一種無法妥協的堅持，這點也可從媒材的混合運用著手。經過多款的數位電影攝影機和底片攝影機試拍後，導演和攝影指導都覺得，數位影像感太清脆，底片看起來太懷舊（Roland Denning, 2022, February 3），[4]因此《沙丘》（*Dune*, 2021）成為首先以數位拍攝製作後，再輸出成底片，進一步再將底片掃描成檔案製作成數位拷貝發行的商業電影。採用這個作法的原因，是影片作者們希望在數位與底片之間，找出一種未曾出現過的，清楚卻不銳利的影像風貌，因此捨棄以往在數位影像施加後期視覺效果的方式，改為將電影檔案輸出至底片，達成讓數位影像藉由底片的顆粒感來柔化銳利邊緣的目的，建立起另一種新模式的混合運用。

　　電影製作設備在質量上的提升，與和後期製作的親和性，讓影片作者可

[4] Roland Denning (2022, February 3). Dune: Why go from digital to film, and back to digital again? *Red Shark*. Retrieved from https://www.redsharknews.com/dune-why-go-from-digital-to-film-and-back-to-digital-again

以同時依需求和安排不同規格的攝影設備。無論是數位電影攝影機、空拍機、或數位單眼相機等。電影製作，應該是要運用能夠打動人心的工具，而非固守單一規格的堅持。受惠於數位化的同時，探索任何可以說好故事的製作模式，是讓電影不斷進化的原動力。

二、沉浸感與電影製作

電影的設計，是各種敘事和戲劇元素的融合體，雖然以導演的立場來看，演員調度和攝影機調度是電影設計的核心元素，但是我們不能夠忘記佈景設計、燈光、服裝、佈景、道具、聲音設計和音樂的作用。在探討電影設計的時候，永遠記住我們在和畫面協同工作，要尋找透過視覺講故事的方法

Nicholas T. Profers（2008/2009，頁 48-49）[5]

因為科技的篷勃發展與運用，視聽領域中經常以沉浸感作為形容體驗程度的語詞，特別在虛擬實境興起的近期更是被作為凸顯的主題，它也往往會與臨場感（presence）併用，以及使用如同一種包圍的感覺（being surrounded）來為相似情境作意義上的表述，相當包羅萬象以至於在概念上產生了一定程度的模糊（Alison McMahan, 2003）。[6]

迄今為止，沉浸感較被普遍認可的定義，是以任何乘載了可以激發起人心感動的敘事載體，並可以提供體驗到的一種虛擬的實境，因為我們的大腦被設計成一種可以忽略周圍世界來調整故事的機制。無論幻想的內容為何，這種被傳送來作為心境感受體驗本身就是令人愉悅的。這種體驗稱為沉浸式

[5] Nicholas T. Profers（2009）。電影導演方法（第 3 版，頁 48-49，王旭鋒譯）。北京：人民郵電出版社。（原著出版年：2008）

[6] Alison McMahan (2003). Immersion, Engagement and Presence: A Method for Analyzing 3-D Video Games. *The Video Game Theory Reader* (1st Ed., p. 67, Mark J. P. Wolf, Bernard Perron Eds.). London: Routledge.

體驗，這種因沈浸感所獲得的愉悅感，是一種參與式的活動（Janet Murray,
1997）。[7]

例如虛擬實境作品中，強調的是要能讓觀眾全然地置身到數位內容當
中，主要以虛擬事物模擬真實世界的事物，透過感官系統讓使用者將虛擬事
物誤認為是真實事物，這種感受真實的程度就是所謂的沈浸感，也因此沈浸
感成為現今虛擬實境好壞評估的主要因素（曾靖越，2018）。[8]在新聞報導
中，沉浸新聞關注的則是使用者經驗，並認為虛擬實境是由使用者來掌握意
義與定義，關心使用者的臨場感、同理心、化身等問題（林照真，2019）。[9]

在數位互動藝術範疇，則傾向於強調無論是虛擬影像或實體影像，其呈
現均涵蓋想像力、互動性（interactivity）、以及身歷其境的沉浸體驗，其科技
表現應用或有差異，但目的均是在創造一種虛擬幻境，創造沉浸的感知體
驗。此感知即是一種想像力的過程，不僅是在於藝術家的想像，而是在於觀
者感知中的經驗（曾鈺娟，2016）。[10]電腦遊戲界也有其沈浸感觀點。在硬體
面思考的是戰略沈浸，集中在應該為玩家提供完美的用戶界面，例如快速、
直觀且最重要的是可靠響應的界面。此外則是戰術沈浸，注重的是對遊戲的
大腦參與，著重在尋求通往勝利的道路，以及提供令人愉快的心理挑戰。再
者是敘事沈浸，重視的是強調有無好好的講故事，就像是閱讀書籍或觀看電
影中的沉浸感，這些都影響了玩遊戲的感受（Ernest Adams, 2004）。[11]

沈浸感如同上述在許多領域頻繁強調與使用，但在定義上依然有所出
入，未能有放諸四海皆準的認知。為解決這個問題，Sarvesh Agrawal, Adèle
Simon, Søren Bech, Klaus Baerentsen 和 Søren Forchhammer（2019, October

[7] Janet Murray (1997), *Hamlet on the Holodeck: The Future of Narrative in Cyberspace* (pp. 98-99). Cambridge, MA: The MIT Press.

[8] 曾靖越（2018）。無縫空間的沈浸感：虛擬實境。國教新知，**65**（3），111。

[9] 林照真（2019）。360°的新聞聚合：沉浸敘事與記者角色。中華傳播學刊，36，238。

[10] 曾鈺娟（2016）。真實與虛擬幻境中的觀者感知研究。雕塑研究，16，12-13。

[11] Ernest Adams (2004). The designer's notebook: Postmodernism and the 3 types of immersion. *Game Developer*. Retrieved from www.gamasutra.com http://www.gamasutra.com/view/feature/130531/the_designers_notebook_.php

8），[12]在進行相關研究後歸納提出了較為適用的定義如下：沈浸感是個體在深度心理參與狀態時所經歷的一種現象，在這種狀態下，他們的認知過程（無論有無感官刺激）都會導致他們的注意力狀態發生轉變，從而使人們可能會體驗到與身體意識的世界分離。簡言之，沉浸感是一種心理狀態，所以感官刺激並非體驗沉浸感的必要條件（如白日夢也是種身臨其境體驗），但不能否認藉由感官模式來確認沉浸感往往是視聽媒體的重要途徑，只是人類會接收來自所有可能影響沉浸感的感官影像，因此須要注意和考慮所有可能促進或破壞沉浸感的因素。

綜合上述可得知沈浸感普遍性的基礎認知，就是心理感知經驗的挖掘與再創造。因此無論是原始壁畫到戲劇表演欣賞，或篝火旁的爐邊故事，都是對敘事沈浸感滿滿的追求意圖，都是沈浸式體驗的種類與範圍。虛擬現實或當代科技的沈浸感，則能夠運用其他的輔助工具，把人類自古以來對沈浸感的追求不斷升級與延展。電影院的暗黑、安靜、封閉與專注在唯一發光平面的條件，也成為可以帶給觀眾提升更深一層沈浸感的環境。但電影的沈浸感，並非指在虛擬實境或混合實境框架內的實現，而是反映在視聽效果給觀眾帶來的觀影沈浸感。因此，電影的沈浸感指的是視知覺的沈浸感，是觀眾在觀賞電影時完全沈浸於電影的虛擬世界而渾然忘我的感受（李蕊，2021）。[13]

電影能被廣泛接受與喜愛，是因為有著相似的感知和情緒激盪過程。每個人都依靠生活經驗的記憶訊息協助，來識別故事中真實、有機的部分。如果沒有這種天生的能力來識別銀幕上一連串事件的真實性，無論是電影還是戲劇本身都將失去它存在的土壤與養分。電影和其他語言一樣，不斷發展完善，方便我們以新穎的、引人注目的形式講述我們想述說的故事，它涵蓋了

[12] Sarvesh Agrawal, Adèle Simon, Søren Bech, Klaus Bærentsen and Søren Forchhammer. (2019, October 8). Defining Immersion: Literature Review and Implications for Research on Immersive Audiovisual Experiences, *Journal of the Audio Engineering Society*. Paper 10275, 5. Retrieved from https://www.aes.org/e-lib/browse.cfm?elib=20648

[13] 李蕊（2021）。數字時代電影的沈浸感與間接視覺經驗—以經典電影為視覺參考的現代電影影像研究。藝術與技術，5，159。

人類感知的全部方面，包括影像、動作、聲音和口語與書面話語的綜合性（邁克爾・拉畢格，2010/2014）。[14]

電影從一開始就不是對現實世界的客觀記錄，而是盡全力要使觀眾相信虛構的電影世界。當電影從無聲片進展到有聲片，單一銀幕到三張環形銀幕的 Cinerama 與寬銀幕，與 S3D 電影和杜比環繞及全景聲，杜比視界與高動態範圍成像技術都是電影走向沈浸式體驗的路上，藉由視聽途徑來和觀眾體驗與對話的手段。電影沈浸感可再由敘事沈浸感出發來思考。銀幕中長時間無中斷的長拍鏡頭，在時間延續和空間未曾斷裂的沈浸中，發展出以一鏡到底的長拍鏡頭，作為電影的敘述思維和手段。例如 1948 年以 10 個鏡頭完成的電影《奪魂索》（*Rope*），是導演希區考克（Alfred Hitchcock, 1899-1980）以單一鏡頭不剪接的場面調度，讓抱著遊戲心情絞殺友人的主角們心境上的變化，藉由時間流逝與單一鏡頭來表現出高度的現實性，實現了高度的沈浸感。《維多莉亞》（*Victoria*, 2015）承襲了《創世紀》全片一鏡到底的策略，更進一步採用更寫實的方式，表達出一種生活環境的壓迫感，來印襯人生的無奈，以表現出生命世俗性與深刻性，為了形成上述感受則有賴數位單眼相機的機動、輕巧、穩定和可長時間記錄的特性來實現。

《鳥人》（*Birdman*, 2014）情節中，主角雷根（米高・基頓飾）對現實的冷酷和想像間的矛盾才是敘事核心，因此讓觀眾貼近他的視野，才得以在各個場景營造出一種與他的親密氛圍，透過實現觀眾一種獨一無二的沈浸式體驗，才能讓這些場景直接把主角們，聚焦在一個不穩定的時刻和權力鬥爭的中心（Kacey B. Holifield, 2016）。[15]《1917》中，受命挺進火砲區的 2 位傳令兵，擔負起傳達中斷進攻軍令的秘密任務，因此與兩人在謹慎推進時的共處歷程，是完成敘事時面對軍情瞬息萬變的互相寫照，也唯有如此才能實現這種奇奧綿密的情感流露。上述幾部一鏡到底電影中的敘事沈浸感，是藉

[14] 邁克爾・拉畢格（2014）。**導演創作完全手冊**（第 4 版，頁 43-44，唐培林譯）。北京：世界電影出版社。（原著出版年：2010）

[15] Kacey B. Holifield (2016). *Graphic Design and the Cinema: An Application of Graphic Design to the Art of Filmmaking*. The University of Southern Mississippi Honors Theses 403 (pp. 25-26). Retrieved from https://aquila.usm.edu/honors_theses/40

由攝影機運動來實現。這種經由隨著人物運動的影像，成為左右電影敘事沈浸感得否實現的關鍵，而憑藉更進步的電影技術來實現這種敘事沈浸感的比重，也越來越高。

影像細節與視覺感知層面，也是影片作者作為訴諸敘事沈浸感的介面之一。李安希望把為數位電影找到一種具有深度和清晰度的美學嘗試，視為他的任務（李安，引自 Benjamin Bergery, 2019, November 12），[16]所以在《雙子殺手》以高格率和高動態範圍的技術，展現了歷歷在目的打鬥場合，更重要的是能讓觀眾貼近亨利的特務生活，彷彿觸摸到他與複製人間的情感連結、與體會出微妙的細膩變化，凸顯出複製人的存在感和他的生命氣息，有效地以視覺表現來體現敘事沈浸感。而《間諜之妻》（*Wife of A Spy*, 2021）以 8K 解析拍攝的影像因為太過清晰，過度凸顯了演員的表演好似現場的演出，造成有過多不需要的細節和鮮明程度，並不適合虛構敘事的電影（黑澤清，引自 Atsuko Tatsuta，2021 年 10 月 18 日），[17]因此在現場特別用照明勾勒出景深與層次，保持著以 8K 來拍攝電影的思維（山口勝，2020），[18]再把畫幅比自 1.77:1 改為 1.85:1、格率從每秒 30 降轉為 24，最後經調色處理為符合電影敘事沈浸感的期待。

研究指出，增加電影的表面寫實性與觀眾的情感喚起增加產生正相關。例如環繞音響與高解析影像，讓現代電影體驗變得越來越身歷其境。但這需要與表面真實的幻覺區分開來。雖然沉浸感和現實性的技術間有很大的重疊，但有些方法可增加電影體驗的真實性，而不須以技術性的沉浸感來實現（例如一個好的故事），反之亦然。不能否認增加銀幕尺寸和高格率能使觀看環境更加身臨其境，但銀幕尺寸並非能改善非現實的錯覺之中介質。如果

[16] Benjamin Bergery (2019, November 12). Gemini Man: Building A Virtual Face. *American Cinematographer*. Retrieved from https://ascmag.com/blog/the-film-book/weta-virtual-face-for-gemini-man

[17] Atsuko Tatsuta （2021 年 10 月 18 日）。【単独インタビュー】黒沢清監督『スパイの妻』の主人公が女性の理由。**fan's voice**。取自 https://fansvoice.jp/2020/10/18/wos-interview-kurosawa/

[18] 山口勝（2020）。8K 制作『スパイの妻』，ベネチア国際映画祭監督賞受賞。**放送研究と調査**，11，72。

在較小的螢幕上呈現，則演員的臉的大小可能更類似於逼真的大小（Brendan Rooney, Ciarán Benson and Eilis Hennessy, 2012）。[19]由此可知，在聲響之外，電影的沈浸感雖然與臨場感有相關，但卻又不是單一要件。沈浸感應該是影片作者依據敘事內容，自各式電影技術中加以選用，如運動、高解析、高格率和高動態範圍來實現的。電影藝術中實現沈浸感是經由技術被創造出來的，而這種創造的過程也將永無止境（張馳，2019）。[20]

三、後期製作前期化的電影製作

> 一個鏡頭是某個人認為有意義而記錄下的框定的形象…，但不管是對事實或生活的扮演或主演，總是「編構的」，它們總是主觀的，總在內容、故事、講述與觀眾之間引起一種三角關係。

<div align="right">邁克爾・拉畢格（1997/2004，頁 35）[21]</div>

　　本質上電影是由動態概念創造出來的，它是個同時具有時間概念與空間形象的藝術，這也讓影片作者可以自由選用時空配置，作為電影的視覺動機。影像的質量控制不是單純的技術問題，也不是單純的藝術問題，而是技術與藝術的結合。因此電影中要把意念實現的工作，首先便是視覺化。

　　鏡頭是電影表達的基本單位，鏡頭設計則是構思如何把文本或情節，用觀眾可以感知的視覺方式，由影片作者設計、並轉換成一種透過視覺（影像）手法講述故事的方法。所謂的視覺表現手法，需倚賴選擇與控制重要的

[19] Brendan Rooney, Ciarán Benson and Eilis Hennessy (2012). The apparent reality of movies and emotional arousal: A study using physiological and self-report measures. *Poetics*, 40, 409. https://doi.org/10.1016/j.poetic.2012.07.004

[20] 張馳（2019）。從共現到重複：從符號現象學─論電影影像生成性。符號與傳媒，1，32。

[21] 邁克爾・拉畢格（2004）。影視導演技術與美學（頁 35，盧蓉、唐培林、蔡靖鱻、段曉超與魏學來譯）。北京：北京廣播學院出版社。（原著出版年：1997）

元素，與思考空間、色調、顏色和線條，在建構影像時攝影機與被攝主體間的動作關聯。這是創作思考、表達機制和知覺作用間的關係（Peter Ward, 2003/2005），[22]也是技術層面的創造性和影片製作間的關係。換言之，鏡頭設計要同時包含文本的表達和藝術的實踐兩個層面，才具有實質的意義。而當鏡頭設計成形時，便必須要進入到擬定視覺策略的階段，也就是要進行實現視覺表現所需要借用的技術條件，包括底片規格、鏡頭及燈光調性的選擇（古斯塔夫‧莫卡杜，2010/2012）。[23]

　　電影的前期製作階段，可使用分鏡作為一個重要的手段，在開始拍攝前對電影全貌做一種視覺記錄。雖然影片作者是否應在拍攝前，透過製作分鏡腳本或分鏡表，來完成鏡頭設計以利拍攝工作的進行。在不同年代、不同地區或不同人，可能會有截然不同的思維或回答，但是在以原創故事內容作為基礎的電影分鏡，確實能幫助整個團隊設計好劇本中描述的所有複雜動作和背景，這可以讓劇組的籌備工作更加周全以利實現，影片作者也可精準完成想像的影像，因此事前分鏡有高度的意義和價值。但不能否認的，即便如此電影製作迄今依然有許多挑戰，特別是在各種無法掌握或預知的拍攝環境、以及需與其他元素合成才能完成的電影。電影製作充滿相當大的不確定性。

　　法蘭西斯‧柯波拉在菲律賓拍攝《現代啟示錄》（*Apocalypse Now*, 1979）時，因為實景搭設的場景被颱風摧毀，在那之後還接連遇到不斷發生的事故。直到最後，柯波拉都因創作受限而感到相當困擾。或許有這種經驗之故，加上他一直認為數位化的變革，會對電影的本質造成深刻的影響，會把大家帶到全新的方向。因此他夢想能把經歷過的所有電視和電影經驗的活動，共冶一爐，以某種現場電影方式表現出來（法蘭西斯‧福特‧柯波拉，2017/2018）。[24]

22　Peter Ward（2005）。**影視攝影與構圖**（頁83-84，廖義滄譯）。臺北：五南。（原著出版年：2003）

23　古斯塔夫‧莫卡杜（2012）。**鏡頭之後：電影攝影的張力、敘事與創意**（頁21，楊智捷譯）。新北：大家。（原著出版年：2010）

24　法蘭西斯‧福特‧柯波拉（2018）。**未來的電影**（頁3、8，江先聲譯）。臺北：大塊文化。（原著出版年：2017）

　　或許與柯波拉一樣，在現場就把電影完成是許多影片作者的企盼。現場電影和傳統電影一樣，基本單位都是一個一氣呵成的鏡頭。一個鏡頭可以很長很複雜，依據的是敘述怎樣的故事，把一個鏡頭當成一個語詞，最好是一個句子，許多句子組合起來後就能夠講述很多故事（法蘭西斯・福特・柯波拉，2017/2018）。[25]為了避免像柯波拉遭遇突發事件而深受其害的情形發生，並且可以在拍攝工作上有更多的自主權，電影製作便開始用視覺效果作為手段。搭配科技的進展與影片作者的經驗，精細擬真的電影生成圖像越來越普及，影像也從被記錄的影像轉換成被做成的影像（浜野保樹，2003），[26]換言之，這也是後期製作前期化的一種體現。

　　但是，須使用 CG 元素與合成才能完成的影像，即便是以數位拍攝也無法立即看到成果。這便會產生無法避免的不確定性。例如在現場攝影師須對照明、顏色做最適當搭配的決定，但當看不見前後景的關係，加上又是藍、綠幕動畫等 CG 元素合成時，從攝影機上便無法針對視覺搭配是否合宜進行調整，造成相當程度的不確定性。導演也不完全知道場景中 CG 角色的實際樣貌，以至於無法掌握重要情節轉折處的表演，又是一種不確定性。剪接因為要思考前後鏡頭間的關係才能取捨，但若遇到素材本身在動作或時間長短上有不足或缺憾時，便會造成現實與想像間需要調整的妥協，這也是不確定性。當需搭配 CG 動畫或視覺效果來完成電影製作時，與經過運算後才取得單次結果來做確認，假如成效不佳需要修改時，還需要反覆執行上述流程，當然也是一種不確定性。上述總總的不確定，可能導致電影製作的耗費時日、預算增加與消磨熱情的結果。

　　結合時空的電影鏡頭設計，是各種敘事元素、表演和攝影機調度的融合體，必須重視所有視覺元素的相關，以便找出以視覺講故事的方法。當視覺效果在拍攝現場無法實時反應時，依舊無法讓電影製作的最大痛點—不確定性獲得緩解。這就是柯波拉強調要把前製作、製作期與後製作三階段加以融

[25] 法蘭西斯・福特・柯波拉（2018）。未來的電影（頁 14，江先聲譯）。臺北：大塊文化。（原著出版年：2017）

[26] 浜野保樹（2003）。**表現のビジネス**（頁 101-102）。東京：東京大学出版会。

合的原因（ピーター・カーウィ，1990/1991）。[27]因此，虛擬製作藉由使用遊戲引擎的預覽影像，做為正片使用的場景素材，並搭配部分佈景、燈光、服裝和道具，透過實時記錄、運算與輸出，讓劇組成員在現場便清楚看到拍攝結果，可以大幅改善電影製作中的眾多不確定性。

　　精細組建的數位場景，能滿足影片作者的期待，並可以和其他演員或表演精準協作。視覺效果素材的鏡頭提前完成的虛擬製作，以實時性的特點，建構起全流程電影製作的概念與方式，為影片作者在實踐上所遇到的問題，提出一種可能的解決方案。

四、多樣化的觀影平台與電影製作

　　能影響觀眾是好事。這是從事電影剪接工作帶給我們的最真實喜悅—雖然你是在剪接室裡跟導演剪接，但其實你是為了觀眾而剪接，觀眾才是最重要的。

　　　　　麥可・卡恩（引自賈斯汀・張，2012/2016，頁 102）[28]

　　2000 年 6 月 16 日，首部非底片電影《冰凍星球》（*Titan A. E.*, 2000）透過網路傳輸，從好萊塢傳送到亞特蘭大的 Super Comm 貿易展覽會首映。2001 年 3 月波音數位電影公司，在當年度的 ShoWest 展會，首次以衛星傳輸放映了《小鬼大間諜》（*Spy Kids*, 2001）。從 1999 年開始的 5 年間，全世界從 30 個國家只有 500 廳左右的數位影院規模，到 2021 年 2 月底止，已成長到 203,600 間的數位影數，佔全球影廳總數 98%。持續受惠於亞太地區 7%的成長率，2022 年全球影廳總數增加到了 208,037 廳，也讓全球數位影

[27] ピーター・カーウィ（1991）。**フランシス。コッポラ**（頁 312，内山一樹・内田勝訳）。岡山：ダゲレオ出版（原著出版年：1990）。

[28] 賈斯汀・張（2016）。剪接師之路：世界級金獎剪接師怎麼建構說故事的結構與節奏，成就一部好電影的風格與情感（頁 102，黃政淵譯）。臺北：漫遊者文化。（原著出版年：2012）

數位電影製作基礎知識與運用

廳數量達到史上最高點。

美國電影協會（Motion Pictures Association，簡稱 MPA）將總體娛樂市場區分為影院票房（theatrical）、網路串流影音訂閱租售（digital）和實體影音租售（physical）三個次級市場。[29]而網路影音串流訂閱租售市場，佔總體市場的比例逐年升高。美國在 2020 年便已達到總體的 82%，相當不容忽視（Motion Pictures Association,2021）。[30]全球 2021 年線上收視訂戶比 2020 年成長了 14%、達到 13 億戶。在數位影廳數量逐年成長並達到史上最高的同時，相關研究也指出在新冠肺炎疫情大流行前，美國與加拿大地區影院觀看電影的人口已出現緩慢衰退的現象（Motion Pictures Association, 2022）。[31]然而在廣大的市場誘因下，跨國串流平台如 Netflix、Disney+、Amazon Prime Video 和 HBO Max 及 YouTube Prime，以及愛奇藝和騰訊視頻等 OTT 業者，紛紛在各地開通，提供高質量影音訂閱租售（Subscription Video On Demand，簡稱 SVOD），當中包括首輪電影的觀影服務。隨著 OTT 在全球各地的高覆蓋率和訂閱戶數的增加，利用網絡平台放映的私人模式與電影院放映的集中模式，同時成為電影的觀影選項。

網路觀影平台經營策略也正不斷朝大型電影公司靠攏，開始跨足電影製作和發行事業。以 Nextflix 為例，雖然是從網路平台出發但積極參與製作或電影發行。例如《無境之獸》（*Beasts of No Natio*, 2015）、《臥虎藏龍：青冥寶劍》（*Crouching Tiger, Hidden Dragon: Sword of Destiny*, 2016）、《玉子》（*Okja*, 2017）、《虎尾》、《羅馬》、《婚姻故事》、《我叫多麥特》（*Dolemite Is My Name*, 2019）和《愛爾蘭人》、《希望之夏：身心障礙革命》（*Crip Camp: A Disability Revolution*, 2020）、《千萬別抬頭》（*Don't Look Up*, 2021）與《犬山

[29] 根據 MPA 的定義，digital 的消費形式包含了 EST（Electric Sell-through，電子零售），訂閱型（SVOD）的網路串流，physical 的消費型式如 DVD/Blur-DVD 則稱為 PST（Physical Sell-through，實體零售）。

[30] Motion Pictures Association (2021). *2020 Theme Report* (p.17,38). Retrieved from https://www.motionpictures.org/wp-content/uploads/2021/03/MPA-2020-THEME-Report.pdf

[31] Motion Pictures Association (2022). *2021 Theme Report* (p.42,45). Retrieved from https://www.mpa-apac.org/research-docs/2021-theme-report/

記》（*The Power of the Dog*, 2021）和《西線無戰事》等。雖然這些電影的主要觀影途徑依然是 OTT，但偶也同時會在傳統影院做限量發行。原本並有強大電影製片與發行能力的迪士尼或華納等公司，則從原本的影院通路，強力地朝向 OTT 平台邁進，大舉進行電影作品觀影途徑的開拓。這種多方的競合現況更加促長了電影內容在跨平台的觀影需求。

印度的研究指出，觀眾不介意是在影院或 OTT 觀看電影，他們在意的是，能否看到一部好電影或他們喜愛的演員（Pratik Jain, Kamalika Poddar and Utkarsh Singh, 2020, July 10）。[32]一直以來電影與觀眾的關係，是建立在透過影院提供映演服務的機制，電影產業鏈才可據以實現價值的交換與傳遞。但當 OTT 以 D2C 提供直接體驗型觀影服務的商業模式，[33]取代影院成為一級發行視窗時，對電影產業造成的影響勢必不小。例如影院的角色將頓時消失，原本影院和製片及發行體系間的投資關係可能不復存在。其他如拷貝製作業和宣傳活動的需求也將驟減，影院硬體工程的購置與維修量能也將大幅減少。

數位化加速了現代生活使用 OTT 觀看電影的機會和意願，區域性的 OTT 也把充實各種電影題材片源，作為可和上述各大跨國平台業者區隔定位和獨特訴求的主張。在嘉惠觀眾提高觀影便利性的同時，視聽娛樂版圖的激烈競爭，讓電影產業結構的重組成為現在進行式。OTT 早已針對各自平台播映的電影訂出製作規格，電影院和數位平台的界線越趨模糊。2020 年起至 2023 年肆虐全球的新冠肺炎疫情，更加速了虛擬製作和網絡放映模式的發展。電影製作因為數位化，本質逐漸從攝影本體過渡到電腦本體，真實和虛擬的界限變得越來越模糊（李蕊，2021），[34]多樣化的觀影環境與平台變遷，

[32] Pratik Jain, Kamalika Poddar and Utkarsh Singh (2020, July 10). OTT Vs Cinemas: "The New Kingmakers Have the Industry's Veto Power!" *The financial Report*. Retrieved from https://thefinancialpandora.com/ott-vs-cinemas-the-new-kingmakers-have-the-industrys-veto-power/

[33] D2C，是 direct to consumer，也稱 DTC，重點是「消費者體驗」以官網或 APP 的方式去除中間通路商，直接銷售給消費者，縮短彼此的距離。

[34] 李蕊（2021）。數字時代電影的沈浸感與間接視覺經驗－以經典電影為視覺參考的現代電影影像研究。藝術與技術，5，162。

讓電影製作始終處於一場沒有結束、現在進行式的無聲革命語境中。

五、NFT 與電影製作

> NFT 要成為電影業穩定的收入手段，須擁有強大粉絲群，因為它
> 不是一次性商品，要具有持久力才有意義。
>
> Kim Hern-sik（引自 Song Seung-hyun, 2022, January 14）[35]

　　廣義而言，人類的資產型態可分為實體（physical）或數位（digital）以及同質化（fungible）與非同質化（non-fungible）幾種。同質化資產就是與同類資產擁有相同外在價值的資產，例如流通貨幣，該資產可以分割及部分花費。非同質化資產就是獨一無二，無法以同類資產作等價交換的資產，最常見的就如藝術典藏品或房屋等實體資產，或線上遊戲中的寶物等等數位虛擬資產（陳純德，2021）。[36]除了 NFT（Non-Fungible Token，中譯非同質化代幣），其他資產型態已在生活中有一定的經驗和認知，至於何謂 NFT 則需先理解區塊鏈（Blockchain）的結構。

　　區塊鏈，是基於 2008 年《比特幣白皮書》架構下的一種金融環境概念。它是一種按照時間順序，將數據區塊依照順序相連的方式，組合成一種鏈式數據結構，保有以密碼保證的不可篡改和不可偽造的分散式帳冊。它還利用數據結構來驗證與儲存數據，以分布式節點共識演算法，來生成和更新數據，保證傳輸和訪問的安全，利用自動化腳本組成智能合約（Smart Contract），來變成和操作數據的一種全新基礎架構與運算模式。智能合約就是在區塊鏈上執行的運用程式，它是以應用程式的邏輯來實現交易合約中的條款與條件。智能合約雖然會因區塊鏈平台不同有所差異，但運作原理則

[35] Song Seung-hyun (2022, January 14). Korean movie industry adopts NFTs. *The Korea Herald*. Retrieved from http://www.koreaherald.com/view.php?ud=20220114000528

[36] 陳純德（2021）。漫談NFT與VTuber：數位發展新趨勢。台灣經濟研究月刊，**44**（8），98-100。

同樣都是以「事件驅動」來進行。當智能合約程式一旦部署到區塊鏈平台，加上合約所設定的事件發生時，一些條件就會成立而觸發合約的指定功能，程式便會開始執行，並接連地引發資產的移轉（陳恭，2019）。[37]因此唐江山提出區塊鏈中最重要的關鍵特質，就是分散式、不可篡改和智能合約。故此，區塊鏈技術是數位經濟在訊息網路、物聯網、大數據與人工智慧的一項新技術基礎，利用此技術和當中的價值媒介，可以把資產表示出來，並且可能成為數位經濟的價值交易基礎設施（2019）。[38]

電影製作涉及製片、導演、演員、攝影、燈光、美術、視覺效果，等多個部門和團隊的分工與協作。上述這些協作又須按照拍攝計畫按時完成，是一項需要綜合管理的專案。電影製作過程中視情況也有執行同業分工的需求，特別以視覺效果部門有更高的比例。視覺效果的鏡頭製作，經常以圖層概念將各自的專長進行分工，加上運算也需要較長的時間與高效能的硬體架構，所以經常都會由不同地區或團隊通力合作下完成。

以區塊鏈作為電影從版權維護、製作時的專案管理、到完成品的資金流向和利益分享的設計，都因為可以署名和不可篡改與分散式帳冊及可追溯等特質，能把電影製作迄今較難解決的劇本版權、投資、成本金流、成片版權和利潤分享等等困境，依據智能合約上的條件，或有收益回饋或有其他合作體系的關係進行實質化的管理，並進一步導入直接收益制度，將有可能成為電影產業收支和經濟制度健全化的解決方法。也就是區塊鏈的這種特性，可讓每個影片完成、發行和映演過程的任何投入，都能夠不被竄改以及確保前後連結等特性，讓在電影產業過程中曾經付出心力的人甚至觀眾，都可能在相關成果上獲得相對應的價值回饋。

NFT 則屬於一種新興貨幣，也稱為加密資產，是區塊鏈經濟框架中的一種虛擬貨幣架構。在貨幣流通特性中 NFT 的主要特色，可歸類為雙向流通性貨幣的一種，具有自創貨幣、可在特定空間中讓交易者自由轉讓，也可以和法定貨幣相互兌換的特點。再加上其以去中心化金融（Decentralized

[37] 陳恭（2019）。智能合約的發展與應用。**財金資訊季刊**，90，頁 35。
[38] 唐江山（2019）。**區塊鏈重塑電影產業**（頁 3、15-16）。北京：中國發展出版社。

數位電影製作基礎知識與運用

Finance，簡稱 DeFi）模式，不受政府組織發行監管、完全依賴市場需求決定價值，因此幣值容易波動，屬於加密貨幣（王志誠、何雨柔，2020）。[39]NFT的價值需要在去中心化金融的模式框架中才能成立。即便去中心化金融涵蓋許多不同技術，但它的商業模式與組織架構，具有提供金融服務、基於低信任度要求之運作與結算系統、非託管式（Non-custodial）服務設計、採用公開、可程式化與可組合性的特性，來創造新的金融或整合金融的服務，達到組合創新的效果，可以有效取代傳統金融中介機構（陳建華，2021）。[40]

　　雖然NFT的生態系統和運用領域，在加密型貨幣研究單位Messari的定義中，可分成相當多層級的區塊鏈做為參考，但NFT的主要影響則會在第一層的應用領域，分別為：藝術創作數位化運用、數位收藏、豐富線上遊戲內涵與協助打造元宇宙（陳建華，2021）。[41]簡言之，NFT可透過每個代幣皆不同的特性，進一步創造更加分眾且更加少量的市場空間，也因此更適合收藏品和藝術品等相關市場的應用。NFT可以代表藝術作品的所有權，此一作品可以是實體的作品，那就需要一個中介的對應連結組織來確保作品與此一數位印記的連結性。

　　區塊鏈和NFT的金融買賣交易思維，已逐漸運用在電影產業。利用區塊鏈技術與點對點交易和公開訊息的原則，強調以一種無縫且安全的方式，來買賣電影和電視版權，從而減少額外成本的Cinemarket，在2018年坎城影展正式上線（Cinemarket, n. d.）。[42]同樣以去中心化和NFT作為顛覆以往電影產業融資與投資的生態模式也已經啟動。例如透過結合NFT，以出售電影股份來為電影融資。Hollywood DAO、Mogul Productions、Decrypt以及Decentralized Pictures和Cinverse等平台或公司都以前述為基礎，開始以NFT形式展開電影

[39] 王志誠、何雨柔（2020）。論虛擬貨幣之發展與監理趨勢。**財稅研究**，**49**（3），83-84。

[40] 陳建華（2021）。去中心化金融 DeFi 與非同質化代幣 NFT 簡介。**證券服務**，668，17-27。

[41] 陳建華（2021）。去中心化金融 DeFi 與非同質化代幣 NFT 簡介。**證券服務**，668，25-26。

[42] Cinemarket (n. d.), About Us. Retrieved February 2, 2022, from https://www.cinemarket.io/en/about

集資專案。在電影製作上，獨立製片籌資的困難度日益提高，因此利用加密、和NFT可以把權力交還給創作者的技術核心模式，從資金和分配的角度讓創作者對專案握有更多的實際控制權。

對觀眾來說，可藉由 NFT 的價值是由市場來做決定的特質，將這股力量加以轉譯。例如把電影的獨特珍藏以發行 NFT 方式，來拉抬電影上映時的關注度。《駭客任務：復活》（*The Matrix Resurrections*, 2021），便以電影著名的紅藍藥丸製作 10 萬個 NFT，於 2021 年 11 月 30 日以每個 50 美元的價格發售，竟造成官網崩潰。連鎖電影院 AMC 與索尼影業合作，向預訂《蜘蛛人：無家日》（*Spider-Man: No Way Home*, 2021）首映門票的會員，贈送超過 100 種設計的共 86,000 個 WAX 鏈的 NFT（黃建智，2021 年 12 月 1 日）。[43]韓國的樂天影院和華納兄弟，也為《駭客任務：復活》的宣傳活動，規劃了向前 30,000 名購票者贈送 NFT 商品。電影觀眾可在購買電影票後申請獲得自六種以 Matrix 為主題的 NFT 之一。韓國電影導演曹聖奎也為自己的電影，發行電影簽名海報和獨家場景照片的 NFT。NEW 電影公司為電影《極速快遞》（*Special Delivery*, 2022），在 NFT 交易平台 Opensea 發行了 3,000 份，從服裝、髮型與背景完全不同的 Generative Art NFT，來增加電影的 IP 價值，這種獨特的珍藏也都以更高價格被轉售（Song Seung-hyun, 2022, January 14）。[44]

再以藝術典藏品的觀點來看，香港首個電影 NFT 的交易，是由香港數字資產交易所聯合英皇電影公司所製作的《怒火》（*Burning Man*）的 1 分鐘概念片段。買主名為踏上尋鯨之路，以 13.05 以太幣（Ethereum，簡稱 ETH）購得，[45]所得全數捐給慈善機構（香港數字資產交易所，2021 年 9 月 27 日）。[46]此外，藝術品拍賣商蘇富比與王家衛合作，將 1999 年 2 月 13 日《花樣

[43] 黃建智（2021 年 12 月 1 日）。《蜘蛛俠：英雄無歸》還未上映已經賣爆，這一切都怪 NFT？愛範兒。取自 https://www.ifanr.com/1457410

[44] Song Seung-hyun (2022, January 14). Korean movie industry adopts NFTs. *The Korean Herald*. Retrieved from http://www.koreaherald.com/view.php?ud=20220114000528

[45] 2024 年 2 月時以太幣的現值約為新台幣 103 萬元。

[46] 香港數字資產交易所（2021 年 9 月 27 日）。全港首部電影拍賣 NFT 收藏品：《怒火》Burning Man。取自 https://www.hkd.com/tc/nft_detail/238

年華》（*In the Mood for Love*, 2000）拍攝首日的 92 秒未曾問世毛片，推出名為《花樣年華——一刹那》的收藏品，以 2021 年 9 月 14 日 18 點 17 分 12 秒，永久記錄在世上只有一枚、價值 428.4 萬港幣的 NFT 上，成為首項在國際拍賣登場的亞洲電影 NFT（明報，2021 年 11 月 11 日）。[47]

電影不只有成片，美術、衣裳、用品、海報、劇本，任何素材的段落、場次、鏡頭甚至是單一影格，都能以 NFT 形式華麗轉身成為藝術典藏品，並以另一種價值再被利用。不可忽略的是，身為流行文化的電影，NFT 應該來自於強大的粉絲作為基礎才可長久（Kim Hern-sik，引自 Lolly Cypt, 2021）。[48]這也提醒了在電影製作時，每一個具有創作精神的表達物，都可以有再次變成另一個具有不同價值的藝術，但製作出一部好電影的基本條件，卻沒有因此而有妥協的空間。

六、AI 與電影製作

> 人工智慧最讓人感到天才的是一你不須擁有一群藝術家和視覺效果團隊，就可以創造出一些不存在的東西。
> Mitchell Block[49]（引自 Jim Donnelly, 2023, January 24）[50]

我們經常從電影情節來建立對人工智慧（artificial intelligence，簡稱 AI）的未來想像。如《銀翼殺手》（*Blade Runner*, 1982）中，人工智慧仿生人有了人類的同理心與共感，為了延續生命，不得已只好與人類控制的生態體系

[47] 明報（2021 年 11 月 11 日）。王家衛與蘇富比合作拍賣 NFT《花樣年華》428 萬成交。取自 https://ol.mingpao.com/ldy/showbiz/news/20211011/1633889557117

[48] Lolly Cypt (2021). NFTs enter the Korean movie industry. *Coinscreed*. Retrieved from https://coinscreed.com/nfts-enter-the-korean-movie-industry.html

[49] Mitchell Block，電影製片人與美國奧斯卡影藝學院會員，也是奧勒岡大學新聞傳播學院教授，北京電影學院和南加大電影藝術學院兼任教授。

[50] Jim Donnelly (2023,January 2). How Artificial Intelligence Helps (and Hurts) Filmmaking. *MASV*.Retrieved from https://massive.io/filmmaking/artificial-intelligence-filmmaking/

發生致命的衝突。《魔鬼終結者》（*The Terminator*, 1984）中，世界已被人工智慧超級電腦所主宰，僅存的人類為了避免滅絕，必須保護好未來反抗軍首領的母親，才能不被終結。《機械公敵》（*I, Robot*, 2004）中，人工智慧機器人控制系統，認為只有阻止人類繼續摧殘地球才能拯救人類，接受到錯誤指令的它，決定嚴格管控所有人類的行動。《雲端情人》（*Her*, 2013）中，即將離婚的代筆作家，被厭惡自己沒有肉體的人工智慧虛擬情人移情別戀，越覺孤獨的他才頓悟到，AI 沒有這種面對微妙情感變化和感知能力而釋懷。《脫稿玩家》中，終於知道自己只是被程式控制的人工智慧非玩家遊戲角色，這世界無法被自己改變而萬念俱灰。最終在人類協助下重新觸發它的意志感知後，擺脫了被程式的制約在新世界無憂無慮生活。

電影題材對人工智慧的描寫與想像，可以天馬行空，於是真實世界對 AI 的功能或角色的期待，也不能固守單一。至今人工智慧與電影製作的關係開展，陸續發現了可多方運用的項目，往不同領域和範疇的嘗試也未曾停止。

二十世紀福斯，決定使用曾在美國電視益智節目《危險邊緣》（*Jeopardy*）中，[51]擊敗最高獎金得主的 IBM 人工智慧系統華生（Watson），[52]為即將發行的驚悚電影《魔詭》（*Morgan*, 2016）製作預告片。要讓 AI 參與電影製作，首要任務便是須教育人工智慧系統看得懂預告片。方法上簡言之藉由機器學習的訓練演算法，讓人工智慧系統具備可以從大型資料庫的模式和關聯性中，找出製作預告片的決策或預測的方式。因此 IBM 把 100 多部恐怖電影預告片的系列影像、聲音和構圖分析等數據，輸入到華生的系統中讓它具備理解製作預告片的動態結構（dynamics）。隨後以超級電腦把整部電影長

[51] 《危險邊緣》是美國在 1964 年起開始製播的電視益智節目，2024 年 2 月時仍在播出。

[52] IBM 全名為 International Business Machines Corporation，是美國一家跨國科技公司及諮詢公司。IBM 所製造名為華生的人工智慧系統，是一個集進階自然語言處理、訊息檢索、知識表示、自動推理、機器學習等開放式問答技術的應用，基於為假設認知和大規模的證據搜集、分析、評價而開發的 DeepQA 技術的電腦問答（Q&A）系統。

片數據化後，再讓華生從中挑出 10 場戲的內容組成一段 6 分鐘時長的影像。最後剪接人員再從這 6 分鐘內容中挑出影像和聲音段落，完成第一部由 AI 協作的電影預告片（Amelia Heathman, 2016, September 2），[53]可謂是早期電影製作運用 AI 的重要實例。

劇本創作是電影製作過程中，需要大量資訊以助判斷與做出創意決策的重要環節。由導演 Oscar Sharp 和 Google 創意技術專家 Ross Goodwin，共同製作的科幻短片《*Sunspring*》（2016），是第一部由人工智慧與神經網絡編寫完成的劇本。Sharp 與 Goodwin 把為數龐大的科幻影集，如《X 檔案》（*X-Files,*1993-2002）和《星際奇兵：SG-1》（*Stargate SG-1*, 1997-2007）和每一集的《星際爭霸戰》（*Star Trek the Television Series*）與《飛出個未來》（*Futurama,*1999-2013）等影集中，常用的語詞做成資料庫，輸入到名為班傑明（Benjamin）的人工智慧系統。歷經深度學習後班傑明學會了模仿劇本的結構，也找到了科幻故事敘述的模式（Annalee Newitz, 2021, May 30）。[54]讓本片被稱是第一部人工智慧的電影。

兩人接續在 2018 年進一步決定讓班傑明成為下一部電影的編劇，並且擔任導演。他們使用人工智慧的生成對抗網絡（Generative Adversarial Network，簡稱 GAN）可以實現的深偽技術（deepfake），把在恐怖電影《*The Last Man on Earth*》（1964）中飾演博士的 Vincent Price，換成另一位演員 Thomas Middleditch 的臉。同時也使用語音生成技術，把台詞串接成演員的聲線，完成一部完全由人工智慧生成對抗網絡，把老電影段落加以剪接以及由演員在綠幕背景前完成演出的短片《*Zone Out*》（Science Museum Virginia, 2022, June 23）。[55]

[53] Amelia Heathman (2016, September 2). IBM Watson creates the first AI-made film trailer-and it's incredibly creepy. *Wired*. Retrieved from https://www.wired.co.uk/article/ibm-watson-ai-film-trailer

[54] Annalee Newitz (2021, May 30). Movie written by algorithm turns out to be hilarious and intense. *Ars Technica*. Retrieved from https://arstechnica.com/gaming/2021/05/an-ai-wrote-this-movie-and-its-strangely-moving/

[55] Science Museum Virginia (2022, June 23). Question Your World: How Is Artificial Intelligence Used in Movies? *Science Museum Virginia*. Retrieved from https://smv.org/learn/blog/how-artificial-intelligence-used-movies/

華生版的《魔詭》預告，是透過超級電腦在驚悚電影中，選擇出認為可以引人目光的聲光效果所製成的預告片。但官方版預告則不只是視覺和聲音的隨機集合，而是基於電影敘事為基礎所完成的短篇影片。兩者差別在於超級電腦沒有能與觀眾發輝有效交流的敘事能力（Suman Ghosh, 2016, September 26）。[56]由班傑明編導的《Sunspring》即便情節荒謬，對話也令人捧腹，卻揭示了人工智慧有模仿說故事的能力，若加上語音生成技術的幫助，未來應能有更多的發展潛力（Amy Kraft, 2016, Jyune 13）。[57]《Zone Out》使用 AI 生成對抗網絡的深偽技術把人物換臉與換聲，藝術成果雖然不佳，但利用神經網絡同時生成與對抗檢視的非監控深度學習，造就出高度仿真的影像結果（Lauren Goode, 2018, June 11），[58]同時也預告了生成式人工智慧（Generate Artificial Intelligence，簡稱 Gen AI），未來會在電影製作場域產生強大的影響。

生成式人工智慧恰如其名，是具備能夠藉由提示來生成自然語言、圖像、影像和聲音等型態內容的能力。這種創造力可運用在電影製作的幾個方面。首先是題材開發與劇本寫作。使用人工智慧演算法和語言生成模型工具，是藉由生成式 AI 來輔助或進行題材的搜尋、或自動化劇本編寫。這些工具使用自然語言處理演算法（Natural Language Processing，簡稱 NLP）來理解和產生文字。人工智慧劇本編寫工具，[59]可以根據主題產生全文劇本，妥善運用便能在劇本創作階段獲得許多包括概念、想法、大綱和強化角色發展與改善對白的協助，還可以幫助完成優化劇本格式、加強人機協作、簡化

[56] Suman Ghosh (2016, September 26). A supercomputer just made the world's first AI-created film trailer-here's how well it did. *The Conversation*. Retrieved from https://theconversation.com/a-supercomputer-just-made-the-worlds-first-ai-created-film-trailer-heres-how-well-it-did-65446

[57] Amy Kraft (2016, Jyune 13). Movie written by artificial intelligence is strange and hilarious. *CBS News*. Retrieved from https://www.cbsnews.com/news/sunspring-film-written-by-artificial-intelligence/

[58] Lauren Goode (2018, June 11). AI Made a Movie-and the Results Are Horrifyingly Encouraging. *Wired*. Retrieved from https://www.wired.com/story/ai-filmmaker-zone-out/

[59] 可運用的程式系統如 GPT-4、ChatGPT、JasperAI、ShortlyAI、DALL-E2、Writesonic 和 Writecream 等。

編輯和修改等任務，甚至分析市場趨勢等（Luis Maymi Lopez, 2023, April 21）。[60]

接著是前製作業。電影前製作期的主要工作，可概分為劇本分解、分鏡設計繪製、勘景、物色演員和試鏡、租用攝影設備、安排拍攝日程與編列預算等。AI 的自然語言演算法，可以針對文本進行演算分析，從劇本篩選出關鍵訊息或相關元素，如人物角色、表演互動、聲音效果、戲用道具與場景描述的細部確認。[61]本書第三章提及在前製作期的「最佳拍檔」程式，便是以此為基礎的 AI 人機協作系統，幫助影視劇組在前期製作階段完成上述任務。再配合使用可針對大量變數進行機器學習（Machine Learning，簡稱 ML）的演算模型，可以把主要劇組人員與演員檔期、場景條件、預算限制和天氣預報等，計算出適合的拍攝時程表。人工智慧在前製作期能透過時間的優化、減少失誤的重複與修改，增進劇組工作效率和提高決策時的透明度，有效活化電影製作價值鏈中的主要關鍵活動（Ray Debajyoti, 2017, September 29）。[62]

整體而言，人工智慧可以讓前製階段許多任務與流程推動，更有效率也更具成本效益。透過處理這些任務同時進行風險分析與緩解，提高劇組人員間的協作意願、降低摩擦和強化信任感，有助於建立讓導演能聚焦於導演功課，讓各種製作準備能更專注，以便能經營與好好完成說故事的電影製作環境（Dmitry Vakhtin, 2023, March 16）。[63]

電影後期製作中的各項工作，應該是當前生成式人工智慧能運用範圍與

[60] Luis Maymi Lopez (2023, April 21). How AI can help improve your scriptwriting. *Videomaker*. Retrieved from https://www.videomaker.com/how-to/planning/writing/how-ai-can-help-improve-your-scriptwriting/

[61] 可運用的程式系統如 Synthesia、Flimustag、Preproduction A.I.、Green Light Essentials 等。

[62] Ray Debajyoti (2017, September 29). Data Science and AI in Film Production. *Medium Magazine*, Retrieved from https://medium.com/rivetai/data-science-and-ai-in-film-production-8918ea654670

[63] Dmitry Vakhtin (2023, March 16). The future of pre-production: How AI and machine learning are revolutionizing the filmmaking industry. *Filmustag*. Retrieved from https://filmustage.com/blog/the-future-of-pre-production-how-ai-and-machine-learning-are-revolutionizing-the-filmmaking-industry/

方向比較明確的地方，例如人物置換、五官優化或減齡、環境物件的生成與轉換、無縫混合由文字產製的多個影像或影片、自動化物件背景分層或去背等。

　　人物置換、五官優化或減齡，是以生成式 AI 的深偽技術來實現的。深偽技術的普遍定義，是能把聲音、圖像或影像資訊，進行臉部、器官移植或偽造聲音的生成式人工智慧（Luca Guarnera, Oliver Giudice & Sebastiano Battiato, 2020）。[64]《玩命關頭 7》（Furious 7, 2015）使用深偽技術，讓電影片尾多姆（馮・迪索飾）與布萊恩（保羅／寇迪・沃克飾）分道揚鑣的兄弟情深場面可以實現。飾演布萊恩的保羅・沃克（Paul Walker, 1973-2013）早已因交通事故身亡，這場戲是由他弟弟寇迪・沃克演出後，再利用電腦生成影像和人工智慧與深偽技術創造出的逼真影像（Erkam Temir, 2020）。[65]

　　其他運用深偽技術的電影，如《銀翼殺手 2049》中，仿生人戴克思思念念的往日（同為仿生人的）情人瑞秋（肖恩・楊飾），以 30 年前在《銀翼殺手》（Bladrunner, 1987）片中的容貌現身，讓他瞬間彷彿回到過往，感情因而即將潰堤。這段落意圖強調與人類有同理心的仿生人戴克對瑞秋的堅定真情，和其他只會聽從命令的仿生人無意識印象形成對比，突顯人工智慧的極致是與人類相同的進化期待。《雙子殺手》中，透過臉部重建讓飾演複製人小克的威爾・史密斯，減齡（D-Aging）回到 20 歲時的容貌，才能說服這是情節中的本人年輕時代的復製人。搭配紅外線攝影機獲取現場演員臉部表演數據的深偽技術，讓飾演弗蘭克・希蘭的勞勃・狄尼洛，和飾演羅素・布利法諾的喬・派西等人，在《愛爾蘭人》中幾段重要回溯場次，成功減齡至青壯年時期，讓觀者得以和這些人物共同參與過往經歷，以便讓跨越數十年的情節可以保持連貫。《捍衛戰士：獨行俠》中，飾演冰人的方・基墨因罹患

[64] Luca Guarnera,Oliver Giudice & Sebastiano Battiato (2020). Fighting Deepfake by Exposing the Convolutional Traces on Images. *IEEE Access. 2020*, 8, 165085. https://doi.org/ 10.1109/ACCESS.2020.3023037

[65] Erkam Temir (2020). Deepfake: New Era in The Age of Disinformation & End of Reliable. *Journalism. Selçuk İletişim*, 13(2), 1015. https://doi.org/10.18094/josc.685338

數位電影製作基礎知識與運用

喉癌已無法發聲，因此表演段落也併用深偽技術發聲，讓片中的他能夠開口對談。《印第安納瓊斯：命運輪盤》（*Indiana Jones and the Dial of Destiny*, 2023）飾演瓊斯博士的哈里遜‧福特，借助深偽技術實現臉部減齡，重回青壯年的瓊斯在考古探險時埋下的機遇，讓整個電影故事的背景與形成，可以在觀眾眼前充分成立。

環境物件的生成與轉換，是以生成式 AI 能以文字提示或以指定圖像樣式，把現有影片或短片轉換成新的影片或短片。電影《媽的多重宇宙》（*Everything Everywhere All at Once*, 2022）中，有許多秀蓮（楊紫瓊飾）在龐大數量的不同宇宙中多次轉換的鏡頭。視覺效果總監 Evan Alleck 說（引自 Jazz Tangxay, 2023, February 22），[66]這些為數高達 300 多個既現實又帶虛幻風貌的場景，是要讓電影敘事能促使觀眾朝意想不到的情節走向推進的憑據。從成果來看，這些鏡頭飽含了視覺震撼力，但製作時還是得以傳統費時繁複的視覺效果方式。假若能夠更及早有使用 AI 的環境物件生成與轉換技術機會的話，想必可更快速且不需花費到數週的時間，就可完成眾多既真實又複雜的平行宇宙場景。

無縫混合由文字產製的多個影像或影片，採用的是穩定擴散（Stable Diffusion）的深度學習生成式 AI。[67]它可以用文字提示轉換成圖像，加上搭配深度神經網絡後，可以無縫混合多個影像或影片。這個技術能實現把創造出的人物、場景和背景等的高度複雜影像，混合成無縫又流暢連貫的段落，滿足視覺效果希望能在影像完成度與時間成本效率相得益彰的要求（Mia Woods, 2023, June 14），[68]可以完成如《媽的多重宇宙》片中，在多重宇宙裡

[66] Jazz Tangxay (2023, February 22). 'Hollywood 2.0': How the Rise of AI Tools Like Runway Are Changing Filmmaking. *Variety*. Retrieved from https://variety.com/2023/artisans/news/artificial-intelligence-runway-everything-everywhere-all-at-once-1235532322/

[67] 穩定擴散是一種生成式的 AI 模型，可以根據文字圖像提示生成獨特的逼真圖像或動態影像。

[68] Mia Woods (2023, June 14). Runway AI: Tech Behind Everything Everywhere All At Once. *Top Ten AI*. Retrieved fromh https://topten.ai/ai-tech-behind-everything-everywhere-all-at-once/

每個不同的秀蓮，快速出現後迅即又消逝的變換，達到讓她複雜心境與情感被察知與喚醒的目的。

自動化物件背景分層或去背，能由生成式 AI 自動背景來完成。《媽的多重宇宙》的此生此世段落，是變成石頭的兩母女，在荒蕪大地無聲堅持自我價值的爭議情節。隨著女兒石的緩慢前進，母親石也緩步趨近，當女兒石躍下懸崖後母親石也隨之跳下一同墜落。製作本段落時，兩石頭的移動是在綠幕前以滑輪拉近、或以棍棒推動來實現無生命體的運動，再把輔佐器具去背合成於背景的荒蕪大地。以往需以逐格影描去背後再進行細部合成，耗時又費工。在團隊人力與製作時間不足的條件下，轉而使用生成式人工智慧的自動背景進行去背，讓視覺特效總監讚譽這種製作方式的高效率和驚人成果，遠遠勝過傳統人力的方式（Evan Alleck，引自 Jazz Tangxay, 2023, February 22）。[69]

人工智慧是為達成某個特定目的而採取行動，並具有一定程度自主性（autonomy），且能對所處環境進行判斷的電腦運算系統（European Commission, 2018）。[70]然而AI會繼續不斷發展與進化，因此不應把它限制在該技術的特定領域，而應把它視為專注在特定視野的複雜且多樣化的領域（Haroon Sheikh, Corien Prins & Erik Schrijvers, 2020）。[71]生成式人工智慧如同上述已在視覺效果領域發生影響，也會繼續朝向AI 驅動的動態捕捉，與AI產生的動態捕捉兩方向持續改變，特別是以AI驅動來實現更精準、更快速，包含臉部表情的即時動態捕捉系統（Arya Frouzaanfar, 2023, Agust 5）。[72]

[69] Jazz Tangxay (2023, February 22). 'Hollywood 2.0': How the Rise of AI Tools Like Runway Are Changing Filmmaking. *Variety*. Retrieved from https://variety.com/2023/artisans/news/artificial-intelligence-runway-everything-everywhere-all-at-once-1235532322/

[70] European Commission (2018). A definition of AI: Main capabilities and scientific disciplines. *European Commission*. Retrieved from https://ec.europa.eu/newsroom/dae/document.cfm?docid=56341。

[71] Haroon Sheikh, Corien Prins & Erik Schrijvers (2023). Artificial Intelligence: Definition and Background. *Mission AI* (p.19). Cham: Springer. https://doi.org/10.1007/978-3-031-21448-6_2

[72] Arya Frouzaanfar (2023, Agust 5). Is Mocap Next? The Rise of AI Motion Capture. *Picotion*. Retrieved from https://picotion.com/blog/ai-motion-capture-intro/

由圖像生成神經網絡 DALL-E（picture-making neural network DALL-E），搭配使用將圖像轉換成動態影像的 Studio D-iD 系統完成的《*Frost*》（2023），是一部每個鏡頭都是人工智慧產生的短片。將其與《*Zone Out*》比較後可得知，幾年間 AI 生成的動態影像質量大幅度躍進。這便讓我們再次體認到，生成式人工智慧勢必會挑戰人類的概念、劇本和創造力。隨著新的機器學習技術，AI 將有可能影響現有的 CGI 和視覺效果領域的工作流程。雖然 AI 在好奇心、創造力與能動性上不是人類的對手，但 AI 正在重塑故事講述和視覺創造力的格局（Pranati Bharadkar, 2023, June 3），[73]也是不爭的事實。

華納兄弟影業（Warner Bros. Pictures），使用 Cinelytic 公司的 AI 管理系統大數據和預測分析，理解世界各地演員與明星的綜合價值，和電影在影院與串流媒體上的預期收益，作為電影製作各階段決策時的評估依據（Tatiana Siegel, 2020, January 8）。[74]電影公司需要有好的 AI 夥伴，運用人工智慧進行各種預測，取得正確數據和適當的分析建議。以 AI 進行各種預測，本意不是要來取代員工，而是加速審批程序以及降低未來無法預見的風險，[75]因此需要審慎看待演算結果。

傳統上，電影的數位修復（digital restoration）是由修復人員使用專門軟體來手動處理的。不僅非常耗時而且極具考驗，修復結果更受到人員的藝術底蘊、美學涵養和技術能力所左右（Lingxi Liu,. et al, 2022）。[76]人工智慧的

[73] Pranati Bharadkar (2023, June 3). Everything Everywhere All At Once: How AI is Revolutionizing Filmmaking. *Medium*. Retrieved from https://medium.com/@TheTech Trailblazer/everything-everywhere-all-at-once-how-ai-is-revolutionizing-filmmaking-173bf19d32be

[74] Tatiana Siegel (2020, January 8). Warner Bros. Signs Deal for AI-Driven Film Management System (Exclusive). *The Hollywood Report*. Retrieved from https://www.hollywoodreporter.com/business/business-news/warner-bros-signs-deal-ai-driven-film-management-system-1268036/?__twitter_impression=true

[75] 目前對於電影專案有關未來發展的多方預測，可運用程式系統如 ScriptBook、Pilot、Cinelytic 與 Merlin 等。

[76] Lingxi Liu, Catelli Elena, Aggelos Katsaggelos, Giorgia Sciutto, Robert Mazzeo, Martin Milanič, Janja Stergar, Sabrina Prati & Mark Walton. (2022). Digital restoration of colour cinematic films using imaging spectroscopy and machine learning. *Scientific Reports 12*, 21982, 1. https://doi.org/10.1038/s41598-022-25248-5

深度學習和生成對抗網絡，可以讓原本需大量時間和設備的修復工作輕易完成，減少人力和物力需求，也遠遠超出既往的效率和認知。但 AI 數位修復卻沒有藝術層次的思維和辨識力，也無法準確還原電影當時的歷史韻味，因此數位修復仍會以手動方式，適量保留噪訊以重現電影當時的風格，還原其藝術價值（Li Yaxing, 2022），[77]這是因為 AI 演算法，無法解釋或區隔文化產業的品味和微妙差異所致。因此無論是以 AI 為核心的人機協作票房預測，或是要避免出現過度修正與出現假像的 AI 數位修復，都應結合人工智慧與人類的創造力，AI 才可為電影產業提供豐富機會，與成為電影製作的有力助手（Song, Minzheong, 2021）。[78]

[77] Li Yaxing (2022). Research on the Application of Artificial Intelligence in the Film Industry. *International Conference on Science and Technology Ethics and Human Future (STEHF 2022)*, 144, 03002, 3. https://doi.org/10.1051/shsconf/202214403002

[78] Song, Minzheong (2021). A Study on the Predictive Analytics Powered by the Artificial Intelligence in the Movie. *International Journal of Advanced Smart Convergence*, *10*(4), 81-82. https://doi.org/10.7236/IJASC.2021.10.4.72

參考文獻

■中文文獻

Charles Haine（2020）。第一次學影片調光調色就上手（吳國慶譯）。台北：碁峰。（原著出版年：2020）

Charles Poynton（2012）。數字電影中的色彩。**數字電影解析**（頁 45-64，劉戈三譯）。北京：中國電影出版社。（原著出版年：2004）

Chris Carey, Bob Lambert, Bill Kinder and Glenn Kennel（2012）。母版製作流程。**數字電影解析**（頁 65-114，劉戈三譯）。北京：中國電影出版社。（原著出版年：2004）

David Bordwell（1998）。**電影敘事：劇情片中的敘述活動**（李顯立、吳佳琪與游惠真譯）。臺北：遠流。（原著出版年：1985）

DCFS 編輯部（2018 年 2 月 8 日）。交織「光」與「霧」，呈現《水底情深》美麗虛幻的水下世界。*DC Film School*。取自 https://dcfilmschool.com/preview/交織「光」與「霧」，呈現《水底情深》美麗虛幻的水下世界

Don S. Lemons（2019 年 1 月 28 日）。《用塗鴉學物理》：延續伽利略研究成果，開展「色彩理論」的牛頓。**關鍵評論**。取自 https://www.thenewslens.com/article/112813

Duncan Petri（2006）。電影技術美學的歷史（梁國偉、鮑玉珩譯）。**哈爾濱工業大學學報（社會科學版）**，**8**（1），1-5。

Eastman Kodak（2007）。**電影製作指南**（繁體中文版）。Eastman Kodak Company。

Eric Havill（無年代）。**色彩簡介**。伊士曼柯達公司。未出版。

Giovanni Grazzin（編）（1993）。**費里尼對話錄**（邱芳莉譯）。臺北：遠流。（原著出版年：1983）

Leon Silverman（2012）。新的後期製作流程：現在和未來。**數字電影解析**（頁 12-44，劉戈三譯）。北京：中國電影出版社。（原著出版年：2004）

Nicholas T. Profers（2009）。**電影導演方法**（第 3 版，王旭鋒譯）。北京：人民郵電出版社。（原著出版年：2008）

Noel Burch（1997）。**電影理論與實踐**（李天鐸、劉現成譯）。臺北：遠流。（原著出版年：1981）

Peter Symes（2012）。數字電影的壓縮。**數字電影解析**（頁 93-113，劉戈三譯）。北京：中國電影出版社。（原著出版年：2004）

Peter Ward（2005）。**影視攝影與構圖**（廖義滄譯）。臺北：五南。（原著出版年：2003）

Robert Stam（2012）。**電影理論解讀**（第 2 版，陳儒修、郭幼龍譯）。臺北：遠流。（原著出版年：2000）

大凡菲林（2021 年 10 月 21 日）。菲林製作中涉及到的寬容度是指什麼？**Haowai.Today**。取自 https://www.haowai.today/tech/9416997.html

大衛・鮑威爾、克里斯汀・湯普森（2010）。**電影藝術：形式與風格**（第 8 版，曾偉禎譯）。臺北：遠流。（原著出版年：2008）

大衛・鮑德威爾、克莉絲汀・湯普森與傑夫・史密斯（2021）。**電影藝術形式與風格**（第 12 版，曾偉禎譯）。臺北：東華。（原著出版年：2020）

尤克強（2001）。**知識管理與創新**。臺北：天下。

王土根（1989）。電影心理學：閔斯特堡、愛因漢姆和米特里。**電影藝術**，11，14-21。

王志誠、何雨柔（2020）。論虛擬貨幣之發展與監理趨勢。**財稅研究，49**（3），80-108。

王孟祺（2017 年 7 月 2 日）。度數低=視力好？醫：才沒這回事！**聯合報元氣網**。取自：https://health.udn.com/health/story/10170/2556729

王淑卿（2016 年 8 月 28 日）。光與人體的彩色視覺。**科學 On Line－高瞻自然科學教育平台**。取自 https://highscope.ch.ntu.edu.tw/wordpress/?p=73871

王祥宇（2010）。影像技術大躍進－談 CCD 的發明。**物理雙月刊，32**（1），4-8。

王博（2021）。回溯與重塑：21 世紀以來新技術建構電影敘事的兩種樣式。**當代電影**，7，140-144。

王婷婷（2016）。現場資料管理工作流程和 DIT 分工研究。**現代電影技術**，

6，33-42。

王雅倫（1997）。**法國珍藏早期台灣影像－攝影與歷史的對話**。臺北：雄獅
　　圖書。

古斯塔夫‧莫卡杜（2012）。**鏡頭之後：電影攝影的張力、敘事與創意**（楊
　　智捷譯）。新北：大家。（原著出版年：2010）

古斯塔夫‧莫卡杜（2020）。**鏡頭的語言：情緒、象徵、潛文本，電影影像
　　的 56 種敘事能力**（黃政淵譯）。新北：大家／遠足文化。（原著出版年：
　　2019）

史蒂文‧普林斯（2005）。電影加工品的出現－數碼時代的電影和電影術。
　　世界電影（曹軼譯），5，162-175。

平松類（2019）。**失智行為說明書：到底是失智？還是老化？改善問題行為
　　同時改善生理現象，讓照顧變輕鬆！**（吳怡文譯）。臺北：如果。（原著
　　出版年 2018）

永生樹（2017 年 6 月 24 日）。深厚的功底，謙虛的態度，用顏色詮釋電影的
　　大師－台灣資深電影調色師曲思義先生訪談錄。360 doc 個人圖書館。取
　　自 http://www.360doc.com/content/17/0624/04/44303474_666075333.shtml

伊恩‧菲利斯（2018）。**電影視覺特效大師，世界金獎大師如何掌握電影語
　　言、攝影與特效技巧在銀幕上實現不可能的角色與場景**（黃政淵譯）。
　　臺北：漫遊者文化。（原著出版年：2015）

列奧納多‧達‧芬奇（1979）。**芬奇論繪畫**（戴勉編譯）。北京：人民美術出
　　版社。（原著出版年：1651）

吉爾‧德勒茲（2020）。**在哲學與藝術之間－德勒茲訪談錄**（全新修訂版，
　　劉漢全譯）。上海：上海人民出版社。（原著出版年：1990）

安德烈‧巴贊（1987）。**電影是什麼**（崔君衍譯）。北京：中國電影出版社。
　　（原著出版年：1981）

托爾斯泰（1975）。**藝術論**（耿濟之譯）。臺北：晨鐘。（原著出版年：1903）

早晨洗澡（2019 年 1 月 15 日）。到底用哪個？ISO、EI 與增益之間的區別。
　　知乎。取自 https://zhuanlan.zhihu.com/p/54874794

朱宏宣（2011）。淺談電影後期製作流程的演變。《中國電影技術發展與電影藝術》第一屆中國電影科技論壇文集（頁 47-56，李倩編）。北京：中國電影出版社。

朱梁（2004）。數字技術對好萊塢電影視覺效果的影響（一）。影視技術，11，15-22。

朱梁（2020）。唯快不破－從《雙子殺手》看高禎頻技術的前世今生。電影新作，1，11-15、27。

吳悠（2020）。《曼達洛人》與 StageCraft 影片虛擬制作技術分析。現代電影技術，11，6-12。

李・R・波布克（1994）。電影的元素（伍涵卿譯）。北京：中國電影出版社。（原著出版年：1974）

李幼蒸（1991）。當代西方電影美學思想。臺北：時報。

李佑寧（2010）。如何拍攝電影（第 3 版）。臺北：商周。

李念蘆、李銘、王春水與朱梁（編）（2012）。影視技術基礎（插圖修訂第 3 版）。北京：北京聯合出版公司。

李貞儀（2004）。電腦動作控制攝影系統的廣告影像表現研究。國立臺灣師範大學圖文傳播學系碩士論文（未出版）。

李富（2015）。論電影色彩的主觀性及象徵性。山東藝術學院學報，4（總 145），97-99。

李銘（2014a）。安許茲在開發瞬時攝影和活動畫面顯示方面所做的貢獻。電影技術的歷史與理論（頁 3-7，陳軍、常樂編）。北京：世界圖書出版公司。

李銘（2014b）。高清鏡頭的測試方法。電影技術的歷史與理論（頁 101-118，陳軍、常樂編）。北京：世界圖書出版公司。

李蕊（2021）。數字時代電影的沈浸感與間接視覺經驗－以經典電影為視覺參考的現代電影影像研究。藝術與技術，5，158-163。

李學杰（2003）。彌散圓與景深範圍的關係。周口師範學院學報，20（2），73-74。

周娟（2016）。攝影走過的那些歲月。**東方教育**，6。Retrieved from https://www.fx361.com/page/2017/0116/561948.shtml

孟固（1990）。論電影題材的藝術性。北京社會科學，4，95-102。

明報（2021 年 11 月 11 日）。王家衛與蘇富比合作拍賣 NFT《花樣年華》428 萬成交。取自 https://ol.mingpao.com/ldy/showbiz/news/20211011/1633889557117

林良忠（2017）。電影攝影的演化－告別膠片到數位的年代。科學月刊，567，206-211。

林郁庭（2016 年 11 月 6 日）。《比利‧林恩的中場戰事》：李安用超真實 3D 給我們的教訓。**端傳媒**。取自 https://theinitium.com/article/20161116-culture-movie-billylynn-120fps/

林渭富（2020 年 12 月 17 日）。旅程的終點：從太陽核心到銀鹽顆粒的漫長旅途。**獨眼龍的國**。取自 https://medium.com/one-eyed-poet/旅程的終點-bcb477cd6390

林照真（2019）。360°的新聞聚合：沉浸敘事與記者角色。**中華傳播學刊**，36，237-271。

法蘭西斯‧福特‧柯波拉（2018）。**未來的電影**（江先聲譯）。臺北：大塊文化。（原著出版年：2017）

芮嘉瑋（2020 年 12 月 29 日）。從馮紐曼架構至記憶體內運。**新通訊**。取自 https://www.2cm.com.tw/2cm/zh-tw/tech/D28B131E31A74342B25633395C1783D4

邱發中、陳學志、林耀南與塗麗萍（2012）。想像力構念之初探。**教育心理學報**，44（2），389-410。

邵培仁、周穎（2016）。全球化語境下華萊塢電影題材選取問題探究－以 2015 年華萊塢電影為例。**新聞大學**，1，1-8、145。

哈拉瑞（2020）。**人類大歷史：從野獸到扮演上帝**（林俊宏譯）。臺北：天下文化。（原著出版年：2014）

查理斯‧菲南斯、蘇珊‧茲韋爾曼（2019）。**視效製片人：影視、遊戲、廣**

告的 VFX 製作全流程（雷單雯、范亞輝譯）。北京：文化發展出版社。（原著出版年：2010）

胡峻曉、張文軍與駱騄騄（2021）。電影虛擬化製作的發展前沿探究。**現代電影技術**，2，28-32。

英格瑪・伯格曼（1992）。**伯格曼自傳**（劉森堯譯）。臺北：遠流。（原著出版年：1987）

洪敏秀（2009）。伊蘇瑪影像：《冰原快跑人》的因紐特運動。**藝術學研究**，5，47-78。

香港數字資產交易所（2021 年 9 月 27 日）。全港首部電影拍賣 NFT 收藏品：《怒火》*Burning Man*。取自 https://www.hkd.com/tc/nft_detail/238

唐江山（2019）。**區塊鏈重塑電影產業**。北京：中國發展出版社。

唐納・瑞奇（1977）。**電影藝術－黑澤明的世界**（再版，曹永洋譯）。臺北：志文。（原著出版年：1965）

馬丁・海德格爾（2004）。**林中路**（修訂本，孫周興譯）。上海：上海譯文出版社。（原著出版年：1938）

馬廣州（2020）。李安電影《雙子殺手》觀眾審美期待失衡研究。**電影文學**，7（總 748），98-101。

屠明非（2009）。**電影技術藝術互動史：影像真實感探索歷程**。北京：中國電影出版社。

康皓均（2018年12月29日）。何謂創新？以及創新的種類。**TPIU**。取自https://www.tpisoftware.com/tpu/articleDetails/1110

張馳（2019）。從共現到重複：從符號現象學－論電影影像生成性。**符號與傳媒**，1，29-40。

張夢依（2015 年 10 月 29 日）。關於《山河故人》的十件事：揭秘賈樟柯的迪廳歲月。**時光網**。取自 http://news.mtime.com/2015/10/29/1548272.html

張燕菊、原文泰、呂婧華與李嶠雪（2020）。**電影影像前沿技術與藝術**。北京：中國電影出版社。

梁明（2009）。**影視攝影藝術學**。北京：中國電影出版社。

梁明、李力（2009）。**影視攝影藝術學**。北京：中國傳媒大學出版社。

許南明、富瀾與崔君衍等編（2005）。**電影藝術辭典**（修訂版）。北京：中國電影出版社。

郭建全（2021）。後電影時代數字視覺技術新趨勢研究。**電影藝術**，396，116-123。

郭葉（2021）。微縮模型在電影特效場景中的應用－以維塔工作室電影作品為例。**影視製作**，10，44-50。

野中郁次郎（2000）。知識創造的企業。**知識管理，哈佛商業評論**（張玉文譯）。臺北：天下。（原著出版年：1991）

野中郁次郎、勝見明（2006）。**創新的本質**（李贏凱、洪平河譯）。臺北：高寶國際。（原著出版年：2004）

陳建華（2021）。去中心化金融 DeFi 與非同質化代幣 NFT 簡介。**證券服務**，668，17-27。

陳昭儀（2003）。傑出科學家及藝術家之比對研究。**教育與心理研究，26**（2），199-225。

陳美智、羅鴻文（2011）。**正片數位化工作流程指南**。臺北：數位典藏與數位學習國家型科技計畫拓展台灣數位典藏計畫。

陳軍、趙建軍與盧柏宏（2021）。基於 LED 背景牆的電影虛擬化製作關鍵技術研究。**現代影視技術**，8，17-25。

陳恭（2019）。智能合約的發展與應用。**財金資訊季刊**，90，33-39。

陳純德（2021）。漫談NFT與VTuber：數位發展新趨勢。台灣經濟研究月刊，**44**（8），88-106。

陳晨（2018）。調色師要做一個嚴謹的"加工者"－訪知名電影調色指導曲思義。**影視製作**，12，38-42。

雀雀看電影（2019 年 10 月 23 日）。《雙子殺手》褒貶不一…其實這部依然很「李安」，粉絲究竟抱持怎樣的期待？**商周**。取自 https://www.businessweekly.com.tw/ style/blog/3000543

麥克・古瑞吉、提姆・葛爾森（2015）。**攝影師之路：世界級金獎指導告訴**

你怎麼用光影和色彩說故事（陳家倩譯）。臺北：漫遊者文化。（原著出版年：2012）

麥克·古瑞吉（2016）。世界級金獎導演分享創作觀點、敘事美學、導演視野，以及如何引導團隊發揮極致創造力（黃政淵譯）。臺北：漫遊者文化。（原著出版年：2012）

曾志剛（2014）。數字中間片校色過程中的色彩管理概述。數字電影的技術與理論（頁 153-160，朱梁主編）。北京：世界電影出版社。

曾志剛（2018）。數字電影高質量影像控制。北京：中國電影出版社。

曾長生（2007）。西方美學關鍵論述：從文藝復興時代到後現代。臺北：國立臺灣教育藝術館。

曾鈺娟（2016）。真實與虛擬幻境中的觀者感知研究。雕塑研究，16，1-47。

曾靖越（2018）。無縫空間的沈浸感：虛擬實境。國教新知，65（3），105-120。

黃東明、徐麗萍（2009）。試論數字特效影像的藝術特徵。江西社會科學，12，210。

黃建智（2021 年 12 月 1 日）。《蜘蛛俠：英雄無歸》還未上映已經賣爆，這一切都怪 NFT？愛範兒。取自 https://www.ifanr.com/1457410

黃原華（2011）。亞里斯多德與易學哲學本體論的比較。中華行政學報，9，131-156。

鄒藝方、王艷平（2008）。攝像機景深及其運用。影像技術，3。14-17。

楊亨利、郭展盛、賴冠龍與林青峰（2006）。一個支援日常時營運的知識管理系統架構－以本體論為基礎。電子商務學報，8（3），313-345。

楊征、毛穎（2019）。特效合成鏡頭的"影像真實感"探討。現代電影技術，3，56-58。

賈斯汀·張（2016）。剪接師之路：世界級金獎剪接師怎麼建構說故事的結構與節奏，成就一部好電影的風格與情感（黃政淵譯）。臺北：漫遊者文化。（原著出版年：2012）

路易斯·吉奈堤（2010）。認識電影（第 10 版，焦雄屏譯）。臺北：遠流。（原

著出版年：2005）

達德利・安德魯（2012）。**經典電影理論導論**（李偉鋒譯）。北京：世界圖書出版公司。（原著出版年：1976）

達德利・安德魯（2019）。**電影是什麼！**（高瑾譯）。北京：北京大學出版社。（原著出版年：2010）

熊芳（2020）。世界大獎片《寄生蟲》與奉俊昊導演藝術。**延邊大學學報**（社會科學版），**53**（4），28-35、141-142。

維姆・溫得斯（2005）。**文德斯論電影**（孫秀惠譯）。北京：人民文學出版社。（原著出版年：1985）

趙建軍、陳軍與肖翱（2021）。基於LED 背景牆的電影虛擬化製作實踐探索與未來展望。**現代影視技術**，12，6-12。

劉旭（2018）。視效預覽軟件在動態視覺領域的運用。**新媒體研究**，9，33-34。

劉艾華、王茂年與林英傑（2006）。本體論及推論應用於資料語意偵錯之研究。**資訊管理學報**，**16**（3），29-54。

劉辰（2019）。基於實時引擎的全景視頻播放系統開發。**現代電影技術**，8，39-43。

劉書亮（2003）。**影視攝影的藝術境界**。北京：中國廣播電視出版社。

劉斌（2006）。**圖像時空論**。中國：山東美術出版社。

鄧輝、李炳煌（2008）。大學生實踐能力結構分析與提升。**求索**，3，162-163。

鄭麗玉（2020）。**認知心理學：理論與應用**。臺北：五南。

魯道夫・愛恩海姆（1981）。**電影作為藝術**（楊耀譯）。北京：中國電影出版社。（原著出版年：1958）

魯道夫・愛恩海姆（1984）。**藝術與視知覺**（藤守堯、朱疆源譯）。北京：中國社會科學出版社。（原著出版年：1954）

盧非易（1993）。影響美國電影教育發展方向的幾種因素。**廣播與電視**，**1**（2），101-117。

諾埃爾・伯奇（1994）。**電影實踐理論**（周傳基譯）。北京：中國電影出版社。（原著出版年：1981）

邁克爾・拉畢格（2004）。**影視導演技術與美學**（盧蓉、唐培林、蔡靖驫、段曉超與魏學來譯）。北京：北京廣播學院出版社。（原著出版年：1997）

邁克爾・拉畢格（2014）。**導演創作完全手冊**（第 4 版，唐培林譯）。北京：世界電影出版社。（原著出版年：2010）

鍾國華（2012）。電影膠片數位轉換的選擇與思考。**檔案季刊，11**（3），60-71。

韓小磊（2004）。**電影導演藝術教程**。北京：中國電影出版社。

韓從耀（1998）。**新聞攝影學**。廣西南寧市：廣西美術出版社。

藍海江（2001）。景深及影響景深的因素。**柳州師專學報，16**（3）。69-70。

羅玉萍、魏軍疆（2021）。基於達芬奇軟件的調色技術初探。**傳播創新研究**，3 上，82-84

羅薩・瑪莉亞・萊茨（2009）。**劍橋藝術史－文藝復興藝術**（錢誠旦譯）。上海：譯林出版社。（原著出版年：1981）

■外文文獻

Adrian Pennington (n. d. a). "Filmmaking 1.0 to Filmmaking 5.0" - Virtual Production Technology Is Ready. *NAB AMPLIFT*. Retrieved January 30, 2020, from https://amplify.nabshow.com/articles/virtual-production-technology-is-here-its-time-to-advance-the-content/

Adrian Pennington (n. d. b). 8K Cinematography: The What and the Why. *NAB AMPLIFY*. Retrieved February 1, 2022, from https://amplify.nabshow.com/articles/8k-cinematography-the-what-and-the-why/

Alan White (1990). *The Language of Imagination*. Oxford, England: Blackwell.

Alex Mackie, Katy C. Noland and David R. Bull (2017). High Frame Rates and the Visibility of Motion Artifacts. *SMPTE Motion Imaging Journal, 126*(5),

41-51. https://doi. org/10.5594/JMI.2017.2698607

Alexander Walker (1971). *Stanly Kubrick Directs*. N.Y.: Harcourt Brace Jovanovich.

Alison McMahan (2003). Immersion, Engagement and Presence: A Method for Analyzing 3-D Video Games. *The Video Game Theory Reader* (1st Ed., pp. 67-84, Mark J. P. Wolf, Bernard Perron Eds.). London: Routledge.

Amelia Heathman (2016, September 2). IBM Watson creates the first AI-made film trailer-and it's incredibly creepy. *Wired*. Retrieved from https://www.wired. co.uk/article/ibm-watson-ai-film-trailer

Amy Kraft (2016, Jyune 13). Movie written by artificial intelligence is strange and hilarious. *CBS News*. Retrieved from https://www.cbsnews.com/news/ sunspring-film-written-by-artificial-intelligence/

Anirudh (2018, March 20). 10 Major Contributions of James Clerk Maxwell. *Learnodo Newtonic*. Retrieved from https://learnodo-newtonic.com/maxwell-contributions

Anna Marie de la Fuente(2022, February 11). Netflix Bows 'Through My Window,' Spain's First Pic Using LED Volume Technology (EXCLUSIVE).*The Varity*. Retrieved from https://variety.com/2022/film/global/netflix-spanish-through-my-window-1235178667/?fbclid=IwAR1WaGrtSLEpCdnn7CyZ7dEywPW PDSUXM7UK2JJ4S2jvT1hBVndF-SLK_jI

Annalee Newitz (2021, May 30). Movie written by algorithm turns out to be hilarious and intense. *Ars Technica*. Retrieved from https://arstechnica.com/ gaming/2021/05/an-ai-wrote-this-movie-and-its-strangely-moving/

Anton Wilson (1983). *Anton Wilso's Cinema Workshop*. CAL: ASC Holding Group.

ARRI (2020, September 17). *ALEXA Mini LF Software Update Package 6.0 User Manual*. Arnold & Richter Cine Technik GmbH & Co. Betriebs KG. Retrieved from https://www.arri.com/resource/blob/176542/b9f286327d89a155c06e3cca81 bf6fc6/alexa-mini-lf-sup-6-0-user-manual-data.pdf

Arya Frouzaanfar (2023, Agust 5). Is Mocap Next? The Rise of AI Motion Capture.

Picotion. Retrieved from https://picotion.com/blog/ai-motion-capture-intro/

Benjamin Bergery (2002). *Reflections: Twenty-one Cinematographers at Work*. CA: ASC Press.

Benjamin Bergery (2019, November 12). Gemini Man: Building a Virtual Face. *American Cinematographer*. Retrieved from https://ascmag.com/blog/the-film-book/weta- virtual-face-for-gemini-man

Bertrand Lavédrine, Jean-Paul Gandolfo (2013). *The Lumiere Autochrome: History, Technology, and Preservation.* (John McElhone Tr.). L.A.: Getty Conservation Institute. (Original work published 2009)

Bhupendra Gupta, Mayank Tiwari (2018). Improving source camera identification performance using DCT based image frequency components dependent sensor pattern noise extraction method, *Digital Investigation*, 24, 121-127. https://doi.org/10.1016/j.diin.2018.02.003

Brendan Rooney, Ciarán Benson and Eilis Hennessy (2012). The apparent reality of movies and emotional arousal: A study using physiological and self-report measures. *Poetics*, 40, 405-422. https://doi.org/10.1016/j.poetic.2012.07.004

Brian Sutton-Smith (1988). In Search of the Imagination. *Imagination and Education* (pp. 3-29, Kieran Egan, Dan Nadaner Eds.). N.Y.: Teachers College Press.

Cambridge in Color (n.d.). Understanding Gamma correction. *Cambridge in Color*. Retrieved February 2, 2022 from https://www.cambridgeincolour. com/tutorials/Gamma-correction.htm

Cedric Demers, Adriana Wiszniewska (2021, March 12). TV Size to Distance Calculator and Science. *RTINGS*. Retrieved from https://www.rtings.com/ tv/reviews/by-size/size-to-distance-relationship

Chris Lee (2020, January 9). We Were All Very Nervous': How *The Irishman*'s Special Effects Team Got the Job Done. *Vulture*. Retrieved from: https://www. vulture.com/2020/01/how-the-irishman-used-cgi-and-special-effects-on-acto rs.html

Chris O'Falt (2015, January 8). Why Xavier Dolan's 'Mommy' Was Shot as a Perfect Square. *The Hollywood Reporter*. Retrieved from https://www.hollywoodreporter. com/movies/movie-news/why-xavier-dolans-mommy-was-756857/

Christian Mauer (2010). *Measurement of the Spectral Response of Digital Cameras*. Germany Saarbrücken: VDM Verlag.

Christopher James (2015). *The Book of Alternative Photographic Processes* (3rd Ed.). N.Y.: Wadsworth Thomson Learning.

Cinemarket (n. d.). About Us. Retrieved February 2, 2022, from https://www. cinemarket.io/en/about

Clarence W. D. Slifer (1982). Creating Visual Effects for GWTW. *The ASC Treasury of Visual Effects* (pp. 121-136, George E. Turner Ed.). Hollywood: ASC Holding Company.

Curtis Clark (2018). *Understanding High Dynamic Range (HDR) A Cinematographer Perspective White Paper*. Retrieved from https://cms-assets.theasc.com/curtis-clark-asc-understanding-high-dynamic-range.pdf?mtime=20180502122857

Darmont Arnaud (2012). *High Dynamic Range Imaging Sensors and Architectures*. Bellingham, WA: SPIE Press.

Daron James (2016, December 29). 'Silence' Cinematographer Rodrigo Prieto on Shooting Film and Digital for Scorsese. *No Film School*. Retrieved from https:// nofilmschool. com/2016/12/silence-cinematographer-rodrigo-prieto-nterview

David Burr, Michael J. Morgan (1997). Motion deblurring in human vision. *Proceedings: Biological Science*, 264, 431-436.

David Rogers (2007). *The Chemistry of Photography from Classical to Digital Technologies*. Cambridge: The Royal Society of Chemistry.

David Samuelson (1995). *'Hands-On' Manual for Cinematographers*. London: Focal Press.

Dmitry Vakhtin (2023, March 16). The future of pre-production: How AI and machine learning are revolutionizing the filmmaking industry. *Filmustag*.

Retrieved from https://filmustage.com/blog/the-future-of-pre-production-how-ai-and-machine-learning-are-revolutionizing-the-filmmaking-industry/

Dominic Case (1998). *Film Technology in Post Production.* Oxford: Focal Press.

Eastman Museum (n. d.). Techniicolor100: Through The Years. *Eastman Museum.* https://www.eastman.org/technicolor/decades

Edward Branigan (1992). *Narrative Comprehension and Film.* N.Y.: Routledge.

Eran Dinur (2017). *The Filmmaker's Guide to Visual Effects: The Art and Techniques of VFX for Directors, Producers, Editors and Cinematographers.* N.Y.: Routledge, Taylor & Francis Group.

Erkam Temir (2020). Deepfake: New Era in The Age of Disinformation & End of Reliable. *Journalism. Selçuk İletişim, 13*(2), 1009-1024. https://doi.org/10.18094/josc.685338

Ernest Adams (2004, July 9). The designer's notebook: Postmodernism and the 3 types of immersion. *Game Developer.* Retrieved from http://www.gamasutra.com/view/feature/130531/the_designers_notebook.php

European Commission (2018). A definition of AI: Main capabilities and scientific disciplines. *European Commission.* Retrieved from https://ec.europa.eu/newsroom/dae/document. cfm?docid=56341。

Glenn Kenny (2017, October 28). The Square. *Roger Bert.com.* Retrieved from https://www.rogerebert.com/reviews/the-square-2017

Haroon Sheikh, Corien Prins & Erik Schrijvers (2023). Artificial Intelligence: Definition and Background. *Mission AI.* Cham: Springer. https://doi.org/10.1007/978-3-031-21448-6_2

Ian Failes (2020, September 22). What life was like as the VFX producer on 'Mulan'. *Before & After.* Retrieved from https://beforesandafters.com/2020/09/22/what-life-was-like-as-the-vfx-producer-on-mulan/

Interceptor121 Photography and Video Workshops (2021, February 16). Choosing the Appropriate Gamma for Your Video Project. Retrieved from https://interceptor121.

com/category/Gamma-curve/

J. Mukai, Y. Matsui and I. Harumoto (1979). Effects of Aspheric Surfaces on Optical Performance and Their Application to Lenses for 35mm Cinematography. *SMPTE Journal, 88* (8), 542-545.

James Davis, Yi-Hsuan Hsieh and Hung-Chi Lee (2015).Humans perceive flicker artifacts at 500 Hz. *Scientific Reports 5*, 7861, 1-4.https://doi.org/10.1038/srep07861

James E. Cutting (2021). *Movies on Our Minds: The Evolution of Cinematic Engagement*. Oxford: Oxford University Press.

Jan Froehlich, Stefan Grandinetti, Bernd Eberhardt, Simon Walter, Andreas Schilling, and Harald Brendel (2014, March 7). Creating cinematic wide gamut HDR-video for the evaluation of tone mapping operators and HDR-displays, *Proc. SPIE 9023, Digital Photography X*, 90230X. https://doi.org/10.1117/12.2040003

Janet Murray (1997), *Hamlet on the Holodeck: The Future of Narrative in Cyberspace*. Cambridge, MA: The MIT Press.

Janice R. Welsch (1985). The Future of Cinema Studies: A View from the Trenches. *Cinema Journal, 24*(2), 53-55.

Janko Roettgers (2019, May 16). How Video-Game Engines Help Create Visual Effects on Movie Sets in Real Time. *Varity*. Retrieved from https://variety.com/2019/biz/features/video-game-engines-visual-effects-real-time-12032 14992/

Jazz Tangxay (2023, February 22). 'Hollywood 2.0': How the Rise of AI Tools Like Runway Are Changing Filmmaking. *Variety*. Retiteved from https://variety.com/2023/artisans/news/artificial-intelligence-runway-everything-everywhere-all -at-once-1235532322/

Jeffrey A. Okun, Susan Zwerman (2010). *The VES Handbook of Visual Effects: Industry Standard VFX Practices and Procedures*. Burlington: Focal Press

Jerome L. Singer (1999). Imagination. *Encyclopedia of Creativity* (Vol.2, pp. 13-25,

Mark A. Runco, Steven R. Pritzker Eds.). San Diego, CA: Academic Press.

Jim Donnelly (2023, January 2). How Artificial Intelligence Helps (and Hurts) Filmmaking. *MASV*. Retrieved from https://massive.io/filmmaking/artificial-intelligence-filmmaking/

Joe Pfeffer (2021, May 14). The History and Evolution of Camera Lenses. *Tech Inspection*. Retrieved from https://techinspection.net/history-and-evolution-of-camera-lenses/

John Belton (1992). *Widescreen Cinema*. Cambridge: Harvard University Press.

John Hora (2001). Anamorphic Cinematography. *American Cinematographer Manual* (8th Ed., pp. 44-51, Rub Hummel Ed.). Hollywood: ASC Press.

John J. McCann, Alessandro Rizzi (2011). *The Art and Science of HDR Imaging*. Hoboken, New Jersey: John Wiley & Sons.

John Mateer (2014). Digital Cinematography: Evolution of Craft or Revolution in Production? *Journal of Film and Video, 66*(2), 3-14. https://www.muse.jhu.edu/article/544696.

Jon Fauer (Ed.) (2016, December 30). My experiences on the motion picture "Café Society" directed by Woody Allen. *Film and Digital Times Special On line Report*. Retrieved from https://www.fdtimes.com/2016/12/30/vittorio-storaro/

Josef Maria Eder (1945). *History of Photography* (1st Ed., Edward Epstean Tr.). N.Y.: Columbia University Press. Retrieved from https://www.perlego.com/book/1359233/history-of-photography-pdf.(Original work published 1945)

Justin Dise (2019, August 5). Anamorphic Lenses: The Key to Widescreen Cinematic Imagery. *B&H Photo-Video-Pro Audio*. Retrieved from https://www.bhphotovideo.com/explora/video/features/anamorphic-lenses-key-widescreen-cinematic-imagery#comments

Kacey B. Holifield (2016). *Graphic Design and the Cinema: An Application of Graphic Design to the Art of Filmmaking*. The University of Southern Mississippi

Honors Theses 403. Retrieved from https://aquila.usm.edu/honors_ theses/403

Kelly Doug (2000). *Digital Compositing in Depth: The Only Guide to Post Production for Visual Effects in Film*. USA: the Coriolis Group.

Kevin Kelly (2014, February 24). Oscar Effects: Before Alfonso Cuarón could make 'Gravity,' he had to overcome it. *Digital trends*. Retrieved from https://www. digitaltrends.com/movies/gravity-director-alfonso-cuaron-on-how-to-creativ ely-fake-zero-gravity/#!yg1O7

Kristen E. Dalzell, Reginald P. Jonas and Michael D. Thorpe (2014). Use of very low departure aspheric surfaces in high quality camera lenses. *Classical Optics 2014*.OSA Technical Digest (online) (Optica Publishing Group, 2014), paper IW1A.2.

Lain A. Neil (2001). Lens. *American Cinematographer Manual* (8th Ed., pp. 151-192, Rub Hummel Ed.). Hollywood: The ASC Press.

Lauren Goode (2018, June 11). AI Made a Movie-and the Results Are Horrifyingly Encouraging. *Wired*. Retrieved from https://www.wired.com/story/ai-filmmaker-zone-out/

Laurie M. Wilcox, Robert S. Allison, John Helliker, Bert Dunk and Roy C. Anthony (2015). Evidence that viewers prefer higher frame rate film. *ACM Transactions on Applied Perception, 12*(4),1-12. https://doi.org/10.1145/2810039

Leonardo da Vinci (1888). *The Notebooks of Leonardo da Vinci-Complete* (9th Ed., Vol. 1, Jean Paul Richter Tr.). Urbana, Illinois: Project Gutenberg. Retrieved September, 11, 2021, from https://www.gutenberg.org/ebooks/5000

Lev Semenovich Vygotsky (2004). Imagination and creativity in childhood. *Journal of Russian and East European Psychology, 42*(1), 7-97.

Li Yaxing (2022). Research on the Application of Artificial Intelligence in the Film Industry. *International Conference on Science and Technology Ethics and Human Future (STEHF 2022)*, 144, 03002. https://doi.org/10.1051/shsconf/ 202214403002

Lingxi Liu, Catelli Elena, Aggelos Katsaggelos, Giorgia Sciutto, Robert Mazzeo, Martin Milanič, Janja Stergar, Sabrina Prati & Mark Walton. (2022). Digital restoration of colour cinematic films using imaging spectroscopy and machine learning. *Scientific Reports 12*, 21982. https://doi.org/10.1038/s41598-022-25248-5

Linwood G. Dunn, George E. Turner (1983). The Evolution of special visual effects. *The ASC Treasury of Visual Effects* (pp.15-82, George E. Turner Ed.). Hollywood: ASC Holding Company.

Lolly Cypt (2021). NFTs enter the Korean movie industry. *Coinscreed*. Retrieved from https://coinscreed.com/nfts-enter-the-korean-movie- industry.html

Lord Rayleigh F .R .S. (1879) XXXI. Investigations in optics, with special reference to the spectroscope, *The London, Edinburgh, and Dublin Philosophical Magazine and Journal of Science*, 8(49), 261-274. https://doi.org/10.1080/14786447908639684

Lomography (n. d.). Charles Chevalier and the Story of a Lens Legacy. *Lomography*. Retrieved November 30, 2021, from https://www.lomography.com/magazine/328315-charles-chevalier-and-the-story-of-a-lens-legacy

Lori Dorn (2019, December 4). How the Rotoscope and Cab Calloway Changed the Way Animated Characters. *Laughing Squid.* Retrieved from https://laughingsquid.com/how-rotoscope-cab-calloway-changed-animation/

Luca Guarnera, Oliver Giudice & Sebastiano Battiato (2020). Fighting Deepfake by Exposing the Convolutional Traces on Images. *IEEE Access. 2020*, 8, 165085- 165098. https://doi.org/10.1109/ACCESS.2020.3023037

Luis Maymi Lopez (2023, Aprii 21). How AI can help improve your scriptwriting. *Videomaker*. Retrieved from https://www.videomaker.com/how-to/planning/writing/how-ai-can-help-improve-your-scriptwriting/

Manuel Lübbers (2020, August 4). Large Format Look Test: Alexa 65 vs. Alexa Mini. Retrieved from https://manuelluebbers.com/large-format-look-alexa-

65-vs- alexa-mini/

Margaret Kofoworola Akinloye & Oluwasayo Peter Abodunrin (2013). Radiation. dose to the eyes of readers at the least distance of distinct vision from Nigerian daily newspapers. *IOSR Journal of Applied Physics 5*(2), 55-59.

Mark Fischetti (2008, February 1). Working Knowledge: Blue Screens-Leap of Faith. *Scientific American*. Retrieved from https://www.scientificamerican.com/article/leap-of-faith/

Matt Mulcahey (2023, March 4). "… A 7mm Difference Between Lenses is Actually Quite a Huge Amount…": DP James Friend on All Quiet on the Western Front. *Filmmaker Magazine*. Retrieved from https://filmmakermagazine.com/120031-interview-dp-james-friend-all-quiet-on-the-western-front/

Medical Research Council (Great Britain). Royal Navy Personnel Research Committee. Operational Efficiency Sub-Committee (1971). *Human Factors for Designers of Naval Equipment*. Medical Research Council.

Mia Woods (2023, June 14).Runway AI: Tech Behind Everything Everywhere All At Once. *Top Ten AI*. Retrieved from https://topten.ai/ai-tech-behind-everything -everywhere-all-at-once/

Mike Ogier (2010, October 31). Gamma Correction: what to know, and why it's as important as ever. *Planet Analog*. Retrieved from https://www.planetanalog.com/Gamma-correction-what-to-know-and-why-its-as-important-as-ever/#

Mike Seymour (2012, December 14). The Hobbit: Weta returns to Middle-earth. *Fxguide.*Retrieved from http://www.fxguide.com/featured/the-hobbit-weta/

Minzheong Song (2021). A Study on the Predictive Analytics Powered by the Artificial Intelligence in the Movie. *International Journal of Advanced Smart Convergence, 10*(4), 72-83.

Motion Pictures Association (2021). *2020 Theme Report.* Retrieved from https://www.motionpictures.org/wp-content/uploads/2021/03/MPA-2020-THEME-Report .pdf

Motion Pictures Association (2022). *2021 Theme Report*. Retrieved from

https://www.mpa-apac.org/research-docs/2021-theme-report/

Movie Silently (2018, April 13). The '?' Motorist (1906) A Silent Film Review. *Silent Movie Review*. Retrieved from https://moviessilently.com/2018/04/13/the-motorist-1906-a-silent-film-review/

NateW (2020, August 9). Digital Sensor "Characteristic Curves"? *Digital Photograph Review*. Retrieved from https://www.dpreview.com/forums/thread/4510805

National Library of Medicine (n. d.). Visual Field. *Medline Plus*.Retrieved January 31, 2021, from https://medlineplus.gov/ency/article/003879.htm

National Science and Media Museum (2009, June 5). History of The Autochrome: The Dawn of Colour. *Science + Media Museum.* Retrieved from https://blog.scienceandmediamuseum.org.uk/autochromes-the-dawn-of-colour-photography/

NCAM (n. d.). Case Study. Getting on Track with In-camera VFX. How 85% of Jirí Havelka's upcoming film-set almost entirely on a train - was created with virtual production tech. *NCAM Film & VFX*. Retrieved January 31,2022, from https://www.ncam-tech.com/wp-content/uploads/2021/10/ncam-CaseStudy-VFXR-v4.pdf

Neil Oseman (2020, November 16). Exposure Part 3: Shutter. Retrieved from https://Neiloseman.Com/Exposure-Part-3-Shutter/

NFS Staff (2020, February 5). How Cutting-Edge ILM Technology Brought 'The Mandalorian' to Life. *No Film School*. Retrieved from https://nofilmschool.com/ilm-stagecraft-mandalorian

Nicholas Laskin (2015, September 9). Watch: Video Essay Explores The Impact of Different Aspect Ratios In Film. *Indie Wire*.Retrieved from https://www.indiewire.com/2015/09/watch-video-essay-explores-the-impact-of-different-aspect-ratios-in-film-260072/

Noah Kadner (2019). The Virtual Production Field Guide Volume 1. *Epic Games*. Retrieved from https://www.unrealengine.com/en-US/virtual-production

Paul C. Spehr (2000). Unaltered to Date: Developing 35mm Film. *Moving Images:*

From Edison to the webcam(Stockholm Studies in Cinema) (pp. 3-28, John Fullerton, Astrid Soderbergh Widding Eds.). Bloomington: Indiana University Press.

Phillipa Hawker (2005, September 10). Break with the past. *The Age*. Retrieved from https://www.theage.com.au/entertainment/movies/break-with-the-past-20050910-ge0u8z.html

Photography Tips.com (n. d.). Exposure latitude. *Photographytips.com*. Retrieved December 22, 2021, from https://www.photographytips.com/page.cfm/199

Pranati Bharadkar (2023, June 3). Everything Everywhere All At Once: How AI is Revolutionizing Filmmaking. *Medium*. Retrieved from https://medium.com/@TheTechTrailblazer/everything-everywhere-all-at-once-how-ai-is-revoluti onizing-filmmaking-173bf19d32be

Pratik Jain, Kamalika Poddar and Utkarsh Singh (2020, July 10). OTT Vs Cinemas: "The New Kingmakers Have the Industry's Veto Power!" .*The financial Report*. Retrieved from https://thefinancialpandora.com/ott-vs-cinemas-the-new-kingmakers-have-the-industrys-veto-power/

Prodicle (2020, October 13). Production Assets: Data Management. *Netflix*. Retrieved from https://help.prodicle.com/hc/en-us/articles/115015834487-Production-Assets-Data-Management

Ray Debajyoti (2017, September 29). Data Science and AI in Film Production. *Medium Magazine*, Retrieved from https://medium.com/rivetai/data-science-and-ai-in-film-production-8918ea654670

Raymond Fielding (2013). *Techniques of Special Effects of Cinematography*. Boca Raton, Florida: CRC Press.

Richard Rickitt (2007). *Special Effects: The History and Technique*. N.Y.: Billboard.

Rob Hummel (2007). Comparison of 1.85, Anamorphic and Super 35 Film Formats. *American Cinematographer Manual* (9th Ed., Vol. 1, pp. 25-45, Stephen H. Burm Ed.). Hollywood: ASC Press.

Robert H. Spector (1990). Visual Fields. *Clinical Methods: The History, Physical and Laboratory Examinations* (3rd Ed., pp. 565-572, H Kenneth Walker, W Dallas Hall and J Willis Hurst Eds.). Boston: Butterworths.

Roland Denning (2022, February 3). Dune: Why go from digital to film, and back to digital again? *Red Shark.* Retrieved from https://www.redsharknews.com/dune-why-go-from-digital-to-film-and-back-to-digital-again

Ron Norman (2000). Cultivating Imagination in Adult Education. *AERC 2000: An International Conference. Proceedings of the Annual Adult Education Research Conference* (pp. 319-323, Thomas I. Sort, Valerie-Lee Chapman and Ralf St. Clair Eds.).Vancouver, Canada: The University of British Columbia.

Ron Prince (n. d.). Mission Impossible: Roger Deakins CBE BSC ASC /1917. *British Cinematographer.* Retrieved October10, 2021 from https://britishcinematographer.co.uk/exclusive-interview-roger-deakins-cbe-bsc-asc-on-1917-bc97/

Russell Brandom (2013, January 2). Meet the Hollywood eccentric who invented high frame rate film 30 years before 'The Hobbit'. *The Verge.* Retrieved from https://www.theverge.com/2013/1/2/3827908/meet-the-hollywood-eccentric-who-invented-high-frame-rate-film-30

Ruth M.J. Byrne (2005). *The Rational Imagination: How People Create Alternatives to Reality.* Cambridge, MA: MIT Press.

Ryan Patrick O'Hara (2015, January 25). Why We Need Cinema Lenses. *Ryan Patrick O'Hara Written Articles.* Retrieved from http://ryanpatrickohara.blogspot.com/

Samuel Y. Edgerton. Jr. (1975). *The Renaissance Rediscovery of Linear Perspective.* N.Y.: Harper and Row.

Sarvesh Agrawal, Adèle Simon, Søren Bech, Klaus Bærentsen and Søren Forchhammer (2019, October 8). Defining Immersion: Literature Review and Implications for Research on Immersive Audiovisual Experiences. *Journal of the Audio Engineering Society*, Paper 10275. Retrieved from

https://www.aes.org/e-lib/browse.cfm?elib= 20648

Science Museum Virginia (2022 June 23). Question Your World: How Is Artificial Intelligence Used in Movies? *Science Museum Virginia*. Retrieved from https://smv.org/learn/blog/how-artificial-intelligence-used-movies/

Seymour Chatman (1980). *Story and Discourse: Narrative Structure in Fiction and Film*. Ithaca, N.Y.: Cornell University Press.

Song Seung-hyun (2022, January 14). Korean movie industry adopts NFTs. *The Korea Herald*. Retrieved from http://www.koreaherald.com/view.php?ud= 20220114000528

Steven Gladstone (2013, November 20). How to Use Cinema Zoom Lenses. *B&H Photo-Video-Pro Audio*. Retrieved from https://www.bhphotovideo.com/explora/video/tips-and-solutions/how-use-cinema-zoom-lenses

Steven Gladstone (2019, May 20). Cinema Cameras: What Filmmakers Need to Know. *B&H Photo Video Audio*. Retrieved from https://www.bhphotovideo.com/explora/video/buying-guide/cinema-cameras-what-filmmakers-need-to-know

Suman Ghosh (2016, September 26). A supercomputer just made the world's first AI-created film trailer-here's how well it did. *The Conversation*. Retrieved from https://theconversation.com/a-supercomputer-just-made-the-worlds-first-ai-created-film-trailer-heres-how-well-it-did-65446

Sven Dupré (2008). Inside the "Camera Obscura": Kepler's Experiment and Theory of Optical Imagery. *Early Science and Medicine, 13*(3), 219-244.

Sylvia Carlson, Verne Carlson (1993). *Professional camera's handbook* (4th Ed.). Newton MA: Butterworth-Heinemann.

Tatiana Siegel (2020, January 8). Warner Bros. Signs Deal for AI-Driven Film Management System (Exclusive). *The Hollywood Report*. Retrieved from https://www.hollywoodreporter.com/business/business-news/warner-bros-signs-deal-ai-driven-film-management-system-1268036/?__twitter_impressio

n=true

The Hitchcock Zone (n. d. a). Schüfftan Process. Retrieved January 30, 2022, from https://the.hitchcock.zone/wiki/Sch%C3%BCfftan_process

The Hitchcock Zone (n. d. b). British Museum, London. Retrieved January 30, 2022, from https://the.hitchcock.zone/wiki/British_Museum,_London

Thomas A. Ohanian (1993). *Digital Nonlinear Editing*. Newton: Butterworth-Heinemann.

Thomas A. Ohanian, Michael E. Philips (2007). *Digital Filmmaking: The Changing Art and Craft of Making Motion Pictures*. Washington: Focal Press.

Thomas R. Gruber (1993). A Translation Approach to Portable Ontology Specifications. *Knowledge to Acquisition*, *5*(2), 199-220.

Thomas R. Gruber (1995). Towards Principles for the Design of Ontologies Used for Knowledge Sharing, *International Journal of Human-Computer Studies*, *43*(5-6), 907-928.

Time-Life (Eds.) (1975). *The Camera. Life Library of Photography.* Nederland, B.V: Time-Life International.

Timothy J. Corrigan (2010). *A Short Guide to Writing about Film* (7th Ed.). London: Pearson Education.

Todd Mccarthy (2014, February 6). 'The Grand Budapest Hotel': Film Review. *The Hollywood Report*. Retrieved from https://www.hollywoodreporter.com/movies/movie-reviews/grand-budapest-hotel-film-review-677467/

Walter Arrighetti (2017).The Academy Color Encoding System (ACES): A Professional Color-Management Framework for Production, Post-Production and Archival of Still and Motion Pictures. *Journal of Imaging*, *3*(40), 1-37.

Yossy Mendelovich (2019, August 5). Cinema Cameras Dynamic Range Comparison: "Paycheck Stops" vs. "Gravy Stops". *Y. M. Cinema Magazine*. Retrieved from https://ymcinema.com/2019/08/05/cinema-cameras-dynamic-range-comparison-paycheck-stops-vs-gravy-stops/

Atsuko Tatsuta（2021 年 10 月 18 日）。【単独インタビュー】黒沢清監督『ス
　　パイの妻』の主人公が女性の理由。**fan's voice**。取自 https://fansvoice.jp/
　　2020/10/18/wos-interview-kurosawa/

石光俊介、佐藤秀紀（2018）。**人間工学の基礎**。東京：株式会社養賢堂。

エリア・カザン（1999）。**エリア．カザン自伝**（佐々田英則、村川英訳）。
　　東京：朝日新聞社。（原著出版年：1998）

岡田晋（1968）。**現代映像論**。東京：三一書房。

大口孝之（2013）。ハイフレームレートと立体映像を考える。**映画テレビ
　　技術誌**，726，50-57。

久米裕二（2012）。カラーネガフィルムの技術系統化調査。**国立科学博物
　　館技術の系統化調査報告第 17 集**。東京：独立行政法人国立科学博物
　　館。

ジョン・パクスター（1998）。**地球に落ちてきた男スティーブン・スピルバ
　　ーグ伝**（野中邦子訳）。東京：角川書店。（原著出版年：1996）

辻田慶太郎（2021 年 9 月 1 日）。バーチャルプロダクションとは？*Deloitte*。
　　取 自 https://www2.deloitte.com/jp/ja/blog/d-nnovation-perspectives/2021/
　　what-is-virtual-production.html

中村恵二、佐々木亜希子（2019）。**図解入門業界研究最新映画産業の動向
　　とカラクリがよ～くわかる本**（第 4 版）。東京：秀和システム。

日本映画テレビ技術協會（編）（2023）。**映画テレビ技術手帳 2023/2024 年
　　版**。東京：一般社団法人日本映画テレビ技術協會。

浜野保樹（2003）。**表現のビジネス**。東京：東京大学出版会。

ピーター・カーウィ（1991）。フランシス・コッポラ（内山一樹・内田勝訳）。
　　岡山：ダゲレオ出版（原著出版年：1990）。

福田麗（2011 年 4 月 14 日）。ピーター・ジャクソン監督、『ホビット』で
　　映像革命宣言！通常の倍、毎秒 48 コマで撮影することを明かす。**シ
　　ネマトゥディ**。取自 http://www.cinematoday.jp/page/N0031648

ポラー・パリージ（1998）。**タイタニック ジェームズ．キャメロンの世界**

（鈴木玲子訳）。東京：ソニー・ミュージックソリューションズ。（原著出版年：1998）

宮崎駿（1999）。**出発点**。東京：徳間書店。

森田真帆（2011 年 4 月 6 日）。〈3D での頭痛を解消、アバター2&3 の映像をもっとすごいことになる！ジェームズ・キャメロン監督、映像革命を宣言〉**シネマトウディ**。http://www.cinematoday.jp/page/N0031473

Mono Ocean（2016 年 10 月 28 日）。**画素ピッチの計算**。取自 https://monoocean.com/ 2016/10/28/pixel-pitch/

八木信忠（1999）。映画の発明と記録・再生のシステム。**映画製作のすべて－映画製作技術の基本と手引き**（頁 5-15，日本大学芸術学部映画学科編）。東京：写真出版社。

山口勝（2020）。8K 制作『スパイの妻』，ベネチア国際映画祭監督賞受賞。**放送研究と調査**，11，72。

ロバート・エバンス（1997）。**くたばれ！ハリウッド**（柴田京子譯）。東京：文藝春秋。（原著出版年：1994）

■影片資料

Leslie Iwerks, Jane Kelly Kosek and Diana E. Williams (Producers), Leslie Iwerks (Director) (2010)《Industrial Light & Magic: Creating the Impossible》. USA: Leslie Iwerks Productions.

Movie VFX (2020, April 17). Parasite- VFX Breakdown by Dexter Studios [video file]. Retrieved from https://www.youtube.com/watch?v=J3tfIem4ckE

Showscan Entertainment (2014). Showscan Digital 60fps [video file]. Retrieved January 30, 2020, from https://vimeo.com/105838602